교양 **서양미술**

옮긴이 정 철

한국외국어대학교 프랑스어과를 졸업하고, 1983년 KOTRA에 입사해 유럽 지역 조사 작업을 담당했으며, 다섯 차례 해외 근무를 통해 파리, 리옹, 헬싱키, 브뤼셀, 암스테르담에서 무역관장을 역임했다. 35년 동안의 직장생활을 마치고 2018년 정년퇴임했다. 유럽에서 근무하면서 그 인연으로 빈센트 반 고흐의 발자취를 따라가던 중 이 책을 조우하고 3년 동안의 번역 작업을 거쳐 국내에 처음으로 샤를 블랑의 이론을 소개하게 되었다. 역서로는 〈조선의 참 유학자이자 담대한 크리스천들〉, 〈메가체인지〉 등이 있다.

감수 하진희

홍익대학교 산업미술대학원과 인도 비스바바라티 대학원에서 미술사학으로 석사학위와 박사학위를 취득하였다. 현재 제주대학교 스토리텔링학과 대학원에서 후학들을 가르치고 있다. 저서로는 〈인도민화로 떠나는 신화여행〉, 〈인도 미술에 홀리다〉, 〈아잔타 미술로 떠나는 불교여행〉, 〈천상에서 내려온 갠지스 강〉, 〈샨티니케탄, 평화를 부르는 타고르의 교육도시〉 등이 있고, 역서로는 〈인도의 신화〉 등이 있다.

교양 서양미술

지은이 샤를 블랑 ┃ 옮긴이 정 철 ┃ 감수 하진희
초판 1쇄 2020년 8월 10일
펴낸곳 인문산책 ┃ 펴낸이 허경희
주소 서울시 은평구 연서로 3가길 15-15, 202호 (역촌동)
전화번호 02-383-9790 ┃ 팩스번호 02-383-9791
전자우편 inmunwalk@naver.com ┃ 출판등록 2009년 9월 1일 제2012-000024호

ISBN 978-89-98259-30-3 (03600)

이 도서의 국립중앙도서관 출판시도서목록(CIP)은 서지정보유통지원시스템 홈페이지 (http://seoji.nl.go.kr)와 국가자료공동목록시스템(http://www.nl.go.kr/kolisnet)에서 이용하실 수 있습니다.(CIP제어번호: CIP2020029437)

Grammaire des Arts du Dessin

마침내 발견한 회화의 문법

교양 서양미술

샤를 블랑 지음 | 정철 옮김 | 하진희 감수

인문산책

일러두기

1. 이 책은 프랑스 미술비평가 샤를 블랑(Charles Blanc, 1813~1882)의 *Grammaire des arts du dessin: Architecture, Sculpture, Peinture* (1880년판) 중에서 제3권 〈회화*Peinture*〉 편을 번역한 것으로, 〈회화〉 편 부록에 수록된 〈판화*Gravure*〉 편은 이 책에서 제외하였다.
2. 외국어 고유명사 표기는 국립국어연구원의 표기 용례를 따랐다. 표기의 용례가 없는 경우에는 현지 발음을 따르되, 관용적으로 사용하는 이름과 크게 어긋날 때는 절충하여 표기했다.
3. 인명은 원어명과 함께 생몰연대를 밝혀두었다.
4. 본문의 저서명은 《 》로 표시하고, 원서명은 이탤릭으로 표시하였다.
5. 그림의 작품명은 〈 〉로 표시하였고, 몇 작품을 제외하고는 영어 제목으로 통일하였다.
6. 본문 이해를 위해 필요한 경우에는 역주 표지(✤, ✢)를 달아 본문 안에, 또는 본문 아래에 설명하였다.
7. 각 장의 소제목과 본문 안의 그림들은 독자들의 이해를 위해 편집하는 과정에서 첨부된 것이다.
8. 간략한 서양미술사를 책 뒤편에 수록하였다.
9. 찾아보기를 책 뒤편에 수록하였다.
10. 그림 목록은 책 뒤편에 밝혀 두었다.

차 례

회화 미학의 교양을 위하여

　　　　　　　　　　이 책은 예술 교육에 목적을 두고 있다. 정
규교육을 받은 자로서 일상생활에서 평화롭고 시적인 삶을 추구하고자
하는 이들을 위해서 쓰여졌다. 그들은 고대의 언어를 배우고 고대 영웅들
의 활약상이나 사상에 대해서는 알고 있으나, 그 시대의 예술에 대해서는
문외한들이 많다. 그러나 고대 철학의 깨끗한 정수는 예술가들의 창작품
들 속에 간직되어 있다. 이 미술 작품들 속에서 철학은 느낄 수 있는 형태
로 드러나고, 오비디우스(Ovid: 고대 로마 시인)의 신들보다 더 놀랍고 더
매력적으로 변신함으로써 그림으로 시각화된 베르길리우스(Virgil: 고대 로
마 시인)와 호메로스(Homer: 그리스 서사시인)의 신들이 숨을 쉬고 있다.

　19세기의 오늘날 젊은이들에 대한 예술 교육은 완전히 형편없다. 자
랑스럽고 훌륭한 성적으로 졸업한 수상자도 예술에 대해서는 조금도 알
지 못한다. 고대 그리스인들의 역사와 장군, 웅변가, 철학자, 내부 분쟁,
페르시아와의 큰 전쟁 등에 대해서는 잘 알고 있지만, 그림과 조각 위에
나타난 그들의 숭고한 사상과 경탄할 만한 대리석 신들, 신전 등에 대해
서는 잘 알지 못한다.

　공교육이 그렇게 오랫동안 예술 문제에 대해 침묵한 것은 아마도 어떤
일부 잘못 이해된 생각이 너무 지배적이었기 때문일 것이다. 무엇인가
가증스런 혼동으로 인해 영혼을 고양시키고 정화시키는 그 수많은 순결

한 신성함이 악마의 혼을 감싸고 있고, 위험스런 유혹으로 가득 찬 이미지로 여겨지고 있다. 여기에서 성직 기관들이 이교도들의 문화를 멀리하고, 일반 대학에서도 침묵으로 표출되는 감정들이 나오게 되는 것이다. 그러나 바티칸 성당과 아테네 학당, 파르나스 신전의 벽화 등 아폴로 신과 안티노오스(Antinous)에게 바쳐진 그림들과 자신의 궁전에서 가장 아름다운 방의 벽화들을 그리게 한 위대한 교황들, 언제까지나 무류(無類)의 눈부신 고위 성직자들도 고대 미술의 복원을 주관하면서 불경한 작품을 만들었다고 믿지 않았다. 그렇다면 교황 율리오 2세와 레오 10세보다 우리가 더 깊은 기독교 신심을 가지고 있다는 말인가?

이 얼마나 이상한 일인가! 현재 세계에서 가장 솜씨 좋은 예술가들이 존재한다고 여겨지고, 날카로운 평가와 지고의 취향으로 이름 날리던 프랑스가 예술에 관한 지식에 있어 유럽에서 가장 뒤쳐진 나라 중의 하나가 되었다. 영국에서는 예술이나 미(美)를 다루는 책들이 모든 지식인들에게 널리 알려져 있다. 여성들도 원서나 수많은 잡지를 통해서 버크(Burke)나 흄(Hume), 레이드(Reid), 프라이스(Price), 앨리슨(Alison)의 저서와 호가스(Hogarth)의 역서 《분석Analysis》이나 레이놀즈(Reynolds)의 무게감 있는 저서 《담화록Discourses》을 읽었다. 독일에서는 예술에 관한 가장 추상적인 사고도 이미 많은 학생들에게 친숙하다.

바움가르텐(Alexander Gottlieb Baumgarten, 1714~1762)이 미에 대한 학문 또는 감각 철학이라고 칭했던 '미학(aesthetic)'이 독일의 대학에서 중점적으로 가르쳐졌다. 이는 프랑스 대학에서 미학 강좌가 개설되기 거의 1세기 전에 일어난 일이다. 프랑스에서 미학 강좌가 시작된 것은 이제 겨우 3년에 불과하다. 숭고함에 대한 칸트(Kant)의 수준 높은 사변(思辨), 이상에 관한 실러(Schiller)의 시구, 장 폴(Jean Paul)의 정교한 통찰과 유머스러운 역설, 멘델스존(Mendelssohn)의 사상, 레싱(Lessing)과 빙켈만

(Winkelmann) 사이의 논쟁, 쉴링(Schlling)의 심오한 담론, 헤겔(Hegel)의 위대한 강의 등 이 모든 것이 라인 강 건너 독일에서는 수많은 지식인들에게 의해 인지되었고 이해되었으며 토론되고 있다. 제네바에서도 미학을 가르치는 선생들이 있는데, 톱퍼(Töpffer)의 저서 《성찰Reflections》과 픽테(Pictet)의 저서 《학문Studies》은 프랑스에서 라므네(Lamennais)와 쿠쟁(Cousin)의 설득력 있고 화려한 저술보다 훨씬 더 잘 알려져 있다.

역으로 예술이 있는 곳이라면 그 어디라도 들어가고, 모든 사람의 관심을 끌어내지만 조각상과 회화 작품을 평가하는 능력은 일반 대중에게 완전히 낯선 것으로 보인다. 여기저기에서 공공 전시회와 개인 전시회가 열리고 있고 수많은 사람들이 몰려가지만, 이들은 생각도 없고 미술에 대한 지식도 없는 사람들로서, 기초 지식이 없으면 착오의 수렁으로 곤두박질칠 뿐이다. 매일 새로운 아테네라고 여겨지는 이 파리에서 우리는 좋은 집안의 사람들과 고대 로마의 루쿨루스(Lucullus)처럼 사치스럽게 사는 사람들, 백만장자들, 재치 넘치는 사람들이 파리의 경매회사 오텔

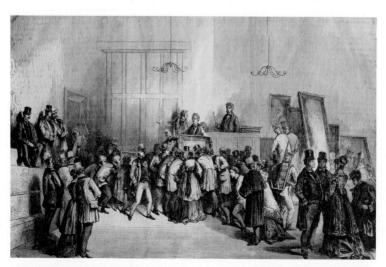

1868년 오텔 드루오에서의 미술품 경매 장면

드루오(✽Hôtel Drouot: 미술, 골동품, 유물 등의 경매로 유명함)에 들어가는 것을 보는데, 이들은 마치 공공연히 가장 괴기한 장면들을 보여주려는 듯, 내일은 수많은 사람들이 흉내낼 변덕을 오늘 보여주려는 듯, 병풍이나 헌옷, 저급 화가들이 만든 인형들에 대해서도 가증스러울 정도로 가격을 올려놓으려고 한다. 한편 위대한 대가들과 숭고한 예술가의 작품들은 와토(Watteau)의 예쁜 소품들과 경쟁에서 이기지 못해 부끄럽게도 헐값으로 거래되거나 국경을 넘어 다른 나라로 반출되고 있다. 그래서 19세기의 프랑스는 예술을 사랑하는 지적인 나라라고 공언하면서도 예술의 원칙과 언어, 역사, 진정한 존귀성과 진정한 매력을 알지도 못하는 믿을 수 없는 모순을 보여주고 있다.

이러한 정신적 무질서는 우리가 대학에서 받은 교육에 기인하고 있다. 대부분의 젊은이들은 학업 초기에 수많은 잡다한 관심사로 인해 가장 중요한 요소를 가르치는 공부를 등한시하고 있는 것이다. 어떤 학생들은 그런 공부를 할 여유가 있기는 하지만, 기초 입문을 시작할 계기가 없어서 멀어져버린다. 당연한 결론은 이러한 공교육의 결함을 없애야 한다는 것이다. 사실 우리는 낡아빠진 것을 모두 배제하고 당대 천재들의 가장 아름다운 작품, 가장 도덕적이면서도 가장 고상한 작품을 가리고 있는 베일을 걷어내야 한다. 이러한 개혁만이 수많은 정복과 수많은 전투보다도 프랑스에게 보다 더 유익할 것이다. 우리가 우리 지성의 영역, 이상(理想)의 정원이 꽃피는 이 아름다운 땅에서 멀어진다면 우리는 여러 민족 가운데서 앞서 갈 수 없을 것이다.

여기서 필자가 어떠한 기회에 이 책의 저술을 생각하게 되었는지 밝히고자 한다. 필자는 어느 날 프랑스의 대도시 중 하나인 어느 도시의 고위 관리들과 저녁 식사를 하게 되었고, 우연

히 대화의 주제는 예술이 되었다. 모든 손님들이 예술에 대해 이야기했으나 영혼이 없었고, 각자는 '취향에 대해서는 갑론을박할 수 없다'라는 속담에 근거해서 개인적인 느낌을 아무렇게나 말할 권리가 있는 것처럼 생각하는 것 같았다. 헛된 일이었지만, 필자는 이러한 엉터리 속담에 이의를 제기하고, 식사 자리였음에도 그러한 것은 용납될 수 없는 것이라고 말했다. 전형적인 미식가로서 고위 관리였던 브리야 사바랭(Brillat Savarin)은 그러한 모욕적인 말에 격분했다. 심지어 그의 저명한 이름의 권위마저 존중받지 못했고, 참석자들은 한 사람을 전율케 한 이 말을 토로하면서 즐겁게 헤어졌다.

그러나 동석한 유명 인사들 중에 예술에 대한 기초적인 개념이 없어 다소 혼란스러워했던 누군가가 독자의 시간을 절약할 수 있도록 이러한 개념을 간단하고도 명료하게 정리한 책이 있는지 물어보았다. 필자는 그러한 책이 결코 존재하지 않으며, 대학을 졸업할 때 그러한 책을 보았다면 무척이나 좋았을 것이라고 답변했다. 그리고 나서 미(美)에 관해서는 많은 책들이 저술되었고, 회화와 건축에 관해서는 수많은 논문이 발표되었으며, 조각에 관한 책도 상당히 많으나 데생 예술을 포함해서 전체적인 것을 하나로 묶어 모든 사상을 명료하게 요약하는 작업은 아직 시도되지 않았음을 이야기해주었다.

그래서 필자는 이러한 책의 발간을 제안 받게 되었다. 처음에는 열정적으로 시작했다가 놀라서 포기도 하고 다시 붙잡기를 몇 번, 결국에는 다시 용기를 내서 이러한 책을 발간하자는 생각이 오랫동안 필자의 마음속에서 싹을 틔웠다. 그러나 사실 부딪힌 어려움이 대단했다. 인상이나 감정을 정확히 이해해야 할 뿐만 아니라 언어의 명료성이 뛰어난 프랑스어로 어떠한 분석으로도 표현하기가 쉽지 않은 소재를 글로 옮긴다는 것이 쉽지 않았기 때문이다. 어떤 생각이 막 떠오른 사람, 어둠 속에서도

밝음을 볼 수 있는 사람에게 독일어라는 편리한 수단은 미학을 용이하게 다룰 수 있다. 그러나 라틴 민족의 중심인 프랑스에서 그들의 타고난 양식(良識)이 몽상가들과 대조된다는 것은 영원한 아이러니다. 주관과 비아(非我), 숭고한 역학을 말하는 사람은 어떤가. 이미 상당히 불투명한 모든 것들에 대해 말하는 사람은 또 어떤가. 그들 몽상가에게는 모든 저속함이 배제된 모든 현학적(衒學的) 말을 없애버림으로써 최소한 알아들을 수 있는 표현과 명료한 형태가 필요하다. 볼테르(Voltaire)가 그의 사후에 발간된 미학에 관한 책을 읽어본다면 어떻게 생각하고 어떻게 말했을까? 예를 들어 영국의 철학자 버크(Burke)가 "숭고함의 효과는 혈관을 뚫는 것이며, 아름다움의 효과는 신체의 힘줄을 느슨하게 해주는 것이다"라고 밝힌 책을 볼테르가 읽는다면 뭐라고 말했을까? 아마 그는 매우 훌륭한 위트와 유머를 불멸의 희담(戱談)으로 남겼을 것이다.

그렇다. 명백하게 말한다는 것은 가장 어렵고도 반드시 해야 할 의무사항이다. 작가들이 일반인들에게는 금지된 프리메이슨단(＊18세기 초 영국에서 시작된 인도주의적 우애단체)에 자기 자신을 한정시킬 수 있는 시대는 지나갔다. 이제는 다수를 대상으로 말하고 글을 써야 한다. 보다 쉽게 이루어져야 할 연구가 있다면, 그것은 아름다움과 우아함에 관한 연구가 아니겠는가? 필자가 이러한 과업의 여러 난제 앞에서도 물러서지 않은 것은 곧 아름다운 것에 대한 사랑과 또 이를 세상에 드러냄으로써 얻는 기쁨 때문이었다. 그러나 기쁜 마음으로 끝까지 가기 위해서는 독자들이 관심과 함께 얼마간의 호의를 가져주는 것이 필요하다. 조각가였던 피에르 퓌제(Pierre Puget)는 "대리석이 내 앞에는 떤다"라고 자주 말하곤 했는데, 필자는 완전히 다른 감정으로 "나는 대리석 앞에서 떤다"라고 정반대로 말할 것이다.

1880년 7월 샤를 블랑

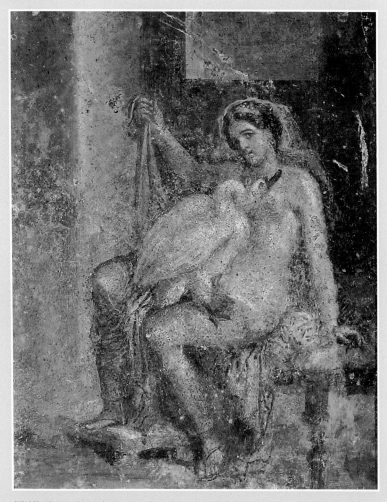

〈레다와 백조 Leda and the Swan〉, A.D. 1년, 폼페이 프레스코 벽화

백조의 형상을 한 제우스 신이 스파르타의 여왕 레다를 임신시키는 장면을 묘사하고 있다. 이 신화는 레오나르도 다 빈치, 미켈란젤로 등의 그림에도 영감을 주었다고 한다. 2018년 발견되어 일반인에게 공개되었는데, 2000여 년이 지났음에도 선명한 색감과 그림 형태를 유지하고 있다.

1
독립

회화는
자연의 모든 실재를 수단으로
영혼의 모든 개념을
하나의 통일된 표면 위에서
형태와 색상으로
표현하는 예술이다.

사물의 새로운 질서가 우리 시야에 나타
날 것이다. 우주는 우리 눈앞에서 지나갈 것이고, 예술의 세계에서 드라
마의 중심 주인공인 인간이 전체 자연과 함께 나타날 것이다. 인간은 고
대 비극의 합창단과 비슷하게 자신의 감정과 조화를 이루면서 이에 응답
하는데, 화가는 이러한 감정을 표현하고 반복하기 위해, 즉 자신의 생각
을 풀어내기 위해 빛의 화려함과 색상의 언어를 부여한다. 말하자면 인
간 영혼의 모든 강조점으로 이어지는 자연의 메아리를 만들어낸다. 이를
위해 놀라운 작업을 수행한 것이 바로 회화(繪畵)이다.

건축이라는 요람에서 나온 두 예술, 즉 같은 태반에서 조각(彫刻)이 먼저
떨어져 나오고, 나중에 회화가 각각 떨어져 나왔다. 회화는 원래 사원이나
사원 부조(浮彫)의 표면을 채색하는 것이었는데, 실물을 모습 그대로 모방하
는 것보다는 상징적인 채색이었다. 나중에 회화는 벽면에서 떨어져 나와 독
립적이고 자체적으로 살아 숨 쉬며, 유동적이고 자유로운 예술이 되었다.

그러나 완전히 독립적인 위치로 해방되었음에도 회화는 여전히 부차
적인 역할밖에 하지 않았다. 특히 고대 신화 예술은 회화가 아니었고, 회
화가 될 수도 없었는데, 당시에는 고대 회화 미술 작품을 높이 평가하지
않았음을 유추해 확인할 수 있다. 단지 예외적으로 고대 회화 미술 중
훌륭한 프레스코화(fresco)가 유명한 그리스 도시였던 폼페이✝(Pompeii)
에 남아 있고, 최근에는 티브르(Tibre) 강변의 로마에서 아주 훌륭한 몇
점의 회화 미술이 발견되었다.

✝ 베수비오 화산의 분화로 서기 79년에 매몰된 이탈리아 나폴리 부근의 고대 도시. 18세기 중
반부터 발굴되기 시작해 세상에 알려지게 되었다.

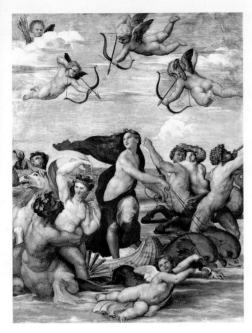

라파엘로 산치오, 〈갈라테아의 승리〉, 1514년, 프레스코화

인간을 비롯한 모든 피조물을 창조한 신화의 세계에서 신들은 완벽한 인간으로 인식되었고, 아름다움(美)에 의해 불멸의 존재가 되었다. 사람들이 좋아하는 예술 중 가장 중요한 것은 분명 조각이었다. 그 아름다운 실재(實在), 강, 산, 나무와 꽃들, 끝없는 하늘, 광활한 바다는 인간적인 형태로만 나타났다. 대지(大地)는 탑(塔)의 왕관을 쓰고 있는 여자였고, 대양(大洋)과 그 깊은 물은 난폭한 신의 형상으로, 후에 해신(海神) 트리톤(Triton)과 바다의 요정 네레이드✧(Nereid)의 모습으로 나타났다. 이 바다 신들이 외치는 소리는 반인반어(半人半魚)의 괴물이 부는 바다고둥의 소리였다. 참나무 껍질은 나무 요정(하마드리아데스 hamadryade)의 수줍음을 감추고 있고, 푸른 초원은 누워 있는 요정이었으며, 봄은 그 자체 어린 소녀의 이름이자 옷이었다. 빛이라는 보물과 그 보물 안에 색상이라는 보석 상자를 담고 있는 모든 자연을 표현하지 않고서 어떻게 회화가 빛을 발하고 사람을 감동시킬 수 있겠는가?

그렇다면 무슨 일이 일어났고, 어떤 변화가 일어나 회화가 첫 번째 자리를 차지하게 되었는가? 육체의 아름다움보다는 영혼의 아름다움을 중

✧ 로마의 빌라 파르네시아에 그려진 〈갈라테아의 승리〉는 그리스 신화 속 갈라테아를 이성적 미모의 여인으로 구현함으로써 르네상스 시대 미켈란젤로에게 영향을 미쳤다. 그림에서 갈라테아는 바다의 요정 중 가장 아름다운 요정 네레이드로 연인 아키스를 죽인 외눈박이 괴물과의 싸움에서 승리를 거두고 돌아오고 있다. 두 마리의 돌고래에 이끌려 개선하고 있으며, 그 주변에는 반인반어의 바다의 신 트리톤과 바다의 요정들이 환희에 찬 모습으로 갈라테아를 반기고 있다.

시하는 기독교가 조각을 뒤로 물러나게 했다고 사람들은 말했다. 차분한 이교도에 이어서 공포로 가득 차고 우울한 시(詩)가 스며들어 있는 종교 (기독교)가 번성함에 따라 화가는 그의 머리 위에 보이지 않는 하느님, 수많은 인간들이 그 앞에서 고통 받고 결국에는 죽음을 면할 수 없는 그런 하느님밖에 생각하지 않았다. 인간은 낙원에서 쫓겨나 어쩔 수 없이 겪게 되는 여러 사건사고와 시련과 고통의 나락으로 떨어졌다. 그는 다시 자연의 품안에 안겼다. 그는 그가 살고 있는 시간의 옷을 입고, 그가 태어난 하늘 아래와 그를 둘러싸고 있는 자연의 영향을 받아 어떤 느낌을 받아들이고 이를 색상으로 반영한다. 따라서 화가는 자연이 내면에 간직하고 있는, 특별하면서도 우연한 것에서 인간의 형상을 찾아내게 된다. 이를 위해 가장 편한 예술이 회화인 것이다. 회화는 공기, 공간, 원근, 풍경, 명암, 그리고 마지막으로 색상이라는 수많은 표현 수단을 가지고 있기 때문이다.

그리스와 로마의 고대 이교 문화권의 조각에서 인간은 옷을 벗고 있고 차분하며 아름답지만, 기독교의 회화에서는 인간들이 혼란스럽고 정숙하며 옷을 입고 있다. 옷을 벗고 있다는 것은 이제 얼굴 붉어질 일이고, 맨살은 부끄러운 것이며, 육체의 아름다움은 무서운 것이다. 인간은 이제 쾌락을 도덕으로 억누르고, 인간을 감동시키고 황홀하게 하기 위해 피조물의 모든 이미지를 가져올 수 있는 어떤 표현 예술이 필요했다. 그 예술이 바로 회화일 것이다.

내적 감정을 표현하기 위해 회화는 조각처럼 3차원(공간)이 필요하지 않다. 벽면을 장식한다는 원래의 목적에 충실하게 회화는 통일된 표면, 그것이 평평하든 오목하든 볼록하든 간에 하나의 표면에서만 나타나는 것이고, 단순히 겉으로 보

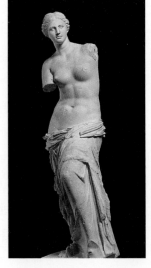

밀로의 비너스(Vénus de Milo),
B.C. 2세기~B.C. 1세기 초, 그리스

이기만 하면 충분하다. 왜 그럴까? 만질 수 있는 것이라면 조각일 것이기 때문이다. 입체적 실재는 이미지에서 본질적으로 영적인 특성을 없애버리고 영혼의 비행에 족쇄를 채워버린다. 실제 사물에 둘러싸인 조각에 색깔을 칠해 표현할 때는 통일성이 부족하고, 끊임없이 변화하는 태양의 빛이나 자연의 풍광으로 인해 모순에 빠진다. 그렇게 칠해진 인위적인 색깔은 점차 바래져서 특히 색조 화가의 작품 앞에서는 볼품없게 되어버린다. 조각상은 때로는 좌대, 때로는 원주 기둥의 윗부분에 높이 놓이거나 건축물 벽면의 우묵한 부분에 놓이는데, 그 조각상을 품고 있는 장소는 항상 독립되고 분리되어서 존재하며, 그 자체로 하나의 세계다. 모든 자연의 색상들과 대조를 이루는 단색의 조각상은 통일성을 손상시키기보다는 오히려 가치 있어 보이고 좀 더 도드라져 보인다. 반대로 화가는 조각처럼 상황을 나타내는 것이 아니라 삶의 현장에서 발생하는 다양한 장면과 행동을 나타냄으로써 그 인물들을 둘러싸고 있는 자연적 대상을 선택해야 하며, 풍경을 만들고 그 풍경을 완벽하게 표현하기 위한 수단을 찾아야 하는데, 그것이 바로 빛과 색상이다.

우리는 흔히 색상이 회화에 있어서 필수적인 요소, 아니 필요불가결한 요소라고 말한다. 왜냐하면 화가는 모든 자연을 화폭에 옮기는 데 있어서 색상의 언어를 빌려오지 않고서는 그 자연을 표현할 수 없기 때문이다. 하지만 바로 여기에 심오한 차이점이 존재한다. 지적인 인간은 자신만의 분명한 소리에 의해 전달되는 고유의 언어를 가지고 있고, 동물이나 식물과 같은 유기체는 외치는 소리나 형태, 윤곽, 행동으로 자신을 표현한다. 반대로 무기체 자연은 자기를 표현할 수 있는 언어로 색상밖에 없다. 예를 들어 사파이어가 '나는 사파이어다', 에메랄드가 '나는 에메랄드다'라고 말하는 것은 색상을 통해서밖에 수단이 없다. 화가가 어떤 수단을 통해 사자나 말과 같은 동물이나 포플러 나무나 장미와 같은 식물

에 대해 명확한 모습을 전달할 수 있고 곧장 알아볼 수 있게 할 수 있을 지라도, 에메랄드나 사파이어의 경우에는 색상으로 표현되지 않고서는 우리에게 그 자신들을 보여준다는 것이 절대 불가능하다. 따라서 색상이 열등한 자연물을 특별히 특징짓는다면, 데생(dessin: 드로잉, 스케치)은 인간이 고등한 존재로 성장함에 따라 점점 지배적인 표현 수단이 되었다. 이런 이유로 때때로 회화는 색상 없이 데생만으로 그려질 수 있다. 예를 들어 그림을 그리면서 자연이나 풍경을 무시하고 싶다면 그 장면을 그릴 때 별 의미 없이 대충 그리거나 색상이 필요 없게 된다. 이렇게 정의 내린 회화의 구성 요소 모두를 이제부터 하나씩 확인하고자 하는데, 한 가지 구성 요소는 다른 구성 요소의 당연한 귀결에 불과하기도 하다.

회화를 자주 그리고 상당히 오랫동안 '자연의 모방'으로 정의해왔는데, 이러한 정의는 본질에 있어 잘못 인식된 것으로 회화를 단순히 컬러 사진의 역할로 축소시킨 것이었다. 목적이 수단과 혼돈된 것이다. 이러한 정의는 우리가 미학(美學)이라고 부르는 감정 학문이 나타난 날부터, 그리고 미학이 거의 하나의 예술이 된 날부터는 지속적인 지지를 받을 수 없게 되었다. 이제 단순히 모방의 대상이 되는 모델 대신 예술가의 마음의 해석에 관한 주제를 자연 속에서 보지 못한다면 그는 비평가도 아니요 예술가도 아니다. 화가는 자연을 아름답거나 무시무시한 사물들의 목록, 우아하거나 강압적인 형태의 목록 정도로 간주하여 자신의 감정이나 생각을 전달하는 매개체로 바라보고, 비평가는 자연을 화가들의 마음에 따라 음악을 연주하는 악기로 비유한다. 그래서 오늘날에는 아무도 회화를 모방으로 정의하는 데 동의하지 않는다.

회화가 단순한 모방이라면 회화의 의무는 실제 크기로 대상을 그대로 그려내는 것이 될 것이며, 커다란 인물은 조그만 세밀화(miniature)처럼

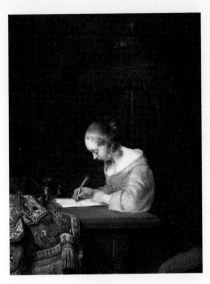

헤라르트 테르뷔르흐, 〈편지를 쓰는 여성〉, 1655년

그리는 것이 금지될 것이다. 왜냐하면 커다란 인물이나 조그만 세밀화 같은 것들은 모방이라기보다는 상징이며, 모방의 이미지라기보다는 기억의 이미지이기 때문이다. 그렇다면 미켈란젤로(Michelangelo Buonarroti, 1475~1564)의 선지자 그림이나 헤라르트 테르뷔르흐(Gerard Terburg, 1617~1681)가 그린 조그만 인물들이 잘못 그려졌다고 해야 할 것이며, 황소가 손가락보다도 크지 않은 파울루스 포테르(Paulus Potter, 1625~1654)의 목장 그림도 잘못 되었다고 해야 할 것이다. 어느 정도로 축소되거나 확대된 인물들은 현실 세계에서 튀어나와 상상을 자극한다. 마음속에서만큼은 그러한 대상들이 실제인 것처럼 보이게 된다.

예를 들어 아주 멀리서 보았을 때 사람이나 동물이 주먹만 하게 보이는 것이 사실이라면, 우리의 눈도 분간할 수 없을 정도로 희미하게 사물을 본다. 하지만 점점 작아지는 대상은 좀 더 정확하게 그려져야 한다. 왜냐하면 그 대상들은 단지 가까이에서 보여질 수 있기 때문에 더 자세히 그려야 하는 것이다. 그 결과 자연에서는 형태가 흐릿함으로써 거리감을 나타내지만, 화가는 형태를 정확히 그림으로써 거리감을 없애버린다. 우리는 이 기분 좋은 허구를 선뜻 인정하고, 회화라는 것은 현실을 단순히 보는(see) 것이지 눈으로 보는(see with your eyes) 것이 아니며, 대상을 모방함으로써 영혼을 표현하는 것이라고 설득하게 된다. 따라서 더 이상 예술이 자연의 주위를 맴도는 것이 아니라, 지구가 태양을 도는 것처럼 자연이 예술의 주위를 도는 것이다.

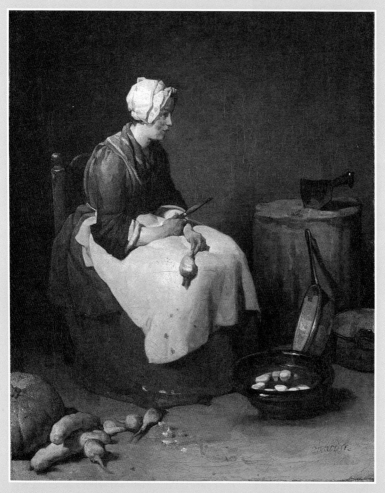

장 바티스트 시메옹 샤르댕(Jean Baptiste Siméon Chardin), 〈순무를 다듬는 여인 Woman Cleaning Turnips〉, 1738년

샤르댕의 그림은 현학적이지 않으면서 내적인 평화와 정직을 조언해주고 있다. 음식을 준비하는 여인을 통해 실제 현실에서는 잡을 수 없는 분위기뿐만 아니라 예기치 않은 도덕적 가치까지도 표현한다. 서양미술사에서 가장 비중 있는 정물화가로 인정받았던 샤르댕은 후에 세잔의 정물화에도 영향을 미쳤다고 한다.

2
설득

회화는 어떤 유용성이나 도덕성을
목적으로 하지 않고서도
그 장면의 위엄성으로
사람들의 영혼을 고양시킬 수 있고,
가시적인 교훈을 통해
인간을 고화시킬 수 있다.

어떤 그리스 화가가 그의 그림 속에 팔라메드(Palamede)라는 인물이 율리시스(Ulysse)의 밀고로 그의 친구들에 의해 죽임을 당하는 것을 그렸는데, 알렉산드로스 대왕은 이 그림을 볼 때마다 바르르 떨면서 창백해졌다고 한다. 이 그림을 보면서 알렉산드로스 대왕은 친구인 글리투스(Glitus)를 살해한 것이 생각났기 때문이다. 날마다 일상생활에서 수많은 방식으로 반복해 나타내고 있는 회화의 이러한 특징은 회화가 담을 수 있는 가르침의 위력을 실감케 한다. 어떤 종교 선교사나 도덕 선생도 아니고 정부의 강압적인 수단이 아닌데도 회화는 우리를 교화시킬 수 있다. 그 이유는 회화가 우리를 감동시키고 고상한 열망이나 바람직한 회개를 불러일으킬 수 있기 때문이다. 영원한 침묵 속에서도 그림 속의 인물들은 우리와 비슷해 보이는 살아 있는 철학자나 도덕주의자보다도 훨씬 강력하고 힘차게 우리에게 말을 건네고 있다.

그림에서 보이는 부동의 자세는 우리의 정신을 움직이게 한다. 그것을 그린 화가보다도 그 화가가 그려낸 인물이 보다 설득력이 높아져서 화가가 만들어낸 작품 속의 인물이라는 점을 잊게 하고 저 높은 어느 곳에 사는 사람들 같고, 우리가 사는 곳과 다른 세상, 이상적인 세상에 속하는 것처럼 보이기 때문이다. 회화가 우리에게 가르치는 도덕은 화가가 강요하는 것이 아니라 우리 스스로 찾아내는 것이기 때문에 그만큼 더 설득력을 갖게 되며, 그림을 보는 사람들은 그 자체 고유의 작품처럼 보기 때문에 거기에 담긴 도덕을 존중하고 경탄하게 되는 것이다. 사람들은 도덕을 발견했다고 생각하고, 자발적으로 자신의 생각에 따른다고 여겨 그 도덕을 지키게 되는 것이다.

이렇게 회화는 무언의 웅변으로 사람들을 교화시키는 것이다. 게다가 이미지의 성격이 어떠한 것이든지 간에 그 이미지들은 항상 정신에 좋은 영향을 미친다. 왜냐하면 무엇보다도 그런 이미지가 정신을 자극하여 도덕을 불러일으키기 때문이다. 또한 우리에게 영웅적인 행동이나 친숙한 것들을 보여줌으로써 우리가 살아가는 데 있어 어떤 선택을 해야 하는지 알려주기 때문이다. 주베르(Joubert)는 "조각은 형태의 양감(兩感, volume)을 중시하고, 회화는 표현의 깊이를 중시한다"고 했다. 즉 '회화의 아름다움은 평면 속으로 들어가야만 하고, 조각에서는 밖으로 돌아나온 부분에 있다'는 것이다. 철학자는 자기처럼 생각할 줄 알고 읽을 줄 아는 사람들에게 자기의 생각을 적는다. 화가들은 볼 수 있는 눈을 가진 자라면 누구에게나 자신의 생각을 보여준다. 어두운 곳에서 아무것도 걸치지 않고 있는 진실이라는 처녀를 화가는 일부러 찾아다니지는 않지만, 창작의 여정 속에서 만난 그녀에게 베일을 씌우고 은총을 베풀도록 부추긴다. 화가는 진실이 아름답다는 것을 보여주며, 이미지를 그림으로 나타낼 때 우리로 하여금 진실을 깨닫게 한다. 그리고 화가 자신도 그 아름다움을 위해 진실을 취한다.

　　　　　　　　회화는 다른 사람이 느낀 것과 아마도 우리가 전혀 느끼지 못할 수 있는 것들을 전하면서 우리의 영혼에 새로운 힘을 주고 보다 폭넓은 시야를 준다. 한 인간의 도덕성은 겉으로 보기에는 일시적인 것이지만 얼마나 많은 인상으로 구성되어 있는가. 너그러운 품행이나 예의바른 습관이나 사고가 어디에서 기인하는지 알고 있는 사람은 과연 누구일까? 만약 화가가 잔인하거나 부당한 행동을 그린다면 우리는 그 그림을 보고 공포감을 느낄 것이다.

　　화가 프랑수아 마리우스 그라네(François Marius Granet, 1755~1849)가

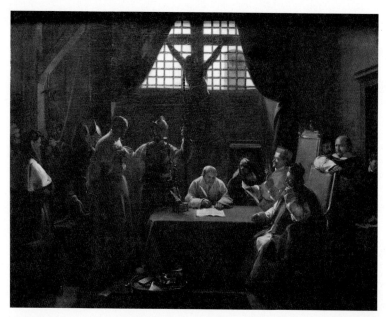

프랑수아 마리우스 그라네, 〈사보나롤라의 심문〉, 1843년

그린 종교재판 장면은 희미한 불빛에 음산한 효과밖에 없는 것 같지만,
우리에게 관용을 가르쳐줄 것이다. 역사를 소재로 한 회화는 높이 평가
해야 할 것과 저항해야 할 것이 무엇인지를 책보다도 더 잘 가르쳐준다.
붙들려와 배 밑창에서 모욕당하고 매질당하는 젊은 흑인이 그려진 그림
을 보면, 우리는 하루빨리 노예제를 철폐하고 확실한 인권보호가 확립되
기를 바라게 될 것이다.

피에르 폴 프뤼동(Pierre Paul Prud'hon, 1758~1823)의 작품 〈불행한
가족The Unhappy Family〉은 설교자들의 훈계처럼 자선의 마음을 일깨워
준다. 어떤 그림 속에서, 아니 아무 색깔도 없는 석판화 속에서도 니콜라
투생 샤를레(Nicolas Toussaint Charlet, 1792~1845)는 활자로 인쇄된 신
화보다도 어린이의 표정이라든가 몸짓을 통해 실감나게 보여준다(123쪽

장 바티스트 그뢰즈, 〈부서진 주전자〉, 18세기

참조). '줄 사람을 깨워서는 안 된다(＊남에게 자선을 하려면 그 사람이 모르게 하라는 말)'는 속담처럼 그는 어린애의 예민하고도 섬세한 감정을 표현할 줄 알았다. 장 바티스트 그뢰즈＊(Jean Baptiste Greuze, 1725~1805)나 장 바티스트 시메옹 샤르댕(Jean Baptiste Siméon Chardin, 1699~1779)과 같은 화가들은 작품을 통해 현학적이지 않으면서 내적인 평화와 정직을 조언해주고 있다.

그밖에도 여러 예시를 들 수 있는데, 네덜란드의 화가인 피에테르 코르네리츠 반 슬링헬란트(Pieter Cornelisz van Slingelandt, 1640~1691)나 가브리엘 메취(Gabriël Metsu, 1629~1667)는 인물이 나오지 않는 그림을 통해 집주인을 기다리고 있는 준비된 조촐한 식탁을 표현하다거나 단순히 창가에 걸린 새장, 꽃병에 꽂힌 꽃다발과 같은 화려하지 않은 그림을 통해 실제 현실에서는 잡을 수 없는 분위기뿐만 아니라 예기치 않은 도덕적 가치까지도 표현한다. 이런 그림을 보게 되면 사람들은 곧장 사생활이나 가족생활의 부드러움을 생각하게 된다. 그러나 이러한 조그만 장면은 개별적이기는 하지만, 어떤 전체적인 상황을 떠오르게 한다. 즉 이것이 은밀하게 감동 받고 마음이 끌린 화가에 의해

＊ 프랑스 철학자이자 비평가인 드니 디드로(Denis Diderot, 1713~1784년)는 그뢰즈의 그림을 '회화로 표현한 도덕'이라고 평가한 바 있다. 그뢰즈의 〈부서진 주전자The broken vessel〉라는 그림은 커다란 구멍이 난 주전자를 팔 한 쪽에 들고 있는 소녀를 통해 순결을 잃은 여성을 상징함으로써 당시의 도덕 관념을 보여준다.

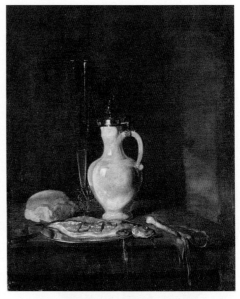

피에테르 코르네리츠 반 슬링헬란트,　　　　가브리엘 메취, 〈청어가 있는 점심식사〉,17세기
〈앵무새를 들고 있는 소녀〉, 17세기

표현된다면, 사람들에게 어떤 전체적인 세상을 눈에 그려보도록 한다. 사람들은 편안한 개인생활이나 집 안의 소박함과 아늑함, 서로 다정스럽게 부르는 소리 등 옛 사람들이 '집'이라는 감동적이고 심오한 단어를 통해 느낄 수 있는 모든 것을 느낄 것이다.

　　　　　　　　진정한 화가들은 항상 이상을 향해 문을 열어둔 어떤 안식처로 물러나 있기에 범인(凡人)들보다 뛰어난 도덕성을 가지고 있다고 보아야 한다. 우리는 형장(刑場)과 감옥, 법정의 벤치에 앉아 있는 수많은 직업군의 사람들을 만난다. 그러나 그들에게서 예술가를 보지는 못한다. 프리드리히 실러(Friedrich Schiller, 1759~1805)는 《미학 교육에 관한 편지Lettre sur l'Education esthétique》에서 다음과 같이 말했다.

"의심할 여지없이 예술가는 그 시대의 아들일 것이다. 그러나 그가 시대를 따르는 사람이거나 인기 있는 사람이라면, 그에게는 불행한 일이다. 어떤 자비로운 신이 젖먹이를 엄마 젖가슴에서 일찍 떼어내서 보다 적령(適齡)의 여자의 젖을 먹여 멀리 떨어진 그리스의 하늘 아래서 성년으로 키워냈다고 하자. 그가 낯선 사람이 되어 현 시대로 돌아온다면, 그의 등장은 즐거운 것이 아니라 오히려 아가멤논의 아들처럼 그 존재를 정화시키기 위해 무서운 존재가 될 것이다. 그는 현재로부터 그의 소재들을 받아들일 것이 확실하지만, 그 소재들의 형태는 보다 고상한 시대로부터, 심지어 시간을 벗어나 그 자신의 본질의 절대성과 불변의 통일성으로부터 형태를 빌려올 것이다. 그 뒤에 자신이 천상의 순수한 창공으로부터 태어났음을 이슈화하면서 부패한 세대와 시대에도 결코 더럽혀질 수 없는 아름다움의 원천임을 계속해서 흘려보낸다. 그의 소재들, 즉 허상은 기품을 받은 것처럼 불명예스러울지 모르지만, 형태는 항상 순수하여 그것의 변덕스러움을 피할수 있다. 이미 오래전 1세기의 로마인들은 황제 앞에서 무릎을 꿇어왔다. 하지만 황제들의 입상들은 항상 우뚝 서 있었고. 사원은 신들을 조롱하는 사람들 눈에 여전히 신성하게 남아 있었으며, 네로 황제와 콤모두스 황제의 악행에 대항해 문제제기를 했던 대피처의 건물들은 고귀한 스타일로 남아 있다. 인류가 존엄성을 잃어버릴 때 그 존엄성을 회복시켜주는 것이 예술이다. 진실은 계속해서 환상 속에서 살아 있고, 그 복제품은 어느 날 모델을 복원시키는 데 이용될 것이다."

회화가 우리를 조용히 새롭게 형성하고, 보다 좋은 방향으로 이끄는 것은 공식 기관 없이 그 임무를 떠안기 때문이다. 법은 명령하는 것이기에 사람들이 잘 따르지 않고, 도덕은 강요하는 것이기에 귀담아 듣지 않으나, 예술은 우리를 즐겁게 하기 때문에 우리를 설득할 줄 안다.

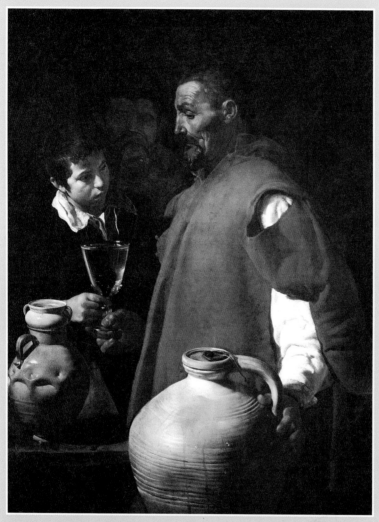

디에고 벨라스케스(Diego Vélasquez), 〈세비야의 물장수 The Waterseller of Seville〉, 1620년

진실이 크면 클수록 거짓은 그만큼 더 우리를 배신하게 되듯이 대상의 있는 그대로를
사실적으로 표현하면 할수록 우리는 그것이 진실이 아니라는 것에 더 배신감을 느낀다.
이 그림에서는 물잔과 항아리를 실제와 너무 똑같게 묘사해서 갈증을 풀어주는 듯 잠
시 동안이라도 감상자에게 착각을 일으킨다.

3
한계

회화는 물질적인 모방이 제약하는
한계점을 가지고 있으나,
허구는 뒤로 물러나고
정신만은 더 커지는 것이다.

회화의 영역이 넓기는 하지만, 한계가 있다. 그 한계는 무 자르듯이 명확히 경계가 있는 것이 아니라 부지불식간에 혼합되어 있고, 다른 예술과도 섞여 있다. 즉 어떤 예술의 경계가 끝나는 지점에서 정확히 회화의 경계가 시작되는 것은 아니다. 음악보다는 더 명확하게 회화는 눈에 보이는 형태와 색상으로 감정과 생각을 표현하는 것이다. 그러나 회화는 음악처럼 붙잡을 수 없이 날아가 버리는 영역으로, 뚫고 들어갈 수 없는 세상으로 우리를 이끌지는 못한다.

회화는 조각처럼 무겁지 않고, 물질에 억매이지 않으며, 단순한 외양으로 우리의 정신에 다가온다. 회화는 허구로서 공간감을 느끼게 하지만, 3차원의 공간 예술이 아니다. 회화는 손으로 만질 수 있을 듯한 아름다움을 우리에게 주면서, 그 아름다움이 우리가 숨 쉬는 공기 안에서 되살아나도록 한다. 회화는 볼 수 있고 만질 수 있는 동상과 만질 수도 볼 수도 없는 음악과의 중간 영역에 속해 있다.

화가가 살아 움직이는 동작 중에서 아주 순간적인 짧은 행동을 택하여 그림을 그릴 권한이 있다는 것은 사실이다. 그러나 이러한 권한은 무한한 것이 아니고, 그러한 선택도 제한이 없는 것은 아니다. 움직임의 한계는 동상에서보다 회화에서 무한히 더 넓기는 하지만, 지나친 움직임이나 발작적인 움직임은 항상 지속되는 장면 속에서 감상자에게 불편함을 주는 것이 아닌지 걱정하게 된다.

진행되는 동안 매우 불편한 심기를 야기하는 어떤 사건들에 있어서도 마찬가지이다. 박장대소 하고 있는 어떤 남자의 초상화를 그린다는 것은 그리 좋은 것이 아님을 우리는 알고 있다. 그 이유를 우리는 느낄 수 있

다. 웃음이라는 것은 이따금 일어나는 것이고, 특히 폭소는 그렇다. 화면 전체는 아니지만 웃음을 자아내는 구성을 만들 수 있을지라도 일시적인 사건을 영원히 지속되는 표정으로 묘사한다거나, 틀에 박히거나 변치 않는 찌푸린 얼굴로 영원히 남게 한다는 것은 그리 달갑지 않다. 반대로 슬픔에 잠긴 여인이나 우울한 시인이 심각한 표정을 짓고 있는 초상화는 우리를 기분 나쁘게 만들지 않는다. 슬픔이라는 것은 폭소처럼 일시적으로 지나가는 순간적인 것이 아니며, 오래 지속되는 우리 영혼의 상태에 보다 일치하는 것으로 조용히 우리를 이끄는 반면에, 폭소와 같은 일시적인 현상은 갑작스럽고 때로는 격하게 우리를 잡아끌기 때문이다. 무엇보다 이미 죽은 사람, 조만간 죽어갈 사람들의 초상화에서 순간적이고 폭발적인 즐거움의 이미지가 나타나 있는 것보다 더 슬픈 것은 없지 않을까?

따라서 회화는 표현할 수 있는 모든 것을 항상 표현하는 것은 아니다. 회화는 기꺼이 그 영역의 한계치까지 밀어붙이는 것을 포기한다. 극도의 감정을 표현하는 것이 회화에서 금지되어 있는 것은 아닐 것이다. 그러나 그런 감정을 직접적으로 그리는 것보다 은연중에 알아차리게 하는 것이 훨씬 더 재능 있는 화가가 아니겠는가? 가장 혈기 왕성하고 담대한 비평가였던 드니 디드로✛(Denis Diderot, 1713~1784)는 회화의 한계를 보다 좁게 설정함으로써 회화를 보다 훌륭하게 만들 수 있었으며, 비극적인 종말을 직접 보여주기보다는 현재의 행동 속에서 방금 사건이 일어났던 순간이나 곧 뒤따라올 순간을 나타내면서 그러한 종말을 알리는 것이 보다 낫다는 것을 이미 잘 알고 있었다.

✛ 프랑스 철학자이자 비평가. 그의 미술평론은 때로는 작가에게 지나치게 도덕적 내용을 강요하는 느낌이 있으나, 아카데믹한 고전주의를 배척하고 사실주의를 강조하여 근대적 미술 비평의 개척자로서 높이 평가되고 있다.

어떤 화가가 이피게니에÷(Iphigenie)의 제물을 표현하고자 한다고 가정해보자. 화가는 제물을 바치는 사제가 칼을 끄집어내서 제물에 막 칼날이 대서 피가 흥건히 흐르는 상처를 우리 눈앞에 그려야 하는 것인가? 그럴 필요는 없다. 공포가 혐오감으로 변할 것이기 때문이다. 오히려 그러한 비극이 준비되고 있는 순간을 생각나게 하는 장면, 예를 들어 이피게네이아 제물의 피를 받기 위해 사제가 큰 대야를 가지고 접근하는 모습을 우리에게 보여준다면, 이는 고통스러우면서도 달콤하게 우리를 소름끼치게 만들어 줄 것이다. 왜냐하면 그러한 장면은 무시무시하지는 않지만, 그 공포는 보여지는 것이 아니라 상상하게 되기 때문이다. 사람들은 각자의 성향에 따라 그러한 공포를 떠올리게 되고 느끼게 된다.

　　　　　　　내 생각에 아직 주목 받지 못하고 있는 괄목할 만한 사실은 환상의 감정이 시작되는 바로 그 지점에서 회화의 영역이 끝난다는 점이다. 그림이 잠시 동안일지라도 사람 눈을 속일 수 있다는 것은 분명 전례가 없었던 것은 아니다. 플란더스 지방의 다비트 테니르스(David Teniers the Younger, 1610~1690)나 장 바티스트 시메옹 샤르댕(Jean Baptiste Siméon Chardin, 1699~1779)과 같은 화가들은 식욕을 자극할 정도로 파이나 부드러운 빵, 까진 굴들을 정교하게 그림으로 그렸다. 디에고 벨라스케스(Diego Vélasquez, 1599~1660)는 그의 유명한 그림 〈술 마시는 사람The Drunks〉이나 〈세비야의 물장수The Waterseller

÷ 괴테의 대표적 희곡 《타우리스의 이피게니에》의 주인공. 독일 고전주의가 추구했던 인간애의 실현을 '야만'과 '문명'의 구도 속에서 그려낸 이 작품에서 이피게니에는 아가멤논의 딸이며 여사제로 고귀하고 순수한 인간성의 승리를 상징하는 인물이다. 이피게니에는 우선 타우리스 섬에서 자행되던 야만적인 인신 공양의 관습을 폐지하게 하고, 탄탈로스족의 후예인 자신의 가문에 내린 친족 살인과 복수의 저주의 고리를 끊어낸다. 또한 교권(敎權)이나 사회제도 등에 대항하면서 인간의 도덕적인 결단을 통한 자유의지를 구현하는 새로운 인간형으로 그려져 있다.

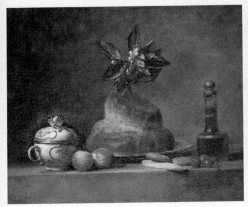

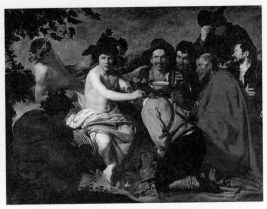

장 바티스트 시메옹 샤르댕, 〈브리오슈 빵〉, 1763년　　　　　　　디에고 벨라스케스, 〈술 마시는 사람〉, 1629년

of Seville〉를 통해서 포도주잔이나 물잔을 실제와 너무 똑같게 묘사해서 갈증을 풀어주는 듯 잠시 동안이라도 감상자에게 착각을 일으킨다. 그러나 그 화가가 거기에다 자신의 야망을 두었다면, 즉 착시 효과를 추구했다면, 그는 예술의 한계를 넘어섰을지도 모른다.

　환상 효과를 높이려면 일광(日光)에다 인공적인 빛을 더해야 한다는 사실을 인정하지 않을 수 없다. 그림의 앞이나 아니면 뒤에서 인위적으로 빛이 비쳐진다면 환상은 투명성을 통해 분명하게 드러나며, 모방이 절정에 달하게 되면 그 그림은 아마 현실 그 자체보다 순간에 대해 보다 많은 인상을 만들어낼 것이다. 그러나 (그렇게 되면) 이미 우리는 더 이상 회화의 영역에 있지 않게 된다. 시각적인 현상과 물리적인 현상이 회화의 소재와 뒤섞여서 화폭을 하나의 투시화(diorama) 미니어처로 만들어내고 만다.

　그러나 무슨 일이 일어나는가? 이 놀라운 환상은 결국 밀랍 인형과 거의 동일한 효과를 가져온다. 불이 밝혀지고 사람들이 가득 찬 진짜 교회가 당신 앞에서 무너지는 것을 본다고 치자. 그러나 그들은 움직이지 않고 있

으며, 교회는 사막처럼 조용하다. 아니면 진짜 같은 어떤 스위스 풍경, 전 나무와 바위가 가득 솟아 있는 것이 보이고 깨끗한 물이 넘실거리는 호수가 있는 풍경의 그림을 본다고 하자. 그러나 그 풍경은 일출에서 석양까지 하루 종일 변함이 없고, 거기에 나오는 인물은 죽은 사람들이며, 황소는 살아 움직이지 않고, 배는 납덩어리 같은 호수 위에 딱 붙어 있다. 진실이 크면 클수록 거짓은 그만큼 더 우리를 배신하게 되듯이, 대상의 있는 그대로를 사실적으로 표현하면 할수록 우리는 그것이 진실이 아니라는 것에 더 배신을 느낀다. 그래서 눈속임을 하면 할수록 그림은 그만큼 우리를 덜 속이게 되는 것이다. 잠시 생각해 봐도 사제들과 신자들이 온통 놀라 얼어붙은 듯한 교회와, 그림자조차 움직이지 않으면서 조그만 불빛마저 반짝이지 않는 화려한 성가대를 도저히 이해할 수 없다. 하루 종일 사람들은 조각상처럼 꿈쩍도 하지 않으며, 동물들이 풀밭에 딱 붙어 있는 그러한 스위스 풍경은 존재할 수 없다는 것을 우리는 알고 있다.

진실이라는 것의 독특한 특성이기도 하지만, 우리를 속인 환상이 바로 우리를 착각 속에서 벗어나게 한다. 흉내낼 수 없는 자연을 물질적으로 모방할 수 없다는 것은 분명한 사실이며, 그림에서 자연의 소재는 그 자체를 보여주기 위한 것이 아니라 화가의 생각과 개념을 보여주기 위한 것일 뿐이다. 그렇다면 결국 그 외관(semblance)은 절대적으로 모방의 방식이라기보다는 표현의 방식으로 나타난다고 할 수 있을 것이다. 왜냐하면 모방의 마지막 단계에서는 모방이 더 이상 아무런 의미도 없기 때문이다.

따라서 회화에서 허구는 중요한 역할을 한다. 그러나 다행히도 허구는 회화의 한계를 제한하는 대신에 그 제한들을 확대하고 넓힌다. 극장에서 묵시의 합의로 킨나(Cinna)나 브리타니쿠스(Britannicus)라는 곡이 프랑스어로 불려지는 것처럼 화가는 캔버스 위에 날아다니는 인물을 그리고, 그리스인들을 흉내내어 화병에 모든 환상을 가진 그럴 듯한 양립할 수

없는 인물들을 그려 넣는 것을 인정한다. 예를 들면 아무 받쳐주는 것도 없이 허공을 걸어 다니는 반수반인의 파우누스(faun)라든가 바커스 신전의 여사제들처럼 자연스러운 우아함으로 가득 찬 그 인물들의 순수한 모습은 명암이나 도드라짐 없이 단색의 평면 위에 납작하게 그려진 채로 움직인다.

우리는 포도 바구니를 너무 진짜같이 그려서 새들에게 착각을 불러일으키게 한 그리스 화가의 이야기를 여러 책에서 질리도록 들어서 잘 알고 있다. 이 우화에는 우리가 잊어버린 아주 중요한 특성이 있다. 레싱(Lessing)은 그의 저서 《라오콘*Laocoön*》에서 이러한 특성을 자세하게 밝히고 있다. 제우크시스(Zeuxis, B.C. 5세기 말~B.C. 4세기, 고대 그리스 화가)가 그린 그림에는 과일 바구니를 가지고 있는 어린애의 모습이 그려져 있었다. 이걸 보고 제우크시스는 "나의 걸작을 그르쳤군. 내가 저 애를 과일 바구니만큼 잘 그렸더라면 새들이 그 소년을 보고 무서워 날아오지 않았을 텐데" 하고 중얼거렸다. 그러나 그것은 부질없는 겸손함이라고 할 수 있다. 사람들은 새의 눈은 보이는 것만 보기 때문에 진짜같이 그린 인물이 새를 놀라게 하지는 않았을 것이며, 반면에 사람은 그림을 볼 때 움직이지 않는 곳에서 움직임을 느끼고 겉모습에서·실제를 본다고 제우크시스를 위로할지도 모른다. 사람은 눈으로는 전혀 보지 못하는 것을 소위 상상이라고 하는 어두침침한 방구석에서 보는 것이다.

그렇다. 사람만이 화가의 생각과 함께 자신의 암묵적 생각으로 유혹을 당하고 눈속임을 당할 수 있는 특권을 가지고 있다. 환상이라는 것이 눈을 속이지 않고 영혼에 변화를 준다는 것은 놀라운 일이다. 놀랍기도 한 이러한 허구는 우리 영혼과의 공모를 통해 현실보다 더 생생하고 강력하게 우리를 붙들어서 실제 삶보다 때로는 더 고통스럽고 더 매력적인 꿈으로 비쳐진다.

산드로 보티첼리(Sandro Botticelli), 〈비너스의 탄생 The birth of Venus〉 일부분, 1485년

엄숙한 기독교 신앙이 지배하던 시기에 보티첼리는 신화 속 여신의 누드화를 그렸는데, 이 작품은 인간의 아름다움으로 비로소 눈을 돌리게 한 역사적인 작품이 되었고, 보티첼리는 르네상스를 대표하는 화가로 인정받았다.

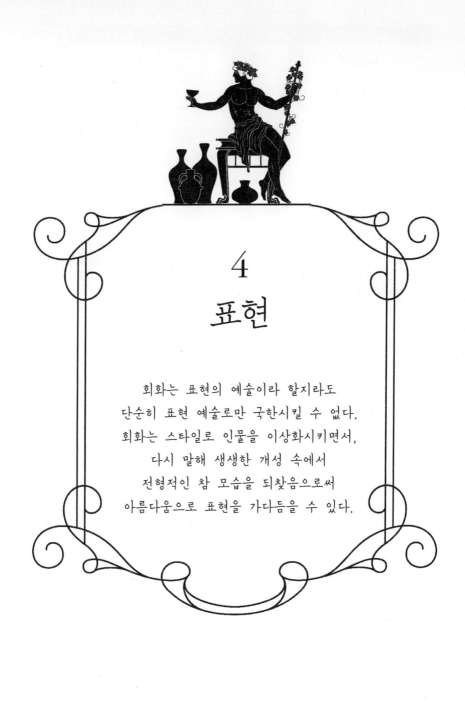

4
표현

회화는 표현의 예술이라 할지라도
단순히 표현 예술로만 국한시킬 수 없다.
회화는 스타일로 인물을 이상화시키면서,
다시 말해 생생한 개성 속에서
전형적인 참 모습을 되찾음으로써
아름다움으로 표현을 가다듬을 수 있다.

표현과 아름다움 사이에는 커다란 간극이 존재하고, 서로 분명히 모순되는 경우도 있다. 고대 그리스 로마 시대에서 기독교를 분리시킨 것이 이러한 간극이기도 하다. 순수한 아름다움— 여기서는 조형적인 아름다움을 말함—이 순간적인 얼굴빛의 변화, 개인적 표정의 무한한 다양성, 끊임없는 표정의 가변성과 잘 어울리지 않는데 모순이 존재한다. 이러한 얼굴빛이나 표정은 무수히 많은 삶 속의 감정을 나타내는 것으로, 평온함에서 공포로, 즐거움에서 슬픔으로, 파안대소에서 고통으로 얼굴이 일그러지는 것까지 다양하다.

표현이 강하면 강할수록 육체의 아름다움은 정신의 아름다움에 희생당한다. 고대 이교도의 조각상이 왜 표현 안에서 평가되는지에 대한 이유가 여기에 있다. 만약 외양이 흉하게 만들어진다면 조각가는 얼굴에 아름다움의 초점을 맞추는 대신에 전체 형상 속에서, 즉 움직이는 영혼의 표현인 몸짓이나 쉬고 있는 영혼의 표현인 태도 안에서 그 아름다움이 은근히 나타나도록 한다.

〈라오콘과 그의 아들들Laocoön and His Sons〉의 조각가는 뱀의 옥죄임 속에 라오콘✣이 내뱉는 공포의 외침을 한숨으로 축소했다. 그는 영웅의 형상을 일그러트리고 싶지 않았다. 하지만 시인은 그러한 '끔찍한 외침'을 우리에게 듣게 한다. 화가도 이러한 외침을 표현할 수는 있다. 그러나 위엄과 웅장함을 원한다면 어느 정도 자제해야 한다. 화가는 스타

✣ 라오콘은 그리스군이 남기고 간 목마를 성 안으로 들여서는 안 된다고 반대했던 트로이의 제사장이다. 결국 그리스 편을 들었던 포세이돈 신의 노여움을 사서 두 아들과 함께 뱀에 물려 죽는다.

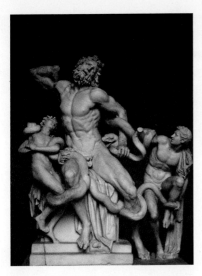

〈라오콘과 그의 아들들〉, B.C. 175 ~ B.C. 150년

미켈란젤로에 의해 표현된 얼굴

일로 그 인물을 이상화시켜할 것이다.

이 말들은 무슨 뜻인가? 조각가든 화가든 한 인물에게 스타일을 부여한다는 것은 단지 현재의 개별적인 진실에 전형적인 특징을 아로새기는 것을 말한다. 따라서 회화도 어떤 스타일을 원한다면 조각과 비슷한 성향을 갖게 된다. 그러나 회화와 조각 사이에는 미묘한 차이가 있다. 캔버스 위에 나타난 생생한 표현은 대리석에서는 충격적일 수도 있다는 점이다. 비열함으로 얼굴을 추하게 만드는 어떤 악행을 묘사하는 것은 조각가에게 몹시 불편한 일이다. 그러나 화가는 그러한 일에 열심히 집착해서 묘사할 수 있다. 그렇지만 스타일의 조건들을 유지하기 위해서 화가는 포괄적인 특징을 찾아야 한다. 예를 들어 화가가 어떤 위선자를 그리고자 한다면, 이 위선자는 위선의 모든 특징을 가지고 있을 것이며, 단순한 위선자가 아니라 몰리에르(Molière, 1622~1673) 작품에 나오는 진짜 위선자 타르튀프(Tartufe)처럼 우리에게 보여야 한다는 것이다.

조각가들은 인간의 얼굴에 나타나는 저열한 본능, 거친 관능주의, 음란, 취기, 짐승 같은 모든 속성들을 비난하려 하지 않는다. 그렇기 때문에 고대 천재 조각가들은

물속 깊은 곳에서 트리톤(Triton)과 인어를 찾으려 했고, 숲속 깊은 곳에서 염소의 발을 가진 사티로스(Satyr)와 촌스런 반수반인, 반인반마의 켄타우로스(Centaur)를 찾으려 했다. 고대의 이 위대한 예술가들은 저속한 열정의 흔적으로서 인간의 아름다움을 변질시키는 것을 원치 않았다. 그들은 인간성의 선구자들 속에서, 원초적 잔인성을 아직 벗어나지 못한 존재들, 그럼에도 불구하고 야만적인 옛 조상들이 그러했듯 원시 자연의 불완전하고 신비스러운 신들처럼 존중받았던 그 존재들 속에서 인간의 악행을 조각하는 데 만족했다.

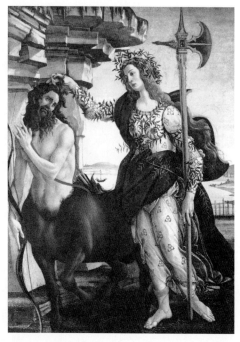

산드로 보티첼리, 〈아테나 여신과 켄타우로스〉, 1482년

　그러나 조각가들이 대리석이나 청동으로 영원히 지속되는 작품으로 만드는 것을 거부한 것들을, 즉 손으로 만질 수 있는 3차원의 작품으로 만들기를 원치 않는 것을 화가들은 캔버스 위에 이를 표현한다. 캔버스는 유형의 물체를 제시하는 것이 아니라 만질 수 없는 이미지만을 나타내기 때문이다. 다시 말해 회화는 두께가 있는 어떤 것을 우리에게 제시하는 것이 아니라 신기루만을 보여준다. 실제로 조각에서는 추한 것이 금지되지만, 분명히 회화에서는 추한 것이 거부되지 않는다. 왜냐하면 회화는 빛의 마력과 색상의 언어를 통해서, 주변의 상황을 통해서, 아니면 액자를 통해서라도 표현을 누그러트리고 사람들이 받아들일 수 있도록 만드는 수많은 수단을 가지고 있기 때문이다.

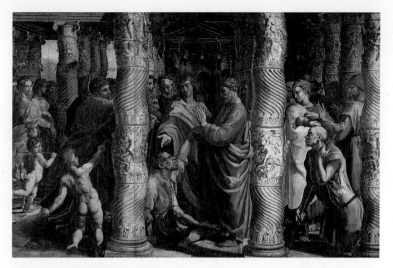
라파엘로 산치오, 〈절름발이의 치유〉, 1515년, 템페라화

예를 들어 사원 입구 문에 주저앉아 있는 '절름발이의 치유(The Healing of the Lame Man)'를 그린 이 유명한 그림에서와 같이 라파엘로가 고상한 작품 속에 보기 흉한 것을 들여놓았을 때, 그는 불구자라는 인물 특유의 결정적 특징을 강조하기 위해 단순히 사고로 인한 불구의 이미지를 지워버리고 오직 불쌍함과 가련함을 나타냄으로써 불구의 모습이 가져오는 부정적인 시각 효과를 상쇄시키고 그림의 분위기를 고양시켰다. 크게 보아 추한 모습들은 불쌍하다는 마음을 불러일으키지 못하고, 화가가 영혼으로 그 모습들을 변모시키든지 아니면 아름다움 그 자체를 위해 눈에 확 띄는 콘트라스트로 이용하든지 간에 가장 높은 경지의 그림 장면으로 만들 수 있다. 따라서 화가의 예술 속에 있는 스타일은 반드시 조각가의 예술 속에 있는 것이 아니다. 조각가의 예술은 표현을 두려워하고 자제할 정도로 아름다움을 높이 평가하는 반면에, 화가의 예술은 추함을 배격하지 않을 정도로 표현을 추구하고 이상화한다.

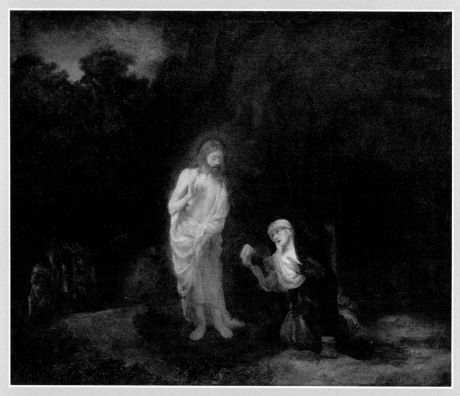

렘브란트 반 레인(Rembrandt van Rijn), 〈막달리나 마리아 앞에 나타난 예수 Christ Appearing to Mary Magdalene〉, 1651년

렘브란트는 빛과 어둠을 극적으로 배합하는 키아로스쿠로(chiaroscuro) 기법을 사용하여 물감의 농도와 빛의 역할을 실험했다. 렘브란트의 그림들은 밝은 부분이 작은 공간을 차지하고, 그 주위와 배경에 어두운 부분이 넓게 배치되어, 마치 어둠 속에서 집중 조명을 받는 것처럼 밝은 부분에 시선을 집중시키는 특징이 있다.

5
숭고함

회화는 숭고하게 고양될 수 있다.
그러나 이는 회화 자체의
고유 수단에 의한 것이라기보다는
화가의 창의력에 의한 것이다.

숭고함이 무한(無限)의 경지를 엿볼 수 있
는 것이라면, 형태 속에 모든 아이디어를 강제로 가두어버리는 데생 예
술은 숭고할 수 없을 것이다. 그럼에도 불구하고 화가는 어떠한 형태로
도 표현된 적이 없는 생각들을 움직여서 천둥소리가 귀를 때리듯이 우리
의 영혼을 자극한다. 따라서 그림이 숭고해질 수 있는 것은 정형화된 생
각이 아니라 감지된 생각 덕분이다.

예들은 매우 드물다. 숭고함에 관해 렘브란트(Rembrandt van Rijn,
1606~1669)는 회화에 있어서 셰익스피어라고 할 수 있다. 그는 복음서에

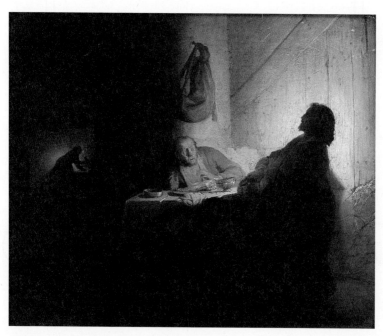

렘브란트 반 레인, 〈엠마오의 만찬〉, 1628년

서 영감을 얻어 어떠한 윤곽으로도 나타낼 수 없고, 단지 붙잡을 수 없는 빛의 표현을 통해서만 나타낼 수 있는 탁월한 생각들을 여러 번 그림으로 옮겼다. 이 위대한 화가가 흑갈색으로 빠르게 그린 〈엠마오의 만찬 The Supper at Emmaus〉 스케치가 있다. 화가는 그가 들은 다음과 같은 성경의 문구를 그림으로 해석하고 싶었다.

"그러자 그들의 눈이 열렸고, 예수님을 알아보았다. 그러나 예수님은 그들 앞에서 사라졌다."

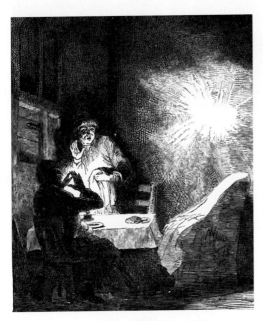

렘브란트 반 레인, 〈엠마오의 만찬〉, 스케치, 1628년

렘브란트의 데생에서는 예수 그리스도의 모습은 보이지 않고, 막 사라진 그 자리에 환상적이고 신비하게 보이는 희미한 불빛만이 보일 뿐이다. 함께 식사를 하던 손님이 사라지고, 이 희미한 불빛이 나타난 것에 놀라 두 제자는 방금 전까지만 하더라도 손을 만지고 목소리를 들으며 빵을 뜯어 나누어 먹던 예수의 빈자리에 불빛만 나오는 것을 바라볼 뿐이다. 방금 사라진 예수를 표현하는 만질 수 없는 불빛이 바로 숭고함을 나타내는 것이 아닐까?

니콜라 푸생(Nicolas Poussin, 1594~1665)은 그의 대표작 중 하나인 〈아르카디아의 목동들The Shepherds of Arcadia〉을 구상할 때 그러한 숭

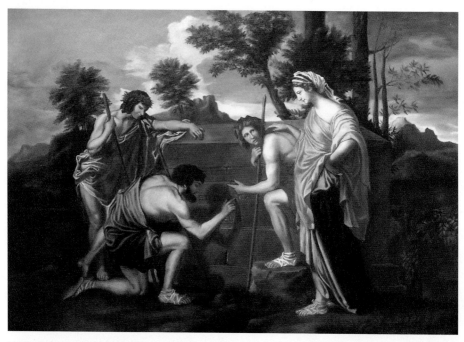

니콜라 푸생, 〈아르카디아의 목동들〉, 1638~1640년

고함을 처음 알게 되었다. 시인들이 행복한 생활을 노래할 정도로 평온한 숲으로 둘러싸인 어느 시골 마을에서 연인들과 산책을 하던 목동들은 문득 나무 밑에 무덤이 하나 있는 것을 발견했다. 그 무덤 앞에는 'Et in Arcadia ego(나도 아르카디아에 살았었다)'라는 글자가 반쯤 지워져 있는 묘비가 있었다. 이 묘비에 적힌 문구를 읽고 목동들의 얼굴은 어두워지고 입술에 머금었던 미소는 사라졌다. 젊은 여인은 연인의 어깨에 무심코 기대어 있으면서 잠자코 사색에 잠겨 이 묘비의 문구가 주는 의미를 생각하는 듯하다. 젊은 목동은 무덤에 기대어 머리를 숙인 채 죽음에 대해 곰곰이 생각하고, 가장 나이가 들어 보이는 목동은 그가 막 찾아낸 묘비의 글자를 손가락으로 확인하고 있다. 정적이 흐르는 그림의 뒤쪽

풍경에는 거친 바위 위에 시들어가는 갈색 잎사귀의 나무들이 보이고, 조그만 언덕들이 희미한 지평선으로 사라져 가며, 멀리에 바다처럼 보이는 불분명한 어떤 것이 눈에 띈다.

이 그림에서 숭고함이란 바로 눈에는 조금도 보이지 않는 그 무엇이다. 그것은 그 너머로 떠다니는 어떤 생각이며, 이 그림을 보는 사람들의 영혼이 예기치 못하게 느끼게 되는 감정으로서 미지의 무한한 시간 속에서 무덤 너머로 갑자기 떠오르는 것이다. 대리석 위에 새겨진 이 글귀가 숭고함을 나타내는 유일한 형태이며 수단인 것이다. 말하자면 화가는 철학자가 우리에게 전달하고자 하는 마음의 동요에 대해서는 이방인처럼 남아 있다. 푸생보다 위대한 화가인 렘브란트는 어떤 점에서 빛을 통해서 숭고함을 표현하려는 자신의 작품의 기교 안에 숭고함을 끌어올 줄 알았다.

게다가 시(詩)에서도 그림과 같은 면이 있다. 셰익스피어(Shakespeare, 1564~1616)나 코르네유(Corneille, 1606~1684)와 같은 위대한 작가들의 글은 성서의 좋은 글귀와 마찬가지로 어떤 형식이 있는 것이 아니다. 말하자면 예술은 아무런 역할도 하지 않는 어떤 형식이 있을 뿐, 그 자체로 만국의 언어로 번역될 수 있다는 것이다. 무한함의 감정에서 나오는 회화의 숭고함은 윤곽에 의해 테두리로 둘러싸인 특정한 형태에 종속되지 않는다. 렘브란트의 작품에서 발산되든, 아니면 푸생의 그림에서 느껴지든 간에 숭고함은 빛처럼 만질 수 있는 것이 아니며, 영혼처럼 볼 수 있는 것도 아니다.

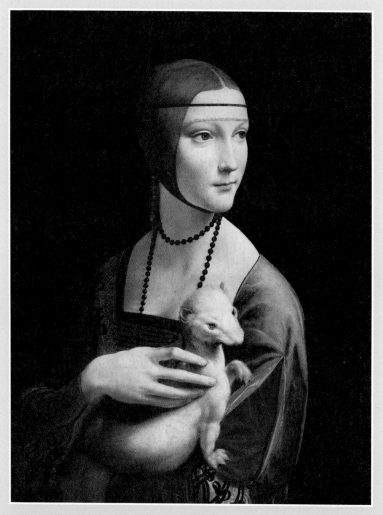

레오나르도 다 빈치(Leonardo da Vinci), 〈담비를 안고 있는 여인 Lady with an Ermine〉, 1489~1490년

레오나르도 다 빈치는 이 그림을 '역동적인 초상화 양식'이라 지칭하였다. 돌아서는 여인과 담비의 동작을 통해 화면 우측의 공간으로부터 누군가가 접근하여 주의를 끌고 있는 듯한 생생한 느낌이 전달된다.

6
구상

화가는 주제를 생각해내거나
첫 이미지를 고안할 때부터
회화 고유의 특별한 표현 수단을
고려해야 한다.

데생 예술의 목적이 아름다운 것을 보여주고 그 아름다움을 가시적이고 느낄 수 있게 만드는 것이니만큼 조형의 형태와 인물 형태는 데생 예술에 반드시 필요한 것이고, 데생 예술 고유의 것이다. 특히 회화는 시각적 수단을 이용하는 예술이다. 왜냐하면 회화는 감정과 생각을 부드러운 표면 위에서 해석하며, 완전히 겉으로 보이는 이러한 이미지는 육감적 시각의 터치에 달려 있는 것이 아니라 영혼의 터치인 시각에 달려 있기 때문이다. 따라서 화가에게 만들어낸다는 것은 상상하는 것이며, 그를 살아 움직이게 하는 감정과 그를 지속적으로 따라다니는 생각의 제국 저 아래에서 그가 상상으로 떠올리는 인물과 사물을 눈앞에 나타내어 그리는 것이다.

여기에서 회화의 위대함은 무엇보다도 첫 번째 법칙에 의해 입증된다. 즉 그 그림이 표현하고자 하는 생각과 감정을 선택하고, 그리고자 하는 인물을 선택하며, 그밖에 무대에 올릴 극장과 주변의 자연 환경, 따라오는 사물들을 선택해야 한다는 것이다. 시인이나 작가는 눈으로 즐길 수 없을 정도로 표현할 수 없는 흉측한 괴물은 없다고 생각하는데, 시(詩)가 말을 건네는 눈은 영혼의 눈이기 때문이다. 하지만 역겨운 장면을 그린 화가는 그 장면들에 대해 아무런 말도 하지 않는다. 화가는 그 장면들을 보여줄 뿐, 그것도 아주 짧은 순간밖에 보여주지 않는다. 따라서 조심성도 없고 예고도 없이 우리에게 와 부딪히는 이 (흉측한) 이미지들은 역겨울 뿐만 아니라 난폭하며, 느닷없이 우리에게 혐오감을 불러일으킨다. 따라서 흉측하고 혐오스런 소재를 멀리하는 것이 회화가 지켜야 할 첫 번째 법칙이다.

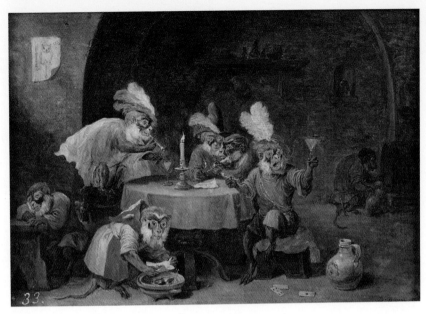

다비트 테니르스, 〈담배를 피고 술을 마시는 원숭이들〉, 1660년

　사실 많은 사람들이 그림의 소재는 모두 아름답고 추한 것이 없다고 생각하는 것처럼 보인다. 그러나 플란더스 출신 풍속화가인 다비트 테니르스(David Teniers the Younger, 1610~1690)의 정신으로는 받아들일 수 없는 아귀(餓鬼)나 괴물 같은 붉은 원숭이(괴물)는 없으며, 아드리안 브라우어(Adriaen Brauwer, 1605~1638)의 붓 밑에서는 야비한 상놈들도 없고, 아드리안 반 오스타데(Adriaen van Ostade, 1610~1685)는 못생기고 몰골 사납기까지 한 농부나 카바레에서 곰처럼 볼품없게 춤을 추는 농부에게도 관심을 갖게 할 줄 알았다. 이러한 점들을 인정한다면 화가들은 (일부러) 추하게 만들 의도가 없거나 그들의 표현이 풍자의 의미가 있다 할지라도 그들은 상스러운 사람들이 아니라는 점을 첨언해야 한다. 브라우어가 험악하게 생긴 인상이나 술 취해 붉게 상기된 얼굴을 모방하기 위해

아드리안 브라우머, 〈싸움질하는 농부들〉, 1631~1635년

저속한 술집으로 부랑자들을 찾아갈 때, 술을 토해내고 욕설을 퍼붓는 그들을 동정심으로 표현할 때, 그는 따뜻함과 섬세함과 조화의 풍부한 재능을 가지고 그가 우리에게 감동하기 바라는 바를 받아들이게 한다.

　　　　　그림의 소재를 선택하고 나면 화가는 이제 그림으로 표현할 방법을 숙고해야 하는데, 이때 그에게 영감을 주었을지도 모르는 책이나 이야기 속에서 끌렸던 문학적 아름다움을 벗어나야 한다. 화가가 시인으로부터 빌려 와야 할 것은 그의 시 속에서 읽었던 것이 아니라 보았던 것이라야 한다. 즉 살아 있고 움직이는 생각, 동작으로 표현되었을 때 나타나는 감정이어야 한다.

　어떤 화가가 볼테르(Voltaire, 1694~1778)에 대해서 들은 것과 자신이

생각하고 있는 것을 표현한다고 했을 때, 즉 볼테르는 18세기의 화신으로 모든 것이 그의 천재성에서 나왔고 모든 것이 그에게 흡수될 것이라는 생각, 철학의 모든 햇살이 그에게서 나오고 그에게 이르는 중심이라는 생각을 표현하고자 한다고 하자. 그러면 이 형이상학적이기도 하고 추상적인 생각에 어떻게 그림으로 표현할 형태를 부여할 수 있겠는가?

형태를 만들어내는 데 탁월한 한 화가는 1848년 프랑스 정부가 팡테옹 신전의 장식을 위해 요청한 삽화에서 가장 멋있고 경탄스럽게 이 문제를 해결했다. 그 삽화는 〈볼테르의 계단The Staircase of Voltaire〉을 나타냈다. 이 그림에는 18세기 선구자였던 장 자크 루소(Jean Jacques Rousseau, 1712~1778)만을 제외하고 당시의 모든 철학자들과 모든 탁월한 지성인들이 걸어 올라가고 내려오는 모습이 담겨져 있다. 볼테르는 계단의 가장 높은 곳에 있으면서 그를 찾아온 사람들 중 한 사람인 알랑베르(Jean le Rond d'Alembert, 1717~1783)를 배웅하고 있는데, 볼테르는 그에게 〈백과사전Encyclopaedia〉을 위한 기사를 적어주었다. 몇 개단 아래에서 드니 디드로(Denis Diderot, 1713~1784)는 알랑베르를 안내해주기 위해 볼테르와 알랑베르의 작별인사가 끝나기를 기다리고 있다. 이렇게 함으로써 그림에서는

〈볼테르의 계단〉, 18세기

폴 슈나바르, 〈역사의 철학〉, 1850년

생소하다고 여길 수 있는 마음의 사변(思辨)을 생생한 이미지로, 서로 말
하는 듯한 인물들로 나타내는 것이다. 이러한 독특한 수단을 통해서 회
화는 상황을 눈에 보이게 하고 형체를 부여하는 것이다.

　일련의 같은 삽화에는 인류의 반복되는 세계 역사를 그림으로 나타낸
사례가 풍부한데, 이 그림 〈역사의 철학The Philosophy of History〉을 그
린 화가 폴 슈나바르(Paul Chenavard, 1808~1895)는 새로운 신이 이교도
로마를 조용히 잠식하는 기독교의 어두운 초장기를 그리는 데 그림의 가
장 훌륭한 부분을 할애했다. 이 커다란 화면은 두 개의 수평 구역으로
나뉘어 있다. 햇빛으로 가득 찬 윗부분에는 관리들과 전쟁 수훈자, 전리

품, 잡아온 포로, 독수리, 코끼리 등과 함께 승리한 황제의 화려하고 왁자지껄한 행렬이 그려져 있다. 반대로 아랫부분에는 어둡고 조용한 분위기에 지하 묘지에서 기도하고 있는 초창기 기독교인들이 그려져 있는데, 이 지하 묘지는 기독교인들이 개선장군의 발밑에 무덤처럼 파놓은 것이지만, 그곳에서 얼마 가지 않아 로마제국이 무너져 내릴 것을 의미한다. 비유적인 예술의 언어로 역사를 이보다 더 분명하고 더 생생하게 이야기할 수는 없을 것인데, 어느 아테네 웅변가의 훌륭한 연설이 사람들의 가슴에 큰 울림으로 남아 있듯이, 침묵의 언어는 사람들의 기억 속에 지울 수 없는 모습으로 그려지고 각인되는 것이다.

그림으로 상황을 나타내도록 구상하는 것은 일반 화가들에게 쉬운 일이 아니며, 대가들도 마찬가지이다. 천재적인 탐구자로서 매사에 깊은 호기심을 가지고 있었으며, 자기 예술의 모든 문제점들을 해결하기 위해 부단히 노력했던 레오나르도 다 빈치(Leonardo da Vinci, 1492~1519)는 제자들에게 선과 형태의 독특한 조합이나 예기치 않은 어떤 모티브를 얻을 수 있는 것처럼 이따금씩 오래된 벽에 우연히 남아 있는 어떤 자국이나 벽옥 무늬의 돌, 대리석 표면의 선들, 구름들도 유심히 바라보라고 조언했다.

일반적으로 그림을 구상할 때 화가들은 시인들이 이미 썼고 전통적으로 의미에 맞게 그림으로 그려졌던 우화나 시, 종교, 역사와 같은 목록 속에서 어떤 것을 찾으려 한다. 마치 상상이라는 것이 북유럽 게르만족의 능력인 것처럼 알브레히트 뒤러(Albrecht Dürer, 1471~1528)와 렘브란트(Rembrandt van Rijn, 1606~1669)보다 훌륭히 그림을 구상할 수 있었던 화가는 많지 않다. 게다가 이미 알려진 주제를 그림으로 생각해내는 모든 새로운 방식은 바로 화가들이 구상해낸 것이라는 점에 대해서 이견이 없다.

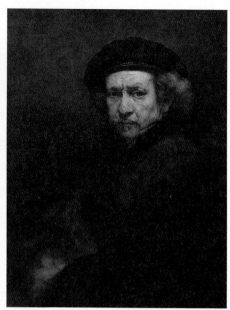

알브레히트 뒤러, 〈자화상〉, 1500년 렘브란트 반 레인, 〈자화상〉, 1659년

 왜 북유럽 사람들이 그림을 보다 잘 구상해낼 수 있을까? 그것은 아마
도 그들이 내적인 생활이나 명상, 사변에 더 익숙하기 때문일 것이다. 이
렇게 고양된 주의력은 위대한 사고의 원천이라고 할 수 있다. 즉 오래
지속되는 심오한 명상을 갖기 위해서는 고독이 반드시 필요한데, 이러한
주의력과 명상은 마음을 조금씩 뜨겁게 하면서 결국에는 열정을 불러일
으키기 때문이다. 마찬가지로 예술가들은 항상 그것을 생각하면서도 계
속해서 자신의 정신을 풍성하게 하는 방법을 찾아 나간다. 오늘날 화가
들에게 부족한 것은 바로 이 명상이다. 증기기관으로 가속화되는 문명의
숨가쁜 발전에 보조를 맞추면서 그들은 서둘러 작품을 만들어낸다. 하루
하루 생활에 급급한 그들은 명상할 시간을 갖지 않는다. 예술 세계에서
재능 있는 모든 사람들이 그러한 재능을 갖고 있지 않은 것처럼 일하고

있는 것이다. 미켈란젤로는 다음과 같이 말한다.

"회화는 질투심 많은 여신이어서 아낌없이 자신에게 헌신해줄 연인들을 바라고 있다."

다시 한 번 말하지만 자신의 모티브를 만들어내든, 아니면 어떤 시인으로부터 이러한 모티브를 찾아내든, 예전의 모티브를 새롭게 하는 것이든 간에 화가는 생생한 인물을 생각해내야 한다. 막연한 어둠 속에서 이러한 인물들을 이끌어내야 하는데, 여기서 화가는 상상을 통해 인물들을 밝은 햇빛으로 이끌어내서 실제로 눈에 보이도록 만들어낸다. 그 화가가 자기의 생각을 처음으로 그림으로 창조한 사람이 아니라 할지라도, 그는 단순한 아이디어나 감정, 공상이었던 것을 눈에 보이는 장면으로 만들어냄으로써 시적이었던 것을 가시적인 그림으로 다시금 창조해야 한다.

이러한 점에서 화가의 예술은 만들어지는 순간부터 다른 모든 예술과 차별화되는 것이다. 사람들은 로마의 시인 호라티우스(Horace, B.C. 65~B.C. 8)의 짤막한 시구를 즐겨 인용하면서 회화가 시(詩)와 비슷하다는 것을 매우 자주 확인하곤 한다. 이 책에서는 회화와 시를 연결시키는 관계를 보여줄 뿐만 아니라 서로를 구분시키는 한계에 대해서도 언급하고자 한다.

자크 루이 다비드(Jacques Louis David), 〈소크라테스의 죽음 The Death of Socrates〉, 1787년

피라미드형 구성이 명확하지 않다면 수평적인 방향이 화면을 장악하거나, 아니면 피라미드형 구성이 분명하게 나타나 있다면 수직적인 방향이 화면을 지배해야 한다는 것이다.

7

통일성

화가가 자기의 생각을 표현하는
첫 번째 방법은 배열이다.

어느 날 피에르 폴 프뤼동(Pierre Paul Prud'hon, 1758~1823)이 세느(Seine)의 지사(知事)인 프로쇼(M. Frochot)의 식탁에서 식사를 하고 있을 때였다. 그 지사는 프뤼동에게 형사 재판이 열리는 법정에 걸어둘 그림 한 점을 그려줄 것을 부탁했다. 그러면서 그는 다음과 같은 호라티우스(Horace, B.C. 65~B.C. 8)의 시 구절을 인용하고, 피고인들에게 이 그림이 가져다줄 어떤 효과에 대해 언급했다.

"사지를 절단하는 형벌은 그 형벌의 대상자인 범죄자를 거의 압도하지 않는다."

프뤼동은 곧장 일어나서 양해를 구한 다음 펜으로 원하는 그림의 배열(프랑스어: ordonnance, 영어: arrangement)을 자기의 상상에 따라 잡아나갔다. 생각의 눈으로 그는 도망가는 범죄자를 보았고, 정의가 그 앞에 드러나는 것을 보았는데, 그 정의는 시인이 표현하듯이 느릿느릿 나타나는 것이 아니라 징벌의 여신이 날개가 있는 다른 인물과 함께 쏜살같이 바람을 가르듯이 나타났다. 프뤼동은 동기를 만들어낸 것이 아니며, 배열을 만들어낸 것이다. 그런데 그는 이 배열을 글로 쓰여진 이미지를 변형시켜 화가의 재능을 발휘해서 절름거리는 목발이 아니라 날아갈 수 있는 날개를 붙여 만들어낸 것이다. 즉석에서 그는 큰 선을 긋고 헐렁하게 주름진 옷을 입은 인물들을 그려 넣었으며, 어떤 판토마임을 묘사하듯 전체 균형을 잡고 틀을 잡았다. 사실 이러한 것들은 우리가 배열이라고도 하며 구성(composition)이라고도 부르는 작업이다.

그러나 구성이라는 것은 그 의미가 더 넓어서 화가의 창작력과 그림의 경제성도 함축하는 것으로, 종종 그림 그 자체와 동의어로 사용되기도 한다. 협의의 의미에서 구성은 배열과 다른 의미가 아니다. 말하자면 그림의 요소들을 질서 있게 놓고 배치하며 조합하는 예술이다. 혹은 필요하다면 드라마의 배우들에게 역할을 분배하는 것이라고 비유할 수 있는데, 이는 그리스 사람들이 구성을 화가의 드라마라고 불렀던 점에서도 알 수 있다. 여기서 드라마는 연출(미장센mise en scene)이라고 할 수 있는데, 연출이 없다면 구성은 그 자체만으로도 그림 전체가 된다.

배열에 있어서는 두 가지 사항이 지켜져야 하고 조정되어야 한다. 그 첫 번째가 눈을 즐겁게 하는 시각적인 아름

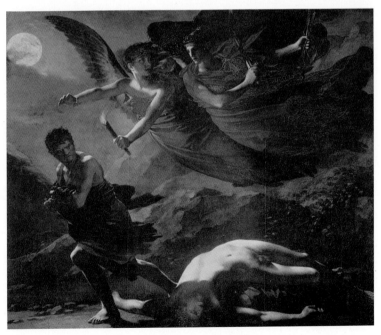

피에르 폴 프뤼동, 〈범죄자를 쫓는 정의와 징벌의 여신〉, 1808년

다움이며, 두 번째가 우리의 감정을 자극하는 도덕적 또는 시적 아름다움이다. 이중에서도 첫 번째 아름다움이 가장 중요할 것인데, 예를 들자면 곡식이나 포도 수확의 기쁨을 나타내는 그림에서처럼 구성이 순수하게 장식적인 것에 지나지 않는다면 첫 번째 시각적인 아름다움만으로도 거의 충분하다. 그러나 그림이 사람의 마음이나 가슴에 호소하고 있는 것이라면, 또한 격정을 일으키게 하는 것이라면 배열의 도덕적인 특징(아름다움)은 그림으로서 시각적 적절성(아름다움)보다 우선시되어야 한다. 특히 시각적 아름다움과 도덕적 아름다움이 동시에 얻어질 수 없거나 상호 보완될 수 없는 것이라면, 반드시 (도덕적인) 표현을 위해 시각적인 적절성이 희생되어야 한다. 드니 디드로(Denis Diderot)는 다음과 같이 말하고 있다.

"먼저 나를 감동케 하라, 나를 놀라게 하라, 나를 고뇌케 하라, 나를 전율케 하고 울게 하며 떨게 하라, 나를 분노케 하라, 그러고 나서 너는 네가 할 수 있다면 내 눈을 즐겁게 하라."

회화 미술이 아직 성숙하지 못한 고딕 양식의 시대에 화가들은 대칭이라는 한 가지 배열밖에 알지 못했다. 당시 화가들이 이렇게 유치한 구성밖에 선택하지 못했던 데에는 몇 가지 이유가 있다. 먼저 이들 초창기 화가들은 소심한 성향으로 복잡한 구성에 당황스러워했고, 더 나아가 성스런 주제에 대한 일종의 경건한 진솔함과 존경심을 가지고 있었다. 왜냐하면 대칭은 부동(不動)의 감정, 명상과 침묵의 감정에 부합하기에 대칭 속에는 엄숙하고 종교적인 그 무엇이 있기 때문이다. 게다가 회화가 시작한 것은 움직임이나 생명력에 의한 것이 아니다. 초창기 그림에는 초창기 조각과 마찬가지로 어떤 완고한 성향과 조용하고 묵직한 면들이 있

는데, 이는 대칭에 의해서 장중해지고 있다.

완벽히 좌우대칭인 사람의 신체는 경직되어 있고 움직이지 않을 때에는 대칭이 두드러지게 드러나지만, 움직이기 시작하면 그 대칭은 깨지게 되며, 원근법에 따라 멀어지면 시야에서 사라지게 된다. 그러나 인물은 안정성을 잃지 않는데, 그것은 냉정하게 엄격한 규칙성으로서 균형이라는 또 다른 유형의 대칭으로 대체된다. 동일한 현상이 회화 예술 자체에서도 나타난다. 즉 회화 예술이 성숙되고 대담해지고 강해지자 회화 예술은 대칭의 구성을 버리고 균형으로 대체했다. 인물을 중앙을 중심으로 좌우 같은 숫자로 배열하는 대신에 화가는 상응하는 덩어리를 그려 넣어서 어떤 균형감을 가져오게 하고, 대등한 사물 그룹을 대치시킴으로써 선과 인물의 유사성을 가져온다. 그렇게 함으로써 편안하고 자유로운 모습으로 그림의 구성이 균형을 유지하고, 은근히 시선을 끌어들이면서도 인위적이고 감춰놓은 대칭을 인식하지 못하는 가운데 다양한 배열이 주는 기쁨을 준다. 이러한 일은 조반니 벨리니(Gionvanni Bellini, 1430~1516)에서 티치아노 베첼리오(Tiziano Vecellio, 1488?~1576)로, 안드레아 델 베로키오(Andrea del Verocchio, 1436~1488)에서 레오나르도 다 빈치(Leonardo

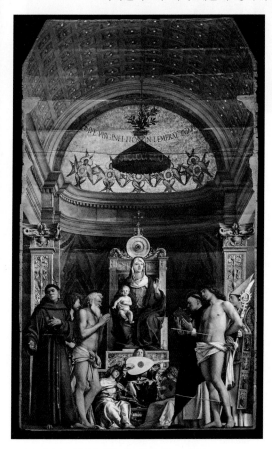

조반니 벨리니, 〈왕좌에 앉은 성모와 아기〉, 1487년

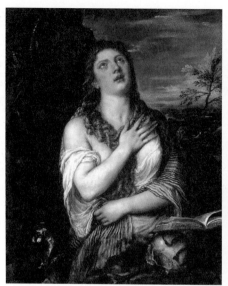 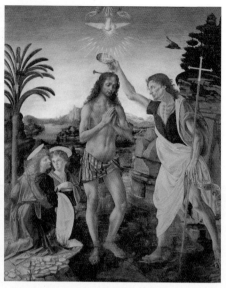

티치아노 베첼리오, 〈참회하는 막달라 마리아〉, 1565년 레오나르도 다 빈치와 안드레아 델 베로키오, 〈그리스도의 세례〉, 1472~1475년

da Vinci, 1452~1519)로, 도메니코 기를란다요Domenico Ghirlandaio, 1448~1494)에서 미켈란젤로(Michelangelo Buonarroti, 1475~1564)로, 피에트로 페루지노(Pietro Perugino, 1450~1523?)에서 라파엘로 산치오(Raphael Sanzio, 1483~1520)로 넘어가면서 회화가 활기 찰 때 나타났다.

전통적이고 억지로 꾸민 듯한 회화에서 자유롭고 활기찬 회화로 변해가는 것을 우리는 바티칸의 '서명의 방(Room of the Signature)'에서도 명백히 볼 수 있다. 라파엘로의 대표작 중 하나로서 이곳의 유명한 벽화인 〈디스푸타Disputa〉의 윗부분은 초창기 회화의 엄격한 규칙에 따라 그려진 반면에, 맞은편에 있는 〈아테네 학당The School of Athens〉은 창작의 면이나 데생, 스타일, 표현 등의 측면에서뿐만 아니라 구성 면에서도 비교할 수 없는 걸작으로 배열에 있어 라파엘로의 천재성이 유감없이 드러나 있다.

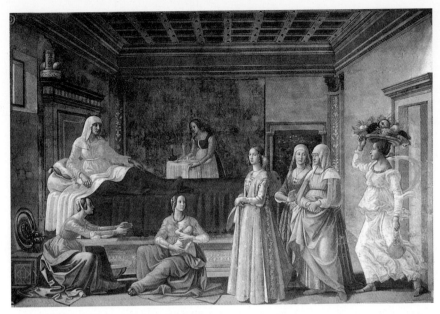

도메니코 기를란다요, 〈성 세례자 요한의 탄생〉, 1486~1490년

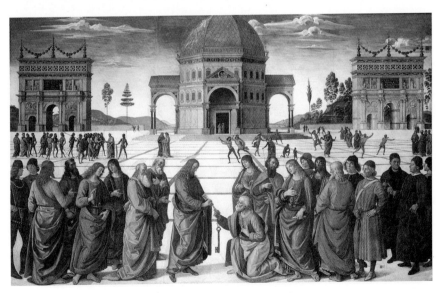

피에트로 페루지노, 〈베드로에게 천국의 열쇠를 주는 예수〉, 1481~1482년

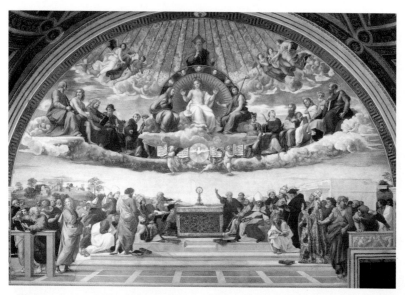

라파엘로 산치오, 〈디스푸타, 성체에 대한 토론〉, 1509~1510년
(＊ 디스푸타Disputa는 '논의'라는 뜻을 가지고 있지만, 기독교 미술에서는 '성찬(성체)', '무구수태', '삼위일체' 등 중요한 신학상의 문제를 논하는 성직자, 성인, 교부(敎父) 등의 집회도를 말한다.)

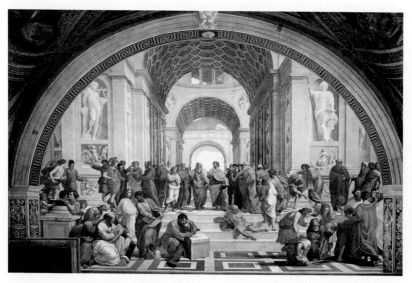

라파엘로 산치오, 〈아테네 학당〉, 1510~1511년

첫눈에 보면 이 〈아테네 학당〉 그림은 우연히 서로들 모여 있거나 아니면 우연히 혼자 떨어져 있는 여러 인물들이 일면 무질서하면서도 매우 정교하게 배열되어 있음을 알 수 있다. 너무나도 그럴듯하게 일련의 무리들이 서로 나뉘어져 있으면서도 한편으로 서로 깊게 연관되어 있다. 화면의 공간이 너무나 자연스럽게 채워져 있고 너무 기분 좋게 정리되어서 감상자들은 화가가 이 그림의 완벽한 구성을 위해 그림 속 인물들을 인위적으로 조작했다는 것을 거의 느끼지 못한다. 라파엘로는 인물들을 배열하는 데 있어 눈에 띄는 대칭 구도를 조금도 넣지 않았는데, 그러한 대칭은 (그림이 갖고 있는) 생명력과 움직임으로 인해 파괴되었다. 그는 뒤 배경에 잘 표현된 안정감을 통해서 회화적 배열로 인해 나타난 무질서를 보완하기 위해 건축물과 조각상과 같은 움직이지 않는 물체 안에 대칭 구도를 집어넣었다.

더 나아가 라파엘로는 모든 그리스 철학자들을 한 자리에 모아놓은 상상의 집회가 열리는 궁륭형 천장의 건축물 속에 관객이 있는 것처럼 상정하고 있다. 그러나 이 엄숙한 집회에서 어떠한 인물도 혼자 전체 모임을 장악할 수 없으며, 철학 그 자체의 보이지 않는 정신이 분위기를 조성하고 있다. 또한 영혼의 세계에 관해 끊임없이 논쟁을 벌이고 있는 두 천재, 플라톤과 아리스토텔레스 사이를 지나가는 중앙선 위에는 어떠한 인물도 배치되지 않았는데, 그 이유는 한 사람은 감정을 상징하고 있고, 다른 한 사람은 이성을 상징하고 있기 때문이다. 여기서 우리는 고대의 모든 영웅적인 지성인들을 나타낼 수 있는 세밀한 특징을 살펴보고자 하는 것은 아니다. 즉 정리(定理)를 적고 있는 피타고라스, 포도가지 관을 쓰고 있는 에피쿠로스, 침울한 헤라클레이토스, 견유학파의 꾀죄죄한 디오게네스, 논쟁하고 있는 소크라테스, 열정을 가르치고 있는 플라톤, 자신의 경험을 설명하고 있는 아리스토텔레스, 의심의 미소를 짓고 있는

회의주의자, 메모한 것을 긁어모으고 있는 절충주의자, 땅바닥에 기하 문제를 그리고 있는 아르키메데스, 점성가 조로아스터, 지리학자 프톨레마이오스 등의 특징을 보자는 것이 아니다. 단지 배열의 아름다움을 보자는 것으로 〈아테네 학당〉은 라파엘로가 처음으로 시도한 영원히 감탄해마지할 예술의 모델로서, 여러 인물을 등장시키면서도 혼란스럽지 않고, 화면에 인물이 넘쳐나면서도 붐비지 않으며, 대칭이 아니면서도 균형이 잡혀 있고, 매력적인 다양성 속에서도 통일성이 흐트러지지 않고 오히려 잘 드러나 보이고 있다.

통일성! 바로 이것이 모든 구성의 진짜 비밀이다. 그러나 배열과 관련해서 이 통일성이라는 것은 무엇을 의미하는가? 통일성이라는 것은 큼지막한 선들을 선택함에 있어서 어떤 지배적인 특징이 있어야 한다는 것을 의미하며, 여러 부분들의 배치에 있어서 지배적인 요소가 있어야 한다는 것을 의미한다. 왜 그러한가? 그 이유는 사람의 눈은 두 개이지만 시각은 하나뿐이기 때문이며, 시각이 하나뿐인 것은 하나의 영혼만을 가지고 있기 때문이다.

반듯한 것이든 휘어진 것이든, 수평적인 것이든 수직적인 것이든, 평행한 것이든 분산되는 것이든 간에 모든 선들은 감정과 은밀하게 관련을 맺고 있다. 인물에서와 마찬가지로 세상에서 보이는 장면들에는 건축에서와 같이 회화에서도 똑바른 선은 엄격함과 힘의 감정을 가져오고, 똑바른 선들이 반복되는 구성에서는 장중하고 위엄 있으며 강직한 면을 불러일으킨다.

자연에서 바다의 고요함, 까마득히 사라져 가는 지평선의 장엄함, 거친 환경을 이겨내는 강한 나무들의 평온함, 오래전 세상을 뒤집어놓은 재앙이 지나간 후 다시 조용해진 세상, 움직이지 않고 영원히 지속되는

니콜라 푸생, 〈유다미다스의 유언〉, 1643~1644년

그 무엇을 수평적인 선들이 표현하듯이, 그림에서도 이러한 수평적인 선들은 비슷한 감정과 엄숙한 휴식과 평화, 지속성과 같은 특징을 나타낸다. 화가가 우리들 마음에 이러한 감정을 불러일으키고자 하는 것이라면, 그의 작품에 이러한 특징을 부각시키고자 하는 것이라면 수평적인 선들이 화면에서 지배적으로 나타나야 하고, 이러한 수평적인 강조를 완화시키지 않고 다른 선들과 대조시키는 것은 화면을 훨씬 더 눈에 띄게 한다.

니콜라 푸생(Nicolas Poussin, 1594~1665)의 그림 〈유다미다스의 유언 Testament of Eudamidas〉을 보자. 여기서 그는 수평적인 선들을 반복해서 사용했다. 침대 위에서 임종을 맞이하고 있는 코린트의 한 시민이 그림 배열을 주도하는 수평적인 선 구도를 이루고 있다. 이 영웅적인 인물

유다미다스가 쓰던 긴 창(槍)도 수평선 구도를 보이고 있다. 그의 옆에 허리를 구부리고 있는 필사생(筆寫生)은 주인의 안면(安眠)을 선고하고 다시금 그의 죽음을 확인하는 것처럼 보인다. 필사생과 의사와 어머니 등의 인물은 여기서 수평적인 구도와 상반되고 있다. 그러나 이러한 대조는 조금은 지나치게 비중이 크고, 논쟁상 그 원칙적 배열은 통일성을 약화시키고 있다.

이제는 외스타슈 르 쉬외르(Eustache Le Sueur, 1617~1655)의 작품 〈성 브루노의 삶The Life of Saint Bruno〉을 살펴보자. 이 그림은 소박하면서도 감동적인 그림 중 하나로서, 종교적인 감정의 엄숙함과 점점 고조되는 열망이 평행하게 반복되는 수직적인 선들의 구성에 의해 주로 표현되고 있다. 이러한 평행 구도는 화가가 화폭에 다른 인물들을 그린다면 단조로운 것에 지나지 않을 것이지만, 침묵과 묵상, 금욕 등 변함없는 수도원의 규칙을 준수한다는 것을 분명히 나타내기 위한 반복적인 표현이 된다.

외스타슈 르 쉬외르, 〈성 부르노의 삶: 레이몽 디오크레스의 죽음〉, 1645~1648년

〈최후의 심판The Last Judgement〉과 같은 무시무시한 드라마를 그림으로 그린다면, 그리고 〈사비니 여인들의 납치The Rape of the Sabines〉나 〈구출된 어린 피루스Young Pyrrhus Saved〉와 같은 난폭한 행동의 기억을 상기시키고자 한다면, 이러한 주제들은 강렬하고 격렬한 동적인 선들이 필요하다. 미켈란젤로는 시스티나 성당 벽화에서 이러한 선들이 서로 대조되고 격렬히 부딪치게 그림을 구

니콜라 푸생, 〈사비니 여인들의 납치〉, 1637년

니콜라 푸생, 〈구출된 어린 피루스〉, 1634년

성했다. 푸생은 〈구출된 어린 피루스〉나 〈사비니 여인들의 납치〉와 같은 작품에서 이러한 선들을 서로 혼란스럽게 엉키고 부딪치게 했다. 이러한 대가들이 사용한 선 구성은 후대의 화가들이 따라야 할 법칙의 사례가 되었고, 또한 추천하는 바이다. 이는 큼직한 선들 전체를 지배하는 어떤 특징, 즉 표현의 첫 번째 수단인 배열을 과감하게 이끌어낸다.

그러나 이러한 것들은 미켈란젤로와 같은 천재 화가의 천재성은 없이 그저 모방만 하는 화가들 때문에 16세기 말부터 회화 학교에서 중요하게 가르쳐지기는 했지만, 경박하고 거짓된 아이디어가 되었다. 이들 모방 화가들에 의하면 모든 선과 각, 그룹과 움직임, 태도, 팔다리 등 모든 것은 멋진 다양성을 위해 항상 서로 엉키고 흔들리며 대조를 이루어야 한다는 것이다. 이는 상반되는 것으로 눈을 즐겁게 하기는 했지만, 통일성이라는 영원한 원칙을 망가뜨리는 결과를 가져왔다. 끔찍한 악습이 아닐 수 없다! 열정적인 비평가 드니 디드로마저도 이러한 점에 충격을 받았고, 이렇게 잘못 이해되어 오래 지속된 대조 속에서 '기교의 가장 해로운 원인 중 하나'를 간파했던 것이다.

한때 예술 수사학자들은 이론적으로 피라미드형 구성을 만들어냈고, 사람들은 그림 전체 구성을 위해서뿐만 아니라 그림 속 사람의 무리 구성을 위해서도 이 피라미드형 구성을 이용해야 한다고 생각한 시대가 있었다. 가정된 이론이라고 하지만 이보다 더 위험한 것은 없었다. 그 이유는 피라미드형 구성은 수평과 수직이라는 서로 반대되는 두 요소를 가지고 있기 때문이다. 그러나 이러한 선들이 도덕적인 의미를 감정에 호소하는 언어를 가지게 되는 순간부터 이들 두 가지 방향 사이에 불확실한 시선을 내버려둔다는 것은 적절치 않다. 따라서 어떤 한 방향이 다른 한 방향을 압도하는 정도가 되어야 한다. 즉 피라미드

형 구성이 명확하지 않다면 수평적인 방향이 화면을 장악하거나, 아니면 피라미드형 구성이 분명하게 나타나 있다면 수직적인 방향이 화면을 지배해야 한다는 것이다. 예수 그리스도가 병자를 치유하는 모습을 그린 렘브란트(Rembrandt van Rijn, 1606~1669)의 유명한 판화 〈100플로린 동전 Piece of a Hundred Florins〉에서 그림의 구성은 분명 가로로 확장되어 있고, 수평 방향은 치료를 간청하는 환자들 무리 위에 서 있는 그리스도 형상으로 나타난 피라미드형 구도를 압도하고 있다.

　라파엘로의 작품 〈예수의 변모Transfiguration of Jesus〉는 두 개의 그림을 하나의 액자 속에 넣은 것이라고 자주 비난 받고 있는데, 여기서 그는 다시 한 번 훨씬 더 명백히 구성의 잘못을 저질렀다. 즉 악마 들린 사람과 사도들의 무리는 수평적으로 배열하고 위쪽의 무리들은 피라미드형으로 상반되게 대치시킴으로써 잘못된 구성을 보여주고 있다. 라파엘로와 같은 대가도 여기서는 예외적으로 통일성을 놓치고 있는데, 이러한

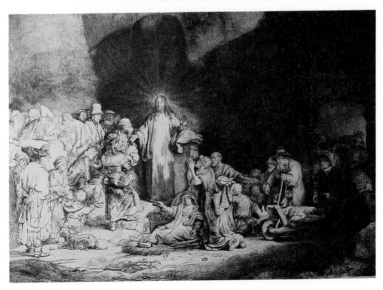

렘브란트 반 레인, 〈100플로린 동전〉, 1646~1650년

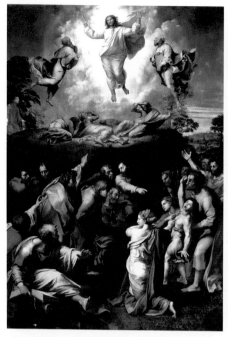

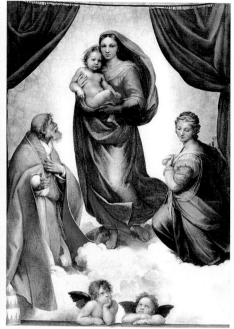

라파엘로 산치오, 〈예수의 변모〉, 1516~1520년　　　리파엘로 산치오, 〈시스티나 성모〉, 1513~1514년

통일성 결여는 불행히도 두 개의 상반되는 배열을 택함으로써 더욱 두드
러지게 되었으며, 이로 인해 도덕적인 이중성에 시각적인 이중성을 더하
는 결과가 되었다.

　그러나 라파엘로가 성모 승천, 예수 승천, 성인의 변모, 신격화, 또는
저절로 피라미드형 구성을 요구하는 어떤 다른 모든 주제를 그리려고 한
다고 가정해보자. 전체적인 구성이 기다란 타원형으로 그려지고 아래 부
분이 거꾸로 된 피라미드형으로 마쳐진다면 통일성은 잃어버리지 않을
것이다. 위에 실패한 사례가 있기는 하지만, 라파엘로는 여전히 배열에
있어서 뛰어난 대가다. 그는 〈시스티나 성모Sistine Madonna〉를 그리는
데 있어서 아래 바닥 중앙에 같이 있는 두 아기 천사가 그려진 아주 좁은

바닥을 천상의 환영(幻影)을 표현한 피라미드형 선들과 대치시키고 있는데, 여기서 아래 바닥은 천국을 향해 열려 있는 창문의 받침대를 상징하고 있다. 배열의 시각적인 아름다움으로 보든, 아니면 이를 밑그림 표현으로 여기든 간에 통일성은 지켜야 할 유일한 규칙이자 진정한 비법이다. 몽타베르(Jacques Nicolas Paillot de Montabert, 1771~1849)는 그의 저서 《회화총론Traité Complet de Peinture》에서 다음과 같이 적절하게 기술하고 있다.

"우리는 화가에게 '피라미드형으로 구성하시오, 구멍을 막으시오, 비어 있는 곳을 남겨두지 마시오, 각과 평행선 구도를 피하시오, 콘트라스트를 찾으시오'라고 말해서는 안 된다. 대신 우리는 그들에게 '당신의 느낌에 따라 구성하시오. 그러나 당신의 조합이 어떠한 것이든 간에 당신이 선택하고 느꼈을지 모르는 통일성으로 선과 그룹, 대중의 무리들, 방향, 크기를 갖추도록 하시오'라고 이야기해야 할 것이다."

통일성이 있으면 화가들이 그림을 배열하는 모든 방법은 성공적이라고 할 수 있다. 즉 페테르 파울 루벤스(Peter Paul Rubens, 1577~1640)와 안토니오 다 코레조(Antonio da Correggio, 1489~1534)가 즐겨 사용했던 볼록한 모양의 배열은 주요 인물들이 뛰어나와 보이게 하고, 라파엘로가 〈디스푸타Disputa〉를 그릴 때 사용한 오목한 모양의 배열은 시선을 집중시키는 또 다른 방법이 되었으며, 루벤스의 〈십자가에서 내려짐Descent from the Cross〉과 같은 대각선 배열에서는 예기기 못한 기울어진 구도로 관객의 시선을 흔들어놓고 있고, 렘브란트의 특이한 배열은 천재적인 감정에 동화되어 영혼의 눈에만 호소하고 있는 것처럼 보인다.

가장자리 형태는 반드시 그림을 주도하
는 선에 의해 표시되어야 한다는 것은 종
종 잘못 이해되고 있는 진실이기는 하지만,
너무나 명백한 것이어서 고집 피울 필요는
없을 것이다. 누워 있는 클레오파트라라든가
잠자고 있는 아리아드네와 같이 수평적인
구도의 그림을 세로로 긴 액자에 넣는다는
것은 잘못된 일이다. 베르사유 궁에서 세로
로 기다란 창 사이 벽에 여러 군사적인 이
야기가 그려진 그림들이 있는데, 이 그림들
은 수평적인 구도로서 판넬의 수직적인 형
태와 놀랍게 대조되고 있다.

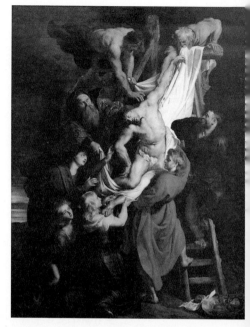

페테르 파울 루벤스, 〈십자가에서 내려짐〉, 1612~1614년

사람들은 자메 프라디에(James Pradier,
1790~1852)의 인쇄물로부터 〈아우구스투
스, 옥타비아, 리비아에게 서사시 아이네이스를 읽어주는 베르길리우스
Virgil Reading Aeneid to Augustus, Octavia, and Livia〉라는 장 오귀스트
도미니크 앵그르(Jean Auguste Dominique Ingres, 1780~1867) 작품의 아
름다운 구성을 알고 있다. 앵그르는 우선 이 그림을 가로 방향으로 구상
했으나, "너 마르셀루스(Marcellus)는…쓴다"라는 시 구절이 떠올리게 하
는 회한(悔恨)의 장면처럼 리비(Livy)의 눈에 나타나는 마르셀루스 조각상
을 뒤 배경에 집어넣어야겠다는 영감이 떠오르자 전체 구성을 바꾸어서
세로의 높이 방향이 화면을 주도하게 하였다. 왜냐하면 그림의 비율이
앵그르가 새롭게 설정한 방향과 일치하게 되었기 때문이다. 이는 이 대
리석 유령의 극적인 출연에 의해 함축적으로 나타나 있고, 세자르 궁 벽
면에 비친 그림자에 의해 다시금 어렴풋하게 반복되고 있다.

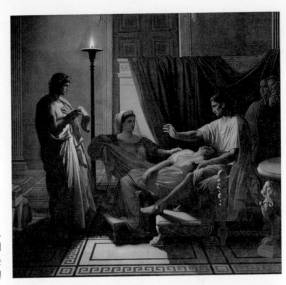

장 오귀스트 도미니크 앵그르,
〈아우구스투스, 옥타비아, 리비아에게
서사시 아이네이스를 읽어주는
베르길리우스〉, 1811년

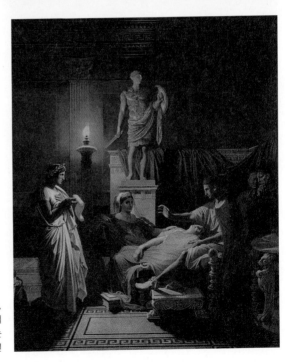

장 오귀스트 도미니크 앵그르,
〈아우구스투스, 옥타비아, 리비아에게
서사시 아이네이스를 읽어주는
베르길리우스〉, 1864년

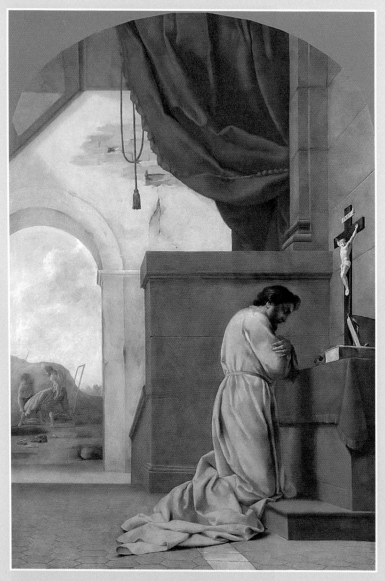

외스타슈 르 쉬외르(Eustache Le Sueur), 〈성 브루노의 삶: 기도하는 성 브루노 Life of St. Bruno: St. Bruno at Prayer〉, 1645~1648년

르 쉬외르는 그림의 구석에 시점을 몰아둠으로써 세속적인 시선과 떨어져 있으며, 은 둔 수도자가 세상일을 보지 못하게 가려주는 베일을 살짝 들어 올려주는 것을 표현하 고자 했다.

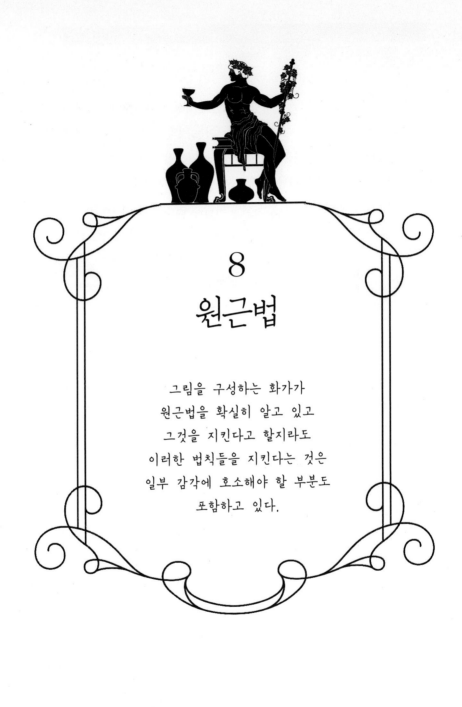

8

원근법

그림을 구성하는 화가가
원근법을 확실히 알고 있고
그것을 지킨다고 할지라도
이러한 법칙들을 지킨다는 것은
일부 감각에 호소해야 할 부분도
포함하고 있다.

평평한 표면에 상상의 깊이를 파고들어가 야 하고, 이러한 깊이에 실제 자연에서 보이는 것과 같은 모습을 부여해야 하는 화가는 반드시 원근법(遠近法, Perspective)을 알지 않으면 안 되는데, 이 원근법은 다름 아닌 눈에 드러나는 선과 색채들의 과학이다.

우리들 눈이 사물을 인식하는 방식에 따라 모든 물체의 높이와 크기는 보이는 거리 비율에 따라 작아지고, 시선(視線, visual ray)에 평행한 모든 선들은 수평선의 점으로 모아지며, 시선도 그곳으로 향하게 된다. 어떤 것들은 내려가고 어떤 것들은 올라가게 되어 모든 것은 우리들 눈높이에 있는 그 점으로 모아지게 되는데, 이것을 시점(視點, point of sight)이라고 한다. 또한 물체가 멀어짐에 따라 윤곽은 점차 불분명해지고, 형체는 점차 흐려지며, 색상도 점차 부드러워지고 옅어진다. 모난 것은 둥글어지고 반짝이던 것은 점차 바래진다. 우리의 눈과 우리가 바라보는 물체 사이에 있는 공기층이 어떤 베일처럼 사물을 명료하게 보이지 않게 한다. 만약 대기층이 두텁고 수증기를 머금고 있다면 더욱 더 명료하게 보이지 않게 되고 광경은 점차 사라진다.

점점 멀어져 보이는 선들이 수렴하고 색상이 점차 옅게 흐려지는 이 두 가지 현상은 그림에서는 선 원근법(linear perspective, 투시 원근법)과 대기 원근법(aerial perspective, 공기원근법)이라는 서로 다른 현상으로 나타난다. 대기 원근법은 화가가 색상과 빛과 그림자를 가지고 그림에 원근법을 적용하고자 할 때 고려되어야 할 것이다. 명암과 색상, 터치와 관련된 문제를 고려할 때 우리는 이 대기 원근법에 대해 이야기하게 될 것이다. 그리고 화가가 그림을 배열할 때, 다시 말해 인물과 사물 각각에

대해 배치해야 할 장소를 할당할 때는 선 원근법만을 고려하게 된다.

　　　　　　　　　과연 회화에서 말하는 그림이라는 것은 무엇인가? 엄밀히 말해 그것은 어떤 장면을 표현하는 것으로서, 그 장면은 한눈에 전체를 볼 수 있는 것이다. 사람은 하나의 영혼밖에 가지고 있지 않기 때문에 눈은 두 개라 할지라도 하나의 시각밖에 없다. 따라서 영혼에 가 닿은 모든 장면에 있어서 통일성은 반드시 필요하다. 단순히 시각적인 기교로 눈을 즐겁게 하는 것이라면, 일련의 다양한 장면 속에서 순간적이고 물질적인 환상의 즐거움을 불러일으켜 관객의 호기심을 자극하는 것이라면 통일성은 더 이상 필요하지 않다. 왜냐하면 화가는 그림을 생각해내는 것이 아니라 파노라마의 시스템을 구성하는 것에 불과하기 때문이다.

　반대로 화가가 어떤 생각을 표현하거나 어떤 감정을 불러일으키기를 원한다면 행동은 반드시 하나가 되어야 한다. 즉 그림의 모든 부분들이 하나의 주도적인 행동으로 모아져야 한다는 것이다. 그러나 행동의 통일성은 장소의 통일성과 불가분의 관계이며, 장소의 통일성은 시점의 통일성을 가져오는데, 만약 이 시점의 통일성이 없다면 관객은 여러 방향으로 주의가 흐트러져서 한 번에 사람을 여러 곳으로 데려다놓는 것처럼 정신을 차리지 못한다. 따라서 통일성은 어떤 시(詩)와 (극장에서) 상연되는 비극에서보다 이미지와 색상의 시(詩)인 회화에서 더욱 필요한 것처럼 보인다. 왜냐하면 회화에서 장소는 변하는 것이 아니고, 시간은 나누어지는 것이 아니며, 행동은 순간적인 것이기 때문이다.

　그렇다면 화가가 상상이나 기억을 통해 만들어낸 장면이 시점의 통일성을 갖추려면 어떻게 해야 할 것인가? 경험에 비추어볼 때 어떤 물체의 가장 긴 측면 길이의 약 3배가 되는 거리에서 우리는 한 번만 보고서도 그 물체의 전체를 알아차릴 수 있다. 예를 들어 길이가 1미터인 어떤 막

대기를 한 번만 보고 인지할 수 있으려면 정상적인 시력을 가진 사람이라면 3미터는 떨어져 있어야 한다는 것이다. 화가가 자기 방 창문에서 밖의 풍경을 보고 있다고 하자. 그 화가의 눈에 보이는 물체는 너무 많은데다가 넓게 퍼져 있어서 여러 다양한 부분을 하나씩 살펴보기 위해서는 머리를 조금씩 돌려가면서 풍경을 바라볼 수 있도록 시각을 움직여야 한다. 그 화가가 뒷걸음쳐서 물러선다면 시야는 줄어들 것이고, 유리창 넓이가 1미터이고 그가 창문으로부터 3미터 떨어져 있다면 이러한 거리는 단 한 번 훑어봄으로써 보이는 모든 것들을 인지할 수 있는 공간이 된다. 창틀은 그림의 액자가 될 것이다. 만약 캔버스나 종이가 아니라 빈 공간을 채우고 있는 것이 그저 유리창이라면, 그리고 그 화가가 긴 연필을 가지고 보이는 대로 사물들의 윤곽을 유리창 위에 그릴 수 있다면, 그 모작은 풍경을 정확히 표현한 것이 될 것이다. 또한 그 그림은 원근법이 적용될 것인데, 그 이유는 저절로 원근법에 따라 그려질 것이기 때문이다.

앞서 말한 바와 같이 데생 화가가 어느 정도 숙달되고 사물을 정확히 보는 눈을 가지고 있다면, 기하학적인 조작을 하지 않고서도 자기가 그리는 모든 것들에 원근법을 적용할 수 있다. 그러나 그러기 위해서는 그가 그리는 그림이 충분히 아름다워야 하고, 그의 감정에 충분히 일치해서 변치 않아야 한다. 왜냐하면 화가가 어떤 선을 옮기기를 원한다면, 어떤 인물을 바꾸고 어떤 바위나 나무를 없애거나 어떤 건물을 덧붙이고자 한다면, 아니면 가까운 것을 멀리 보이게 하고 멀리 있는 것을 가까운 곳으로 옮겨놓고자 한다면 눈으로 정확히 관찰하는 것만으로는 충분치 않다. 창문의 유리창을 캔버스로 대치해서 그림으로 그린다면 원근법은 저절로 나타나는 것이 아니다. 따라서 화가는 관찰로 발견하게 되고, 기하학을 통해 명확히 파악하게 된 법칙, 즉 원근법을 적용해야만 하는 것이다.

원근법이라는 것은 그 자체 매우 단순한 것이고, 흥미로운 것이며, 놀라운 것이기도 하다. 옛 사람들은 이 원근법을 이미 알고 있었는데, 우리보다 훨씬 앞선 5세기에도 아이스킬로스(Aeschylus, B.C. 525/524~B.C. 456/455)의 비극을 관람한 아테네 사람들은 아가타르쿠스(Agatharcus, B.C. 5세기경)가 무대에 그린 건물 배경 그림을 보고 감탄할 줄 알았다. 기하학자이자 예술가였던 아가타르쿠스의의 두 제자, 데모크리토스(Democritus, BC. 460년경~380년경)와 아낙사고라스(Anaxagoras, B.C. 500년경~B.C. 428년경)는 원근법 이론을 출간했으며, 그 후에 팜필루스(Pamphilus, 240년경~309)는 시키온(Sicyon)에서 공개적으로 이를 가르쳤다.

르네상스 시대에 원근법은 필리포 브루넬레스키(Filippo Brunelleschi, 1377~1446)나 마사초(Masaccio, 1401~1428), 파올로 우첼로(Paolo Uccello, 1397~1475), 피에로 델라 프란체스카(Piero della Francesca, 1415년경~1492)와 같이 15세기에 크게 활동했던 이탈리아 대가들에 의해 재발견되거나 새롭게 정리되었다. 프란체스카가 원근법에 대해 손으로 쓴 논문은 아직도 남아 있다. 우첼로는 원근법 연구에 큰 즐거움을 발견하고 평생 밤낮으로 원근법을 연구했는데, 이를 본 그의 아내가 우첼로에게 잠이라도 자라고 이야기하자 그는 "오, 원근법이라는 것은 얼마가 달콤한 것인가!(Oh! che dolce cosa e questa prospettiva!…)"라고 말했다고 한다.

오늘날에는 가스파르 몽주(Gaspard Monge, 1746~1818)가 기초를 놓은 학문인 도형기하학(descriptive geometry) 원리를 바탕으로 해서 원근법에 대해 엄격한 논증을 제시했다. 반면에 아브라함 보스(Abraham Bosse, 1602/1604~1676)에 의해 빛을 본 알브레히트 뒤러(Albrecht Düre, 1471~1528)나 장 쿠쟁(Jean Cousin the Elder, 1500~1593), 페루치가(Peruzzi : 중세 이탈리아 피렌체의 대금융업 집안), 세바스티아노 세를리오

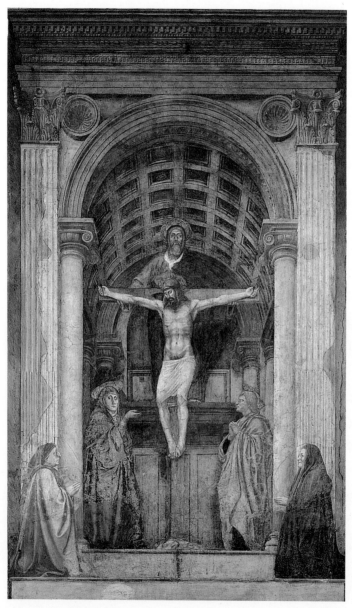

마사초, 〈성 삼위일체〉, 1427년
르네상스 시기에 처음으로 원근법을 사용하여 3차원적 공간감을 창출한 그림으로 알려져 있다.

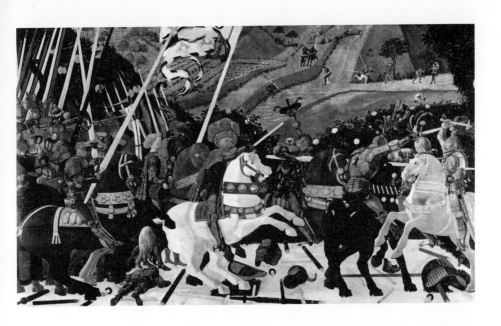

파올로 우첼로, 〈산 로마노 전투〉, 1440년경
마사초의 후계자로 평생 원근법에 몰두한 우첼로는 선 원근법으로 공간적 깊이를 표현하였다.

(Sebastiano Serlio, 1475~1554), 지아코모 바로치 비뇰(Giacomo Barozzi da Vignole, 1507~1573), 투생 뒤브레이유(Toussaint Dubreuil, 1561~1602), 지라드 데자르그(Girard Desargues, 1591~1661)의 저서들은 이미 알려진 것 이상의 내용은 거의 담고 있지 못하다. 오늘날 원근법은 피에르 앙리 드 발랑시엔(Pierre Henri de Valenciennes, 1750~1819)의 《요소Elements》라는 저서에서 명확히 설명되었고, 아데마르(Adémar)의 여러 작품 속에서 정신이 이어지고 있으며, 쥘 드 라 구르너리(Jules de la Gournerie, 1814~1883)에 의해 회화와 연극무대 장식과의 관계와 효과 측면에서 검토되었고, 서터(Sutter)의 새로운 이론 속에서 단순화되어서 이제 우리는 이 원근법을 쉽고 완벽하게 배울 수 있게 되었다.

　이러한 저자들을 연구하면서 화가들은 그림이라는 것을 일반적으로 수직으로 서 있는 평평한 표면으로 인식하고 3개의 선을 세워서 원근법을 적용할 준비를 사전에 해야 한다는 것을 배우게 된다. 첫 번째는 근본선(fundamental line) 또는 지면선(ground line)으로서 그림의 기초가 된다. 두 번째는 수평선(horizon line)으로 이 선은 항상 우리의 눈높이에 있으며, 우리가 바라보는 물체의 위치가 위에 있는지 아니면 아래에 있는지 판단하게 한다. 세 번째는 수직선(vertical line)으로서 직각으로 지면선과 수평선을 가르고, 일반적으로 화면을 양쪽으로 같은 면적으로 양분한다.

　　　　　　　수직적인 시선(視線, visual ray)이 그림을 만나는 점을 원근법에서는 시점(point of sight)이라고 한다. 시점은 관객의 눈에서 수평선으로 가는 시선의 끝에 있는 것으로, 수평선처럼 눈높이가 올라가면 같이 올라가고 눈높이가 내려오면 같이 내려오며, 수직선 위의 어느 지점으로 오르내리던 간에 시선이 끝나는 지점은 항상 수평선이다.

　시점과 수평선은 그림 위에서 결정되는 것으로서, 관객이 화가가 보는

것과 같이 그림을 보기 위해서는 관객이 위치해야 할 거리를 측정해야
한다. 다시 말해서 시선의 길이를 측정해야 한다는 것이다. 이 시선은 눈
과 수직이기 때문에 우리 눈에는 단순히 하나의 점에 불과하다. 실제 크
기를 보기 위해서는 연장된 수평선 위에 축소된 것으로 생각하게 되고,
이 축소된 선이 끝나는 점을 거리점(point of distance)라 부른다. 따라서
이 점은 관객이 그림에서 떨어져 있는 만큼 시점에서도 떨어져 있게 된
다. 이것이 올바른 원근법을 적용하는 데 필요한 두 개의 점과 세 개의
선이다. 그렇지만 대상 물체에 따라서는 그림의 규칙성과 아무런 관련이
없는 어떤 물체에서는 여러 예외적인 경우가 있다는 것을 고려해야 한다.
예를 들어 방 안에 넘어져 누워 있는 어떤 의자를 가정해보자. 이 의자의
수평선들은 수평선에 있는 동일한 우연점(偶然點, accidental point)에서 끝
난다. 한 의자가 다른 의자 위에 엎어져서 바닥 위에 기울어 있거나 네

여기서 V는 시점, D는 거리점이다. 그림의 수직선들은 시점(V)으로 모아든다.
그림과 45도 각도를 이루는 모든 수평적인 선들(OD)은 거리점(D)으로 모아든다.

다리를 하늘로 쳐들고 있다고 한다면, 이러한 우연점은 수평선 아래 아니면 수평선 위에 위치하게 된다.

요컨대 원근법의 대가들은 화가들에게 아래와 같은 사항을 가르친다.

- 그림에 수직적인 모든 선들은 모두 시점으로 수렴한다.
- 그림의 바닥에 평행한 모든 선들은 이 바닥에 평행한 원근법을 가진다.
- 그림과 45도 각을 이루는 수평선들은 모두 거리점으로 수렴한다.
- 서로 평행하지만 그림에는 평행하지 않는 모든 수평선들은 수평선 위에 있는 동일한 점으로 수렴한다.
- 서로 평행한 모든 사선(斜線)들은 그 선들의 상황에 따라 수평선 위에 있을 수도 있고 아래에 있을 수도 있는 한 점으로 수렴하며, 그 점은 그림 안에 있을 수도 있고 그림 밖에 있을 수도 있다.
- 모든 물체는 관찰자와의 거리에 비례하여 모든 방향으로 점차 줄어들게 된다.

서로 평행하지만 그림에는 평행하지 않는 모든 수평선들은 수평선 위에 있는 동일한 우연점(G, G, G)에서 만난다. 만약 그 평행선들이 수평하지 않다면, 수렴하는 점들은 수평선 위에 있거나 아래 있게 된다.

따라서 구성의 중앙에 위치하고 있는 시점은 하나의 별이 되며, 그 별빛은 수직으로 점점 소실되는(작아지는) 선들이다. 그리고 어떤 것들은 수평선으로 내려가고 다른 어떤 것들은 수평선으로 올라가는 것처럼 수평선은 화면을 서로 반대 방향의 두 개의 부채꼴로 나누게 되며, 액자의 4개 측면과 이 측면에 평행하는 선들에 의해 단절된다.

놀라운 일치가 아닌가! 우리 눈이 보는 시각은 우리의 이성이 보는 시각과 완벽하게 닮았으며, 자연 속에서 광학은 바로 철학 속에 있는 그것이다. 시점에서의 차이는 사물에 대한 선 원근법과 마찬가지로 정신에 대한 도덕적 원근법을 변화시킨다. 그리고 우리의 마음이 위치한 거리점에 따라 일부 두드러진 세부적인 것들만 포착해서 보게 되든지, 아니면 확실하게 큰 전체적인 모습을 포착하게 된다. 게다가 물리적인 원근법은 기하학자의 자와 컴퍼스가 아무리 정확하다 하더라도 감각의 세계에 속하는 것이다. 자크 루이 다비드(Jacues Louis David, 1748~1825)는 그의 제자들에게 "다른 화가들은 나보다 원근법에 대해 잘 알고 있지만, 그만큼 잘 느끼고 있지는 않다"라고 말했다. 이 말은 화가가 그림을 그리면서 원근법을 적용하려 할 때 단순히 원근법을 알고 있다는 것만으로는 충분하지 않으며, 어느 정도 감정이 작용해야 한다는 것을 분명히 의미하는 것이다. 실제 우리는 감정이 화가의 모든 작업을 하나하나 이끌어 가고 있고, 수평선의 높이와 시점의 선택, 거리점의 선택, 광각(光角, optical angle)의 크기를 결정하게 됨을 보게 될 것이다.

수평선의 높이(The elevation of the horizon)

수평선은 지구가 구형이기 때문에 원래 구부러졌다고 할 수 있지만, 이러한 구부러짐은 너무나 미세하고 감지할 수 없기 때문에 그림에서는 직선으로 대체할 수 있다. 그러나 이 수평선을 어떤 높이로 그려야 하는

가? 바다 풍경을 그리고자 할 때 수평선은 자연적으로 하늘과 바다를 가르는 선이 되는데, 그 이유는 수평선이라는 것은 바다의 수면에 불과하기 때문이다. 만약 바다를 가리고 있는 대지나 산이 투명하다면, 우리는 그 수면을 볼 수 있을 것이다. 이제 그림에 있어 수평선의 높이는 화가가 선택한 주제에 따라, 그리고 그가 그리고자 하는 인물의 수에 따라 다른 것으로서, 곧 이것은 화가의 취향인 것이다.

페테르 파울 루벤스(Peter Paul Rubens, 1577~1640)의 〈케르메스 Kermesse〉와 같은 공공축제 풍경이나 파올로 베로네세(Paolo Veronese, 1528~1588)의 〈가나의 결혼식The Marriage at Cana〉과 같은 화려한 축하연을 그리고자 할 때, 화가가 그림에서는 테두리가 될 테라스 위나 창문 뒤에 있다고 하면, 가급적 많은 사람들을 보여주고 자기가 보는 대로 관객들 눈에 장면이 펼쳐지도록 하기 위해서 분명 수평선을 높게 잡아야 한

페테르 파울 루벤스, 〈케르메스〉, 1635년

파올로 베로네세, 〈가나의 결혼식〉, 1563년

다. 〈테니스코트의 서약Serment du Jeu de Paume〉을 그리고자 했던 자크 루이 다비드(Jacques Louis David, 1748~1825)는 모든 사람 무리와 집회의 모든 움직임을 볼 수 있는 테이블 위에 자신이 있는 것처럼 상정했다. 침울한 아일라우(Eylau) 전쟁터를 표현하기 위해 앙투안 장 그로(Antoine Jean Gros, 1771~1835)는 수평선을 언덕의 높이로 설정함으로써 이 커다란 재앙의 전체 장면을 화폭 속에 담을 수 있었다. 요셉 아데마르(Joseph Adhémar, 1797~1862)는 그의 저서 《원근법 논문 부록Supplement to the Treatise upon Perspective》에서 다음과 같이 말하고 있다.

"일부는 앉아 있고 일부는 서 있는 많은 사람들이 등장하는 방을 그림으로 그리려면, 수평선을 어떤 서 있는 사람의 높이로 맞추어야 한다. 이 경

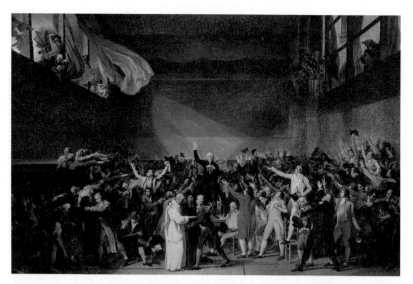

자크 루이 다비드, 〈테니스코트의 서약〉, 1794년

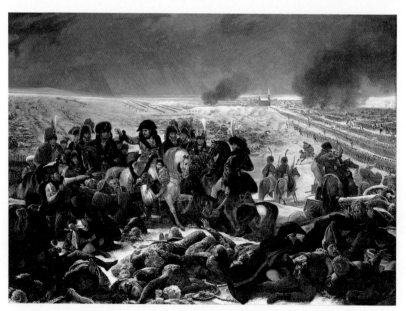

앙투안 장 그로, 〈아일라우 전투의 나폴레옹〉, 1808년

우 그림을 보는 관객은 그림 속 인물 옆에 있는 것과 같은 느낌을 받게 된다. 그림 속에 앉아 있는 두세 사람만 표현한다면 수평선의 높이는 앉아 있는 사람의 눈높이로 맞추는 것이 좋다. 잠시 주의를 기울여 바라본다면, 관객은 그림 속 인물들 옆에 같이 앉아서 그들의 대화에 참여하고 있는 것으로 생각할 수 있다. 그러나 그림 속 인물 중 한 사람이 서 있는 어떤 사람을 바라보는 것처럼 머리를 약간 들고 있는 것으로 보인다면, 앞의 예에서와 같이 서 있는 사람의 높이로 수평선을 맞추어야 한다."

이제 화가가 고착된 장소나 벽에 일정 높이로 그림을 그려야 한다고 가정해보자. 이때 수평선 높이는 상황에 맞게 설정될 것이지만, 어느 정도 조작을 가하고 필요하다면 보기 좋은 눈속임도 고려해야 한다. 르네상스 시대의 유명한 이탈리아 화가인 안드레아 만테냐(Andrea Mantegna, 1431~1506)는 만투아(Mantua) 궁전을 장식하기 위해 〈율리우스 카이사르의 승리Triumph of the Julius Caesar〉를 그려달라는 곤자가(Gonzaga) 후작의 의뢰를 받았는데, 이 그림은 관객의 눈보다 높은 곳에 걸려질 것이었다. 이에 만테냐는 주의를 기울여 첫 번째 인물들을 그림의 기초가 되는 바닥 선 위에 배치했다. 그리고 나서 그는 주어진 수평선과 기하학의 법칙에 따라 두 번째, 세 번째 열에 있는 인물들의 발과 다리를 점차 사라지게 그렸다. 마찬가지로 들것과 항아리, 독수리, 승리의 전리품들도 아래에서 위로 보는 것처럼 그려서 관객의 눈은 단지 아래쪽만을 인지하도록 했다. 이탈리아의 화가이자 건축가였던 조르조 바사리(Giorgio Vasari, 1511~1574)는 이 그림이 원근법을 매우 꼼꼼하게 적용했다고 극찬했다. 그러나 눈을 혼란스럽게 하는 특이한 것들을 보여줌으로써 눈을 놀라게 할 정도로 항시 사실적이어야 하는가? 시야는 조금도 눈에 거슬리지 않도록 기울인 세심한 주의, 바로 그것 때문에 오히려 방해를 받을

안드레아 만테냐, 〈율리우스 카이사르의 승리〉 중 일부, 1488년

수 있으며, 관객은 화가가 선택한 수평선을 고려하지 않아 기하학적으로는 올바른 것도 이상하게 볼 수 있다. 회화에 있어서 매우 중요한 사항은 엄격한 원근화법(scenography)을 지키지 않거나 아니면 최소한 이 원근화법을 조금 이탈했을 경우에도 우리 영혼은 감동받고 매료된다는 것이다.

시점(視點, The point of sight)

　시점은 항시 수평선 위에 위치한다. 그러나 수평선상의 어느 점에 시점이 있는가? 그림의 한가운데 있는가? 오른편에 있는가, 아니면 왼편에 있는가? 아니면 액자 테두리 가까이에 있는가? 여기서 다시 한 번 화가는 감정의 충고에 귀를 기울여야 한다. 레오나르도 다 빈치의 〈최후의 만찬 The Last Supper〉이나 라파엘로 산치오의 〈디스푸타Disputa〉, 〈헬리오도로스의 추방The Expulsion of Heliodorus from the Temple〉, 〈아테네 학당 The School of Athens〉, 니콜라 푸생의 〈솔로몬의 심판 The Judgement of

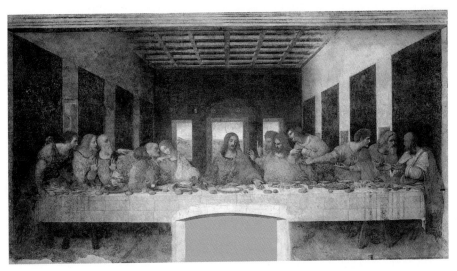

레오나르도 다 빈치, 〈최후의 만찬〉, 1495~1497년, 산타마리아 델라 그라치에 성당 (이탈리아 밀라노)

니콜라 푸생, 〈솔로몬의 심판〉, 1649년

Solomon〉, 외스타슈 르 쉬외르(Eustache Le Sueur, 1616~1655)의 〈에페소스에서 설교하는 성 바오로St. Paul at Ephesus〉와 같은 대가의 작품에서는 시점이 그림의 중앙, 즉 대각선이 서로 교차하는 점에 있거나 액자의 양쪽 측면에서 같은 거리에 있는 어느 점에 있다. 그 결과 엄숙하고 조용하며 위엄 있는 그 무엇이 느껴지는 대칭형의 그림이 되는데, 이는 종교적인 내용의 그림이나 웅장한 역사적 장면에 완벽히 잘 맞아떨어진다.

서로 상응하는 비슷한 크기의 물체로 나타나는 광학적 균형(optical equilibrium)은 우리 마음에 일종의 정신적 균형감을 가져다준다. 건축물이 말 그대로의 원근법을 보여주는 곳에서는 어디서나 장면의 중앙에 위치하고 있는 시점은 무엇보다 먼저 관객들의 주의를 불러일으키고, 그 후에 동일한 점으로 주의를 끌어들인다. 예를 들면 제자들과의 최후의 만찬에서 예수 그리스도가 화면의 중앙에 앉아 있다면 시점으로 수렴하

는 선들은 항상 중심인물로 시선을 끌어들이게 되는데, 거기에 바로 드라마의 중심이 있고, 거기에 감정이 집중되며, 거기로 시선이 끊임없이 돌아가게 된다. 심판을 내릴 왕좌에 앉아 있는 솔로몬을 그리는 화가는 그를 화폭의 한 중앙에 위치시키는 것이 좋을 것이다. 즉 화가는 엄격히 좌우 균형이 맞는 구성을 통해 중앙에 있는 최고 심판관이 공평할 것이라고 관객들에게 암시할 것이다.

외스타슈 르 쉬외르, 〈에페소스에서 설교하는 성 바오로〉, 1649년

근대 미술에서 유명한 사례로는 〈호메로스의 신격화Apotheosis of Homer〉를 그린 장 오귀스트 도미니크 앵그르(Jean Auguste Dominique Ingres, 1780~1867)를 들 수 있는데, 우리는 그가 좌우 대칭의 관점을 선택함으로써 엄숙한 그림 배열에 엄격한 균형을 추가했음을 알 수 있다. 여기서 그는 호메로스를 훌륭한 시인의 반열에 올려놓기 위해 일리어드(Iliad)와 오딧세이(Odyssey) 사이에 좌우 대칭 구도로 그려 넣고 있다. 또한 이 그림에서 화가는 호메로스를 대관식 장면의 배경이 되고 있는 사원의 바로 중앙 축에 위치시킴으로써 그를 신격화하고 있다.

그러나 그림의 가장자리에서 멀지 않은 측면에 시점을 종종 설정하는 뛰어난 화가들도 있다. 르 쉬외르 역시 〈성 브루노의 삶Life of St. Bruno〉이란 일련의 22개 작품을 남겼는데, 이중 거의 대부분이 관객을 중앙선

장 오귀스트 도미니크 앵그르, 〈호메로스의 신격화〉, 1827년

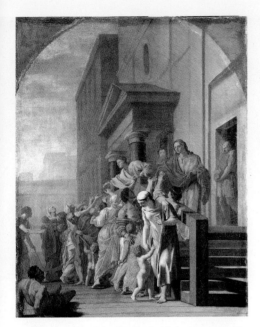

외스타슈 르 쉬외르, 〈성 브루노의 삶: 나눔〉, 1645~1648년

의 오른쪽 또는 왼쪽에 있는 것으로 상정하고 있다. 더 나아가 때로는 액자의 측면선 중 하나에다 시점을 고착시키는 경우도 있는데, 이럴 경우 어떤 구성은 다른 구성의 절반밖에 되지 않는 것처럼 보이기도 한다. 그 예로서 가난한 사람들에게 자기 재산을 나누어주는 성 브루노를 묘사한 그림을 들 수 있다. 이러한 수도원 생활의 조용한 이미지와 우수 어린 엄격함은 시점에 의해 나누어진 대중들에게서 불균등함을 덜고, 보다 균형 있는 원근법으로 배치함으로써 얻을 수 있을 것으로 생각할 수 있다. 그러나 적절히 관찰해 보면, 단 하나의 역사, 단 하나의 완전체를 형성하는 구성은 그 자체 바라보는 것만으로도 충분히 완결되는 것이며, 그런 점에서 하나의 그림은 앞서 있는 그림이나 뒤에 따라오는 그림과 균형을 이루고 있음을 알 수 있다. 또한 구석에 시점을 몰아둔 그림에서 르 쉬외르는 세속적인 시선과 떨어져 표현하고자 했으며, 은둔 수도자가 세상일을 보지 못하게 가려주는 장막의 구석만을 살짝 들어 올려주고자 했을 것으로 보인다(78쪽 〈성 브루노의 삶〉 그림 참조).

라파엘로는 가장 소란스러운 장면에서 시점을 화면의 중앙에 둠으로써 조용하고 균형 잡힌 건축물을 등장인물들의 왁자지껄한 분위기와 대조시켰다. 어떤 신비스런 기수(騎手)에 의해 놀라 넘어지고, 전광석화(電光石火)처럼 바람을 가르며 나타난 두 천사에게 회초리를 맞고 있는 불경스

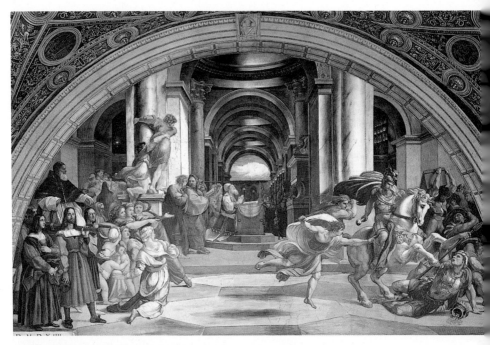

라파엘로 산치오, 〈헬리오도로스의 추방〉, 1511~1513년

런 도둑이 그려져 있는 〈헬리오도로스의 추방〉이라는 유명한 프레스코 벽화를 그리면서, 라파엘로는 기적적으로 나타나 헬리오도로스를 넘어뜨린 기수와 그를 회초리로 때리는 천사들의 격렬한 움직임과 함께 좌우대칭 건축물의 적막감이 만들어내는 콘트라스트를 의심할 여지없이 생각했다. 반면에 원근법으로 점점 흐려져 모든 선들이 모아지는 성소의 구석에서 사제 오니아스(Onias)는 여전히 여호와에게 무시무시하고 급작스럽게 번개처럼 이미 이루어진 기적을 이루어달라고 기도하고 있다.

　시점을 수평선 중앙에 둠으로써 나타나는 균형은 때로는 그것이 조용한 것이라면 그림의 안정감을 덧보이게도 하고, 때로는 그것이 드라마틱한 것이라면 움직임을 부각시키기도 한다. 그러나 라파엘로의 예는 또

다른 것을 보여준다. 그것은 벽화에서 실제 건축물은 가공의 그림 속 건축물을 압도한다는 것이며, 관객을 있을 수 없는 위치에 있는 것으로 가정하고 설정된 원근법과 주위의 실제 건축물과 맞지 않는 원근법을 어떤 벽 위에 적용한다는 것은 눈에 거슬린다는 것이다.

　회화에 있어서 감정의 역할은 너무 커서 비록 기하학이 적용되고 있다고 할지라도 어떤 위대한 화가들은 자기들이 한 개의 그림에 두 개의 지평선을 사용할 수 있는 것처럼 여기고 있고, 일반인들도 그럴 수 있을 것으로 인정하고 있다. 파올로 베로네세는 그의 작품 〈가나의 결혼식〉에서 이 방식을 사용하고 있는데, 여기서 그는 수평선을 두께가 없는 어떤 선이 아니라 어떤 구역으로 생각하고, 서로 높이가 다른 두 개의 수렴하는 점을 설정했다. 거기에는 두 가지 이유가 있는데, 하나는 그림에 나오는 높은 건물로 인해 선들이 너무 급격히 아래로 떨어지고 있어서 한 점으로 향하는 그 방향이 사정없이 위에서 아래로 내리꽂고 있기 때문이며, 다른 이유 하나는 엄격한 통일성 없이 여러 이야기로 가득 찬 광폭의 그림 앞에서 예수 그리스도도 단순히 하객의 한 사람에 불과한 축하연에 흘러넘치는 즐거움과 왁자지껄한 분위기만을 표현하고자 했기 때문이다. 따라서 이 그림을 보는 관객들은 여러 사람들 무리에 관심을 갖고, 시점에 시선을 두기보다는 그림 앞을 쭉 지나가고 싶어 할 것이다.

거리점(The point of distance)

　관객에서부터 그림까지의 거리를 표시하는 거리점 역시 감각의 영역에 속한다. 지오반 파올로 로마초(Gian Paolo Lomazzo, 1538~1592)는 그의 저서 《그림 예술의 논문Trattato della Pittura》에서 발타자르 페루치(Balthasar Peruzzi, 1481~1536)와 라파엘로는 다음과 같이 생각했다고 기록하고 있다.

"좁은 거리에 있는 집의 정면을 그리고자 하는 화가는 반대편 벽에서부터의 거리에 따라 그 건물 정면을 그리려고 해서는 안 되며, 상상의 거리를 앞에 두고 그려야 한다. 즉 보다 넓은 거리, 집 정면 높이의 3배 정도의 거리를 상정하고 그려야 하는데, 그렇지 않으면 그림 속의 인물들이 비틀거리거나 뒤로 넘어지는 것처럼 보일 것이다."

방 안이나 갤러리 내부를 그리면서 원근법을 적용하려는 데생 화가는 보이는 그대로 그리는 것이 아니라, 자신이 기대고 있는 벽이 허물어져 없다고 생각하고 뒤로 물러났을 때 볼 수 있는 것을 그려야 한다는 것은 오늘날 이미 인정된 규칙이다. 이 거리는 임의적인 것이기는 하지만, 어떠한 경우에도 충분히 떨어져서 관객이 머리를 움직이지 않고 한눈에 그림의 전체를 볼 수 있어야 한다. 만약 그렇지 못하면 액자에 가까운 부분의 물체는 흉측스럽게 일그러져 보이게 되고, 우리는 이것을 원근법에서 왜상(歪像, 아나모르포시스anamorphoses)이라고 부른다. 예를 들어 위에서 바라본 기둥 아래 부분이나 아래서 바라본 기둥머리는 기둥의 선이 너무 급격히 줄어들어서 건축물의 어떤 부분인지 알 수 없게 일그러지게 된다. 즉 아래서 본 기둥머리 부분은 안쪽으로 넘어지는 것 같게 되고, 위에서 본 기둥 아래 부분은 밖으로 넘어지는 것처럼 보이게 된다. 파리의 증권거래소 건물 사진을 보면 누구나 각이 일그러지는 것(angular deformity)을 볼 수 있었을 것이다. 이렇게 형상이 일그러지는 것을 피하고 보기 좋은 모습을 잡기 위해서 사진사는 주위 건축물 때문에 물러설 수 없음에도 물러서지 않으면 안 된다. 이러한 물러남을 화가들은 원근법에 따라 가상적으로 취할 수 있으며, 적당한 거리로 떨어져서 보는 것처럼 그림을 그림으로써 그가 실제 보는 것을 올바르게 바로 잡을 수 있다. 자크 바비네(Jacques Babinet, 1794~1872)와 샤를로트 드 라 구르너

리(Charlotte de la Gournerie)에 의하면, 사진의 끝 부분이 줄어들지 않는 정확한 초상화를 찍고자 하는 사진사는 모델로부터 10미터 떨어진 곳에 사진기를 놓아야 한다고 말한다.

그렇다. 수학적인 진실(mathematical truth)은 그림의 진실(picturesque truth)과 다르다. 마찬가지로 매순간 기하학은 한 가지 것을 말하고 있고, 우리의 정신은 다른 것을 이야기하고 있다. 만약 내가 다섯 발짝 떨어져 어떤 사람을 본다면, 열 발짝 떨어져서 볼 때보다도 2배 커 보인다. 과학적으로 확실한 것이고, 조금도 틀린 것이 아니다. 그러나 그 사람은 내 눈에 항시 같은 크기로 보이며, 내 정신의 착오는 기하학자의 진실만큼 확실한 것이다. 볼테르(Voltaire)가 그의 저서 《뉴턴의 철학*Philosophy of Newton*》에서 간파했듯이, 이것은 수학이 전혀 설명할 수 없는 신비이다.

"우리가 어떤 가정을 하든 다섯 발짝 떨어져 어떤 사람을 보는 각도는 열 발짝 떨어져 보는 각도보다 항시 두 배 정도 크며, 이러한 문제는 기하학도 수학도 풀 수 없는 것이다."

우리 눈이 보는 것이 어떻게 감각에 의해 이 정도로 달라지는지 설명하려면, 이론의 여지없이 명백한 진실이 받아들일 수밖에 없는 허상에 의해 어떻게 기만당하는지 설명하려면 물리학이나 기하학 이외에 다른 무엇이 필요한 것이 사실이다.

광각(光角, The optical angle)

볼테르가 여기서 말하는 각도는 광각이라고 부르는 것이다. 광각은 눈의 중앙에서 보이는 물체의 가장자리로 지나가는 두 개의 시선(視線, visual rays)에 의해 만들어진다. 광각의 크기는 관객으로부터 그림까지의

거리에 달려 있는데, 그 이유는 어떤 물체가 우리 눈에서 가까울수록 우리의 눈은 그것을 보기 위해 보다 넓게 열려야 하기 때문이다. 그러나 이 각도는 직각(90도)보다 클 수는 없다. 다시 말해 눈이 한꺼번에 볼 수 있는 가장 큰 공간은 원주의 4분의 1이라는 것이다. 회화에서 모든 표현은 단일한 광각, 또는 레오나르도 다 빈치가 말하는 것처럼 "하나의 창문에서(from a single window) 볼 수 있는 것이라야 한다(la pittura deve esser vista da una sola finestra)." 이 눈의 창을 통해 정신은 단번에 하나의 그림을 포착할 수 있다. 그러나 그것을 전달하는 시선은 불균등한 힘을 가지고 있다. 가장 강한 힘을 가진 유일한 시선은 망막에서 수직인 시선으로서, 나머지 모든 시선들은 이 정상적인 시선에서 멀어질수록 약해져서, 관객이 다가서면서 각도가 커질수록 시선은 약해지고, 멀어지면서 각도가 작아질수록 시선은 강해진다. 따라서 근시인 사람들은 시각(視覺)을 집중하기 위해 가장자리의 약한 시선을 유일하게 강한 정상적인 시선에 접근시키면서 눈을 가늘게 뜨게 되는 것이다.

그러나 비스듬한 시선이 약해지면서 물체는 거리에 따라 점점 작아 보이고, 색상은 점점 옅어지며, 윤곽은 점점 흐려진다. 따라서 실제 크기로, 다시 말해 실측(實測)의 크기로 볼 수 있는 것은 오직 망막에서 수직이고 일정 거리에 있는 물체일 뿐이다. 그 이유는 실측의 크기라는 것은 어떤 물체와 실제 크기와 똑같은, 한쪽 눈으로 본 어떤 물체의 이미지이기 때문이다. 따라서 우리 눈보다 큰 모든 물체는 원근법에 따라, 다시 말해 외견상의 크기로 보인다는 것이다.

기묘하지만 유익한 환상으로서, 이는 우리의 왜소함과 함께 위대함을 증명하는 것이라 하지 않을 수 없다. 우주를 실측의 크기로 볼 수 있는 눈은 아마도 하느님의 눈밖에 없을 것이며, 인간의 눈은 미세함 속에서 도처에 단지 줄어들고 응축된 것만을 본다. 그렇지만 모든 자연이 인간

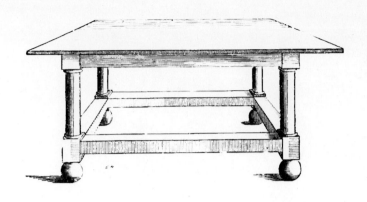

원근법으로 그린 테이블

에 굴복하는 것처럼 인간은 자연을 두루 볼 수 있는 지적인 시각(視覺)을 가지고 있어서 눈을 움직일 때마다 시각(視角)이 변하고, 선들이 저절로 나와 한곳으로 모아들며, 항시 변하고 항상 새로운 장면이 만들어진다. 원근법은 말하자면 보이는 것들의 이상(理想)으로서, 이탈리아의 대화가로 손꼽히는 파올로 우첼로가 원근법의 감미로움을 찬양한 것은 놀라운 일이 아니다. 그러나 이러한 이상은 다른 이상처럼 끊임없이 우리에게서 벗어나고 도망치고 있다. 항상 우리의 시야 안에 있으면서도 붙잡을 수 없는 것이다. 사람이 수평선을 향해 나아갈 때 수평선은 그 사람으로부터 뒤로 물러서며, 멀리 떨어진 거리에서 구석으로 모아지고 있는 것처럼 보이는 선들도 영원한 수렴 속에서 영원히 분리된 채 남아 있다. 그래서 사람은 자신이 움직이고자 하는 의지에 충실히 복종하는 움직이는 시혼(詩魂)을 그 자신의 몸 안에 지니고 있는 것처럼 보이는데, 이 시혼은 그에게 진실의 알몸을 가려주기 위해, 절대적인 것의 엄격함을 바로잡기 위해, 신성한 기하학의 냉정한 법칙들을 그의 눈에서 완화시켜주기 위해 주어진 것으로 보인다.

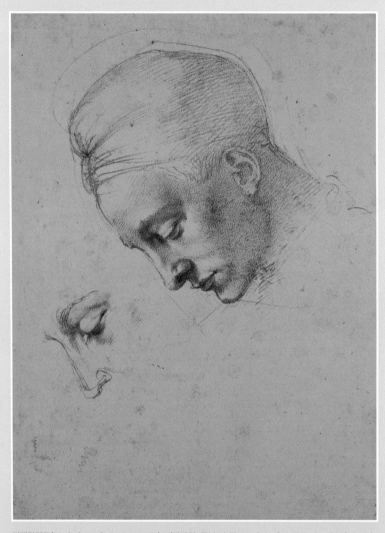

미켈란젤로(Michelangelo Buonarroti), 〈레다의 두부 습작 Studies for the Head of Leda〉, 1530년

〈레다와 백조 Leda and the Swan〉를 그리기 전에 그린 데생으로, 레다의 머리에 빛이 비춰지는 조명을 생각하고 그렸다. 미켈란젤로는 시스티나 성당의 수많은 여성들을 그릴 때 남성 모델을 썼다고 한다. 그래서 작품 속 수많은 여성들도 남성처럼 근육이 있음을 볼 수 있다.

9
제스처

단지 데생으로 국한시켜 그림의 구성을
잡으려고 하는 것이든,
아니면 스케치를 채색하는 것이든 간에
화가는 데생을 통해서
각 인물들의 자세, 몸짓, 동작을
명확히 함으로써만 표현에 들어간다.

구성은 즉흥적으로 되는 것이 아니다. 영감의 짧은 순간에 감동하여 화가가 생각의 시각에 앞서 구성을 볼 수 있지만, 화가는 곰곰이 검토해야 하고, 개연성을 확인해야 하며, 엄격한 판단을 내려야 한다.

외젠 들라크루아(Eugene Delacroix, 1798~1863)는 다음과 같이 적었다.

"뭐라고! 즉석에서 그린다! 다시 말해 스케치와 마무리를 동시에 하고, 단박에 상상력과 판단력을 충족시키며, 단숨에 그린다고! 그것은 아마 인간이 일상의 언어로 신들의 언어를 말하는 것이라 할 수 있다. 재능을 제공하는 것이 무엇인지 아는 사람이 그 재능의 노력을 감추려 할 것인가? 그런 놀라운 길을 간다는 것이 얼마만큼의 비용을 들여야 하는지 누가 말할 수 있겠는가? 기껏해야 즉석에서 그린다는 것은 수정이나 변화 없이 빠르게 처리한다는 것이다. 하지만 그림을 다 마쳤을 때 어떻게 보일지 미리 현명하게 검토해보는 스케치 없이 즉흥적으로 그린다는 것은 화가들 중 가장 감동시킬 줄 안다고 알려진 틴토레토(Jacopo Tintoretto, 1518~1594)나 루벤스(Peter Paul Rubens, 1577~1640)와 같은 화가에게 있어서도 불가능한 일일 것이다. 특별히 루벤스의 경우 예술가의 생각을 마무리하는 마지막 손질이라는 이 최고의 노동이, 그들의 힘과 확고함으로부터 우리가 일반적으로 의심치 않고 믿는 것과 같이 흥미롭게도 화가의 창조 열의를 최고조로 끌어올린 노동이 아니라는 것이다. 실제는 그림의 윤곽을 처음 잡을 때 이미 전체적인 구상 안에 가장 중요한 작업이 있는 것이며, 여러 부분의 배열 속에 재능이 극대화되어 발휘되는 것으로, 이는 진실로 화가가 최선을 다하는 작업이다."

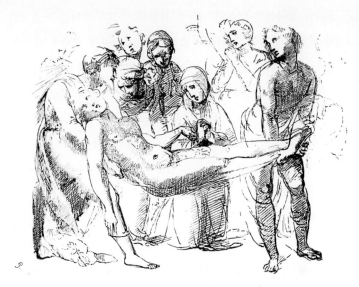

무덤 안치 장면을 그린 라파엘로의 스케치

　예술에 대한 열의를 가지고, 종종 미친 듯이 창작에 빠져들었던 들라크루아는 이렇게 말하고 있다. 물결이 밀려오듯 커져가는 군중들의 웅성거림을 들으면서 유창한 능변을 찾고 있는 웅변가처럼, 화가는 그 그림을 판단할 것으로 보이는 현재나 미래의 관객들을 생각하면서 자신의 작품을 창조해야 한다. 즉 그는 자기 자신이 신들의 언어로 말할 수 있도록 준비해야 한다.

　그러나 화가는 어떻게 자신의 그림 구성을 시험할 것인가? 대번에 색상을 시험하고, 여기에 명암까지 시험해야 하는가, 아니면 몇몇 선들로만 자신의 생각을 표현하는 스케치를 해야 하는가? 레오나르도 다 빈치나 미켈란젤로, 라파엘로, 안드레아 델 사르토(Andrea del Sarto, 1486~1530)와 줄리오 로마노(Giulio Romano, 1499~1549) 같은 대가들도 저부조(底浮彫, bas-relief)를 조각하려는 것처럼 스케치를 먼저 그렸다. 채

색이나 명암을 생각하기 이전에 이들은 그림의 구성과 형태를 확정지었다. 그러나 그리고자 하는 그림이 색상 및 빛과 불가분의 관계에 있다면, 그 화가에게는 연필과 목탄만으로는 충분하지 않다. 이 경우 화가는 팔레트를 손에 들고 그림을 그린 후 어떤 효과가 나올지 검토해보고 개괄해보는 것이 중요하다. 렘브란트는 생각이 떠오르자마자 그림을 구상했다. 루벤스는 밝고 어두운 물체만을 나타낸 스케치에서도 채색 후의 효과를 상상했다. 프뤼동 역시 항상 빛과 함께 작업을 했는데, 그는 드라마를 상상하자마자 햇빛 아니면 달빛, 또는 횃불에 비추어 보았다. 여러 천재들이 이용한 다양한 방법 사이에서 어떠한 방식을 취할 것인가? 자기 작품의 스케치 속에서 데생을 그렇게도 선호했던 이탈리아 대가들을 탓해야 하는가? 아니다. 이러한 대가들은 무엇보다 특히 정신적인 요소, 즉 표현을 염려했다. 색채와 효과는 정신보다는 감각에 호소하는 것으로서 보다 외적인 것으로 생각했고, 따라서 부수적인 것으로 여겼다. 선들이 잘 배열되고, 물체 덩어리가 잘 균형 잡혀 있으며, 잘 표현되어 있다면 모든 구성은 그들에게 좋은 것이었다. 그리고 니시 이들은 형태의 특징과 데생의 언어, 윤곽의 선택을 통해 그 구성을 표현해나갔다.

　펜으로 〈최후의 심판The Last Judgement〉을 빠르게 스케치하는 미켈란젤로를 생각해보자. 이 그림의 스케치는 아직도 남아 있는데, 미켈란젤로는 확고한 의지와 대가다운 손놀림으로 인물들과 사람 무리를 스케치했고, 이들의 동작과 폭력을 미리 내다보았다. 종이 위에는 단지 과감하고 빠르게 그려진 선밖에 보이지 않지만, 우리는 이미 이 대참사의 모습을 파악하게 된다. 즉 하늘의 한 구석에서는 인간들을 말살시키기 위한 것처럼 수난(受難)의 도구들을 가지고 위협하는 천사들의 군대가 들이닥치고, 격노한 그리스도가 나타날 듯하며, 심연으로 떨어지는 한 무더기의 버림받은 사람들을 얼핏 보게 되고, 극심한 형벌을 받은 자국을 보

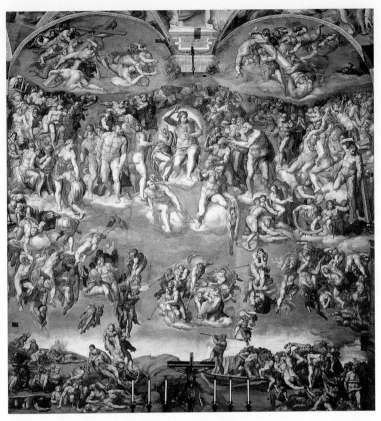

미켈란젤로, 〈최후의 심판〉, 1537~1541년, 시스티나 성당 천장화

여주는 순교자들마저도 하늘의 용서를 구할 수 없어 벌벌 떠는 것처럼 모든 영혼들을 가득 채울 공포가 곧 들이닥칠 듯한 모습을 보게 된다. 이 펜으로 그린 스케치들에는 놀란 원로들이 보이고, 고뇌에 가득 찬 여자들과 마리아도 보이는데, 마리아는 자신이 그토록 무서운 하느님을 낳았다는 것에 놀라움을 금치 못하는 것처럼 보인다. 가장 추악한 죄악들이 뒤엉켜 흘러나오고, 죽음이 잠을 깨우며, 지옥문이 열리는 등 이 모든 것들은 과감하고 힘찬 여러 선들로서만 표현되고 있다. 사람들의 무리들

미켈란젤로, 〈최후의 심판〉 중 '천벌을 받는 사람들'

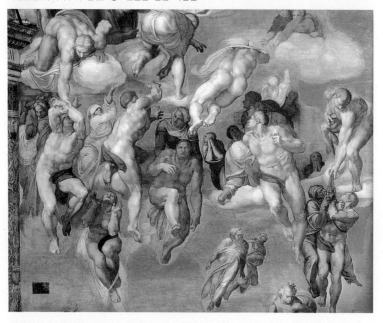

미켈란젤로, 〈최후의 심판〉 중 '구원을 받는 사람들'

미켈란젤로, 〈최후의 심판〉 중 '마리아와 예수'

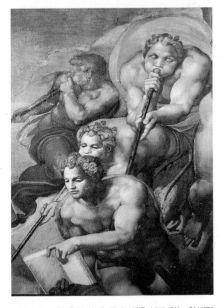

미켈란젤로, 〈최후의 심판〉 중 '나팔을 불고 있는 천사들'

은 서로 연결되고, 배열이 저절로 이루지면서 구성은 복잡해지고 서로 얽히고 있다. 그러면서 완성된 후 이 프레스코화가 보여줄 모든 것이 이미 이 탁월한 밑그림에서 보이고 있는 것이다. 색채와 빛의 효과를 이용하지 않고서도 미켈란젤로는 이루 말할 수 없는 공포를 표현한다는 자신의 최후 목적을 달성하게 될 것이다.

이제는 북유럽의 천재 화가 렘브란트의 예를 보자. 그 역시 이러한 장면을 그려보고자 했으나, 그는 우리 영혼의 밑바닥에까지 미치기 위해 다른 방도를 택하게 될 것이다. 즉 그는 색상의 얼룩에 의해서 이 엄청난 드라마가 마치 구름이 걷히는 것처럼 드러나도록 할 것이다. 한없이 깊은 그늘 속에서 우리는 그들의 무덤들을 비우는 민족들을 보게 될 것이다. 즉 축복받는 이들의 즐거움은 풍성한 색상으로 나타날 것이고, 극심한 공포는 고통을 당하거나 폭력적인 형상보다는 음산한 색조로 표현될 것이다. 운명이 불확실한 영혼들은 반쯤 어두운 신비스런 빛으로 쌓이게 될 것이다. 빛나는 하늘과 어두운 대지는 영원한 운명들의 대비를 나타낼 것이고, 지옥은 불같은 색상으로 타오를 것이다. 따라서 위대한 화가들은 자신의 천재성에 따라 다양한 방법을 달

리 사용하면서 예술의 철학을 좌절시키고, 변화하기 위해 예술을 제한하거나 적어도 예술의 법칙들을 완화시킨다.

　그럼에도 불구하고 화가의 예술은 예술 발전의 완전한 순환을 통해 지금 통과하고 있는 중으로, 색상과 명암이 표현 수단인 한 색상과 명암의 효과를 더 이상 무시할 수는 없다. 회화의 시대가 너무 많이 진보했기에 모든 표현 수단을 동시에 사용하지 않고서도 걸작들을 만들어낼 수 있었던 초창기 시절로 되돌아갈 수는 없다. 그렇다면 스케치한 것을 채색하는 것이 더 낫다고 여길 수 있는데, 무엇보다도 색상과 빛의 결과로 가져올 표현을 얻고 싶을 때, 자연과 조화를 이루는 표현일 때, 특히 풍경화에서 매우 중요한 표현을 얻고자 할 때 스케치에 채색해보는 것이 바람직할 수 있다. 그러나 위대한 화가들은 인물로서 작품의 골조를 삼으려고 할 때 여전히 그러한 인물들의 자세, 제스처, 또는 동작으로 표현하려고 할 것이다.

　　　　　　　　회화가 조각상과 같지 않은 점이 있다. 회화에서 인물들은 두께가 있고 무게가 있는 것이 아니고 단지 그렇게 보이는 것이기 때문에 대리석으로는 표현할 수 없는 자세나 제스처를 만들어낼 수 있다. 동작을 완화시키고 제스처를 절제시키는 것은 조각 본연의 법칙이라고 말할 수 있는데, 이러한 법칙들은 조각상의 지속성과 위엄성에 의해 요구되는 것이다. 그 이유는 조각의 인물들은 무게가 있어서 조각가는 지나치게 과장된 제스처는 삼가야 하기 때문일 뿐 아니라 조용한 아름다움의 신격화된 형상이 수세기 동안 지속될 이미지의 존재에 적합하기 때문이다. 삶 너머가 아니라 삶의 토대에서 가져온 그들의 동작은 불멸의 신들이나 불멸하게 될 영웅들의 영혼처럼 차분한 영혼을 알려주는 것이 되어야 하기 때문이다.

화가의 도약에 있어서 보다 덜 제약 받고, 보다 과감하며, 보다 자유롭기 때문에 화가는 대리석의 육중함과 양립할 수는 없는 자세를 표현할 수 있다. 화가는 불같은 열정을 불러일으키는 동작과 심장의 피가 끓어오르는 것을 표현할 수 있는 제스처를 감히 시도할 수 있는 것이다. 그러나 여기에서 자연을 모방하는 것만으로는 조각가보다 더 화가를 여전히 충족시키지 못한다. 즉 그림에는 '선택'이 있고, '스타일'이 있기 마련이다.

　어떤 열정적인 사람의 말을 들어보고 관찰해보라. 그의 말은 그의 제스처와 같이 인상적이고 진실한 방식으로 그를 열광케 했던 열정을 말해 줄 것이다. 그러나 그의 화난 말들은 역겨운 모습이고, 도를 넘는 그의 제스처는 혐오감을 일으키는 모습일 수도 있다. 또한 충분한 생명력이 없다면 그의 허약한 영혼이 겪고 있는 감정을 불완전하게 보여주는 것이 될 수도 있다. 여기에 시인이나 화가에게는 자연이 너무 강하게 보여주고 있는 것들을 누그러뜨릴 필요가 있고, 너무 약하게 표현된 것은 힘주어 강조할 필요가 있는 것이다. 따라서 자연의 무언극(판토마임)을 관찰한다는 것은 화가가 때로는 그것에 보다 많은 의미를 부여할 줄 알고, 때로는 저속하지 않으면서 자연의 무언극의 힘찬 순간을 엿볼 줄 알기만 한다면, 그에게 훌륭한 공부가 될 것이다.

　그러나 제스처는 단순히 개인적인 것만은 아니며, 말하자면 개개인의 기질에 따라 변화된다. 또한 풍습과 생각에 따라, 기후에 따라 그 성격이 다르며, 각 민족에 따라 고유의 특징을 가지고 있다. 영국인들의 조심성과 나폴리 사람들의 찡그린 표정 사이에는 얼마나 많은 차이가 있는가! 그렇다면 이 다양한 제스처 속에 공통된 어떤 원칙을 어떻게 찾아낼 것인가? 미세한 차이가 있는 여러 뉘앙스 속에서 타고난 억양을 식별하는 것은 가능한가? 그렇다. 다양한 변이가 있지만, 제스처는 인간 마음에 뿌리를 두고 있는 것이어서, 거기에서 우리는 어떤 공통된 것들을 찾을 수

있다. 예를 들어 숭배를 나타내는 여러 다양한 자세들이 있지만, 세계 모든 나라에서 숭배는 머리를 숙이고 몸을 구부리는 것으로 표현되는데, 이는 숭배를 받는 대상에 대해 숭배를 하는 사람이 아래에 있다는 모습을 보여주는 것이다. 북유럽 사람들은 머리만을 수그려서 존경을 표시하고, 남쪽 사람들은 몸이 둘로 접히도록 허리를 구부리며, 동양 사람들은 얼굴을 감추고 바닥에까지 엎드린다. 그러나 이러한 차이점들은 모두 알아차릴 수 있고 경미한 것으로서 양 극단 사이에 있다. 이처럼 화가들도 그의 무언극을 선택하기 위해 모든 등급의 뉘앙스를 활용하게 된다.

사람의 제스처와 동작을 모두 신체 기관으로 나타낸다면, 이러한 제스처나 동작 사이에는 보다 많은 유사점들이 있을 것이다. 그 이유는 사람의 기질이 허약할 수도 있고 힘찰 수도 있으며, 관대할 수도 있고 차가울 수도 있다는 점에서 차이가 있을 수 있지만, 신체를 이루고 있는 기관들은 필연적으로 유사한 제스처나 동작을 만들어내기 때문이다.

그러나 영혼의 깊은 곳에 원천을 두고 있는 동작이나 제스처, 자세로서 그 외적인 표현은 단지 약화된 반향에 지나지 않는 것들이 있으며, 상상의 세계, 즉 잠든 사람이 꿈을 꾸고 있고, 잠에서 깨어 있는 사람이 공상을 하는 내면의 세계를 동요시키는 것을 상징하는 어떤 상징이 있다. 제스처는 말과 같이 은유를 가지고 있다. 우리는 마치 위험한 짐승을 배척하듯이 귀에 거슬리는 제안을 밀쳐낸다. 무시무시한 장면의 현실 앞에서 움츠리듯이 공포 이야기를 듣고도 몸을 움츠린다. 긴 연설문을 심사숙고하고 있는 연설가가 가상 청중들의 마음을 사로잡고자 한다면, 루소가 대중에게 열정적인 연설을 토해낼 때 그리했던 것처럼 자기 자신을 자극하고 자기 연설에 스텝을 맞추어야 한다. 무턱대고 자연을 바라본다고 해서 생각의 비밀스런 변화를 보여주는 이러한 무언극의 표현을 찾을 수 있는 것은 아니다.

미켈란젤로, 〈이사야 예언자〉, 1508~1512년　　　　미켈란젤로, 〈쿠마에 무녀〉, 1508~1512년

　　미켈란젤로가 시스티나 성당의 천장을 장식하면서 어떤 사유에 몰두하고 있는 이사야(Isaiah)라는 인물을 그림으로 표현하고자 했을 때, 그는 다름 아닌 고양된 정신 집중의 결과로 어떠한 것도 명상을 흐트러뜨릴 수 없이 깊이 생각하고 있는 사람의 집중력을 표현하는 데 적당한 선들을 찾을 수 있었다. 이사야 예언자가 읽다가 중단한 곳을 표시하기 위해 율법서 속에 손을 넣으면서 명상을 계속하려는 순간, 천사가 이사야를 부르고 있다. 마치 천사의 목소리조차도 깊숙이 잠겨 있는 사유 속에서 그를 끌어낼 수 없는 것처럼 이사야의 몸은 거의 움직이지 않고 단지 고개만 천천히 돌리고 있다.

　　미켈란젤로가 그린 여러 예언자들과 무녀들의 그림은 높은 수준의 제스처나 자세를 보여주는 가장 아름다운 사례로서, 자연은 오로지 그 씨앗만 가지고 있는 것이고, 이러한 불멸의 유형을 창조한다는 것은 천재의 영역에 속하는 것들이다. 예레미아(Jeremiah)와 다니엘(Daniel), 야엘

(Jael)과 스가랴(Zechariah), 에리트레아 무녀(Erythraean Sibyl), 쿠마에 무녀(Cumaean Sibyl), 델포이 무녀(Delphic Sibyl) 등의 그림은 이러한 유형의 진정한 창작물이다. 그것들은 자연과 어긋나지 않으면서도 초자연적이다. 그들의 자세들과 각각의 동작은 사유의 드라마를 이야기하고 있다. 부연하자면 델포이 무녀는 가장 자랑스러운 지성의 이미지이고, 쿠마에 무녀는 풀 수 없는 수수께끼에 사로잡혀 있는 것처럼 보이며, 페르시아 무녀(Persian Sibyl)는 신비스런 이야기로 가득 찬 글들을 탐독하고 있는 것처럼 보인다. 책을 높이 들고서 아래로는 경멸적인 시선을 던지고 있는 리비아 무녀(Libyan Sibyl)는 절대 무녀들의 책을 읽어서는 안 되는 일반 속인에 대한 경멸을 표현하고 있다.

예레미아의 인물화 속에는 얼마나 이상적인 힘이 있는가! 비탄에 잠긴 이 예언자는 슬픈 예감의 중압감에 짓눌려 있다. 무릎에 팔을 괴고서 한 손으로 숙인 고개를 받치고 있고, 곧 신음이 튀어나올 듯한 입을 막고

미켈란젤로, 〈델포이 무녀〉, 1508~1512년

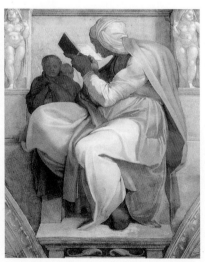

미켈란젤로, 〈페르시아 무녀〉, 1508~1512년

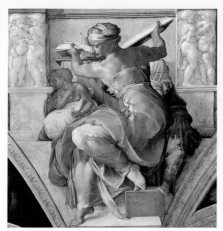

미켈란젤로, 〈리비아 무녀〉, 1508~1512년 미켈란젤로, 〈예레미아 예언자〉, 1508~1512년

있으며, 다른 한 손은 말로 다할 수 없는 우울함으로 축 처져 있다. 아무렇게나 입고 있는 거친 옷조차도 이 단순하면서도 장엄한 모습으로 분위기를 고조시키고 있는데, 이는 옷을 통한 제스처라고 할 수 있다. 예언자가 예감하는 미래의 불행 대신에 현재 인간들이 겪고 있는 불행을 그리는 것이라면, 이러한 위대한 스타일의 예를 우리는 미켈란젤로의 프레스코화에서 또다시 찾을 수 있다. 이 위대한 스타일은 일반화시킴으로써

미켈란젤로, 〈낙담하는 아자〉, 시스티나 성당

자세를 약화시키는 것이 아니라 전형적인 의미를 각인시킴으로써 오히려 더욱 인상적으로 만들고 있다. 불운을 느끼며 육체적으로도 극히 쇠약해 보이고, 정신적으로도 낙담하는 모습을 아자(Aza)의 자세보다 더 기억에 남게 표현할 수는 없으리라.

회화에서 제스처로 어느 정도까지 표현할
수 있을지 알기 위해서 우리는 레오나르도 다 빈치(Leonardo da Vinci,
1452~1519)의 〈최후의 만찬The Last Supper〉을 감탄스럽게 보지 않을 수
없다(95쪽 그림 참조). 거기서 우리는 스타일이라는 것이 무엇인지, 실생활
을 관찰하여 위대한 화가의 마음속에 일단 싹이 트면 이러한 관찰이 어
떻게 보다 고양된 진실로 화가를 이끌게 되는지를 이해할 수 있다. 다
빈치는 예수가 한 제자의 배반을 예언함으로써 다른 충실한 제자가 받았
을 고통스러운 놀라움을 11번이나 반복해 그려야 했다. 화가는 예수가
"너희들 중 한 사람이 나를 배반할 것이다"라고 한 말에 제자들이 느꼈을
놀라움, 분노, 고통, 다정함, 고지식한 충성, 변치 않는 순진함 등과 같은
모든 감정과 이러한 감정들이 서로 얽힌 기분을 그림으로 표현해야 했
다. 다 빈치는 이러한 통찰력을 가지고 몸동작에서 마음의 상태를 찾아
낼 수 있었고, 모든 사도들에게 공통적으로 나타난 감정을 서로 조금씩
다른 뉘앙스로 표현할 수 있었다. 한 사람은 놀라 벌써 배반자를 위협하
고 있고, 다른 한 사람은 이 놀라운 범죄를 생각만 하고서도 낙담해 있으
며, 어떤 사람은 자기 변명을 생각하고 있고, 또 다른 사람은 범인을 찾
고 있다. 격분한 착한 제자들은 경멸의 모습을 보이거나 분통을 터뜨리
고 있다. 성질 급한 베드로는 복수하려고 하고, 요한은 하느님과 함께 죽
을 생각만 하고 있다. 각 사도들은 자신들의 새로운 운명과 마음에 처하
여 나타나는 사람들의 얼굴을 대변하고 있다.

그러나 〈최후의 만찬〉에 나오는 사도들의 제스처는 스탕달(Stendhal,
1783~1842)이 많은 열정과 통찰력을 가지고 자세히 분석한 바 있는데,
그는 이번에는 경솔한 가식을 버리고 솔직하게 진실한 감정에 따라 아래
와 같이 묘사했다.

레오나르도 다 빈치, 〈최후의 만찬〉 스케치 일부분

"…작은 야고보 성인은 안드레아 성인의 어깨 위로 팔을 뻗으면서 베드로에게 그 배반자는 그의 옆에 있다고 알려주고 있다. 안드레아 성인은 놀라 유다를 바라보고 있고, 바르톨로메오 성인은 식탁 끝에서 그 배반자를 잘 보기 위해 일어나 있다. 예수 왼쪽에서는 야고보 성인이 만국 공통으로 자신의 결백을 나타내는 제스처, 즉 아무런 방어자세 없이 팔을 열고 가슴을 내미는 모습을 보이고 있다. 도마 성인은 자리에서 일어나 급히 예수에게 다가와서 오른손 손가락 하나를 펴서 '우리들 중 한 사람이라고요?' 라고 예수에게 말하고 있는 듯하다. 여기서 회화라는 것은 세속의 예술임을 상기시켜줄 필요성이 있다. 세속인들의 눈에 이 순간을 특징지어 보여주기 위해, 방금 언급한 그 말을 세속인들이 잘 알아듣도록 하기 위해서는 이러한 제스처가 필요했던 것이다. 가장 나이가 어린 필립보 성인은 천진함과 솔직함이 묻어나는 몸동작으로 일어나서 자기의 충성을 내보이고 있다. 마태 성인은 믿으려 하지 않는 시몬 성인에게 이 끔찍한 말을 반복하고 있고, 그에게 처음으로 이 말을 반복했던 다대오 성인은 함께 이 말을 들었던 마태 성인을 가리키고 있다. 관객의 눈으로 볼 때 맨 오른쪽에 있는 시몬 성인은 '어떻게 당신들이 이 끔찍한 말을 할 수 있다는 말인가' 하고 외치고 있는 듯하다."

이제 사고방식을 바꾸어서 풍습이라든가 마을 축제 장면과 같은 일상 생활을 그림으로 그렸던 화가, 예를 들어 에칭을 통해 많은 풍물화를 남긴 자크 칼로(Jacques Callot, 1592~1635)나 수많은 풍속화를 그린 다비트 테니르스(David Teniers the Younger, 1610~1690)와 같은 화가를 생각해보자. 이들에게는 천재적인 관찰만으로도 충분했는데, 왜냐하면 희극은 추한 것을 배제하지 않으며, 그 반대로 화가는 일상적이고 친숙한 제스처 중에서 가장 인상적인 것을 선택해야만 하기 때문이다. 여기서 스타일은 변칙으로 사용되는데, 일종의 무언극인 그림은 정확히 개별적인 전환, 사건의 생소함에 그 가치가 있기 때문이다. 일반적으로 기괴한 것은 차갑다. 그것은 극도로 개별화되고, 사진처럼 정확한 능력으로 현장에서 포착되었을 때에나 풍취를 가진다. 칼로가 그린 집시나 테니르스가 그린 농부, 심지어 니콜라 투생 샤를레(Nicolas Toussaint Charlet, 1792~1845)가 그린 불구자도 서로 비슷하지 않을수록 흥미로우며, 매우 독특한 실루엣으로 그들의 신분을 드러내고 있다.

자크 칼로, 〈음식을 준비하는 집시들〉, 1621년

니콜라 투생 샤를레, 〈동정〉, 석판화, 1819년

그러나 본래의 것들은 자연 속에서밖에 찾을 수 없다. 예를 들어 구슬놀이를 하는 사람들의 제스처나 동작을 그리기 위해서는 칼로처럼 시장 바닥을 쫓아다니고, 테니르스처럼 케르메스(＊네덜란드 지역의 축제 풍경)를 들락거려 보아야 한다. 더 나아가 화가 자신도 이 놀이에 참여해서 자기 공을 던진 후에 그 공을 따라 달려가면서 그 공이 어디로 굴러가는지 유심히 살피고, 손발의 몸짓과 함께 잘 굴러가라고 외치기도 하며, 구슬이 부딪칠 때마다 몸을 휘청거리기도 하고, 자기 구술이 잘 맞을 것인지 아니면 실패할 것인지 애가타는 무언극과 함께 끝까지 공을 따라다니기도 해봐야 한다.

니콜라 투생 샤를레의 독창적 석판화 〈코뮌의 징집령Call for the Contingent of the Commune〉을 보자. 이 판화는 군대의 장교들도 아직 갖추지 못한 당당한 외모의 어떤 젊은 군인을 아주 정교하고 사실적인 터치로 그려내고 있다. 이 판화에서 우리는 첫눈에 여러 무리 속에서 총알을 피하기 위해 벌써 머리를 숙이고 있는 사람, 고향인 아르덴느 지방의 절친 팔레즈를 위해 방문한 문상객, 체념하고 걸어 나가고 있는 시골 사나이, 망나니 같은 놈(어떤 애송이 짐꾼)을 볼 수 있다. 이 망나니 같은 놈은 이마에 한 움큼의 머리가 내려와 있고, 모자를 귀에 걸치게 삐딱하게 쓰고 휘파람을 불면서 와서는 금방이라도 머리에 총을 맞아 쓰러지든지, 아니면 공을 세워서 계급이 올라갈 듯이 결의를 다지고 있다.

이처럼 회화가 하층으로 내려갈수록, 그리고 친숙해질수록 자연의 역할은 더 커진다. 그렇다면 천진난만함은 가장 행복한 선물이 된다. 일상생활의 공통된 여러 모습들이 섞여 있는 심각한 주제에서도 그 천진함은 매우 값진 것이다. 〈교황의 편지를 읽고 있는 성 브루노St Bruno Receives a Message from the Pope〉를 그린 외스타슈 르 쉬외르(Eustache Le Sueur, 1617~1655) 그림에 있는 촌스런 편지

외스타슈 르 쉬외르, 〈교황의 편지를 읽고 있는 성 브루노〉, 1645~1648년

배달부의 어색한 동작에서 우리는 천진난만함이 갖고 있는 매력의 예를 볼 수 있다. 즉 이 그림에서 모자에 손을 대고 서 있는 배달부는 샤르트르회 수도사가 편지를 읽는 동안 모자를 써도 되는지 잘 모르는 어정쩡한 상태에서 편지를 읽는 그의 표정이 어떤지 유심히 바라보고 있다.

제스처를 표현하는 회화에 있어 한 뛰어난 대가가 있는데, 그는 바로 렘브란트다. 그는 아름다움에 이르지는 못했지만, 숭고함과는 자주 해우했다. 마음속에서 영감을 끌어내는 데 있어서 그는 인간이었기 때문에 위대했고, 그래서 그는 자연 속에서 영원하고 변치 않는 것을 터치했다. 네덜란드의 유대인 관습 아래에서 그는 모든 지역과 모든 시대의 사람들을 그림으로 그렸다. 그는 제스처라는 것이 시각의 언어, 즉 생각을 눈에 보이는 것으로 만드는 회화 특유 언어라는 것을 완벽하게 이해했다. 그는 성서의 이야기를 그릴 때, 예를 들어 〈아브라함의 희생Abraham's Sacrifice〉을 그릴 때 "주님의 천사가 하늘에서 '아브라함아, 아브라함아, 그 아이에게 손대지 마라…'"와 같은 창세기 문구들을 그림으로 나타내

는 데 얼마나 대단한 천재성을 발휘했는가!

천사의 외침은 그림으로 해석되어 단호한 제스처가 되었다. 하느님의 사자는 그 족장의 두 팔을 두 손으로 잡으면서 우리로 하여금 이러한 비극의 시작과 끝을 동시에 보게 한다. 우리는 지금 제스처와 자세에 대해 이야기하고 있기 때문에, 곧 도살될 어린 양의 신뢰와 온화함으로 아버지에게 목을 내밀고 있는 이삭의 체념은 얼마나 감동적인가! 그의 아들의 목에 칼을 대기 전에 늙은 아브라함은 한 손으로 아들의 두 눈을 가리고 적어도 죽음의 순간을 보지 못하게 하고 있다. 이 모든 무언극은 경이롭고, 성서의 이야기보다 더 비장하다. 다른 수많은 화가들, 유명하다는 화가들도 이 성서 이야기를 그림으로 그리면서 내용을 충실히 표현하고자 했으나, 그렇게 그린 그림 속의 천사는 냉정하고 막연하게 그저 하늘

렘브란트 반 레인, 〈이삭의 희생〉, 1635년

렘브란트 반 레인, 〈아브라함의 희생〉, 1655년

을 가리키고 있을 뿐이다.

그러나 회화의 마지막 단어는 제스처의 모습을 동작의 아름다움과 조화시키고, 진실의 열기를 스타일의 품격과 일치시키는 것이다. 이 점에 있어서 다 빈치와 라파엘로는 다른 화가와 비교할 수 없이 뛰어나다. 특히 라파엘로는 인물들의 몸짓을 통해 관객들이 보는 것보다 듣는 것이 많도록 하는 비결을 가지고 있었다. 그는 몸동작을 통해서 방금 전에 일어난 행동의 일부를 알려주고 곧 뒤따라올 행동도 약간 보여줄 줄 알았다. 성 바오로가 주술사 엘리마스(Elymas)를 실명시키는 성서 이야기를 그린 라파엘로의 그림은 이 이야기를 얼마나 생생하게 말해주는가!

제스처는 천진난만해 보인다. 그러나 이 제스처는 숙고되어 선택된 것이다. 자연이 그 모티브를 제공했으나, 스타일을 잡기 위해 그 표현을 수정했다. "그리고 순간 암흑이 그를 덮쳤고, 사방을 더듬거리면서 손을 잡

라파엘로 산치오, 〈엘리마스의 실명〉 일부분, 1516년

렘브란트 반 레인, 〈눈 먼 토비〉, 1651년

아 이끌어줄 어떤 사람을 찾았다." 이 순간을 라파엘로는 기가 막히게 포착하고, 바오로 사도의 급작스럽고 저항할 수 없는 힘을 우리에게 보여준다. 시력을 잃은 주술사는 붙잡아줄 어떤 사람을 찾는데, 오래전부터 익숙한 타고난 맹인이 아니라 방금 전까지만 해도 잘 보다가 갑자기 낮에서 밤으로 지나간 사람처럼 행동하고 있다. 라파엘로의 〈엘리마스의 실명The Blinding of Elymas〉을 렘브란트가 에칭 판화로 표현한 〈눈 먼 토비The Blindness of Tobit〉와 비교해보면 미묘한 차이점을 느낄 수 있는데, 이 토비 판화에서는 암흑에 익숙해져 발을 끌고 손을 뻗어 더듬거리면서밖에 걸어갈 수 없는 맹인의 본능적인 소심함과 더듬거림이 잘 표현되어 있다.

라파엘로 산치오(Raphael Sanzio, 1483~1520)의 〈아테네 학당The School of Athens〉 그림(67쪽 참조)을 다시 살펴보자. 이 그림에서는 자세와 제스처로 각각의 고대 철학자들을 잘 묘사하고 있다. 디오게네스(Diogenes, B.C. 412년경~B.C. 323)의 견유주의✛(Cynicism)는 자유분방하게 앉아 있는 자세로 나타나고, 헤라클레이토스(Heraclitus, B.C. 540?~B.C. 470?)의 난해하여 좌절하고 마는 학설은 슬픔에 찬 얼굴 표정으로 표현되어 있다. 회의론자들의 무관심은 들은 말들을 열심히 적고 있는 젊은 철학 지망생 어깨 위로 조용하면서도 냉소적인 시선을 보내고 있는 모습으로 표현되어 있다. 신과 같은 플라톤(Plato, B.C. 427~B.C. 347)은 손가락으로 이상 국가를 가리키고 있고, 낙관적인 아리

✛ '냉소적'이라는 'Cynical'의 어원은 고대 그리스의 '퀴니코스(Kynicos)'에서 나온 말로 '개 같다'는 의미이다. 노예 출신인 디오게네스의 '개 같은' 삶의 방식에서 연유한 '견유주의(냉소주의)'는 고대 그리스의 물신주의, 쾌락주의, 이기주의, 노예주의에 대한 비판을 이끌었다. 인위적으로 만든 관습이나 도덕, 제도 등을 부정하면서 인간의 본성에 따라 자연스럽게 생활할 것을 주장하는 사상을 일컫는다.

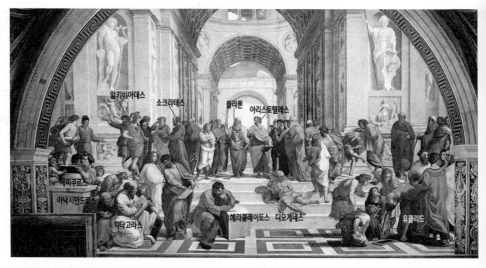

라파엘로 산치오, 〈아테네 학당〉, 1509~1511년

스토텔레스(Aristotel, B.C. 384~B.C. 322)는 스승의 열정을 자제시키는 듯한 제스처를 보이고 있다. 곰곰이 생각하고 있는 소크라테스(Socrates, B.C. 470~B.C. 399)는 오른손으로 왼손 검지를 잡고서 사랑하는 제자 알키비아데스(Alcibiades, (B.C. 450?~B.C. 404)에게서 이끌어낸 이론들을 손가락으로 하나씩 세고 있는 것처럼 보인다. 아르키메데스(Archimedes, B.C. 287~B.C. 212?) 제자들 그룹(그림에서 유클리드Euclid 주변에 있는 네 명의 젊은이들)에서도 서로 다른 자세를 취함으로써 여러 부류의 제자가 있음을 알 수 있다. 즉 기하학 정리를 잘 따라오는 경청하는 제자, 보다 날카로운 통찰력을 가지고 그의 논증을 앞서가는 젊은 학자, 그리고 네 번째 제자에게 설명하려고 하지만 그가 지적 능력이 떨어진다는 것을 발견하는 세 번째 제자가 묘사되어 있다. 여기서 네 번째 제자는 지적 능력이 떨어지는 명청한 표정과 아무 것도 붙잡지 못하고 빈손만 내밀고 있는 모습으로 그려져 있다.

레오나르도 다 빈치는 그의 논문 50장에서 '말 못하는 벙어리들의 무언극을 모방해서 배우라(li moti de' mutoli)'고 권고한다. 그 이유는 벙어리는 신체의 한 기능이 제대로 작동하지 않아서 다른 모든 기능으로 이를 보완하는 기술을 배우기 때문이다. 그러나 벙어리들은 남들이 자신을 잘 이해하지 못할 거라는 우려로 인해 요란한 제스처를 취하고, 화가들로 하여금 눈살을 찌푸리게 하거나, 적어도 과장된 흉내를 강하게 나타내 보일지 모른다. 그래서 화가의 무언극은 그림 속 인물들을 이해시키는 의도를 나타내는 수단일 뿐만 아니라 심지어 그 인물들의 열정에 있어서 그들을 아름답고 흥미롭게 보이도록 표현하는 수단이기도 하다. 그림 속 주요 인물들은 자신의 영혼을 보여주는 것이 아니라 드러내 보이도록 해야 한다. 그 인물들의 제스처는 그들의 열정을 보여주기 위한 것이 아니라 그 열정을 드러나게 하기 위한 것이다.

〈마르쿠스 섹스투스의 귀환Return of Marcus Sextus〉과 〈크리타임네스트라와 아가멤논Clytemnestra and Agamemnon〉을 그린 화가 피에르 나르시스 게랭(Pierre Narcisse Guérin, 1774~1833)은 자주 극장에 가서 그의 그림을 연구했다. 그래서 그의 그림은 시적으로 장중했으나, 때로는 부자연스럽고 경직되게 보였다. 첫눈에 보기에 비극적인 장면의 연구는 스타일 화가에게 득이 되는 것처럼 보일 수 있으나, 실제는 그렇지 않다. 말로 설명되는 희극 배우의 무언극은 눈으로만 말을 하는 화가의 무언극과 같은 것이 될 수 없다. 주인공들의 예측 가능한 장면들을 상상해오고, 그들의 열변으로 달궈지고 매혹당한 관객들에게는 주인공들이 본 적조차 없는 과장된 몸짓을 하더라도 전혀 이상하게 느끼지 않는다. 무대 위의 몸짓은 거의 장식과 같은 것으로, 몸짓과 장식 모두 대중에게 어필하는 것이다. 대중들을 위해서는 자신만의 색깔과 행동으로 고양시킬 필요가 있다. 왜냐하면 섬세함이나 미묘한 차이를 대중들이 알아차릴 만큼 가까이

피에르 나르시스 게랭, 〈마르쿠스 섹스투스의 귀환〉, 1799년

피에르 나르시스 게랭, 〈아가멤논과 클리타임네스트라〉, 1817년

서 바라보지도 않고 바라볼 수도 없기 때문이다. 어디서든 정확히 표현하면서도 강하게 표현해야 할 필요가 있다. 이와는 반대로 냉정한 관객밖에 없는 화가의 경우에는 과장되고 부자연스러운 것을 관객들이 받아들이도록 할 수는 없다. 따라서 게랭이 첫 영감을 찾아야 할 곳은 연극의 관습에서가 아니라 열정과 삶의 진실 속이라는 것은 맞는 말이다. 왜 시정(詩情) 그 자체의 원천으로 거슬러가지 않고 시정의 해석에 연연하는가?

배우와 화가의 공통점은 둘 다 희극에 가까울수록 개별적인 진리를 탐구한다는 것이다. 몰리에르(Molière, 1622~1673)가 《인간 혐오자Misanthrope》와 《타르튀프Tartufe》를 쓸 때 인간 혐오자와 (성직자 타르튀프로 대표되는) 위선자를 일반화한 것이 사실이지만, 아주 높은 수준의 희극을 만들어냄으로써 비극도 건드렸다. 마찬가지로 화가도 자신을 고양시킬수록 연극과 같이 회화도 희극적인 요소와 함께 비극적인 요소도 가지고 있음을 기억하면서 큰 것을 위해 작은 것을 버린다.

영국의 유명한 배우이자 연극작가 데이비드 게릭(David Garrick, 1717~1779)은 어느 날 술꾼 역할을 한 희극배우에게 "여보게 친구, 자네 머리는 정말 취해 있지만, 자네 발과 다리는 정말로 멀쩡하네"라고 말했다. 이 말은 다시 말해 제스처의 통일성은 대가가 지켜야 할 법칙이고 자연의 비밀이라는 뜻이다. 프랑스의 해부학자인 루이 피에르 그라티올레(Louis Pierre Gratiolet, 1815~1865)는 그의 저서 《표정 비교론 Conférences sur la Physionomie》에서 "살아 있는 신체 기관들이 모여 있는 사회는 완벽한 집단이다. 한 기관이 아프면 모든 기관이 신음하고, 한 기관이 즐거우면 모든 기관이 즐거워한다…그리고 이러한 감정의 전염, 기관들의 합창은 공감(sympathy)이라는 단어로 잘 표현된다"라고 힘주어

말했다.

사실 자연은 우리의 각 기관들로 하여금 각기 자리 잡게 하지만, 서로 굳게 결속시키기도 한다. 시각과 청각, 후각, 미각, 촉각은 각기 분업을 해서 감각을 분해하지만 영혼 속에서 합쳐진다. 우리는 색상을 만질 수 없고, 향기를 볼 수도 없다. 소리는 눈에 아무런 영향을 미치지 않고, 빛은 미각에 아무런 영향을 미치지 않으며, 후각은 장미가 카네이션보다 가벼운지 어떤지 아무런 말을 하지 않는다. 그러나 감각은 일단 신체에 접수되면 일반화되고 모든 신체 기관을 통해 반향을 일으킨다. 〈라오콘과 그의 아들들Laocoön and His Sons〉(39쪽 참조) 조각상을 보면 머리에서 발끝까지 고통을 받고 있으며, 심지어 발끝까지 전율하고 있다.

정신은 항상 근육에 대해 어떤 영향을 미치지만, 피에 대해서는 아무런 영향도 미치지 못한다. 그렇기 때문에 급작스럽게 창백해진다거나 붉어진다는 것은 우리의 의지와 아무런 관련이 없다는 것을 데카르트는 알아차린다. 이 훌륭한 지적은 피의 움직임처럼 의지와는 상관없이 우리의 정신으로 통제할 수 없는 일부 제스처에도 확대하여 적용할 수 있다. 화가는 이 점을 염두에 두고 실제 생활에서 이러한 제스처를 포착할 수 있을 때 재빨리 그려내야 한다고 말하고 싶다.

그러나 모델이 항시 우리 눈에 보이는 것만은 아니다. 게다가 자연이 우리에게 보여주는 움직임들이 얼마나 빨리 사라지는가! 더군다나 그 제스처가 나오게 되는 기계적인 조건이나 인체 역학 관계를 모른다면 어떻게 실제 그 제스처들을 모방할 수 있겠는가? 고대의 화가들은 모든 겉모습에 따라 제스처를 연구하기 위해 인공 해골을 이용했는데, 그 인공 해골은 여러 개로 나뉘어 있는 조각을 나사로 연결시켜놓은 것이었다. 이러한 종류의 소입상(小立像)들은 페트로니우스(Gaius Petronius Arbiter, 27~66)의 풍자극에도 다음과 같이 자세히 적혀 있다.

"우리가 그렇게 마시면서 성대한 식사를 하며 감탄하고 있는 동안, 한 노예가 은으로 된 해골을 가져왔는데, 그 해골은 마디마디와 척추가 모든 방향으로 돌아갈 수 있게 만들어져 있었다. 그 해골을 테이블 위에 놓고 움직이는 사지를 여러 차례 이리저리 돌려 다양한 모습으로 만들면서 트리말시온(Trimalcion)은 '불쌍한 인간이여! 이게 바로 우리가 아닌가!' 하고 외쳤다."

페트로니우스의 이 글귀는 우리에게 그것을 알려준 작가, 즉 박학하면서 정확한 판단력을 가진 자크 니콜라 파이요 드 몽타베르(Jacques Nicolas Paillot de Montabert, 1771~1849)를 상기시켜주는데, 우리는 그가 말년에 프리마티스(Primatice)의 옛 수도원인 생 마르탱 드 트로이(Saint Martin de Troyes)에서 살 때 알게 되었다. 그는 장님이 되어서 그의 모든 생각을 빨아들였던 회화에 대해 이야기하기를 좋아했다. 어느 날 우리가 마네킹에 대해 이야기할 때 그는 우리에게 그의 저서 《회화개론 *Traité de Peinture*》의 한 절을 읽어줄 것을 요청했다. 그 장에서 그는 고대 화가들이 활력이 넘치는 무언의 장면을 찾거나 구성하기 위해서뿐만 아니라 날아가거나 추락하고 있는 사람을 표현한다거나 어떠한 모델도 포즈를 취해줄 수 없는 동작을 나타내기 위해 사용했을 것으로 보이는 '신체 부위가 부분적으로 그려진 움직이는 모습의 인물들'에 대해 기술하고 있다. 이 생각 깊은 이론가는 단조로운 색으로 채색된 그리스 항아리에 그려진 인물들을 보면서 작게 자른 여러 카드로 구성된 마네킹을 생각하게 되었고, 그러한 데생을 그의 저서에 실었다.

사실 우리는 여러 고대 항아리 위에서 대담하면서도 자유스러운 제스처와 때로는 과장되어 우스꽝스럽기까지 한 동작, 그러나 항상 생기 넘치고 과감하며 표현력이 풍부한 동작들이 있음을 보는데, 이러한 동작들

자크 니콜라 파이요 드 몽타베르, 〈신체 부위가 부분적으로 그려진 움직이는 모습의 인물들〉

기원전 1,000년경의 그리스 항아리

은 마치 움직이는 여러 조각들에 의해 만들어진 것처럼 보인다. 이 놀라운 실루엣의 무언극과 여사제나 무녀, 미소년, 호색한들과 같은 인물들 속에 특히 활기 넘치게 표현된 것들을 그리도록 영감을 준 것은 자연이라기보다는 화가의 상상력이 아닐까? 그런데 위와 같은 인물들은 때로는 신비스러운 것을 찬양하는 것 같기도 하고, 때로는 종교적인 춤을 추는 것 같기도 하며, 암포라(＊amphora: 고대 그리스 로마 시대 몸통이 불룩 나온 항아리) 주위를 열광적으로 서로 이어가며 돌고 있는 것처럼 보인다. 더욱이 모델이 그의 자세나 제스처를 통해 다른 사람들의 꿈은 말할 것도 없고 생각을 충실하게 표현하는 것이 가능한가? 어떻게 이 움직이는 조각 인물보다도 자연의 장면들을 보다 확실히 표현할 것인가? 인체의 대수학처럼 계산됨으로써 이러한 움직이는 조각 인물들은 할 수 있는 한 많은 자세와 동작을 표현하기에 더 적합한 것에 지나지 않는다. 그리고 화가의 손 밑에서 가장 미약한 의미에서 가장 강력한 의미로 변해감으로써 제스처는 폭력을 휘두르지 않으면서도 활기찬 한 순간을 정확히 알려준다.

결국 화가가 선호하는 수단이 어떤 것이든지 간에 훌륭한 예술가가 되기를 원한다면, 보다 높은 진실함으로 자신을 고양시키기 위해서 실질적 진실을 구축해야 하며, 그렇게 함으로써 자연에서는 단지 언어였던 것이 예술에서는 웅변이 되는 것이다.

장 프랑수아 밀레(Jean François Millet), 〈이삭 줍기 Gleaners〉, 1857년

자연주의 화가로 알려진 밀레는 농사를 지으면서 농민생활과 주변의 자연 풍경을 주로 그렸다. 이 작품은 파리 근교 바르비종의 풍경을 담은 그림으로 거칠고 투박한 손으로 땅에 떨어진 이삭 줍는 모습을 담았다.

10
자연

구성이 일단 결정되고
제스처와 동작의 모습을 잡았다면,
화가는 그가 표현해야 하는 형태에
그의 이상(理想)에 맞는 그럴듯함과
자연스러움을 주기 위해
모델과 협의한다.

자연은 거대한 시(詩)이지만, 모호한 시이며, 깊이를 측정할 수 없고 숭고한 무질서처럼 보이기도 하는 복잡성을 가지고 있다. 아름다움의 모든 씨앗이 자연 속에 포함되어 있고 섞여 있지만, 그 씨앗을 찾아내고 끄집어내어 거기에 질서와 비례, 조화, 다시 말해 통일성을 가미해서 제2의 창조를 하는 것은 인간의 정신만이 할 수 있는 것이다. 자연은 우리에게 모든 소리를 들려주지만, 인간만이 음악을 만들어냈다. 자연은 모든 나무와 모든 대리석을 가지고 있지만, 인간만이 건축을 만들어냈다. 자연은 우리 눈앞에 우뚝 솟은 산과 숲, 흐르는 강물, 급류가 굽이치는 계곡을 보여주지만, 인간만이 그곳에서 정원의 품격을 찾아냈다. 자연은 셀 수 없이 많은 개체들과 무수히 많은 다양한 형태들을 탄생시키지만, 인간만이 이 복잡한 미로에서 자각(自覺)을 하고, 그가 생각해낸 이상(理想)의 요소들을 끌어내며, 이러한 형태들에 통일성의 법칙을 적용시켜서 조각가든 화가든 예술 작품을 만든다.

구성의 선들이 만들어지고, 스케치에서 인물들의 제스처와 동작들이 예견되면, 화가는 그림의 데생을 그렸다. 이는 데생의 특징을 통해 표현을 찾았다는 것을 의미한다. 화가는 자신의 감정과 생각을 표현하는 데 가장 적합한 것을 무수히 많은 인간의 모습 중에서 선택해야 한다.

데생이라는 것은 무엇인가? 단순히 형태를 모방하는 것인가? 그렇다면 모든 데생 중에서 가장 사실적인 것이 가장 좋은 것이 될 것이다. 어떠한 복제도 은판 사진법으로 찍거나 기계적으로 투사한 이미지, 모사용 사진기로 찍은 이미지보다 더 나은 것은 없을 것이다. 그러나 모사용 사진기나 투사기, 사진 도구 등 어떠한 것도 레오나르도 다 빈치나 라파엘

로, 미켈란젤로가 그린 데생과 비교할 만한 데생을 만들어주지는 못한다. 놀랍기도 하고 이해할 수 없는 일이 아닌가! 모든 사항을 고려한다면 가장 정확한 모방이 가장 충실한 것이라고 말할 수 없으며, 실제 모습을 포착하는 기계가 항상 진실된 것을 포착하는 것은 아니다. 왜 그럴까? 데생은 단순한 모방이 아니고, 수학적으로 원본에 일치하는 복제가 아니며, 무기력한 재생이나 동의어 반복(플리오내즘✤pleonasm)이 아니기 때문이다.

데생(dessin)은 정신적인 작업으로서, 이는 옛 프랑스인들이 (의도, 계획 등의 의미를 가진) 'dessein'(✽발음은 '데생'으로 동일함)이라고 철자를 적었던 사실에서도 알 수 있다. 모든 데생은 생각이나 감정의 표현이며, 외형적으로 보이는 진실보다 높은 수준의 어떤 것을 우리가 보도록 하기 위한 것으로서, 외형적으로 보이는 진실은 아무런 감정이나 아무런 생각도 드러내지 않는다. 그러나 이보다 높은 수준의 진실은 무엇인가? 그것은 때로는 그리는 대상의 특징이기도 하고, 때로는 그리는 사람의 특징이기도 하며, 고차원의 회화에서는 바로 스타일이라고 부르는 것이다.

더 깊이 들어가기 전에 먼저 어떤 물체의 특징이라는 말은 무엇을 의미하는가? 그것은 변하지 않는 외양의 측면을 의미하고, 그 물체가 만들어내는 인상 중 주도적인 것을 의미한다. 그런데 물체의 특징을 형성하는 전체적인 모습을 포착하는 것은 단순히 눈을 통해서만이 아니라 생각을 통해서도 가능하다. 이러한 특징들은 겉으로 분명하게 나타나지 않을 수도 있어서 화가는 이를 명확히 밝혀낸다. 또한 이 특징들은 불순물에 의해 변질될 수도 있어서 화가는 내적인 특징과 이질적인 특징을 구분해

✤ 영어의 플리오내즘(pleonasm)은 see(보다)라고 하면 될 걸 see with my eyes(내 눈으로 보다)라고 하는 것이다. 방방곡곡(坊坊曲曲), 정정당당(正正堂堂), 시시비비(是是非非) 등 같은 뜻의 단어를 되풀이하여 강조하는 동어반복 활용법이다.

낸다. 그는 진실을 어지럽히는 여러 돌발적인 것들 속에서 원초적인 참됨을 찾아내고, 이를 조화와 통일성이 갖추어지도록 한다. 이런 의미에서 타데오 추카로(Taddeo Zuccaro, 1529~1566)가 라파엘로 덕분이라고 한 말을 이해해야 한다. 즉 "자연을 있는 그대로 그리는 것이 아니라 그렇게 되어야 할 모습으로 그려야 한다"라는 라파엘로의 말이 그것이다.

이 바위를 보라. 이 바위는 거칠고 울퉁불퉁하지만, 가까이서 보면 아마 반들거리는 부분과 부드럽고 둥글둥글해진 부분도 볼 수 있을 것이다. 그러나 이러한 예외적인 특징들로 인해 이 바위가 꺼칠꺼칠하지 않고 다듬어졌다고 말할 수는 없다. 화가는 이를 더욱 거칠고 울퉁불퉁하게 보이게 하기 위해 의도적으로든 무의식적으로든 예외적인 형태들을 무시하거나 완화시키며, 필요하다면 중요한 특징을 집요하게 과장하기도 한다. 그래서 그림에서는 그리는 대상 물체의 특징을 더욱 부각시키게 된다. 이러한 점이 기계적인 작품보다 나은 것이 되고, 예술 작품이 되는 것이다.

데생에 있어서 형태의 특징은 주된 것이 되어야 한다. 이는 수학적인 정확함보다 우수한 것으로서, 한 대가의 크로키(croquis: 밑그림, 스케치)만 봐도 이러한 점이 옳다는 것을 흥미롭게 알 수 있다. 필자는 얼핏 보인한 이미지를 연필로 가볍게 긁적거린 크로키를 이야기하는 것이 아니다. 그 이유는 프랑수아 페넬롱(François Fénelon, 1651~1715)이 말한 것처럼 화가는 자기의 생각을 콧노래로 흥얼거리듯이 자주 정성을 들이지 않고 손장난을 하기 때문이다. 필자가 이야기하는 것은 축약되고 빨리 그려진 데생으로서, 화가는 정확히 그릴 여유가 없을 때 물체의 가장 뚜렷한 면만을 포착해서 종이 위에 단순한 모방이 아니라 어떤 감정을 투사하고, 복제보다는 인상을 옮기는 것이다. 얼마나 많은 모습들이 없어지거나 간신히 표시되어 있는가! 얼마나 많은 세세한 부분들이 잘려져 나갔는가!

그러나 이 축약되고 간결한 크로키는 감춰진 것이든 아니면 눈에 띄는 것이든 (물체의) 특징을 꼭 집어 보여주는 것이라면, 이미 우리에게 모든 것을 말해주고 있다. 이러한 특징은 모든 형태, 심지어 생명이 없는 형태조차도 제시하는 특징으로서, 말하자면 물체의 정신이라고 할 수 있다.

더구나 자연의 피조물 앞에서 화가는 자신의 영혼 깊숙이 간직하고 있는 것을 볼 수 있는 특권이 있으며, 또한 그것을 자신만의 상상의 색상으로 칠하고 타고난 재능을 더할 수 있는 특권이 있다. 안토니오 다 코레조(Antonio da Correggio, 1489~1534)가 온갖 관능미를 가진 것으로 느꼈던 여인을 미켈란젤로는 정숙하고 고상하게 보았다. 빌럼 반 드 벨데(Willem van de Velde the Younger,

안토니오 다 코레조, 〈제우스와 이오〉, 1531~1532년 미켈란젤로, 〈에리트레아 무녀〉, 1508~1512년

마인데르트 호베마, 〈미델하르니스의 가로수길〉, 1689년

1633~1707)에게는 부드럽고 친숙하게 느껴졌던 풍경이 마인데르트 호베마 (Meindert Hobbema, 1638~1709)에게는 황량하게 보였다. 클로드 로랭 (Claude Lorrain, 1600~1682)과 니콜라 푸생(Nicolas Poussin, 1594~1665) 은 서로 같은 시골을 그렸는데, 한 사람은 그곳에서 로마 최고의 시인인 베르길리우스(Vergil)의 시를 발견했고, 다른 사람은 보다 남성적인 억양 을 느끼고 보다 엄격한 시상(詩想)을 떠올렸다. 그래서 화가의 기질은 사 물의 성격을 변화시키고, 심지어 살아 있는 인물의 성격까지도 변화시킨 다. 그리고 화가에게 자연은 그가 보고 싶은 그것인 것이다. 그러나 이러 한 생각을 품는다는 것은 위대한 마음의 속성이며, 우리가 대가(master) 라고 부르는 위대한 예술가들의 속성이다. 정확히 그 이유는 그들이 현 실의 노예가 되는 대신에 현실을 지배하기 때문이며, 자연에 단순히 복 종하는 대신에 어떻게 자연에 복종하는지를 앎으로써 자연을 부릴 줄 알

클로드 로랭, 〈로마 주변의 풍경〉, 1639년

니콜라 푸생, 〈평온한 풍경〉, 1650~1651년

기 때문이다. 이러한 사람들은 어떤 스타일(style)을 가지고 있으며, 그것을 그저 모방하려는 사람은 누구든지 간에 단지 방식(manner)만을 가지고 있는 것이다.

그러나 모든 대가들이 각자 가지고 있는 스타일, 즉 이들이 벗어나기 매우 어려운 고유의 스타일말고도 훨씬 더 우월하고 비개인적인 그 무엇이 있는데, 그것이 바로 스타일(style)이라는 것이다. 이 단어가 의미하는 바를 우리는 이미 이 책의 내용 속에서 언급했다. 스타일이라는 것은 확장되고 단순화된 진리이며, 사소하고 세부적인 것들로부터 벗어나서 본래의 정수 또는 자신만의 전형적인 측면으로 돌아간 진리인 것이다. 특히 어떤 화가의 영혼을 인식하는 대신에 보편적인 영혼의 숨결을 느낄 수 있는 이러한 스타일은 페리클레스✤(Pericles, B.C. 495?~B.C. 429) 시대 그리스 조각에서 나타났으며, 우리는 이제 이것이 회화에서도 실현될 수 있을 것인지 검토해야 할 것이다. 이제 데생이라는 것은 형태의 단순한 모방이 아니며, 있는 그대로의 모방이 아니라는 것이 분명해졌다. 최소한 대가에게 있어서는 그렇다는 말이다. 강조하거니와 어떤 대가의 입장에서 보면 배우는 사람과 알고 있는 사람을 구분해야 할 시점이고, 이제 데생을 가르치는 데 주의를 기울여야 할 때이다.

우리가 앞에서 언급했던 라파엘로의 말, "자연을 있는 그대로 그리는 것이 아니라 (변화되기 이전의) 그렇게 되어야 할 모습으로 그려야 한다"라는 말은 그의 제자들에게 한 말이 아니었다. 이 말은 화가로 입문해서 마지막 단계에 이른 사람이나 정확히 이해할 수 있는 말로서, 확신컨대 이 말이 입 밖으로 뱉어졌다면 이는 분명 줄리오 로마노(Julio Romano, 1499~1546)나 페리노 델 바가(Perino del Vaga, 1501~1547), 폴리도러스

✤ 고대 아테네의 정치가이자 군인. 처음으로 배심관에게 급료를 지급할 것을 제안하여 통과시켰고, 평의회 · 민중재판소 · 민회가 실권을 가지도록 법안을 제출해 민주정치의 전성기를 이끌었다

(Polydorus: 기원전 1세기 그리스 조각가)와 같은 사람들을 두고 한 말로 보인다. 초보자에게는 '자연을 교정하라'라는 이상적인 말로 충고해주는 것보다 더 오해를 불러일으킬 만한 말은 없을 것이다. 이제 막 시작한 초보 화가들은 그가 보는 것을 고지식하게 그리고 성실하게 복제해야 한다. 그러나 자연을 복제하기 위해서는 안목이 있는 것만으로는 충분하지 않으며, 자연을 바라볼 줄 알아야 하고, 보는 방법을 배워야 한다. 그렇다면 어떻게 배울 것인가? 여러 좋은 방법들이 있을 수 있으나, 그중에는 철학적인 말도 있다. 즉 단순한 것으로부터 복합적인 것으로, 항구적인 것으로부터 우발적인 것으로, 실제 모습으로부터 겉으로 보이는 모습으로, 또는 원한다면 실측의 크기로부터 원근법의 크기로 지나간다는 것이다.

길이와 넓이, 두께로 이루어진 모든 3차원의 물체는 형태(form)를 가지고 있다. 그러나 보기에 두께가 전혀 없는 것도 있는데, 이러한 것들은 윤곽(contour)만 있다. 예를 들어 한 장의 종이는 외곽선으로만 형체가 보인다. 그리스 항아리를 장식하고 있는 환상적인 실루엣의 인물들은 두께감이 전혀 없다. 따라서 이는 인간의 형태가 아니고, 단지 인간의 그림자일 뿐이다.

우리가 회화에서 형태라는 단어로 이해하는 것은 들어가고 나온 부분이 있는 볼륨감 있는 물체라는 것이다. 그 결과 다소 어느 정도의 원근법을 적용하지 않고서는 형태를 그린다는 것이 불가능하다. 레오나르도 다빈치가 이 원근법에서 '데생의 보편적인 원리'를 찾고 있는 이유가 바로 여기에 있다. 그러나 원근법이라는 것은 무엇인가? 겉으로 보이는 형태의 과학이다. 물체를 보이는 대로 그리기 위해서는 있는 그대로 인식하는 것이 중요하다. 사람은 진실로 마음의 눈으로만 볼 수 있고, 자신이 그 형태를 이해하지 않고서 그린다면 다른 사람에게 그 형태를 이해시킬

수 없을 것이다. 무지한 사람은 바라보고(look), 지적인 사람은 본다(see).

따라서 항상 우연한 측면이라고 할 수 있는 원근법을 가르치기 이전에 모든 물체의 실제적이고 항구적인 면을 제시하는 기하학을 가르치는 것이 유익하다. 그 이유는 어떤 물체, 예를 들어 기둥은 시각적인 변화로 축소되어 보일 수 있으나, 실제 그 기둥 자체와는 별개의 것이고, 그 자체 명확한 비율과 높이, 넓이, 부피를 가지고 있다. 다시 말해 기하학적인 구성이라는 것이다.

건축가는 어떤 건물을 데생하기 이전에 무엇을 하는가? 그는 먼저 깊이를 생각한 바닥을 그리고, 다음에 높이를 결정하는 옆모습을 그리며, 그 다음에 넓이를 생각한 앞면을 그린다. 이 모든 치수를 정한 이후에야 그 건물을 기하학적으로, 다시 말해 실제 모습으로 그릴 수 있게 된다. 그리고 나서 원근법으로, 다시 말해 겉으로 보이는 대로 그리는 것이다.

초보자들도 마찬가지로 이렇게 해야 한다. 그가 면의 크기가 같지 않은 피라미드를 우리에게 떠오르게 하고자 한다면, 그 표면을 분석하도록 해서 우선 밑바닥의 다각형이 어떠한 것인지 알게 하고, 밑바닥의 각 측면인 삼각형들을 그리게 하며, 그들 간의 관계를 생각하도록 한다. (이렇게 함으로써) 피라미드가 이러한 표면들의 조합에 불과하다는 것을 알게 되었을 때에야 지적인 의식을 가지고 그 피라미드를 그리게 될 것이다. 반대로 학생이 측정하지도 않고 규칙도 없이 대략적으로 그리게 내버려 둔다면, 이는 영어를 배우기 위해 도버 해협을 건너자마자 그가 들은 것을 서둘러 반복하는 여행자에게서 일어날 수 있는 일이 벌어질 것이다. 즉 그는 처음부터 나쁘게 말하면서 나쁜 언어 습관이 들여지게 되고, 나쁜 발음을 배워서 나중에는 고치기도 어렵게 된다. 얼마 동안은 말을 하지 않고 진짜 발음에 익숙해지도록 한다면, 그 좋은 발음이 여행자의 정신과 기억에 스며들게 될 것이다. 더 나아가 그 좋은 발음이 완벽하게

스며들게 하기 위해서 그 여행자는 인쇄된 활자를 보고, 그 단어의 철자가 어떻게 되는지, 어떤 자음과 모음으로 구성되는지를 반드시 알아야 한다. 말하자면 이것이 혀의 기하학이고, 사람의 입 속에서 일어나는 변화가 원근법인 것이다. 마찬가지로 데생으로 좋은 형태의 발음을 하기 위해서는 무엇보다 자연의 어휘로 그것이 어떻게 쓰여지는 것인지를 알아야 한다.

데생을 하기 전에 형태를 인식하는 것이 초보자에게는 필요한 조건이다. 신체의 각 부분을 잘 알지 못한다면, 골격과 인체 고유의 비율을 알지 못한다면, 인물 전신은 말할 것도 없거니와 똑바로 쳐들었거나 약간 기울어진 사람의 머리를 정확히 연필로 그릴 수 없다. 모든 선들은 직선이거나 곡선이기 때문에, 그리고 기하학은 모든 형태의 근원이기 때문에 데생 교육은 기하학부터 시작해야 한다.

화가는 이렇게 함으로써 플라톤이 영원한 기하학자라고 칭했던 사람이 지나갔던 족적을 따라갈 것이다. 생명체의 지고(至高)의 표현, 감정과 생각을 가진 생명체가 스스로 나타나기 오래전에 신비스럽게 좌우대칭인 기하학이 결정체 속에서 만들어졌다. 액체 상태에서 고체 상태로 변하면서 삼각형 또는 다각형의 형태들이 모습을 갖추었다. 그리고 금속 결정체의 각기둥에서 보이는 반듯한 직선이 우아한 식물과 부드러운 곡선의 꽃, 그 밖의 훨씬 고등한 다른 식물계가 세상에 모습을 드러내기 이전에 나타났다. 이 식물계에서 더 이상 엄격하지도 않고 얼어붙어 있을 정도로 죽어 있지 않은, 자유롭게 움직이고 생명력으로 활기차며 (하느님의) 은총으로 구원을 받아 균형 잡힌 새로운 세상이 도래하면서 새로운 대칭이 선포되었다. 기하학은 하느님의 천지창조 때부터 나타난 것이며, 이 창조는 생명체가 나타남으로써 정점에 이르렀다. 그리고 이 기하학은 또한 인간의 창조 활동인 예술에서도 첫 자리를 차지하게 되었는데, 이 예

술의 마지막 단어는 아름다움(美)이다.

데생 화가의 모든 지식은 편평한 표면에 가상의 깊이감을 만들어내고 거리감이 나타나도록 하는 데 목적이 있는 것으로 입방체를 원근법으로 그리고, 구(球)의 볼록한 면을 그릴 줄 알게 된 학생이라면 한 마디로 말해 데생의 모든 지식을 알게 된 것이라고 할 수 있다. 왜냐하면 그는 튀어나오는 것과 사라져가는 것을 모방할 수 있고, 그리는 대상 물체의 형체감이 드러나게 하는 모든 것, 즉 빛과 반농담(半濃淡), 그늘, 반사, 투영 등을 다룰 줄 알기 때문이다. 그러나 이런 학생들을 가르치는 데 조심해야 할 사항은 한꺼번에 두 가지 문제, 즉 하나는 그가 흉내내려는 형태를 포착하는 것이고, 다른 하나는 종이 위에 이러한 모방을 해석하는 방법을 동시에 해결하도록 요구해서는 안 된다는 것이다. 모델을 읽을(read) 줄 안다는 것도 어려운 일이지만, 그가 읽은 것을 연필이나 찰필(擦筆)을 가지고 쓸(write) 줄 안다는 것은 첫 번째 문제에 부가되는 두 번째 어려운 문제이다.

학생들은 그들보다 앞서 다른 사람들이 생각해낸 방식을 왜 어렵게 다시 생각해내야 하는 것인가? 이미 그려지거나 조각된 물체를 데생한다는 것은 기하학적인 것이든 그렇지 않든 간에 모델을 직접 놓고 (이미) 그린 것을 전제로 하는 것이며, 현실과 대면하기 이전에 사람들이 해석하는 전통적인 방식을 배우는 것이 좋을 것이다. 왜냐하면 어떤 인물을 잡아내게 하는 윤곽은 결국 서로 합의된 선들이며, 이는 편평한 표면에 이미지를 고착시키는 데 필요하기 때문이다. 연필의 선영(線影)이나 찰필의 채색으로 그림자와 거리감을 표현하는 방법도 역시 이미 서로 합의된 것이다. 초보 데생 화가들로 하여금 보는 예술과 해석하는 예술을 동시에 공부하도록 함으로써 이들의 당혹감을 가중시킬 필요는 없다. 학생을 곧장 살아 있는 모델 앞에 세우는 것은 그 학생을 실수투성이로 빠지게 하고,

가장 가혹한 실망감으로 몰아가는 것이라 할 것이며, 초보 음악 지망생에게 교향곡 악보를 보고 곧바로 연주하라는 것과 같이 신중치 못하고 무모한 것이라 할 수 있다.

화가로서의 높은 소명감을 가지고 있는 데생 화가는 기하학과 원근법 다음에 건축학의 기본원리를 배우는 것이 좋다. 이는 예전에 어떤 훌륭한 조각가가 데생 교육에 관해 이야기한 매우 중요하고 유명한 어느 강의에서 다음과 같이 밝힌 것에서도 알 수 있다.

"이는 여전히 정확한 개념과 어떤 지고(至高)의 예술을 창조하는 영역에 속한다. 왜냐하면 초보 학습 시작 단계에서 우리는 건축학이 여러 실용적인 방법을 갖추고 있는 병기고처럼 생각할 수 있고, 보다 높은 단계의 학습 초기에서는 건축학이 구성의 모든 원칙들을 간직하고 있기 때문이다. 건축학은 모든 미술 작품에 어떤 기초와 어떤 틀을 제공하고 있다. 건축학은 조형물에 균형 개념을 제시한다. 건축학은 안정된 선(線) 속에서 그림이 될 만한 생각이 자리 잡도록 하는데, 그 이유는 건축학이라는 것이 무엇을 고착시키고 안정되게 하는 것이기 때문이다. 즉 건축학을 배움으로써 회화에서 어떤 장면이 비틀거리거나 사라질지도 모른다는 걱정 없이 그 장면이 활기차도록 덩어리와 움직임, 생명과 감정까지도 자리 잡게 할 수 있기 때문이다."

정확히 데생하기 위해서는 어떤 원칙이 있는 것인가? 그렇다. 이제 우리는 위대한 대가들의 사례를 살펴볼 것이다. 예술이라는 것은 과학과 마찬가지로 첫눈에 우리를 미소 짓게 하는 단순성이라는 명제 위에 있다는 것을 이들 대가들은 우리에게 말하고 있다. "전체는 부분보다 중요하다." 이 말이 기하학자의 출발점이 되는 것처럼 데생 화가에게도 규칙이

되고 있는 여러 진실 중의 하나이다.

　어떤 모델이 우리 앞에서 포즈를 취하고 있을 때 우리는 세부적인 것
에는 눈을 감아버리고, 그 인물의 전체적인 동작이 파악될 때까지 우리
의 주의를 집중해야 한다. 라파엘로의 경우 전체적인 것을 중시했다는
점을 우리는 세부적인 부분에서도 느낄 수 있다. 필자는 모든 것의 전체
를 포착한 다음에 각 부분의 모든 것을 붙잡으라고 말하고 싶다. 이렇게
바라보는 방법은 매우 자연스럽고 단순한 것이지만, 황금시대의 그리스
조각이나 일부 대가의 데생에서 완전하게 볼 수 있다. 어떤 저명한 화가
들은 다른 방법을 사용했다. 예를 들어 미켈란젤로의 경우는 전체 속에
부분을 녹여 넣은 것 대신에 과장되게 튀어나오게 하고 외곽을 강하게
처리했으며, 근육을 덮는 대신에 더욱 두드러지게 표현했다. 그러나 미
켈란젤로는 그러한 방법을 따르지 않고도 탄복할 수밖에 없는 대가로서,
그의 재능을 누구도 흉내낼 수 없으며, 이를 모방하고자 하는 사람들은
당황해하지 않을 수 없다. 초보 데생 화가들에게 진짜 대가라고 하면 레
오나르도 다 빈치와 라파엘로를 들 수 있다. 레오나르도 다 빈치는 세세
한 부분까지 그리려고 했음에도 차분함과 그림자의 폭넓음으로 위대한
작품을 남겼다. 라파엘로는 별 다른 노력 없이 (예술의) 위대함을 가르치
고 있는데, 그의 데생을 대충 복제한 그림에서도 우아함과 매력이 있어
원본의 아름다움을 망쳐버리기가 어려울 정도다.

　좀 더 잘 이해하기 위해 화실에서 라파엘로와 함께 〈파르나소스The
Parnassus〉라는 그림을 위해 포즈를 취하고 있는 모델을 앞에 두고 데생
을 하는 알브레히트 뒤러(Albrecht Dürer, 1471~1528)를 상상해보자. 라
파엘로는 모델의 동작을 몇몇 굵은 선으로 포착한 이후 넓은 화면을 바
라보고서는 주요 근육들만을 확실하게 그려나가는 반면에, 뒤러는 인물
의 모든 부분을 차례로 뚫어지게 바라보고서 이를 분석하고 하나씩 복제

해 나간다. 그는 세상을 조각조각으로 나누어서 보고, 각 조각이 불러일으키는 호기심 정도에 따라 각 조각을 천착(穿鑿)한다. 일단 손으로 그리기 시작하면 그는 무한히 많은 세부적인 것들을 찾아간다. 즉 그는 혈관과 피부가 접힌 부분, 손톱 주위 살의 가장가리를 일일이 센다. 그러는 동안에 그는 전체를 잊어버리거나 '나무들이 전체 숲을 보는 것을 막는다'는 독일 속담처럼 부분만을 바라본다. 여기서 그 인물이 잘 자리를 잡고 있고 전체적인 동작이 정확하거나 정확하게 보인다면, 그 그림은 기막힌 작품이 될 것이고, 튜턴족(*독일, 네덜란드, 스칸디나비아 등 북유럽 민족) 특유의 재능에다 무한한 인내가 더해져 그림 전체를 여러 차례 되풀이해서 수정함으로써 더더욱 훌륭한 작품이 될 것이다. 이렇게 세부적인 것에 집착하다 보면 데생이 균등하지 않고 거북하며 경직되어 보이게 되고, 전체 인물은 위대함이나 스타일과 잘 어울리지 못하고 뿔뿔이 흩어지는 듯한 인상을 주는 결과를 가져온다.

결국 우리가 상상한 라파엘로와 뒤러 앞의 모델은 서로 다른 모습으로 나타날 것이다. 즉 뒤러의 작품 속에서 그 모델은 어느 이탈리아 시골의 농부로 보일 것이며, 반면에 (이탈리아 중부 도시인) 우르비노(Urbino)의 화가 라파엘로에게 그 모델은 기품 있게 만들기 위해 단지 몇몇 특징만을 없애버리면, 곧장 파르나소스 산으로 올라가 뮤즈 여신들의 합창을 이끄는 사비니(Sabine) 언덕의 바이올린 켜는 사람이 되고, 시(詩)의 신이 될 것이다.

그러나 이제 한 가지 의문이 생기는데, 그것은 아마 우리가 이 책에서 검토해야 하는 것 중에서 가장 섬세하고 가장 까다로우면서도 가장 어려운 것 중의 하나이다. 그것은 바로 스타일(style)로서, 회화에서 스타일은 조각에서의 스타일과 같은 성질의 것일까?

조각 예술은 우리가 이미 말했거니와 무엇보다 아름다움을 추구한다.

그것은 인간과 동물의 수많은 사례 중에 집합적인 다양성을 나타내는 것을 찾는 것이며, 이는 이러한 생물 종족 전체를 축약한 것이다. 그것의 임무는 전형(type)을 고착시키는 것이다. 그것은 어떤 용감하고 힘센 인물들을 모방하는 것이 아니다. 그것은 헤라클레스라는 용맹한 인물의 힘을 조각하는 것이다. 그것은 그런저런 젊은 미남만을 모델로 하지 않고, 성숙한 체조선수나 우아하면서도 유순하고 건장하면서도 날렵한 청년인 메르쿠리우스(Mercury)라는 인물을 모델로 하는데, 그는 남성의 모든 우아함과 젊음을 한 몸에 가지고 있다. 우리는 이러

라파엘로 산치오의 드로잉

한 조각가에게 무명의 시인이 어떤 옛 화가 한 명을 두고 읊은 시 구절을 적용할 수 있다.

"이러한 특징들을 긁어모으면서 기분이 고조된 조각가는
미녀를 만들어내는 것이 아니라 아름다움(美)을 창조한다."

화가에게는 이러한 말이 완전히 적용되지는 않는다. 의심할 여지없이 종종 화가는 상징적인 예술의 위엄성으로 스스로를 승화시킬 수 있고, 형태의 순수성, 자세의 선택, 그리고 의복이 갖는 의미를 통해서 훌륭한 조각에 근접할 수 있다. 그러나 화가는 대리석의 엄청난 풍부함, 인상적인 돌출 없이 대리석의 확실한 차가움만을 드러내는 위험성을 감수할 수도 있다. 게다가 회화에서는 상징적인 표현에 이용하는 것이 쉽지 않은

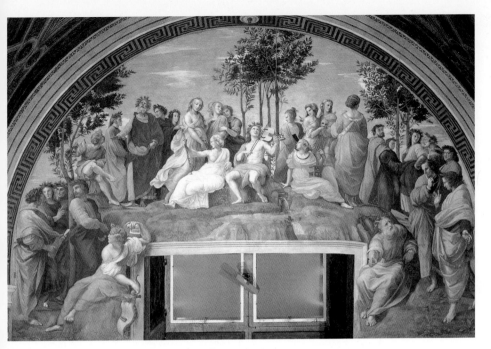

라파엘로 산치오, 〈파르나소스〉, 1509~1511년

　필수적인 요소가 있는데, 그것은 바로 색상이다. 단색화의 근엄함을 유지하지 않는다면, 조화 대신에 통일성을 강조하지 않는다면, 화가가 사용하는 색상은 그가 일반화하고자 하는 바와는 반대로 개별화하게 되고, 자기 고유의 고귀함과도 모순되게 될 것이다. (적합한) 색상은 단지 하나가 되려는 조건에 대한 생각을 암시하는 것이 될 수 있다. 매력적이든 감동적이든, 즐거운 것이든 우울한 것이든 색상의 다양성 속에서 색상은 감정이나 감동의 다양하고 미묘한 차이를 표현하는 것이다.

　따라서 화가는 조각가보다 더 실제 생활, 다시 말해 움직임과 변화에 긴밀히 연결되어 있다. 화가는 자연에 보다 가까이 있고, 인물들은 상징이라기보다 특징이며, 신이라기보다는 인간인 것이다. 화가들이 항상 그

들의 임무로 삼는 것은 그 인물들이 움직이는 환경 안에서, 그들이 숨쉬는 공기 속에서 그 인물들을 표현하는 것이다. 그런데 이러한 인물들은 선택한 개별성을 통해 흥미로워야 하고, 빛에 의해 색상이 입혀지며, 풍경에 의해 틀이 잡히고, 국적을 나타내는 의상을 입고서 그들의 행동이 구체적으로 일어나는 상황 안에서 표현된다. 따라서 조각가는 작품이 아름답기만 하면 되지만, 화가는 표현력이 있어야만 만족하게 된다. 또한 화가는 육체적인 아름다움만큼이나 도덕적인 모습을 중시하며, 추한 것도 배격하지 않는다.

이러한 예술의 개념은 마사초(Masaccio, 1401~1428)와 필리피노 리피(Filippino Lippi, 1406~1469), 도나텔로(Donatello, 1386~1466), 특히 레오나르도 다 빈치와 같은 15세기 피렌체의 대표적인 화가들 사이에서 두드러졌다. 위대한 화가 다 빈치는 그림에 있어 스타일의 뿌리는 본성의 깊은 곳에 있고, 모든 인물들은 불길을 감추고 있다고 생각했다. 이러한 불길의 불씨를 찾아내는 것이 화가의 몫이라고 확신했다. 그는 특징을 잡은 생생한 인물의 모습을 추구했고, 추한 면이 매우 많은 가운데에서도 어떤 과장된 특징을 찾아내고자 하면서 냉정하고 충실하게 그 인물들을 복사했다. 그러면서도 그는 기형적인 것은 없애버리고 표현력을 유지하면서 인간적인 모습이 드러나도록 할 줄 알았다.

다 빈치가 그의 위대한 작품 〈최후의 만찬The Last Supper〉을 그리고 있을 때 사람들은 그가 괴기스럽고 무시무시한 얼굴들을 현장에서 찾아내기 위해 매일 밀라노 시장과 성 밖의 여러 곳을 돌아다니는 것을 보았다. 여기서 괴기스럽고 무시무시한 얼굴들은 화가에게는 단순히 수태와 출산 사이, 즉 구상과 형태 사이의 균형의 결여에 불과한 것으로서, 이는 마치 눈먼 자연이 어두침침한 꿈속에서 자신의 창조물들의 치수를 잃어버리고 악몽을 만들어내는 것과 같다고 할 것이다. 그러나 거칠게 그려

진 이러한 인물들은 등장인물의 핵심적인 특징을 찾아내는 데 도움이 되었다. 신비스런 우발적인 사건으로 여러 비정상적인 결과물이 나타나기도 하지만, 화가는 괴물 같은 인물을 정화시키고 다듬어서 심오하게 특징 지워진 얼굴 모습의 첫 인상을 포착해서 힘차면서도 아름다운 인물로 만들어낸다. 언제까지나 경이롭다고 할 수 있는 〈최후의 만찬〉 속 제자들의 두상들은 대부분 밑바닥 인생에서 화가가 직접 관찰한 추함 속에서 나왔다. 이 같은 대가들이 지도하는 화가의 손에서는 석탄이 다이아몬드가 된다.

오늘날 아름다운 조각상을 너무 추구한 나머지 다비드 학파(＊자크 루이 다비드는 신고전주의 화가로서, 회화와 조각에 있어 모던 학파의 아버지였다고 외젠 들라크루아에 의해 인정되었다)는 점차 냉정하고 규칙적인 형태, 그저 외워서

장 오귀스트 도미니크 앵그르,
〈스핑크스의 수수께끼를 설명하는 오이디푸스〉, 1808년

표현하는 것 같은 형태로 이어졌으며, 예술가들이 흔히 '상투적인 표현'이라고 일컫는 합의된 언어를 사용하게 되었다. 장 오귀스트 도미니크 앵그르(Jean Auguste Dominique Ingres, 1780~1867)는 본성의 생생한 근원 속에서 스타일을 다시 가다듬어야 한다는 것을 이해했으며, 이는 그의 공적이라고 할 수 있다.

〈스핑크스의 수수께끼를 설명하는 오이디푸스Oedipus Explaining the Enigma of the Sphinx〉작품을 보라. 화가는 어떤 개별적인 강조점들을 얼마나 대단한 예술적 방법으로 독특한 형태의 순수성과 혼합했던가! 옆모습의 보이지 않는 곡선

을 통해 그림의 주인공이 어떤 조상(彫像)처럼 보이지 않게 했다. 꼿꼿이 세운 머리 아래 나타난 목의 근육을 표현하는 주름이며, 마르고 신경질적인 무릎 안쪽의 오금, 피곤한 모습들을 과거 조각가들은 감히 시도도 못했을 것으로 보일 정도로 생생하게 드러내 보이고 있다. 인물들은 이처럼 초라해지지 않고 독특한 모습을 갖게 된다. 위엄 있는 자세는 약간의 친숙함과 자연스러움으로 누그러지고, 우리 눈앞에 순수하게 신화적인 존재

나 추상적인 것으로 비쳐지지 않고 어렴풋한 신화의 땅에서 갑자기 내려온 영웅처럼 보인다. 그런데 이 영웅은 오래전에 살았으며, 가장 험난한 인생 역정을 겪었고, 시테론 나무에 진짜 매달린 후 복수의 여신들인 에우메니데스(Eumenides)의 숲속 콜로누스(Colonus)에서 진짜 숨을 거둔 어떤 사람처럼 나타난다.

이제 앵그르 작품 〈샘The Spring〉을 보자. 여기서 우리는 아직 어려 보이는 여자를 볼 수 있는데, 이 인물은 복사뼈가 약간 부어 있고, 두 무릎이 겹쳐 있으며, 귀가 약간 위로 멀리 붙어 있는 것과 같이 조각가라면 넘어설 수 없는 어떤 자유로움을 특징으로 하고 있다. 이 물의 요정은 그저 단순한 우화가 아니라 진짜 살아 있는 젊은 소녀처럼 보이고, 화가가 어느 날 어떤 동굴 입구에서 아마 세피스(Cephis)나 일리수스(Illissus)라고 부르는 시냇물이 흘러나오는 것을 본 것처럼 믿게 하는 매력이 있지 않는가!

장 오귀스트 도미니크 앵그르, 〈샘〉, 1856년

아! 이제 우리는 화가가 각각의 인물에 대해 한 가지 생각만을 전달함으로써, 즉 고대 이집트에서처럼 신분계급을 나타내는 얼굴 모습만을 표현함으로써 인물들의 개성을 없애버리는 그런 시대에 더 이상 살고 있지 않다. 전사(戰士), 영웅, 파라오, 신, 성직자, 노예 등 모든 인물은 각기 신분을 나타내기 위해 그림에 나타나는 것이지 그들의 개성을 확인하기 위해 등장하는 것이 아니었다. 각 인물들은 하나의 상징으로서 노예 각자는 수많은 노예들을 대표하는 것이고, 사제 각자는 성직자 계급 전체를 대표하는 것이어서 이 이상한 그림에서는 이러한 인물들이 마음의 눈으로 보면 유사한 여러 인물들로 늘어날 뿐이며, 단순히 숫자만으로 남아 있게 된다. 사원의 벽화 속 행렬에는 항상 똑같은 유령들이 그려지고, 항상 하나의 성직자 모습만 보인다. 개별적인 다양성은 상징의 획일성으로 사라지고, 모든 개성은 지워지며, 사람들은 수수께끼 같은 글씨의 글자에 불과하다. 그렇다. 화가가 종교의 명령에 따라 성소(聖所)의 비밀스런 이상형을 위해 자연을 제물로 바치는 숭고한 예술로부터 우리는 멀리, 아주 멀리 떨어져 있다. 그리스인들의 그림이 겉으로 보기에는 그들의 (훌륭한) 조각과 아무리 비슷하게 보인다 할지라도, 우리는 그것을 다시 새롭게 할 수는 없다. 이제 우리는 화가들에게 종교적인 형태에서 벗어나서 생기발랄한 어린이 같은 인물들을 그릴 것을 요구한다. 우리는 옛 화가들이 뒤섞어 놓고자 했던 것을 구분해내고, 그들이 무시했던 개성을 부각시킬 것을 원한다.

모델을 연구하라! 라파엘로 자신도 평생 동안 여기에 신경을 썼다는 것을 알게 된다면 누가 감히 모델 없이 그림을 그릴 수 있다고 할 수 있겠는가? 이 대가는 자연을 따라 그렸던 데생 속에서 얼마나 소중한 학습을 하였는지! 그러면서도 여전히 천부적인 재

능의 산물처럼 보이는 순진한 모습들이 얼마
나 많은지…. 우리는 지금 이 대가의 화실에
있다. 프랑수와 1세(François I)의 성모 마리
아 그림으로 지금은 루브르 박물관에 소장되
어 있으며, 나중에 매우 널리 알려진 〈성 가
족Holy Family〉이란 작품을 그리기 위한 모
델로 쓰기 위해 트란스테베레(Transtevere)
지방의 한 평범한 젊은 여자를 오게 했다. 단
순한 튜닉을 입고 머리카락은 별로 가다듬지
않고 있는 이 젊은 여자는 다리를 걷어 올리
고 무릎을 꿇고서 아이를 들어 올릴 것처럼
(*들어 올리는 것은 아직 화가의 생각 속에만 있음)
앞으로 몸을 기울이고 있다. 이러한 자세로
젊은 여자는 라파엘로 눈 밑에서 포즈를 취
하고 있는데, 라파엘로는 아름다움보다는 진

라파엘로 산치오, 〈성 가족〉, 1518년

실을 찾으려 하면서 모델의 동작을 중지시키고, 비율을 측정하며, 근육
의 움직임을 파악하고, 그가 생각하고 있는 것이 우아한지를 확인하고
있다. 그러나 이것은 아직 전체 과정의 3분의 1에 불과한 것이다. 같은
여자는 이번에는 옷을 입고 다시 포즈를 취하는데, 왼쪽 어깨만은 예외
적으로 아직 옷을 걸치지 않게 하고 별도로 데생을 한 다음, 소매를 걸치
게 한다. 얼마나 주도면밀하고 세심하며, 얼마나 예술에 대한 종교적인
사랑인가!

라파엘로는 그의 재능이 절정에 달했던 35세 때 성모 마리아 인물을
두 번 연습했는데, 먼저 나중에 옷을 입힐 누드를 그린 다음 누드의 몸에
입힐 옷을 그리는 것이다. 그러나 그는 마리아와 어린 예수의 모습을 머

프랑수아 1세의 성모 마리아를 그리기 위한 라파엘로의 습작 데생

리에 꿰고 있어서 가벼운 펜 놀림으로 데생을 하면서 미소를 그려넣고, 데생의 첫 윤곽에서부터 앞으로 드러날 우아함을 짐작할 수 있게 한다. 그러나 모델이 그저 평범한 사람의 딸이고, 아직 천사의 방문을 받지 않아 성화(聖化)되지 않았다면, 화가는 우선 땅 위에 있는 모델을 보아야 할 것이다. 그렇게 함으로써 이 모델이 변모되어 성모 마리아가 되고, 아이가 엄마 품에 안길 때, 그리고 치품천사(세라핀)들이 와서 요람에 꽃을 뿌릴 때면 라파엘로의 그림은 자연스러우면서도 은밀하게 친숙한 그 어떤 감동스러운 것들을 간직하게 될 것이다. 그것은 〈성 가족〉의 그림이기 전에 평범한 인간의 가정의 이미지를 가지고 있기 때문이다.

　　　　　　이제 우리는 자연 앞에 있는 데생 화가의 역할이 무엇인지 보자. 필자는 그림을 배우고 있는 화가 지망생이 아니라 대가가 된 데생 화가에 대해 언급하고자 한다. 그는 모델의 도움을 받아

야 하지만, 모델의 노예가 되어서는 안 된다. 한 여인과 한 남자, 한 노인, 한 아이를 모델로 포즈를 잡게 할 때 화가는 어떤 아이디어를 갖고 있는 것이고 어떤 목적을 가지고 있는 것이다. 이탈리아의 유명한 화가인 벨첼리오 티치아노(Vecellio Tiziano, 1490?~1576)가 말한 것처럼 그는 어떤 극, 어떤 신화, 어떤 시('비너스의 시를 당신께 보낸다*vi mando la poesia di Venere*')를 표현하고 싶은 것이다. 그리고 앞으로 그려질 그림 속의 여주인공이 옛 모습이든 현대적이든 간에 사랑받는 스트라토니케(Stratonice)나 사랑하는 마거리트(Marguerite)라고 한다면, 어떻게 처음 온 여자가 적절한 자세를 취할 줄 알고, 특히 안티오커스(Antiochus)의 사랑이나 아니면 파우스트의 연인에 대해 품고 있는 모든 독일인들의 부드러운 마음이나 그 독일 시(詩)의 유명세가 정당하다는 것을 알려주는 순수한 우아함을 설명해주는 매력적인 아름다움을 그 여자가 간직하고 있다고 상상할 수 있겠는가? 그 화가가 그의 불멸의 서사시를 부르면서 안내자를 따라 길을 가고 있는 눈먼 호메로스를 그리려고 한다면, 방금 다리 위에서 동냥을 구하고 있는 늙은 거지를 그리는 것으로 족할 것인가?

필리피노 리피(Filippino Lippi, 1457~1504)가 그린 〈미카엘 대천사를 그리기 위한 습작 데생〉에 눈을 돌려보자. 이를 그리기 위해 그는 길에서 만난 사람을 대천사로 성화(聖化)시키기 위해 얼마나 많은 것들을 수정하고, 얼마나 많은 진부한 것들을 지나쳐버려야 할 것인가? 살아 있는 모델은 여기서 단순히 필요한 정보나 하나의 참고사항에 불과하다는 것이 명확해진다. 그런데 언어의 모든 단어가 사전 속에 있을지라도 좋은 표현은 작가의

미카엘 대천사를 그리기 위한
필리피노 리피의 습작 데생

영혼 속에나 있듯이, 모든 진실은 자연 속에 있을지라도 표현의 요소들을 끌어오는 것은 화가 자신이다. 단순히 인물들을 조각조각 또는 부분부분 가져다가 조합하는 것이 아니라, 마음에 일고 있는 기쁨이나 슬픔에 따라 박자를 빠르게도 하고 느리게도 하는 음악가처럼 그에게 활기를 불어넣은 감정이 드러나도록 하면서 그가 구상했던 것들을 통일되게 정리하는 것이다.

게다가 아름다운 모델을 찾기가 무척 어려운데, 특히 프랑스의 경우는 인종이 섞여서 원래 가지고 있던 특징이 지워져버려 더더욱 좋은 모델을 구하기가 어렵다. 신선한 아름다움이나 최소한 본래의 원초적인 특징들은 사보이(Savoy)와 알바니아(Albania)와 같은 산악지대 사람이나 시르카시아(Circassia)나 에디오피아 지역의 사람들이나 흑인들과 같이 다른 종족들과 피가 섞이지 않은 사람들에게서나 찾아볼 수 있다. 가끔씩 화가의 화실에 발을 들여놓는 사람들이라면 모델들에게 얼마나 많은 흠결이 있는지를 알 것이다. 일반적으로 이들은 타락한 사람들로서 교양도 없고, 가난 때문에 어쩔 수 없이 돈벌이를 위해 가냘프거나 부풀어 오른 몸뚱이와 저속한 외모, 비율도 잘 잡히지 않고 통일성도 없는 모습을 보여주고 있는 것이다.

폴 들라로슈, 〈제인 그레이의 처형〉, 1833년

폴 들라로슈(Paul Delaroche, 1797~1856)의 화실에서 얼마나 자주 수많은 남녀 모델들을 우리는 보았던가! 그들은 부분적인 특정 아름다움을 찾아내기 위해 선별된 사람들이었으나, 뼈마디는 굵으면서도 근육은 초라하고, 건강치 못한 살결에다

뚜렷하지 못하고 보잘것없는 특징을 가진, 보기에도 아주 불편한 인물들이었다. 어떤 사람은 튀어나오고 깡마른 쇄골을 가지고 있고, 어떤 사람은 지방질의 보이지 않는 흉골을 가지고 있다. 후자 모델의 경우는 어깨가 아름답고 목이 예쁘고 팔이 풍만하지만 젖가슴이 일그러졌다는 단점이 있고, 전자의 경우는 손발이 가늘고 예쁘지만 몸통은 말라 있고 어깨는 빈약하며 팔꿈치는 뾰족하다. 그러니 한 가지 좋은 점을 찾기 위해 다른 빈약한 점을 감수하지 않으면 안 된다.

샤를 조세프 나투아르, 〈프시케의 화장실〉, 1735년

모든 데카당스⊹(Décadence) 화파들
이 모델들의 저속하고 일상적인 면을 회화 속으로 끌어들인 것은 주목할 만한데, 말하자면 특성으로 만회할 수도 없고 감정으로도 변모시킬 수 없는 그러한 추(醜)함을 말하는 것이다. 이탈리아 화가 피에트로 다 코르토나(Piertro da Cortona, 1596~1669), 루카 조르다노(Luca Giordano, 1634~1705), 프란체스코 솔리메나(Francesco Solimena, 1634~1705), 그리고 프랑스 화가 샤를 앙드레 반루(Charles André van Loo, 1705~1765), 장 일 레스토(Jean Ii Restout, 1692~1768), 샤를 조세프 나투아르(Charles Joseph Natoire, 1700~1777), 프랑수아 부셰(François Boucher, 1703~1770)

⊹ 19세기 후반 프랑스에서 시작되어 유럽 전역으로 전파된 퇴폐적인 경향 또는 예술운동으로, 로마 말기의 문화를 모델로 삼았다. '조화'와 '균형'을 중시하는 고전주의적 미의식을 거부하고, 융성기의 문화보다는 몰락기의 퇴폐적 문화에서 새로운 미의 기준을 수립하고자 했다.

등은 유사하게 저속한 그림들을 재생산하고 과잉 생산해냈다. 그들의 그림에서는 평범한 두상과 흔들거리는 팔, 뾰쪽하거나 두툼한 팔꿈치, 뒤틀린 엉덩이, 활처럼 휜 다리, 병약하고 일그러진 발 등을 볼 수 있는데, 이러한 모습들은 우리가 길거리나 항구에서 아니면 해변에서 해수욕을 하는 사람들에게서 흔히 볼 수 있는 것이다. 여기에는 자연의 특징들이나 그들 원래의 순결함과 뛰어난 통일성은 결코 나타나지는 않는다. 그들에게 있어서 (그리스 로마 신화에 나오는) 다이애나나 주노와 같은 여신은 물컹한 살을 가진 유녀(遊女)에 지나지 않으며, 그들의 누드화는 솜뭉치 위에 인쇄된 듯이 저열하게 살이 접혀 있거나 말랑말랑한 작은 구멍들을 보여줄 뿐이다. 요컨대 이러한 그림 속에서 자연의 존재를 느낄 수 있다면, 그것은 단지 자연의 실수나 변덕에 의한 것이라고 할 수밖에 없다.

그렇다면 우리는 역설적으로 표현하지 않고도 사실주의보다 진실과 멀리 떨어져 있는 것은 아무것도 없다고 말할지도 모른다. 그 이유는 자연적 존재 대신에 모든 기형적인 것은 자연과는 반대되는 것이기 때문이며, 이는 또한 영원한 법칙에 어긋나는 것이고, 신성한 예시를 부패시키는 것이기 때문이다. 반대로 (그리스 로마 신화에 나오는) 일리수스(Ilissus)와 테세우스(Theseus)보다 더 현실적인 사람은 이 세상에 없다. 그러나 이러한 인물들을 표현하는 데 있어서 실제 인물들을 모델로 했다고 어떻게 믿을 수 있겠는가? 자연은 조각상만큼 아름다운 개인들을 가져본 적이 있는가? 그렇다면 왜 비교할 수 없는 완벽함 속에서 그러한 인물들은 겉으로 보기에 그토록 진짜 같고, 순진해 보이기까지 하는가? 이런 이유로 페이디아스(Phidias, B.C. 480~B.C. 430: 그리스 조각가)는 창조의 정신을 포착하고 형태의 정수(精髓)를 재발견하게 되었는데, 어떠한 것도 진실의 정수보다 더 진짜일 수는 없다. 위대한 예술가들은 자연을 모델이라 생각하지만, 모델을 자연이라고 생각하지는 않는다.

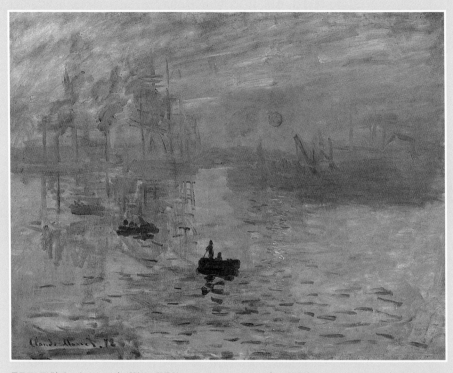

클로드 모네(Claude Monet), 〈인상: 해돋이 Impression; Sunrise〉, 1872년

인상주의, 인상파의 이름을 알리는 중요한 작품으로, 빛과 그림자 효과를 통해 인상
을 전하려고 했다. 이 작품이 전시되었던 첫 번째 인상주의 전시회는 대충 그린 듯
한 느낌 때문에 당대에는 온갖 야유와 비난으로 시달렸다.

11
빛

화가는 그가 택한 형태를 확인한 뒤에
빛과 색상으로써 그가 생각한 바를
도덕적으로 표현하고,
시각적으로 아름답게 함으로써
작품을 마무리한다.

이제 우리는 정말로 회화(繪畵)라 할 수 있는 것을 다루게 되었고, 진정한 회화의 영역으로 들어간다. 지금까지 화가의 생각은 베일에 덮여 있었다. 아직 초벌 스케치에 지나지 않는다 하더라도 화실의 어두컴컴한 곳에서 간신히 보이는 저부조 조각처럼 우리는 그 그림의 구성을 머리에 그릴 수 있다. 그러나 창문이 열려 햇빛이 들어와 밝아지게 되면 저부조 조각은 깊이감이 있는 그림으로 변하게 되는데, 그 그림 속의 거리감은 한없이 증폭될 수 있고, 저부조 조각의 기초가 되었던 겉 표면은 하늘이나 풍경, 점점 멀어져 보이는 건축물, 휘황찬란한 궁궐의 성벽, 오두막의 내부 등으로 대체되면서 사라지고 원근감이 나타나게 된다.

메디치가 로렌초(Lorenzo) 무덤에 있는 미켈란젤로의 〈생각하는 사람〉, 1531년

빛의 자녀인 그림은 이제 그림의 빛을 만들어내며, 자연 속에서 관찰해온 빛의 효과를 모방하면서 그 자체적으로 밝음과 어둠의 요소를 지니게 된다. 건축가나 조각가와 달리 화가가 만들어낸 유형의 작품은 움직이는 자연광(自然光)의 가변적인 힘에 종속된다. 만약 어떤 기념물이 어두운 불빛에서는 사라져버리는 지나치게 넘쳐나는 장식으로 작아 보이게 되거나 너무 세부적인 것들이 많이 표현되어 있다면, 달빛에서는 단순하면서도 웅장해 보이는 기념물도 밝은 낮에는 그러한 특성을 잃어버릴 수 있다. 미켈란젤로의 〈생각하는 사람Pensieroso〉처럼 비극

적인 모습의 표현력이 풍부한 조각품은 놓여 있는 장소에 따라 특징이 달라질 수 있다. 즉 빛이 위에서 비치지 않고 아래에서 비친다면, 그 영웅을 감싸고 있는 깊이 우울해 보이는 그림자를 흩어뜨리게 한다. 반대로 화가는 자신의 물감통에서 빛을 가져오는 것이며, 단일한 색을 여러 다양한 명암으로 사용하고 싶어 할 때라도 광학의 법칙만 따른다면 그의 작품 위에 단일색의 밝고 어두움을 마음대로 분배할 수 있다. 사실 화가의 캔버스를 밝혀주는 것은 태양이지만, 그림을 밝혀주는 것은 화가 자신이다. 화가는 자신이 선택한 빛과 그림자를 자기 의지에 따라 나타나게 하면서 화폭에 한 줄기 정신의 빛이 내려앉게 한다.

조반니 발리오네(Giovanni Baglione), 〈신성한 사랑과 세속적 사랑〉, 1602년
(✽극명한 구성의 명암법, 키아로스쿠로를 보여주는 작품이다.)

 그렇게 변치 않을 방법으로 자신의 드라마를 자유롭게 밝혀 나가면서 화가는 외부의 빛이 자신에게 영감을 준 감정과 배치될지 모른다고 걱정할 필요는 없다. 이러한 자유는 빛과 그림자, 즉 명암 배분(✽키아로스쿠로chiaroscuro, clair-obscure: 명암법, 명암 대비, 음영법)을 통해 표현에 도움이 되도록 한다. 비록 명암 배분이라는 표현이 빛과 어둠 사이의 어스름한 빛의 분위기를 지칭하기 위해 화가들이 이따금씩 사용할지라도, 회화에서 필수적인 요소로서 그림을 밝혀주는 방법이라고 할 것이다.

우리는 화가의 초벌 스케치를 단색의 저부조 조각에 비유했다. 이제 이 저부조 조각이 대리석이 아니라고 가정해보자. 즉 다양한 물질로 구성되어 있고, 어떤 사람들은 어두운 그늘 속에서 밝은 옷을 입고 있고 어떤 사람은 밝은 빛 속에서 어두운 옷을 입고 있으며, 그중 어떤 사람들은 햇볕에 그을렸거나 까만 피부를 가지고 있고, 갈색 잎사귀 나무와 빛바랜 잎사귀 나무들이 뒤섞여 있다고 상상해보자. 여기에 그림의 다양한 요소가 가져온 전체적인 흑백의 양에 의해 수정된 명암 배분이 있다. 빛은 빛을 빨아들이는 표면과 빛을 반사시키는 표면을 만나면서 데생의 효과를 변화시키고, 화가가 처음 취한 대부분의 명암 배

피테르 파울 루벤스, 〈자화상〉, 1639년
(☞루벤스는 렘브란트와 대척점에서 있으면서 또 다른 명암법을 보여주었다. 제12장 참조)

분을 그 덩어리 속에서 파괴시키지 않으면서도 겉으로 보이는 모습을 변화하게 한다.

다소 강하거나 다소 약한 색조의 차이로 데생의 원래 구성에 나타난 다양성을 우리는 소위 색가(色價, value)라고 부른다. 따라서 회화에서 어떤 물체의 색가는 빛을 반사시키는 힘의 정도이다. 다양한 과일이 그려져 있는 어떤 그림의 명암 배분에 있어서, 예를 들면 오렌지는 레몬보다 색가가 떨어지는데, 그 이유는 오렌지색은 레몬의 노란색보다 덜 빛나기 때문이다. 따라서 자연 속에서 보이는 모든 물체는 일련의 명암 배분 속의 어느 자리에 속하는 어느 정도의 밝음과 어두움을 가지고 있고, 이 밝고 어두움은 우리가 말하는 소위 톤(tone)이라는 어떤 가치를 부여하고 있다. 톤이라는 단어는 팽팽함이나 생명력을 의미하는 그리스어에서 온 말로서, 전체적인 빛의 강도를 표현하는 것이며, 색가라는 말과 동의어이다.

따라서 톤(tone)과 색조(tint)라는 두 말이 서로 밀접한 관계에 있어서 혼동되어 사용되고 있지만, 색조 즉 색상(color)과 톤을 구분해야 한다. 엄격히 말해 톤과 색조는 독립된 것이며, 서로 분리될 수 있다. 판화가가 구리판 위에 그림의 색상을 풀이할 때 하는 것은 오로지 색조에서 톤을 분리해내는 것이다. 게다가 자연 그 자체는 색상은 같다 할지라도 톤은 같지 않은 물질들을 매순간 우리에게 보여주고 있다. 예를 들어 라일락은 색상에 있어서는 오랑캐꽃을 닮았지만, 톤은 서로 다르다. 그 이유는 라일락은 밝은 보라색이고, 오랑캐꽃은 짙은 보라색이기 때문이다. 역으로 두 개의 물체가 톤은 같지만 색조가 다른 경우도 종종 있다. 따라서 하늘이 지평선에서 어두워지고 검푸르러질 때, 태양으로 인해 여전히 밝기는 하지만 방금 전만 하더라도 지평선 위로 뚜렷이 보였던 나무의 잎사귀들이 하늘과 같은 톤이 되면서 화가는 하늘이 나무보다 색가가 많은지 또는 나무의 밝은 초록이 하늘의 검푸른색보다 더 색가가 많은지를 판단하는 데 어려움을 겪게 된다.

톤과 색조 사이의 식별, 색가와 색상 사이의 식별을 하면서 우리는 명암과 빛깔의 차이를 구분할 수 있다. 명암은 입체감을 통해 물체의 특성을 나타내고, 빛깔은 색상으로 물체의 특성을 나타난다. 그림이 단색으로 되어 있는 한 그 그림은 완성된 것이라고 할 수 없다. 화가는 색가를 색상으로 해석해내고, 명암의 구조 안에서 거의 비슷한 역할을 하는 그러한 형태에 무수히 많은 뉘앙스(*nuance: 동일계 색조의 명암 차이)를 다시 입혀야 한다. 그렇게 함으로써 화가는 마침내 하얀 빛을 색상의 빛으로 대체해야 하는데, 여기서 하얀 빛은 인물들을 서로 구분되어 뚜렷이 보이게 하는 반면에, 색상의 빛은 색조로서 인물들을 풍성하게 하면서 환상을 보다 생생하게, 신기루를 보다 매력적으로 만든다.

요하네스 얀 페르메이르(Johannes Jan Vermeer), 〈진주 귀걸이를 한 소녀 Girl with a Pearl Earring〉, 1665년경

빛을 통해서 인물이 갖고 있는 신비스러움과 아름다움을 투명하고 맑게 극대화시켰다. 목선 아래쪽으로 갈수록 어둡게 떨어지는 명암은 진주귀걸이를 더 영롱하게 비추는 효과를 보여준다.

12
명암

명암은 어떤 형태를 도드라지게
보이게 할 뿐만 아니라
화가가 표현하고자 하는 감정을
전달한다는 목적을 가지고 있으면서,
도덕적 아름다움의 법칙과
자연 진리의 법규를 따르고 있다.

우리가 고대 미술에 대해 알고 있는 미천한 지식에 의하면, 명암은 근대에 와서야 표현의 수단이 되었다는 것을 알 수 있다. 그리스 시대에 가장 주된 예술이었던 조각의 영향으로 회화는 빛과 그림자를 단지 인물의 튀어나오고 들어가는 부분을 모사하기 위해서만 이용하였다. 그리스 철학자인 플라비우스 필로스트라투스(Flavius Philostratus, 170~250)는 비너스를 묘사하면서 그녀가 그림에서 튀어나왔으며, 마치 손으로 잡을 수 있는 것처럼 보인다고 말했다. 고대 로마 문학가인 플리니우스(Pliny, 23~79)는 고대 그리스 화가인 아펠레스(Apelles, B.C. 370~306)가 그린 알렉산드로스 초상화를 두고 캔버스 밖으로 손을 내밀어 벼락을 쥐고 있는 천둥의 신 주피터와 같다고 말했다. 그러나 그리스 회화는 (명암의 시정詩情을 통해) 나타내고자 하는 행동에 대해 흥미를 더하기 위해 빛과 그림자를 이용한 것으로 보이지는 않는다. 야외에 모델들을 한 명씩 세워놓고 그린 그리스 그림에 나오는 인물들은 저부조 조각의 인물들처럼 얼핏 보기에는 한 명씩 옆으로 서 있다. 따라서 이러한 인물들은 신비스런 매력이라든가 찬란한 승리로써 의미를 갖는 전체적인 통일성을 이루지 못하고 있다. 어떠한 혼란스러운 것도 고대 화가들의 평온한 마음을 흐려지게 하지 않는 것처럼 보이고, 그 화가들은 그림자의 표현을 조금도 의심하지 않는 것처럼 보인다.

그러나 오랜 기간 동안 우울한 기독교 시대가 지나고 과거 고대에서는 알 수 없었거나 아니면 최소한 회화에서는 나타나지 않았던 인간성이 감정과 함께 깨어났는데, 그러한 감정이라는 것은 우울, 막연한 불안, 맹신의 고통 등 모든 마음의 그림자를 말한다. 그리스가 이탈리아에서 되살

아났을 때, 아테네가 피렌체로 대체되었을 때 고대의 빛이 다시 드러났지만, 이 르네상스 시대는 어두운 중세의 장막을 지나가고서야 나타난 것이었다. 이때 위대한 근대 천재 화가들 중 으뜸인 레오나르도 다 빈치✛(Leonardo da Vinci, 1452~1519)는 회화에 새로운 불빛을 가져왔고, 그림자의 표현력을 찾음으로써 명암을 통해 육체의 모든 입체감 및 영혼의 모든 감정과 함께 공간의 깊이감처럼 상상의 깊이감을 표현할 수 있다는 것을 알게 되었다.

그럴듯함에 그칠지라도 근대 화가들은 각 인물의 모델들을 별도로 찾는 것에 만족하지 않고 그림의 모델을 만들어냈다. 다시 말해 이번에는 밝으면서 갈색의 반농담(半濃淡)색 대부분을 가진 하나의 인물처럼, 모든 인물이 하나인 것처럼 다루었다는 것이다. 티치아노 베첼리오(Tiziano Vecellio 또는 Titian, 1490~1576)는 대가답게 정확하게 그가 그린 상당히 밝은 그림의 명암을 한 송이 포도에 비유했는데, 그 포도알 하나하나는 각기 명암과 반사되는 부분을 가지고 있으나 전체로 보면 하나의 커다란 빛의 덩어리이며, 하나의 커다란 그림자가 이를 보조해주고 있다는 것이다. 이러한 비교를 통해 우리는 명암의 이론을 이루는 원칙을 파악할 수 있다. 이 원칙은 통일성으로서 눈으로 보기에 장면이 조화를 이루고, 머리로 생각하기에 표현이 조화를 이루며, 더 나아가 이 두 조화 사이에서의 감정의 일치를 말하는 것이다.

✛ 르네상스 시대 이탈리아를 대표하는 천재적 미술가·과학자·기술자·사상가. 15세기 르네상스 미술은 레오나르도 다 빈치에 의해 완벽한 완성에 이르렀다고 평가받는다. 원근법과 자연에의 과학적인 접근, 인간 신체의 해부학적 구조, 이에 따른 수학적 비율 등이 그에 의해 완벽한 완성에 이르게 되었다. 〈최후의 만찬〉, 〈모나리자〉, 〈동굴의 성모〉, 〈동방박사의 예배〉 등 그의 뛰어난 작품들은 그를 르네상스를 대표하는 가장 위대한 예술가일 뿐만 아니라 지구상에 생존했던 가장 경이로운 천재 중 한 명으로 남게 했다.

테오도르 제리코, 〈메두사호의 뗏목〉, 1818~1819년

예술이 미(美)라는 영역 안에서 움직일 때
는 예술은 자연보다 얼마나 더 우월한가! 햇빛이 그득하고 심지어 화사
하게 비칠 때에도 대양 위에서 갑자기 폭풍우가 밀려올 수 있을 것이다.
어떤 화가가 구름으로 뒤덮인 하늘을 그리지 않고서, 무시무시하고 불길
한 먹구름과 위협적인 밤을 그려 넣지 않고서 그 폭풍우를 그리려고 할
것인가? 테오도르 제리코(Theodore Gericault, 1791~1824)의 〈메두사호
의 뗏목The Raft of the Medusa〉이라는 그림(267쪽 참조)에서 명암법(명암
배분)은 생각이나 감정을 나타내는 역할을 하고 있지 않은가? 이 그림에
서 죽어가는 사람과 시체 위로 지나가는 차갑고 창백한 빛이 비추고 있
으며, 한편으로는 수평선 저 멀리 희망의 햇살이 보이고 있다. 종종 태양
은 무지막지한 재앙 위로 밝게 빛나는 일이 일어난다. 영혼들을 심하게
흔들어 놓기 위해 화가가 축적한 예술의 모든 자원을 동원해야 할 때,

그 화가는 이 숭고한 무관심을 흉내내야 하지 않겠는가?

어떤 철학자가 화가에게 "카이사르가 암살당하는 날 로마의 날씨가 어떠했는지 당신이 알고 싶어 하지 않는다면, 당신은 시대에 한참 뒤떨어진 것이오"라고 말했다. 무한한 시간과 공간 속에서 우연하게 시상(詩想)을 전달하는 자연과는 반대로, 회화는 매우 제한된 공간에서 매우 짧은 시간 안에 우리를 감동시킨다. 회화에 통일성의 법칙이 필요한 이유가 여기에 있다. 이 법칙은 족쇄처럼 속박하는 것이 아니라 오히려 그 반대로 에너지를 배가시키고, 용수철이 튀어 오르도록 팽팽하게 만드는 확실한 방법이다.

무엇보다 빛의 선택은 이미 밝혔듯이 당연히 화가의 의지에 달려 있지만, 그러한 자유에는 엄청난 보물이 담겨져 있고, 수많은 변종들이 있다. 화가들의 역사를 크게 일독해보자. 아니면 차라리 루브르 박물관이라도 산책해보자. 그러면 위대한 화가들은 각기 자신만의 빛을 가지고 있고, 각기 자신이 특별히 좋아하는 시간과 횃불을 가지고 있음을 볼 수 있다. 레오나르도 다 빈치는 여자들이 자신의 미모를 위해 그리하는 것처럼 그림을 위해 램프의 부드러운 빛이나 흐릿한 빛을 선호했다. 그는 명암이라는 음악을 단조(短調)로 연주하길 좋아했고, 그의 가장 생생한 작품들 위에, 특히 우리를 매료시키는 〈모나리자Mona Lisa〉의 머리 위에는 베일과 같은 부드러운 신비가 내려앉기를

레오나르도 다 빈치, 〈모나리자〉, 1517년

좋아했는데, 우리와 그녀 사이에 놓여 있는 것처럼 보이는 시상(詩想)의 베일 뒤로 이 같은 신비스러움이 느껴진다. "얼굴에는 빛과 그림자가 섞여져서 나타나는 우아함과 독특한 아름다움이 있다. 우리는 어두침침하지만 한 줄기 햇살이 비추고 있는 집들의 문지방에 앉아 있는 사람들 위에서 그러한 예시를 본다"라고 그는 말하고 있다.

영원한 장엄함과 화려함을 보여주는 화가 피테르 파울 루벤스(Peter Paul Rubeons, 1577~1640)는 햇빛이 들어오는 창문을 활짝 열어놓고 감히 거기에서 느껴지는 찬란함을 모방하고자 할 것이다. 반대로 꿈꾸는 듯한 영혼이자 내면의 인간이라 할 수 있는 렘브란트(Rembrandt van Rijn, 1606~1669)는 한 줄기 응축된 햇살만이 들어오는 어두운 화실을 선택한다. 대낮의 평범함이 그에게는 맘에 들지 않고 성가시다. 그는 사색의 내면 세상에서, 그리고 자연적인 빛보다는 환상적인 희미한 빛이

아담 엘스하이머, 〈이집트로의 탈출〉, 1609년

레오나르드 브라머, 〈동방박사의 예배〉, 1628~1630년

만들어내는 흐릿한 반농담(半濃淡)의 무한한 우울함과 깊이 속에서만 편안함을 느끼며 산다. 여기에서 그는 빛의 종말론을 만들어낸다. 그는 그늘을 너무 많이 사용하지만, 그 그늘을 파고들어 간다. 그는 인생의 무대를 반쯤 어두운 은둔의 세계로 여긴다. 햇살이 반짝 비치게 되면 곧바로 평온해지고, 추위가 풀렸다가 밤이 되면 조용한 조화 속에서 사라지는 것으로 생각한다.

사랑에 약한 슬픈 시인 피에르 폴 프뤼동(Pierre Paul Prud'hon, 1758~1823)은 부드러운 그늘과 창백한 빛을 위해서 그가 좋아하는 것을 포기한다. 달빛을 통해 그는 애가(哀歌)의 애잔함과 슬픔의 쓰라진 기쁨을 노래한다. 밤의 별빛을 통해 그는 아벨의 죽음과 그리스도의 죽음과 같은 가장 무서운 비극을 그린다.

헤리트 반 혼트호르스트, 〈군인과 소녀〉, 1621년 지로데, 〈프랑스 영웅들의 영혼을 맞이하는 오시안〉, 1801년

아담 엘스하이머(Adam Elsheimer, 1578~1610)와 레오나르드 브라머(Leonard Bramer, 1596~1674), 헤리트 반 혼트호르스트(Gerrit van Honthorst, 1592~1656)와 같은 화가들은 인공적인 빛을 모방하는 데 열중한다. 즉 그들은 횃불에 비치는 것으로만 자연을 바라본다. 그들은 어두운 밤을 좋아했고, 전통적으로 어두움으로 인해 공포가 배가되는 모든 주제와 모든 극(劇)을 찾아다닌다. 왜냐하면 암흑이 고통을 억누르고 있을 때 그 암흑 속에는 어떤 감동적인 것이 있기 때문이다.

마침내 균형 잡힌 프랑스 화단(畵壇)에서 기이한 것들에 사로잡힌 환상적이고 자유분방한 천재 화가들이 나타난다. 그들은 빛을 발하는 미광(微光)으로 자신들의 그림이나 시야까지도 밝히고 있다. 오늘날 이러한 화가로서 안 루이 지로데(Anne Louis Girodet, 1767~1824)를 들 수 있다. 그는 오시안(✽Ossian: 스코틀랜드 시인 제임스 맥퍼슨James Macpherson이 발표한 일련의 서사시에 나오는 서술자)의 서사시에서 영감을 받아서 (아일랜드) 핑걸(Fingal)

지방의 유령들과 그들의 추종자들이 머물렀던 궁전에서 프랑스 군인들의 어두운 그림자를 떠올렸고, 프랑스 공화국의 위대한 장군들인 마르소와 클레베르, 오쉬, 드새, 주르당, 뒤고미에 등을 그림으로 그렸다. 이 그림 〈프랑스 영웅들의 영혼을 맞이하는 오시안Ossian Receiving the Ghosts of French Heroes〉에서 이들 장군들은 이름 모를 유성(流星)에 떨어져서 스칸디니비아 올림푸스의 빛나는 영광 속에서 환영을 받고 있다.

그러나 화가의 자유는 훨씬 더 폭넓은 편이다. 왜냐하면 그가 빛의 수단을 선택할 때 그것을 좁게 할 것인지 아니면 넓게 할 것인지, 흩어지게 할 것인지 아니면 집중시킬 것인지, 활기차게 할 것인지 아니면 차갑게 할 것인지를 결정할 수 있기 때문이다. 또한 화가는 시각적인 아름다움을 고양시키기 위해서, 그리고 그의 그림 위에 표현하고자 하는 감정에 따라서도 입사각(入射角)을 결정할 수도 있다.

만약 화가가 뚜렷해 보이는 효과를 만들어 관객들에게 생생한 입체감을 보여주기 바란다면, 그는 햇빛이 들어오는 입구를 좁혀서 그림의 어떤 부분을 빛에 투영시킨 다음 잘 구획된 그림자를 만들어준다. 그렇게 하면 (주변의) 짙은 그림자로 인해 돌출된 부분이 튀어나와 보이게 된다. 미켈란젤로 메리시 다 카라바조(Michelangelo Merisi da Caravaggio, 1571~1610)나 후세페 데 리베라(Jusepe de Ribera, 1591~1652), 발랭탱 드 볼로냐(Valentin de Boulogne, 1591~1632)의 방식대로 화가는 명확하고 또렷하게 표현된 모습을 찾아낸다. 이 경우 화가는 이러한 대가들처럼 어둠 속에 빠질 우려가 있다. 때로는 석고 같이, 때로는 노란색의 두껍고 딱딱한 가죽 같이 보이게 함으로써 살색의 자연스런 모습이 없어질 우려가 있는데, 이럴 때는 색상도 나타나지 않고 혈액의 순환도 보이지 않는다.

미켈란젤로 메리시 다 카라바조, 〈의심 많은 도마〉, 1601~1602년

발랭탱 드 볼로냐, 〈골리앗의 머리를 들고 있는 다윗〉, 1620~1622년

페테르 파울 루벤스, 〈마리 드 메디치 대관식〉, 1622~1625년

　만약 화가가 감정이 크게 드러나고 마음이 활짝 펴지는 야외 행사의
장면을 표현하고자 한다면, 베로네세와 루벤스처럼 자연의 밝은 빛을 만
들기 위해 넓고 풍부한 빛을 선택해서 반쯤 어두운 배경으로 유지되고 있
는 대중들을 충분히 돋보이게 할 것이다. 그것은 〈가나의 결혼식The
Marriage at Cana〉(91쪽 참조)이나 〈마리 드 메디치 대관식The Coronation
of Marie de Medici〉 그림과 같이 밝고 화려한 장면에 맞는 것으로서, 여
기에는 넓고 풍부하게 펴져 있는 빛이 적합하다. 뿐만 아니라 이러한 빛
은 우리가 흔히 '커다란 기계'라고 부르는 방대한 구성—그것이 어느 벽
면을 장식하기 위한 것이든, 아니면 그 자체 독립된 작품이든 간에—그러
한 구성에 적합한데, 그 이유는 어두운 면이 넓게 자리 잡아서 우울하고
답답해 보인다면, 특히 그것이 선명한 것이 아니라면 인내하며 보기 어려
운 그림이 되고 말 것이다. 넓은 공간은 지하 독방에 스며드는 조그만 빛
으로는 밝혀질 것 같지는 않다.

여기서 레오나르도 다 빈치가 그의 저서 《회화론 *Treatise on Painting*》의 363장에서 언급한 말을 상기해보는 것은 중요하다.

"전면적으로 비추는 빛은 부분적이고, 적은 양의 빛보다 인물을 보다 우아하게 만들어준다. 그 이유는 넓고 강한 빛은 물체의 도드라짐을 감싸주고 끌어안기 때문이다. 그렇게 하면 그 빛이 비춰주는 작품은 멀리서도 우아하게 살아나게 된다. 반면에 좁은 빛 아래서 그려진 그림은 어두운 부분이 많아서 멀리서 보면 밋밋한 것처럼 보인다."

이 말을 잘 살펴보면 이젤에 놓여진 그림들이 가장 적은 빛에서도 감상할 수 있는 거리라는 것을 알 수 있다. 그 이유는 관객들이 가까이 보기 이전에 깊이감을 발견할 수 있기 때문이다. 이러한 깊이감은 멀리서 보면 하나의 검은 덩어리로 보인다.

루브르 박물관에 가본 사람이라면 〈철학자들 Philosophers〉이라는 두 점의 작은 렘브란트(Rembrandt van Rijn, 1606~1669) 그림을 볼 수 있다. 각 그림은 어떤 지하 방에서 명상에 잠겨 있는 노인을 묘사하고 있는데, 이 방에는 환기창을 통해서 적은 양의 햇살이 들어오고 있다. 이 약한 빛은 먼지 낀 유리창을 간신히 뚫고 들어와 벽을 따라 스며들어가고 있으며, 방바닥 일부를 비추면서 노인의 형체를 어렴풋이 드러내고 있으나, 이윽고 약해져서 지하실의

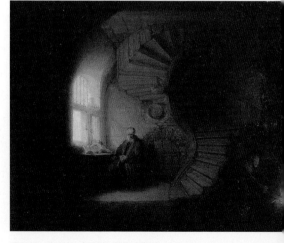

렘브란트 반 레인, 〈명상에 잠긴 철학자〉, 1632년

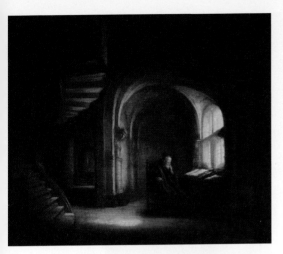

렘브란트 반 레인, 〈책을 보는 철학자〉, 1645년

어둠 속으로 사라지고 있다. 명암의 마술만 가지고서 고독한 명상의 평온한 멜랑콜리와 침묵을 이보다 더 잘 표현할 수는 없을 것이다. 그리고 렘브란트가 〈철학자들〉이라는 이 그림을 실물 크기로, 즉 5~6미터 되는 캔버스에 그렸다고 생각한다면 어떻겠는가? 곧장 어두운 큰 덩어리가 모든 시상(詩想)을 흐트러뜨리게 되고, 루브르 박물관은 두 점의 금강석 같은 어두운 그림 대신에 괴기스럽고 우수꽝스럽기까지 한 두 점의 그림을 소장하게 되었을 것이다.

렘브란트의 대표작으로서 매우 큰 화폭에 그려진 〈야경夜警, The Night Watch〉(＊실제로는 낮을 배경으로 그린 그림이지만, 색이 바래 어두워진 그림 배경이 밤으로 오해받아 '야간 순찰' 또는 '야경'으로 불린다.)에서는 어두움을 보다 넓고 강하게 배치했던 것이 사실이다. 그러나 그는 카라바조나 리베라와 같이 잉크 톤에 빠지지 않도록 조심했으며, 비록 시간이 지나면서 조금은 변색되었지만, 그림의 어두움은 여전히 아름다운 투명성을 간직하고 있다. 그 어두움은 마치 태양의 비밀스러움과 옛추억 저편의 아련함과 같은 신비스러움 속에 잠든 빛에 스며들어 있는 것처럼 보인다.

이제 선택된 빛의 입사각(入射角)은 어떻게 되는가? 그 빛이 위에서 오는가, 아니면 아래에서 오는가, 옆에서 오는 것인가? 그림의 정면에서 비추는 것인가, 아니면 그림 속 인물 뒤에서 비치는 것인가? 요한 요하임 빙켈만(Johann Joachim Winkelmann,

렘브란트 반 레인, 〈야경〉, 1642년

1717~1768)은 그의 저서 《고대인들의 건축적요Remarks upon the Architecture of the Ancients》에서 다음과 같이 말하고 있다.

"로마의 젊은 처녀들은 결혼을 서약한 다음 판테온의 원형 홀에 신랑에 의해 처음으로 일반인들 앞에 나타난다. 이곳은 둥근 천장 중앙의 유일하게 열린 부분을 통해서만 햇빛이 들어오기 때문에 위에서 내리 비추는 빛이 가장 선호하는 아름다운 곳이다. 여자들이 여기에서 최고의 심판관이며, 그녀들의 결정에 이의를 제기할 수 없다. 똑바른 자세로 서 있는 여기에 모인 사람들 중에서 신랑만이 자연스럽다. 그는 위에서 내려오는 빛을 받게 되는데, 이러한 빛은 그의 얼굴을 우아함으로 돋보이게 하고, 키를 무척 커 보이게 한다."

그러나 자연의 장면에서는 그렇지 않다. 산이라든가 언덕, 나무, 강, 골짜기, 풍경 속의 다른 자연들이 위에서 수직으로 빛이 비친다면 특성과 형태의 일부를 상실하게 된다. 따라서 풍경 화가들은 아침에 뜨는 해나 저녁에 지는 해에 의해 거의 수평으로 비추고 비스듬히 비추는 들판을 가장 좋아한다. 반대로 사람들은 일반적으로 하늘에서 수직으로 내려오는 빛을 받을 때 가장 예쁘다. 또한 천장의 높은 곳에서 빛이 들어오는 갤러리에서 조각상들은 가장 아름답고 품위 있게 보이는 효과가 있다. 비스듬히 들어오는 한 줄기 빛이 가슴에 비칠 때에는 그 가슴이 더 크게 보이고, 늑골 아래 부분이 잘 보이지 않게 되며, 배가 들어가 보이게 된다. 그러나 위에서 내려오는 빛 아래에서 모든 아름다움이 드러나는 것은 사람의 머리이다. 이마의 튀어나온 부분이 두드러지고, 둥근 눈썹 밑으로 만들어지는 어두운 빈 공간 속에서 눈은 더욱 빛나며, 광대뼈는 약간 튀어나오게 보인다. 또한 콧구멍의 검은 부분이 약해지고 없어지는 곳에 그림자 부분으로 인해 강조되는 밝은 콧등선이 뚜렷이 보이면서 코는 단순화되고 길게 보이게 된다. 마지막으로 위에서 내려오는 빛이 완전하게 수직이 아니라면. 그 빛은 아래 입술을 밝게 하고, 턱의 모습을 드러나게 하며, 목 부분의 움푹 들어간 곳이 그늘로 들어가게 하고, 어두운 원주 형태를 만들어서 얼굴의 밝은 부분이 나타나게 한다.

그러나 빛이 아래에서 올라온다면 이러한 모든 아름다운 순서는 거꾸로 뒤바뀌어서 엉망이 되어버린다. 각광(脚光)은 젊고 아름다운 여배우의 모습을 훼손시킨다. 그 누구도 이러한 각광으로 인해 무대 위의 여배우 모습이 자주 일그러지는 것을 달갑게 여기지는 않을 것이다. 광대뼈 위로 그림자를 드리우게 하고, 고통과 악의에 찬 애매한 모습으로 만들어버리는 역방향의 조명으로 인해 얼마나 많은 아름답고 젊은 여배우들의 얼굴 모습이 보기 좋지 않게 되었는가? 또한 건축물들은 수평으로 빛이

비춰진다면, 더군다나 아래에서 비춰진다면 무게감이 없어진다는 점은 주목할 만하다. 그 이유는 건물의 기둥과 평평한 쇠시리, 돌출 장식의 옆모습들은 하늘에서 비가 내리고, 빛도 수직으로 내려온다는 것을 전제로 설계되었으며, 건축가들도 위가 아니라 아래에 그림자가 드리우는 것을 염두에 두고 설계했기 때문이다. 건물도 사람의 얼굴과 마찬가지로 빛이 정면에서 비춰지고 그림자를 삼켜버리는 방식으로 비춰진다면, 도드라져 보여야 할 것들이 납작하게 보이게 된다.

그러나 측면이나 뒤에서 빛이 비쳐진다면, 그래서 물체가 빛과 관객 사이에 놓여 있는 것과 같이 된다면, 날카롭고 예기치 못한 효과를 가져올 수 있다. 그러한 조명 효과는 그럴듯하다면 사용할 수도 있을 것이다. 그러나 불행히도 이러한 독특함은 항상 맹목적으로 모방하고자 하는 편집증을 불러일으킨다. 이는 한때 낭만주의 화가들이 모방하기 쉬운 원작을 쫓아다니면서 뒷배경에서 비춰오는 빛으로 조명되는 그림들을 많이 그린 적이 있었다. 이러한 그림들은 때로는 투명하고 때로는 어두워서 인물의 가장자리를 빛이 발하는 띠를 두른 듯 그려서 불 켜진 랜턴이나 어깨 위에 눈이 쌓인 물라토(*mulatto: 백인과 흑인의 혼혈 인종) 혼혈인들과 비슷하게 만들었다.

　　　　　　　　　레오나르도 다 빈치는 밝은 배경에 어두운 부분을 대조시키거나 어두운 배경에 밝은 부분을 대조시키기를 원했는데, 이는 널리 적용할 수 있고 확실한 일반 원칙이자 이의를 제기할 수 없는 가르침이다. 그러나 갈색 배경이 있는 그림에 인물들을 갈색으로 통일시킴으로써, 반쯤 밝은 색의 바탕에 완전히 밝은 색의 인물을 같이 놓음으로써 그림의 조화로움을 높일 수 있다고 믿는 색조 화가들이 있다. 하지만 이러한 가르침은 기본적인 가르침을 넘어서는 비밀들이다.

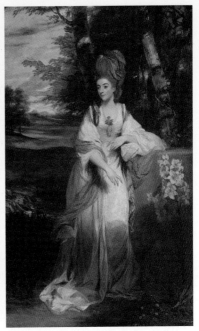

안토니오 다 코레조, 〈신성한 밤〉, 1529~1530년　　　조슈아 레이놀즈, 〈뱀프파일드 초상화〉, 1776년

이러한 비밀을 가장 많이 간직했던 화가가 바로 안토니오 다 코레조 (Antonio da Correggio, 1489~1534)이다. 그는 이러한 비밀들로부터 관능적인 달콤함을 이끌어냈다. 그것은 시선을 어루만지고, 분위기를 부드럽게 하며, 자연스러움을 확대하고, 마음의 긴장을 느슨하게 해주며, 일상의 풍경에 행복의 감정을 더해주는 것이다. 그는 작품 속 큰 면적을 지배하는 빛을 그려 넣을 때 반농담(半濃淡)으로 이러한 원칙을 따르려고 세심하게 주의를 기울였다. 그리고 보다 작은 공간을 밝은 부분으로 그리고자 할 때는 그가 시작했던 톤으로 곧장 옮겨가는 것이 아니라 우리의 눈길이 느낄 수 없도록 점진적 단계로 이끈다. 안톤 라파엘 멩스(Anton Raphael Mengs, 1728~1779)의 관찰에 따르면, 관객의 시야를 점차 깨어

나게 하는데, 이는 마치 잠든 사람이 달콤한 악기 소리에 의해 잠에서 서서히 깨어나는 것과 같은 것이다. 이러한 깨어남은 휴식을 방해하는 것이 아니라 어떤 기쁨으로 이끌리는 것처럼 보이는 것이다.

조슈아 레이놀즈(Joshua Reynolds, 1723~1792)는 다음과 같이 말했다.

"베네치아에 머무르는 동안 나는 베네치아의 대가들이 따랐던 원칙을 이용하기 위해 다음과 같은 방식을 택했다. 나는 그들의 그림에서 특별한 빛과 그림자(음영)의 효과를 알아차리고서 노트 한 장을 뜯어서 그림 속에 있는 것과 같은 순서와 같은 방법으로 종이 전체를 검은색 연필로 서서히 칠하면서 종이의 하얀 부분을 빛으로 표현되도록 했다. 몇 번 실험해 본 후에 나는 종이가 항상 거의 비슷한 면적으로 칠해져 있음을 발견하게 되었다. 결국 이러한 대가들의 일반적인 관행은 주된 밝은 부분과 2차적인 밝은 부분의 빛에 그림의 4분의 1 이상을 할애하지 않는다는 것이다. 4분의 1은 어두운 부분에 할당하고, 나머지는 반농담으로 처리하는 것으로 보였다…. 그렇게 덩어리로 크게 연필 칠을 한 종이, 어떻게 보면 거칠게 얼룩덜룩한 이 종이를 눈에서 좀 떨어진 거리에 두고 보면, 관객들에게 강한 인상을 주는 방식에 놀라게 된다. 즉 관객들은 빛과 그림자의 뛰어난 배분이 가져오는 즐거움을 경험하게 된다. 그것은 그림으로 보여주고자 하는 것이 역사적인 주제든 아니면 풍경이든 초상화든 정물화든 간에 상관없이 빠짐없이 나타나는 즐거움인데, 그 이유는 동일한 원칙이 모든 분야의 회화에 적용되기 때문이다…."

반농담의 덩어리가 그려야 할 공간의 약 절반을 차지하게 하고, 빛과 그림자를 서로 반반씩 나누어 가진다는 것은 좋은 방안이며, 눈을 즐겁게 하기 위해 바람직한 것이다. 베네치아 화가들의 사례를 따라서, 그리고 우월한 지성을 가진 탁월한 화가의 신념을 따라서 우리는 이 반반

의 명암 법칙을 적용할 수 있다.

그러나 이러한 법칙을 바꿔서 그림에서 밝은 빛의 영역을 전체 공간의 8분의 1로 제한하는 천재 화가가 있었는데, 그가 바로 렘브란트다. 보는 사람들의 눈만 즐겁게 하고자 하는 화가는 그러한 빛의 경제성을 탐닉할 수 없다. 그러한 짜릿한 효과를 가져오기 위해 치러야 할 대가는 너무 크다. 그러나 항상 영혼의 눈에 말을 건네는 렘브란트는 정신적인 표현을 위해 그의 그림을 어둡게 할 줄 알았으며, 그의 내적인 시상(詩想)을 위해 화면의 외적인 즐거움을 희생할 줄 알았다. 그러한 시상이 없었다면 넓은 면적의 어두운 그림은 관객들을 우울하게 하고, 의기소침하게 만들기만 했을 것이다.

베네치아 화가들보다 더 대담하며, 렘브란트와 대척점에 있던 뛰어난 재능의 화가 피테르 파울 루벤스는 전체 그림 공간의 약 3분의 1을 빛에 할당해서 그림을 그렸다. 여기에는 다정한 화려함과 사람을 끄는 밝고 편안한 장중함이 있는데, 이러한 화려함과 장중함으로 인해 우리는 그가 연출하는 연극 극장에 가고 싶어 하고, 바다의 요정 네레이데스가 목욕하고 있는 물속으로 뛰어들어가고 싶어 하며, 주인공들을 위해 만든 궁전이자 신들에게 개방된 궁전 안을 산책하고 싶어 한다. 그러나 넓게 빛이 비춰지고 있는 그림을 완충시키기 위해서는 색상의 다양성과 질로써 효과를 뒷받침해야 한다. 루벤스가 얻어낸 광채는 어두운 부분의 강력함에 있는 것이 아니라, 그림자에 보다 센 강도를 부여하지 않고 빛을 부각시키는 것에 있다.

자크 니콜라 파이요 드 몽타베르(Jacques Nicolas Paillot de Montabert, 1771~1849)가 그의 저서 《회화개론Traité de Peinture》에서 루벤스를 염두에 두고 다음과 같이 언급했다.

"우리는 날마다 길거리에서, 야외에서, 충만한 햇빛 속에서 강렬하게 빛을 받고 있는 어떤 아이들의 눈부신 살색에 감탄한다. 이 광채는 신선한 그들의 머리 위에 어떠한 어둡고 짙은 그림자도 만들어내지 않는다. 모든 것이 분명하고 아우르며 뚜렷한 입체감이 있다. 또한 모든 것이 연하고 신선하나, 너무 부드럽지 않고 너무 흐릿한 것은 조금도 없다…. 그러한 효과를 모방하기 위해 화가는 빛의 광채를 배가시켜야 하고, 그늘의 어두움을 높여서는 안 된다."

명암의 분배가 어떠한 것이든 간에 그 시각적인 아름다움은 통일성이라는 지고(至高)의 법칙 아래 있다. 그러면 '통일성'이라는 단어는 무엇을 의미하는가? 그것은 그림은 같은 강도로 두 개의 밝은 부분을 만들지 말아야 하며, 같은 활력으로 두 개의 어두운 부분을 만들지 말아야 함을 의미한다. 빛의 효과나 그림자의 가치를 없애버리는 확실한 방법은 그것들을 두 번째의 밝은 부분이나 어두운 덩어리에 흡수시켜버리는 것이다. 또한 좀 더 흥미를 끌려면 모든 그림 같은 장면은 전체 밝은 부분 안에서도 특별히 밝은 한 점이 있어야 하고, 전체 어두운 부분 안에서도 특별히 어두운 한 점이 있어야 한다는 것이다. 그렇지 않으면 주의력이 분산되고, 애매한 시선은 피곤해지며, 흥미는 떨어진다.

그 예로서 루벤스나 안토니 반 다이크(Anthony van Dyck, 1599~1641)의 흉상 초상화를 보자. 초상화 인물이 검은 옷을 입고 모자를 쓰고 있다면 (168쪽 〈루벤스 자화상〉 참조), 모자의 어두운 부분은 옷의 어두운 부분보다 크지 않을 것이다. 그러나 두 개의 갈색 부분이 비슷한 크기로 균형을 이루고 있다면, 그 초상화는 형편없는 작품이 될 것이고, 전체적인 균형은 분명 검은색의 균형으로 인해 망가져버릴 것이다. 만약 모델이 모자를 쓰

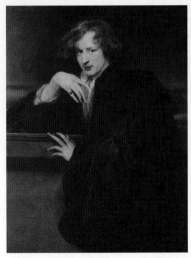

안토니 반 다이크, 〈자화상〉, 1620~1621년　　　티치아노 베첼리오, 〈장갑 낀 남자〉, 1520~1523년경

고 있지 않다면, 머리에 뚜렷한 빛이 생길 것이고, 손이 보인다면 그 손은 얼굴만큼 밝지 않을 것이다. 손에 장갑을 쥐고 있다면, 손과 장갑의 크기는 머리 부분의 크기와 같지 않을 것이고, 장갑은 티치아노 베첼리오(Tiziano Vecellio, 1488~1576)나 디에고 벨라스케스(Diego Velasquez, 1599~1660)가 그린 장갑처럼 사슴이나 비버 가죽으로 표현되는 중성의 색을 띠어야 할 것이다. 또한 두 번째로 밝은 부분이 가장 밝은 부분만큼 두드러지게 보이지 않도록 하기 위해서는 최소한으로 어두워져야 할 것이다.

　'명암법의 통일성'이라는 말로써 우리는 다시 한 번 주(主)가 되는 밝은 부분과 주가 되는 어두운 부분은 하나만 있어야 한다는 말을 이해해야 한다. 이는 모든 경쟁적인 관계는 눈을 어리둥절하게 만들고, 원하는 인상을 완전하게 가져오지 못하게 하는 갈등의 요소가 되기 때문이다. 그림에서는 자연에서 보는 것과 같이 빛은 '하나'여야 하지만 '유일한 것'은 아니어야 한다. 태양이 피조물을 비출 때 그 햇살은 물에 의해 반사되

고 구름에 의해 반향되어서 그 자체가 멀리 두 번째의 빛을 만들어내는데, 이는 태양의 광채를 더욱 두드러지게 한다. 마찬가지로 해가 진 뒤에는 별들은 창공 저 멀리 무한대의 거리에서 빛나는 점들처럼 반짝이는데, 이러한 별들은 조용히 밤의 횃불과 함께 멀리서 조그맣게 반짝임으로써 광채를 더한다.

그림의 도덕적인 표현을 위해서 하나의 빛이 다른 하나의 빛에 종속적인 두 줄기의 빛은 이따금씩 감동적이고 멋진 효과를 만들어낸다. 명암은 시각만큼이나 영혼과도 유사성이 있는데, 그 증거는 개인적인 기질보다는 정신에 이끌렸던 프랑스 화가들에게서 찾을 수 있다. 렘브란트는 예외로 하고 모든 프랑스 화가들은 명암법에 대해 가장 잘 이해했다는 점이다. 피에르 나르시스 게랭(Pierre Narcisse Guérin, 1774~1833)의 작품 〈아가멤논과 클리트임네스트라Clytemnestra and Agamemnon〉(130쪽 참조)를 만약 프랑스 화가가 아닌 외국인 화가가 그린 것이었다면, 우리는 그것을 얼마나 아름답게 보았겠는가! 잠자는 아가멤논을 밝혀주고 있는 램프 불빛의 마력은 어떠한가! 그 불빛은 붉은 커튼으로 반쯤 가려져 있으면서 이미 핏빛을 띠고 있다. 아이기스토스와 클리트임네스트라라는 두 인물 사이 얼마나 감동적인 콘트라스트인가! 한쪽은 반쯤 어두운 불길한 곳에서 범죄 열기로 전율하고 있고, 다른 한쪽에서는 영웅이 깊은 평화 속에서 잠들어 있으며, 밖은 아르고스 궁전 내부를 밝혀주고 있는 평화로운 달빛이 관객의 눈에 들어온다….

특기할 만한 것은 명암법과 색조의

피에르 나르시스 게랭, 〈아가멤논과 클리타임네스트라〉, 1822년

안 루이 지로데, 〈잠자는 엔디미온〉, 1791년

기능을 무시한 것으로 여겨지는 화파(畵派)에 속한 화가인 안 루이 지로데 (Anne Louis Girodet, 1767~1824)가 〈잠자는 엔디미온The Sleep of Endymion〉을 그렸다는 것이다. 프뤼동도 감탄해 마지않은 이 작품에는 보이지 않는 한 여신의 불빛이 잠자는 엔디미온을 따뜻하게 감싸고 있는 모습을 그리고 있다. 또한 은밀한 빛으로 모든 드라마를 그림으로 그려낸 프랑수아 마리우스 그라네(François Marius Granet, 1775~1849)는 말할 것 도 없고, 〈서사시 아에네이스를 읽어주는 베르길리우스Virgil reading the Aeneid〉라는 작품을 그린 장 바스티스 위카르(Jean Baptiste Wicar, 1762~1834)는 시인이 불러온 유령처럼 서 있는 로마의 장군 마르셀루스 인물을 상상함으로써 매우 비극적인 효과를 만들어냈는데, 이 그림 벽에 는 거대하면서도 불분명한 그림자, 유령의 그림자를 투영시키고 있다.

프랑수아 마리우스 그라네,
〈로마 카푸친 수도원 내부〉,
1818년

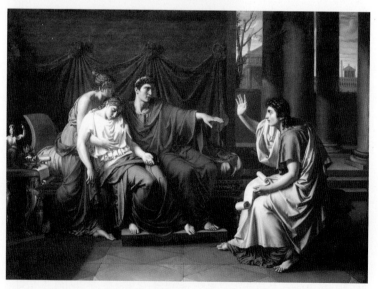

장 바티스트 위카르, 〈서사시 아이네이스를 읽어주는 베르길리우스〉, 1790~1793년

그러나 명암법의 신비를 진정으로 이끌어낸 화가는 렘브란트임을 인정
하지 않을 수 없다. 자크 루이 다비드(Jacques Louis David, 1748~1825)는
그의 제자 오귀스트 쿠데(Auguste Couder, 1789~1873)에게 "그(렘브란트)는
강한 명암 대비를 보여준 대표적 화가이다"라고 말했다. 사실 안개가 자
주 끼는 네덜란드의 화가인 그가 밝음과 어둠을 대비해서 얼마나 많은 것
들을 표현해냈는가! 어두운 무덤 속에서 생명의 빛이 반짝이도록 함으로
써 예수가 라자로를 살리는 장면이라든가, 신성한 기운 속으로 녹아 없어
지는 빛나는 몸처럼 막달라 마리아 앞에 나타나는 그림(47쪽 〈막달레나 마
리아 앞에 나타난 예수〉 참조), 경이로운 불빛 속에서 천사가 토비아의 가족
을 찾아왔다가 떠나가는 장면(〈토비아와 그의 가족을 떠나는 천사〉 참조), 그리
고 어느 목수의 누추한 집에서 엄마가 아이에게 젖을 먹이고 있는 장면

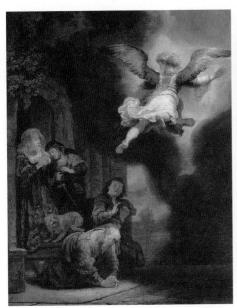

렘브란트 반 레인, 〈토비아와 그 가족을 떠나는 천사〉, 1637년

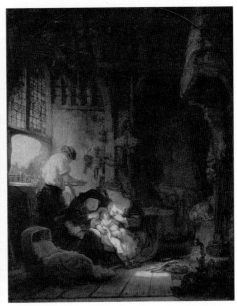

렘브란트 반 레인, 〈신성한 가족〉, 1640년

(《신성한 가족》 참조)에 갑자기 하늘에서 한 줄기 빛이 떨어지면서 이 엄마가 성모 마리아이며 그 아이는 우리에게 약속한 예수 그리스도라는 것을 알려주는 그림에 이르기까지 렘브란트의 명암법 활용은 실로 대단하다.

렘브란트의 그림 구성에 있어서는 빛이 매우 중요한 역할을 하는데, 〈엠마오의 만찬Supper at Emmaus〉(45쪽 참조)이라는 그림은 흑갈색의 옅은 데생 위에 빠르게 써내려간 어떤 생각이라고 할 수 있다. 어느 허름한 집에서 예수와 함께 식탁에 앉아 있던 두 제자는 갑자기 그들 앞에서 예수가 사라지는 것을 보고 종교적인 두려움에 사로잡혀 있는데, 그 이유는 방금 전까지만 하더라도 그의 목소리를 듣고 빵을 나누어 먹던 예수의 사라진 자리에 초자연적인 빛이 흘러나오는 것을 보고 있기 때문이다.

낮과 밤의 싸움을 모방하는 화가는 공기의 존재와 공간의 깊이도 모방해야 한다. 선을 일그러지게 하는 원근법은 톤도 바꾸어놓으며, 소리가 점점 멀어지면서 조금씩 약해지다 결국에는 침묵이 되는 것과 마찬가지로 빛과 그림자는 우리 눈에서 점차 멀어지면서 느끼지 못할 정도로 조금씩 약해져서 결국 먼 거리에서는 더 이상 빛도 그림자도 되지 않고 공기의 톤 속에서 사라지게 된다. 레오나르도 다 빈치는 기하학의 도형으로 이렇게 점차적으로 약해지는 것이 측정할 수 있는 것임을 증명해냈다. 또한 우리는 전체적으로 균등하게 조명이 켜 있고, 일정한 간격으로 서 있는 기둥이나 대리석상이 장식된 기다란 갤러리 입구에 들어설 때 이러한 현상을 관측할 수 있다. 관객이 모든 조각상들을 서로 사이가 벌어진 모습으로 볼 수 있는 자리에 있다면, 두 번째 조각상은 첫 번째 조각상보다 덜 빛이 나고, 세 번째 조각상은 두 번째 조각상보다 덜 빛이 나며, 네 번째와 다섯 번째 상들도 그렇게 연속적으로 덜 빛이 나는 것으로 보인다. 반면에 그림자는 첫 번째에서는 가

장 짙고 확실하게 보이다가 두 번째에는 조금 부드러워지고, 마지막 조각상까지 점차적으로 약해져서, 마지막 조각상은 가장 빛도 나지 않고 가장 어둡지도 않아서 결과적으로 가장 흐릿해 보이게 된다.

부연 설명할 필요도 없지만, 같은 거리라면 톤이 점차 약해지는 것은 순수한 대기 중에서보다는 칙칙하고 안개가 낀 공기에서 보다 강하게 나타난다. 그러나 회화에서 이렇게 점차 약해지는 것은 단순히 밝은 것을 점차 완화시키고 어두운 것을 점차 부드럽게 하는 것으로만 나타나는 것은 아니다. 그것은 터치의 강도에 따라 얻어질 수도 있는데, 여기에 대해서는 앞으로 설명하고자 한다.(제14장 참조) 물체는 빛 또는 어둠에 의해서만 앞으로 드러나기도 하고 뒤로 물러서 보이는 것이 아니라, 화가들이 우리들에게 보여주는 묘사의 정확도와 흐릿함으로도 특히 이러한 효과를 가져온다. 다시 말해 터치의 강약을 통해서 원근감을 나타낼 수 있는데, 그러한 이유로 가장 어두운 물체도 액자에서 가장 가까운 부분이 될 수 있는 것처럼 먼 곳도 밝게 처리될 수 있다. 화가들이 실제 중간 거리에 두는 것이 더 좋을 것 같은 덩어리를 이따금씩 가장 전면에 두어 강조하는데, 이같이 강조된 부분을 우리는 소위 '르푸소아르✢(repoussoirs)'라고 한다. 그 이유는 멀리 떨어진 물체를 더욱 밀쳐내서 더욱 멀리 보이게 하는 데 목적이 있기 때문이다.

클로드 로랭(Claude Lorrain, 1600~1682)은 그의 풍경화에서 깊이감을 더하고 깊숙한 부분을 더욱 밝게 처리하기 위해 일부러 앞부분에 짙은 잎사귀의 나무 몇 그루 또는 강한 톤의 폐허를 그려 넣었는데, 이는 그의 그림 속에서 연극 무대에서의 (이동 가능) 보조 세트(side-scene)의 역할을 하는 것이다. 화가가 그것을 서투르게 사용하지만 않는다면, 그리고

✢ '르푸소아르(repoussoirs)'는 '밀어내다'라는 의미의 프랑스어 'repousser'의 명사형이다. 그림의 원근감을 강조하기 위하여 전경에 그려지는 인물 또는 사물을 말한다.

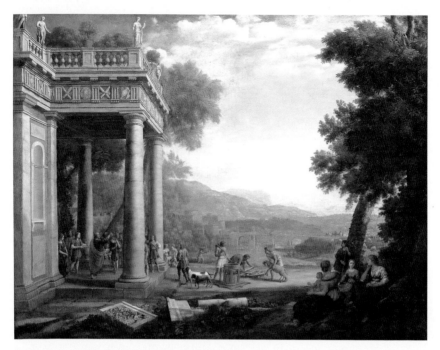

클로드 로랭, 〈사무엘의 축성을 받는 다윗〉, 1647년

그럴싸하게 현실감이 나타나도록 사용할 줄만 안다면, 공간을 더욱 깊게 만들고 광대한 수평선을 표현하고자 할 때, 르푸소아르는 유용한 수단이 될 수 있고 필요불가피한 기법이 될 수도 있다.

　루브르 박물관에서 오랫동안 라파엘로 이름으로 걸려 있던 그림으로서 이제는 그것을 그린 화가가 프란체스코 프란치아(Francesco Francia, 1447~1517)인 것으로 밝혀진 〈검은 옷을 입은 청년Young Man Dressed in Black〉이라는 초상화(※현재는 페데리코 곤차가Federigo Gonzaga의 초상으로 알려져 있다)의 한 점이 눈이 띈다. 그토록 무겁고 침울하며 가슴에 파고 들도록 슬픈 초상화에서, 필자는 흉상 전체에 가슴을 에는 듯한 슬픔이 깊은 그림자에 의해 나타나고 있다고 보는데, 여기서 이 흉상은 대단

프란치스코 프란치아, 〈검은 옷을 입은 청년〉, 1510년

한 르푸소아르라고 할 수 있다. 이 르푸소아르 뒤에 관객들의 시선과 생각을 끌어내는 풍경이 저 멀리 사라지듯 펼쳐져 있는데, 관객들은 그 청년의 고통스런 공상을 응시한 후에 저 멀리 자연의 평온함을 찾아가게 될 것이다. 따라서 명암법은 그 자체만으로도 그림을 거의 충족시킬 수 있는 아름다움을 함축하고 있는데, 그 이유는 명암만으로도 신체의 입체감을 표현하기 충분하고, 영혼의 시정(詩情)을 내포하고 있기 때문이다. 그러나 화가가 빛을 분해해서 명암법의 통일성에 옷을 입히기 위해 무한히 다양한 색조를 사용한다면, 마침내 한 줄기 햇빛 속에서 색상의 보석 상자를 찾아낸다면 그러한 예술이 만들어내는 놀라움은 얼마나 대단할 것인가!

빈센트 반 고흐(Vincent van Gogh), 〈밤의 카페 테라스 Café Terrace at Night〉, 1888년

반 고흐는 샤를 블랑의 색채이론에 따라 보색 관계로 화면을 구성했다. 이 작품은 청색 하늘과 보색관계인 노란색을 대비함으로써 색을 통해 단순한 색의 재현보다는 자신의 감정을 나타내려는 것이었다.

13
색상

색상은 다른 예술 중에서도
특히 회화에서 중요한 요소로서,
화가는 반드시 필수적이고 절대적인
색상의 법칙을 알아야 한다.

명암법과 감정 사이에 많은 유사성이 있다면, 감정과 색상 사이에는 더더욱 많은 유사성이 있다. 그 이유는 색상이란 명암법의 또 다른 그림자일 뿐이기 때문이다. 화가가 단순히 생각만을 표현한다고 가정한다면, 단지 데생과 명암법에서 단색만 있으면 충분할 것이다. 명암법과 데생만으로도 사색하는 형상, 즉 인간의 형상을 표현할 수 있기 때문에 그것은 색조 화가의 작품이라기보다는 데생 화가의 걸작이 될 것이다. 또한 화가는 데생과 명암법만으로 지적인 생활을 영위하는, 즉 타인들과 연관되어 사회적 활동을 하는 모든 존재를 입체감으로 드러나게 할 수도 있다. 그러나 색상 없이 나타낼 수 없는 조직적이고 내적이며 개인적인 생활상이 있다. 예를 들어 불안이나 슬픔의 그늘을 띤 어떤 소녀를 표현하는 데 있어 색상 없이 창백한 이마, 또는 얼굴을 붉게 만드는 부끄러움 등을 표현할 수 있을 것인가? 이 점에서 우리는 색상의 힘을 인식하고, 가슴을 흔드는 그 무엇인가를 우리에게 말해주는 색상의 역할을 깨닫는다. 반면에 이 책 서두에서 새롭게 주장한바 데생은 생각이 떠오르는 무엇인가를 보여주는 것이다. 그러므로 '데생은 예술의 남성적 면이고, 색상은 여성적 면'이라고 하겠다.

감정은 복합적인 반면에 이성은 하나밖에 없는 것과 마찬가지로, 색상은 가변적이고 막연하며 무형적인 반면에, 형태는 명확하고 제한적이며 유형적이고 변하지 않는 것이다. 그러나 세상 만물에는 데생으로 표현할 수 없는 본질적인 것이 있다. 즉 아직 보석으로 가공되지 않은 값비싼 돌들처럼 어떤 물질을 뚜렷하게 특징 짓는 것은 색상 속에 있는 것이다. 만약 연필로 눈앞에 장미를 정확히 그려놓을 수 있을지라도, 연필로 터키옥이나

루비, 하늘의 색깔이나 구름의 색조를 나타낼 수는 없다. 따라서 무생물의 물질이 우리에게 주는 감정과 우리의 마음속에서 깨어나는 감정을 그림으로 표현하고자 할 때 색상은 무엇보다도 뛰어난 표현 수단이 된다. 따라서 백색광의 외부적인 효과에 불과한 명암법에다가 이러한 빛의 내부적인 효과라 할 수 있는 색상의 효과를 더해야 하는 것이다.

우리는 색상은 하늘의 선물이라는 말을 날마다 듣고 있으며, 여러 책에서도 그렇게 말하고 있다. 이는 색상의 은밀한 영향력을 받아들인 적이 없는 화가에게 불가사의한 비밀의 영역이다. 어떤 사람은 배워서 데생 화가가 되었고, 어떤 사람은 타고난 색조 화가라는 말이 있으나, 이것은 정말 맞지 않는 말이다. 왜냐하면 색상은 확실한 규칙을 적용 받는 점에서 음악처럼 가르쳐질 수 있을 뿐만 아니라 데생보다 배우기 쉽기 때문이다. 하지만 데생의 절대적인 원칙은 가르쳐질 수 없는 것이므로 위대한 데생 화가는 드물고, 심지어 위대한 색조 화가보다 훨씬 적다고 우리는 알고 있다. 아주 오래전부터 중국인들은 색상의 법칙을 알고 이를 확립했는데, 이러한 전통은 여러 세대에 걸쳐 전 아시아 지역에 퍼져 오늘날까지 전해 내려오고 있다. 동양의 화가들은 모두 완벽한 색조 화가라 할 수 있을 정도로 대대로 이어져 왔는데, 그 이유는 그들의 색조론에서는 잘못된 지침을 결코 발견할 수 없기 때문이다. 그러나 이러한 완벽함이 확실하고 불변하는 원칙에 근거하지 않았다면 가능했겠는가?

그러면 색상이란 무엇인가? 이 질문에 답하기 전에 먼저 여러 피조물들을 잠깐 보자. 인간과 동물 형태의 무한한 다양성을 보면서 인간은 각 형태의 이상적인 완벽함을 상상한다. 그는 원초적인 모범 사례를 추구하고자 하거나 최소한 좀 더 가까이 그것에 다가가고자 한다. 그러나 이러한 개념은 지성의 숭고한 노력으로서, 때로는 영혼이 원래의 아름다움에 대한 막연한 기억을 가지고 있다고 믿을지라도 어렴풋한 기억은 꿈처럼

지나가며, 신의 손으로 마무리된 완벽한 형태를 우리는 알지 못한다. 그 형태는 항상 우리 시야에서 가려져 있다. 그러나 색상은 그렇지 않다. 그리고 색조 화가는 데생 화가보다 그러한 (원초적이고 이상적인 형태의) 비밀에 대한 관심도 적은 것처럼 보인다. 왜냐하면 색조 화가는 무지개를 보여줌으로써, 이를테면 이상적인 색상을 우리에게 보여주기 때문이다. 우리는 그 무지개에서 색상이 보기 좋게 점차적으로 변해가고 있음을 볼 뿐만 아니라 신비스러운 색의 혼합에서 보편적 색의 조화를 잉태하는 모태 색조(mother-tints)를 본다.

붓꽃을 보든, 애들이 놀기 좋아하는 비누거품을 바라보든, 뉴턴의 경험을 재생하면서 광선을 분석하기 위해 크리스털의 삼각 프리즘을 이용하든지 간에 우리는 보라색, 파란색, 초록색, 노란색, 오렌지색, 빨간색 등 6가지 색으로 이루어진 빛의 스펙트럼을 본다. 이러한 색들은 어떻게 우리 눈에 와 닿는가? 이는 소리가 우리 귀에 와 닿는 것과 같다. 각기 소리는 똑같은 길이의 진동으로 반향을 일으켜서 그 진동 자체를 조절하면서 지나간다. 큰 소리에서 우물거리는 소리로, 그리고 다시 우물거리는 소리에서 침묵으로 이어지는 것이다. 마찬가지로 태양 스펙트럼 속에서 보여지는 각각의 색상들은 최대 밀집도와 최소 밀집도를 가지고 있는데, 가장 엷은 빛에서 시작해서 가장 어두운 빛으로 끝난다.

뉴턴(Sir Isaac Newton, 1642~1727)은 프리즘에서 7가지 색을 보았는데, 이는 의심할 여지없이 음악의 7개 음정과 같이 같은 숫자로 맞춰보고 싶었기 때문이다. 그래서 그는 7번째의 색인 남색(indigo)을 임의적으로 집어넣었는데, 사실 남색은 파란색의 변형에 불과하다. 이는 그의 훌륭한 재능을 생각할 때 이해하기 어려운 어떤 파격(破格)이라고 할 수 있다. 그리고 7가지 색을 두고 뉴턴은 원색(原色, primitive)이라고 말했지만, 실제로 원색은 3가지밖에 없다. 하지만 노란색, 빨간색, 파란색의 3원색과 보

라색, 초록색, 오렌지색의 복합색을 동일한 등급에 놓을 수는 없다, 왜냐하면 3원색 중 두 가지를 섞어 다른 색을 만들 수 있기 때문이다. 예를 들면 빨간색과 노란색을 섞어서 오렌지색을, 노란색과 파란색을 섞어서 초록색을, 파란색과 빨간색을 섞어서 보라색을 만들어낼 수 있다.

뉴턴 이전에 붓꽃의 빛깔을 관찰하던 옛 사람들은 가장 근원적인 색은 3가지밖에 없다는 것을 알았고, 이제 우리는 다시 옛날로 돌아가 빨강, 노랑, 파랑이 진정한 3원색이고, 오렌지색, 초록색, 보라색은 복합색 또는 2차색이라는 진리를 재인식하게 되었다. 이러한 색상의 사이에 상당히 다양한 중간색들이 있는데, 이는 음악에서 샵(#)과 플랫(b)처럼 조금 앞서는 것과 조금 뒤서는 것으로 비유할 수 있다.

이러한 색상들과 조금 다른 색들을 구분함으로써 우리는 모든 피조물을 구별 짓고 알게 된다. 그리고 색상들을 합침으로써 백색광에 대한 개념을 제공해주었다. 백색광은 모든 색들의 통합이라고 할 수 있다. 거기에 모든 색상이 담겨져 있고 잠재되어 있는 것이다.

백색광의 이러한 구성이 일단 알려졌기에 우리는 색상을 정의할 수 있다. 모든 물체는 반사하는 광선을 가지고 있고, 흡수하는 모든 다른 광선을 가지고 있다는 것이 색상의 속성이다. 노랑 수선화는 노란빛을 반사하고, 빨간빛과 파란빛은 흡수하기 때문에 노란색이다. 동양 양귀비는 파란빛과 노란빛을 흡수하고 빨간빛만을 반사하기 때문에 진홍색이다. 결국 백합이 하얗다고 한다면 그것은 어떤 빛도 흡수하지 않고 모두 반사하기 때문이다. 한편 검은빛의 물체는 모든 빛을 흡수하고 어떤 빛도 반사하지 않는다. 정확히 말하면 흰색과 검은색은 색이 아닌 것이 분명하다. 하지만 색상계(色相階)의 극한치로서 고려될 것이다. 이 점에서 광학(光學) 학자이자 화가였던 샤를 기욤 알렉상드르 부르주아(Charles Guillaume Alexandre Bourgeois, 1759~1832)가 발견한, 아니면 최소한 증

명한 놀라운 현상에 관한 논문(1812년 6월 22일자 과학원Académie des sciences 논문)을 언급하지 않을 수 없다.

백색광은 노랑, 빨강, 파랑이라는 세 가지 기본적인 색을 포함하고 있으면서 이 색들을 생성해내는데, 이 각각의 색깔들은 백색광에 상응하는 색을 형성하기 위해 다른 두 가지 색을 보완해주는 것으로 이용된다. 따라서 우리는 상응하는 2차적인 색을 언급할 때 각각의 3원색을 보색(complement)이라고 부른다. 예를 들어 파란색은 오렌지색의 보색인데, 이 오렌지색은 노란색과 빨간색의 복합색으로 백색광을 만들어내기 위한 필요 요소를 가지고 있다. 마찬가지 이유로 노란색은 보라색의 보색이고, 빨간색은 초록색의 보색이다. 상호간에 혼합된 각각의 색깔들은 2가지 원색을 섞어서 생성되는 것으로, 혼합색에서 사용되지 않는 원색의 보색이다. 따라서 오렌지색의 보색은 파란색이다. 그 이유는 파란색은 오렌지색을 만드는 데 들어가지 않은 삼원색 중의 하나이기 때문이다.

보색의 법칙(The Law of complementary colors)

예를 들어 초록색이라는 2차적인 색을 만들기 위해 노란색과 파란색이라는 두 원색을 섞는다면, 초록색이라는 이 이차색은 보색인 빨간색에 가까이 두었을 때 가장 강력해 보인다. 마찬가지로 오렌지색을 만들기 위해 노란색과 빨간색을 섞는다면, 이 오렌지색이라는 2차적인 색은 파란색을 옆에 두었을 때 가장 두드러져 보인다. 마지막으로 보라색을 만들기 위해 빨간색과 파란색을 섞었다면, 이 보라색은 노란색 옆에 있을 때 가장 눈에 띄게 된다. 역으로 빨간색은 초록색 옆에서 가장 붉게 보이고, 오렌지색은 파란색 옆에서, 보라색은 노란색 옆에서 가장 강하게 보인다. 보색을 나란히 옆에 두었을 때 서로 강하게 보이는 현상을 미셸 외젠 셰브뢸(Michel Eugène Chevreul, 1786~1889)은 '색의 동시대비법

(The law of simultaneous contrast of colors)'이라 칭했다.

그러나 이상한 현상은 보색들을 옆에 두었을 때는 서로 강하게 보이는 효과가 있지만, 이를 섞었을 때에는 서로를 망가트린다는 것이다. 초록색과 빨간색을 같은 양, 같은 강도로 섞으면 두 색은 상대 색에 의해 서로 소멸되고, 완전히 색깔이 없는 짙은 회색이 된다, 마찬가지로 파란색과 오렌지색, 보라색과 노란색을 같은 양, 같은 강도로 섞으면 같은 현상이 나타난다. 이렇게 색이 없어지는 것을 아크로마티즘(achromatism, 무색성無色性)이라 한다.

아크로마티즘은 노란색, 빨간색, 파란색이라는 삼원색을 모두 같은 양으로 섞을 때에도 나타난다. 노란색, 빨간색, 파란색의 액체로 가득 채운 세 개의 유리 공간을 통해 광선을 통과시키면 그 광선은 완전히 색이 없어져서 무채색으로 나온다는 것이다. 이를 잘 살펴보면 두 번째 현상은 첫 번째 현상과 다르지 않다는 것을 알 수 있다. 예를 들어 파란색이 오렌지색에 의해 없어진다면, 이는 오렌지색이 노란색과 빨간색이라는 두 가지 원색이 혼합된 2차색이기 때문이다. 노란색이 보라색에 의해 없어진다면, 이는 보라색이 빨간색과 파란색이라는 두 가지 원색을 함유하고 있기 때문이다. 이제 친구 색이니 적(敵)의 색이니 하는 표현이 얼마나 옳은 것인지 생각해볼 수 있는데, 왜냐하면 보색은 서로를 돋보이게 하는 승리로 이끌기도 하지만 서로를 파괴하기도 하기 때문이다. 이러한 현상을 잘 기억하기 위해 여러분들은 색상환 장미✤를 구성해보거나 우리가 여기서 제시하는 색상 이미지를 머릿속에 담아두는 것이 필요하다.

✤ 저자주 : 이 색상환 장미는 반드시 알아두어야 할 기억 속의 이미지이다. 이는 어떻게 보면 보색의 법칙을 눈에 보여주기도 하고 보색의 진리를 나타내기도 한다. 우리가 360도 둥근 원주를 상정한다면, 두 원색에서 파생된 2차적인 색은 두 원색에서 정확히 같은 거리에 있다. 예를 들어 오렌지색의 경우 노란색으로부터 60도, 빨강색으로부터 60도 떨어져 있다. 이 색상환에서 우리는 3원색과 3가지의 2차색이 시작되는 부근과 끝나는 부근을 볼 수 있다.

바르게 서 있는 정삼각형 끝의 세 모서리를 노란색, 빨간색, 파란색 3원색으로 보고, 거꾸로 서 있는 정삼각형의 세 모서리에 오렌지색, 초록색, 보라색의 세 가지 2차색을 놓으면 6가지 색의 색상환이 만들어진다. 이 6가지 색 사이에 다시 인근의 두 색을 섞어 3차색을 만들어 놓으면 12가지 색의 색상환이 되는데, 이 6가지 3차 중간색은 연두색(유황색, sulphur), 청록색 또는 옥색(turquoise), 남보라색(campanula), 검붉은색(석류색, garnet), 주황색(nasturtium), 샤프론(짙은 노랑색, saffron)이다.

1880년판 색상환 도표

6색 색상환

여기서 우리가 눈여겨보아야 할 것은 이 12색 색상환에서 정삼각형을 이루는 색 3개를 고르면 어떠한 조합의 3색이 되었든지 간에 보색의 특징을 모두 가지고 있다는 것이다. 예를 들어 연두색과 주황색, 남보라색을 택하면 색상환에서 정삼각형을 이루는데, 이 3색을 섞으면 완전히 색이 없어지게 된다. 다시 말해서 균형 있게 결합시키면 이 색들은 완전히 파괴되어서 무채색으로 변한다.

한편 연두색과 검붉은색은 색상환에서 서로 정반대쪽에 있는 색상으로서 보색 관계이기 때문에 가까이 배치하면 서로 가장 강하게 보이게 한다.

12색 색상환

그러나 이와 같이 보색은 서로 돋보이게 하는 효과가 있는가 하면, 서로 파괴하는 효과가 있는 것 이외에도 또 다른 기막힌 특징이 있다. 셰브뢸은 다음과 같이 말했다.

"캔버스에 한 색을 칠하면, 붓이 지나간 자리에 그 색이 칠해지는 것 이외에도 그 주변에 보색의 후광이 생긴다. 예를 들어 빨간색 원을 그렸다면 그 주위에 옅은 초록색 잔영이 생기며, 빨간색으로부터 그 잔영의 거리가 멀어질수록 약해진다. 마찬가지 이유로 오렌지색 원 주위에는 파란색의 후광으로 둘러싸여지며, 노란색 원 주위에는 보라색 후광이 나타나고, 그 반대도 마찬가지이다."

이러한 현상은 이미 괴테(Johann Wolfgang von Goethe, 1749~1832)와 외젠 들라크루아(Eugène Delacroix, 1798~1863)가 관찰한 바 있다. 요한 페터 에커만(Johann Peter Eckermann, 1792~1854)은 《괴테와의 대화 *Conversations of Goethe*》에서 다음과 같이 기록하고 있다.

"1829년 4월 어느 날씨 좋은 날, 철학자 괴테와 정원에서 산책을 하면서 만개한 노란색 크로커스 꽃을 보게 되었는데, 이때 바닥으로 앉아 다시 바라보니 보라색 자국이 보였다. 비슷한 시기에 어느 날 들라크루아가 노란색 옷 장식을 그리는 데 열중하고 있었는데, 아무래도 그가 원하는 노란색을 찾지 못해 실망하고 있었다. 그는 '루벤스나 베로네세와 같은 화가들은 어떻게 그 아름답고 빛나는 노란색을 찾았을까?' 하고 생각하게 되었다. 그리고 나서 그는 루브르 박물관을 가기로 하고 마차를 불렀다. 1830년 당시 파리에는 밝은 노란색으로 칠해진 이륜마차들이 무척 많았다. 이들 마차 중 하나가 들라크루아 앞에 멈춰 섰다. 그는 마차에 타려는

순간 멈춰 서서 마차의 노란색이 그늘진 곳에 보라색 잔영을 만들어내는 것을 보고 놀랐다. 곧장 그는 마차를 돌려보내고 크게 감동하여 돌아와서는 일단 그가 발견한 법칙을 적용하기 시작했다. 그 법칙이란 그늘진 곳에는 색의 보완이 항상 미미하게 나타난다는 것이었다. 햇빛이 그다지 강하지 않을 때 그 현상은 특히 강하게 나타나고, 괴테가 말한 것처럼 우리 눈은 배경에 맞는 보색을 보게 된다."

이러한 색은 눈이 만들어내는 것일까? 그것을 결정하는 것은 우리가 아니다. 그러나 예를 들어 우리가 온통 파란색의 방에서 나올 때 잠시 동안 주위 사물이 오렌지색으로 보이는 것이 사실이다. 가스파르 몽주(Gaspard Monge, 1746~1818)는 그의 저서 《기하학 서술*Géométric Descriptive*》에서 다음과 같이 밝히고 있다.

"우리가 햇빛이 잘 들어오는 아파트에 있고, 창문은 빨간색 커튼이 쳐 있다고 생각하고, 그 커튼 위에 지름 3~4밀리미터 정도의 구멍이 뚫려 있어서 그 구멍으로 들어오는 한 줄기 햇살을 받기 위해 조금 떨어져 하얀 종이를 받친다면, 이 햇살은 하얀 종이 위에 초록색 자국을 만들어낸다. 반대로 커튼이 초록색이라면 빨간색 자국이 나타날 것이다."

수학자 몽주는 이러한 현상의 이유를 말하지 않았다. 필자가 생각하기에 그 이유는 우리들의 눈이 백색광에 익숙해져 있어서 일부분의 색만 볼 때는 백색광을 완성할 수 있는 다른 색을 필요로 하기 때문일 것이다. 빨간색 빛만을 인지하고 있는 어떤 사람에게 백색광으로 완성하기 위해서는 어떤 색깔의 빛이 필요할 것인가? 노란색과 파란색이 필요할 것이다. 그런데 초록색에는 노란색과 파란색이 포함되어 있다. 빨간색

빛으로 피곤해진 눈에서 빛의 균형을 이루게 하자면 초록색이 필요한 것이다.

이러한 법칙을 직관적으로 알아차린 후 이를 잘 숙지하고 철저히 연구했다는 점에서 들라크루아는 근대 화가 중에서 가장 훌륭한 색조 화가 중의 한 사람이 되었다. 사람들은 가장 훌륭한 화가라고도 말하는데, 그는 색상이라는 미학적 언어에서뿐만 아니라 천재적인 재능으로 이를 다양하게 적용하고, 색상의 조화로운 사용에 있어서 모든 사람들을 넘어섰기 때문이다. 인간 목소리의 모든 음역을 가진 어떤 성악가처럼 그는 미술의 언어에 새로운 표현을 더함으로써 회화(繪畵)의 한계를 넓혔다.

그것만이 전부가 아니다. 두 개의 보색을 서로 다른 비율로 섞으면, 두 색은 부분적으로 없어지고 다양한 회색 톤의 바래진 색이 나온다. 예를 들어 노란색 10과 보라색 8을 섞으면 10분의 8 정도 두 색이 파괴되고 무채색이 된다. 그러나 나머지 10분의 2는 섞인 물감 중에 노란색이 조금 많기 때문에 노란색을 띤 회색이 나타난다. 이 같은 방식으로 무수히 많은 변색들을 만들어낼 수 있는데, 우리는 이를 약화된 톤(lowered tone), 프랑스어로는 'rebattues(다시 섞어진)'의 색이라고 부른다. 이 같은 아크로마티즘은 자연이 제3의 색을 만들어내기 위해 다른 색들을 퇴색시키고, 생명을 위해 죽음을 이용하는 것과 같다고 하겠다.

보색의 법칙을 일단 인식하게 된 화가들은 색이 서로 튀어보이게 하기 위한 것이든, 아니면 조화를 완화시키기 위해서든, 또는 날카롭고 강한 효과를 가져오기 위한 것이든 간에 두 보색을 가깝게 배치함으로써 전쟁 장면이나 비극적인 장면의 표현에 보다 적합하도록 할 수 있는데, 이는 보색의 법칙을 아주 확실하게 이용하는 것이라 할 것이다. 캔버스에 선명한 주홍색을 칠한 후 이를 누그러뜨릴 필요가 있다면, 색상의 법칙을 배운 화가는 무턱대고 다른 색을 칠하여 더럽힐 것이 아니라 파란색을 덧칠

하여 더 이상 시행착오를 겪지 않고 자연스럽게 그려나가면 될 것이다.

그러나 색을 건드리지 않고 이웃해 있는 옆의 색을 칠함으로써 그 색을 강화시킬 수도 있고, 유지시킬 수도 있으며, 약화시키거나 중화시킬 수도 있다. 순수 상태에서 두 개의 비슷한 색을 나란히 칠한다면, 그러나 짙은 빨간색이나 밝은 빨간색과 같이 여러 다양한 농도의 색을 이용한다면, 농도의 차이에서 오는 대조(contrast) 효과와 유사한 색조에서 오는 조화(harmony) 효과를 얻을 수 있을 것이다. 비슷한 두 가지 색을 가까이 둔다면, 예를 들어 파란색 원색과 회색빛 도는 파란색과 같이 같은 계통의 색상이지만 순수한 색과 혼탁한 색을 가깝게 둔다면, 두 색의 유사성으로 완화될 것이지만 결과적으로 다른 유형의 대조 효과를 가져올 수 있다. 순간적으로 칠해지는 색상은 똑같은 양도 아니고, 똑같은 강도도 아니다. 화가는 확실한 법칙의 한계 내에서만 자유로운 것이다.

들라크루아를 연구해보면 우리는 그가 근대 과학의 이 귀중한 정보를 때로는 아주 세심하게 때로는 아주 대담하게 잘 활용했음을 알 수 있다. 때로는 비슷한 색상의 조화를 추구하고 때로는 반대색들의 대조 효과를 추구하면서 어떻게 색조들을 시험했는지, 어떻게 색상들의 근접성과 떨어짐을 측정했는지를 알 수 있는데, 그 이유는 그가 여러 색상의 물감들을 같은 양으로나 같은 농도로 절대 사용해서는 안 될 때에도 확실한 색의 법칙에 충실했기 때문이다. 여러 색상 물감의 양을 시험하고, 각 색상에 있어야 할 자리와 역할을 분배하며, 각 색상을 칠할 면적을 계산한다. 마치 색상으로 구성하고자 하는 드라마의 은밀한 리허설 무대처럼 말이다. 또한 그는 하얀색과 검정색의 자원을 활용했고, 시각적 혼합을 예견했으며, 색상의 진동을 인지했고, 마침내 다양하게 채색되는 빛이 북쪽 또는 남쪽에서부터 아침과 저녁에 따라 만들어내는 효과에까지 주의를 기울였다.

　뉴턴 이전 200년 전에 레오나르도 다 빈치는 "흰색은 그 자체 하나의 색이 아니라 모든 색을 담고 있는 색이다"라고 말했다. 사실 흰색은 더 이상 결코 흰색이 아니다. 즉 그것은 어떤 색보다도 가장 많은 빛을 반사시키는 것이고, 절대적으로 색이 없는 것이라고 말하는 것이 더 옳을 것이다. 반면에 검정색에는 몇 가지 종류가 있다. 먼저 밤의 가장 두터운 어둠이 만들어내는 네거티브 검정색이 있고, 다른 것은 최고의 수준으로 농축된 하나의 원색이 만들어내는 농축된 검정색(black by intensity)이 있다. 화가 쥘 지글러(Jules Ziegler, 1804~1856)의 훌륭한 저서 《세라믹 연구 *Etudes céramique*》에서 암시한 색이다.

　가장 집약된 노란색과 가장 짙은 파란색, 가장 강도가 높은 빨간색으로 채워진 세 개의 원통을 가정해보면, 3개의 원색은 각기 검정색의 느낌을 줄 것이다. 이 검정색에 흰색을 섞으면 원통 안에 갇혀 있던 노랑, 빨강, 파랑의 3원색의 특성이 되살아나는 것을 볼 것이며, 흰색의 양을 높여감에 따라, 다시 말해 빛의 양을 높여감에 따라 색상이 보다 밝게 나타날 것이다.

　일반적인 검정색은 삼원색이 똑같은 양으로 가장 밀도 있게 섞임으로써 나타나는 것으로, 앞에서 언급한 바와 같이 아크로마티즘(무채성)을 만들어내는 혼합이다. 샤를 기욤 알렉상드르 부르주아는 《실험 광학 매뉴얼 *Manuel d'Optique expérimentale*》에서 "색상들의 색소들이 풍부할수록 아크로마티즘은 더욱더 어둡다"고 지적하고 있다. 아크로마티즘에서 조금 벗어난 변색을 만들어내기 위해서는 노란색과 빨간색, 파란색의 원색 중 한두 색을 조금만 더 넣어 혼합하기만 하면 되는 것처럼 화가는 검정색을 만들면서 그가 바라는 효과를 얻어내기 위해 감지할 수 없는 아주 작은 색조만 남겨둘 수 있다. 그러나 모든 색조에서 벗어난 순수한 상태

에서 검정색은 흰색과 같이 더 이상 하나의 색이 아니다.

그렇다면 그림에서 흰색과 검정색의 효과는 무엇인가?

화폭의 색상이 대단히 화려하고 엄청 다양하다면, 다소 명백한 상태든 아니면 회색빛으로 무채색 같은 상태든 간에 검정색과 흰색은 화면 전체의 눈부심을 누그러트림으로써 눈을 좀 쉬게 하고 시원하게 한다. 그러나 이런저런 특정 색상과 함께 옆에 두고 사용한다면 흰색은 그 특정 색을 돋보이게 하고, 반대로 검정색은 그 색을 약하게 한다. 그 이유는 무엇인가? 빨간색을 예로 들자면, 빨간색은 붉을수록 덜 빛이 나는데, 여기에 흰색을 가까이 하면 전보다 덜 밝아 보이고 결과적으로 보다 붉게 보이게 된다. 반대로 빨간색 옆에 검정색을 두면 보다 밝아 보여서 그만큼 덜 붉게 보인다. 왜냐하면 어떤 사물의 색을 밝게 보이게 하는 색상은 그 사물의 색을 약하게 만들기 때문이다. 그 증거로 빛의 힘으로 그 색상은 흰색 안에서는 약해지고, 강력함과 농축의 힘으로 검정색 안에서는 강해진다.

진사(辰砂, cinabar)로 예를 하나 더 들어보자. 이 물질은 유황과 수은으로 구성된 물질로서, 스테인드글라스(유리화glass painting) 채색에 사용되는 밝은 붉은색 물감을 만들어낼 수 있다. 그런데 이 진사가 덩어리로 있을 때에는 갈색 벽돌과 비슷하게 흐릿한 붉은색을 띠지만, 이를 빻아 갈수록 어둡고 짙은 색조를 잃어간다. 진사가 더 작은 입자로 조각이 날수록 표면적이 넓어져서 빛의 흰색이 더 많이 스며들어가게 될 것이고, 점차 더 작은 수많은 미립자가 될 것이다. 마침내 아주 미세한 입자가 되었을 때는 선명한 붉은색, 주홍색(버밀리언vermilion)을 만들어낸다.

작용과 반작용을 떠나서—필자가 여기서 반작용을 이야기하는 것은 모든 색은 흰색이나 검정색이 옆에 있을 때는 그 흰색이나 검정색이 약간 보색의 빛을 띠도록 하기 때문이다—검정색과 흰색은 어떤 미적인 가치 또는 느낌을 나타내는 역할을 한다. 음산한 분위기의 그림에서는 흰

색이 바로 옆에 붙어 있으면 오케스트라에서 한 번 크게 징(북)을 울리는 것과 같은 역할을 한다. 그렇듯이 들라크루아의 작품 〈단테의 배The Barque of Dante〉에 나오는 베르길리우스의 망토에서 볼 수 있는 흰색의 터치는 어둠 속에서 울리는 무시무시한 자명종과 같은 것이다. 이 흰색 터치는 폭풍우 하늘에 커다란 자국을 남기는 번개처럼 빛난다. 예전에 이 천재

외젠 들라크루아, 〈단테의 배〉, 1822년

색조 화가는 빨간색이나 파란색과 같은 두 가지 원색이 너무 붙어 있어서 나타나는 거친 효과를 교정하기 위해 흰색을 사용했던 것이다.

프랑스 국회(Corps Législatif)의 도서관을 웅장하게 장식하고 있는 여러 흥예 중 하나의 그림인 〈성 세례자 요한의 죽음Mort de Saint Jean Baptiste〉에서 요한의 목을 자른 사형집행인이 붉은색과 파란색의 옷을 입고 있는 것을 볼 수 있는데, 이 두 색이 근접해 있음으로 해서 오는 거친 효과를 들라크루아는 약간의 흰색 터치로 누그러뜨리고 있다. 또한 여기서 흰색은 빨간색과 파란색을 연결시키면서도 사형집행인에 걸맞은 강인한 인상을 자아내게 한다. 그래서 우리는 (프랑스의 청백홍) 삼색기를 연상시키는 그 색이 거의 조화롭지 못하다는 것을 알게 된다. 쬘 지글러는 수평으로 펼쳐진 이 깃발이 전체적으로 조화를 이루지 못한다고 보았다. 하지만 주름의 효과를 통해 3색의 면적이 서로 다르게

외젠 들라크루아, 〈성 세례자 요한의 죽음〉, 1838년

그려졌고, 이는 한 색이 다른 색들을 지배하는 효과를 가져오면서 새로운 조화를 이루었음을 관찰했다. 그는 "천을 여러 방향으로 펄럭이게 하는 바람을 상상하고 매우 다양한 비율로 3색을 다루었는데, 이는 지적인 예술가나 할 수 있는 것으로 이따금씩 그 효과는 경탄할 만하다"고 말했다.

흰색과 검정색은 그림 속에서 적은 양으로만 나타나야 하는데, 특히 검정색은 우울한 그림에서 색을 약화시켜야 할 때는 넓은 공간에 퍼져 있게 하기보다는 좁은 공간에 분산시켜서 여러 번 반복적으로 나타나야 한다. 필자의 기억에는 들라크루아의 〈돈 주앙의 난파선The Shipwreck of Don Juan〉에서는 이처럼 검정색과 흰색이 흩어져 비극적인 효과를 가져온다. 이 작품은 에메랄드 빛의 깊은 바다 위에서 (검은 머리와 조기 리본에서 영감을 받은) 장례 표식처럼 검정색과 흰색이 흩어져 있다. 이는 기근으로 미쳐가고 있고 삶에 대한 희망과 죽음의 공포 사이에서 동요하고 우왕좌왕하는 난파당한 사람들의 고뇌를 우리들 눈앞에 보여주는 듯하다.

외젠 들라크루아, 〈돈 주앙의 난파선〉, 1840년

시각 혼합(The Optical Mixture)

뤽상부르(Luxembourg) 궁의 도서관을 찾아간 어느 날 우리는 중앙의 둥근 천장에 그려진 그림에서 엄청나게 풍부한 (시각) 효과에 놀라지 않을 수 없었다. 이 그림을 그린 화가 역시 들라크루아인데, 그가 그려야 할 이 둥근 천장은 빛이 약해서 그는 이 오목한 천장 면의 어둠과 싸워야 했다. 그래서 그는 그만의 색을 다루는 기술로 인공적인 빛을 만들어냈다. 둥근 천장을 장식하고 있는 그림 속에는 신화적인 인물 또는 영웅적인 인물들이 아름다운 정원에서 거닐고 있는데, 그중에는 낙원의 그늘에 앉아 있는 반라의 여인이 있다. 이 여인의 피부는 어둠 속에서 가장 섬세하고 가장 투명한 색조를 띠고 있다. 우리는 이러한 장밋빛 색조(톤)의 놀라운 참신함에 경탄하지 않을 수 없다.

들라크루아의 친구로서 이 둥근 천장의 그림 작업을 보았던 어떤 화가는 "우리를 매료시키는 효과를 가져오고 있는 분홍빛 살색을 만들어낸 색이 실제 어떤 색이었는지 당신이 알게 된다면 아마 깜짝 놀라게 될 것입니다. 이렇게 말해서는 안 되지만 그 색을 따로 본다면 길가의 진흙과 같이 흐릿하게 보일 수도 있는 색으로 그러한 색조(톤)를 만들어냈다는 거죠…"라고 웃으며 말했다. 이런 기적이 어떻게 일어날 수 있다는 말인가? 들라크루아는 분명한 초록색 선영(線影)으로 그 반라(半裸) 인물의 등을 과감하게 줄였는데, 그 초록색은 보색인 분홍색으로 인해 부분적으로 중화되었고, 원래의 분홍빛과 함께 멀리서만 느낄 수

외젠 들라크루아, 1845년, 뤽상부르 궁 도서관 천장화

있는 참신한 혼합 색조를 만들어냈다. 한 마디로 결과적으로 아름다운 살색으로 보이는 하나의 색상을 만들어낸 것인데, 이것을 우리는 바로 시각 혼합이라고 부르는 것이다.

우리가 몇 발자국 떨어져서 캐시미어 숄을 바라보면 그 천에는 없던 다른 색조들을 종종 보게 되는데, 이러한 색조들은 그들 간의 상호 반작용 효과로 우리의 눈 깊숙이에서 합성된 것이다. 두 가지 색을 나란히 둔다거나 이런저런 비율로, 즉 각 색이 차지할 면적에 따라 겹쳐 놓으면 직조공이나 화가가 의도하지 않았으나 멀리서 보면 나타나는 제3의 색상이 나타나는 것이다. 이 제3의 색이 들라크루아가 의도했던 색이고, 시각 혼합으로 탄생하는 색인 것이다.

그러나 색조 화가에게 의뢰하지 않고 어떻게 이러한 혼합을 얻어낼 수 있을 것인가? 색상 배합이 중요한 모든 그림에서 이러한 점은 상당히 힘든 문제이다. 우리 눈이 여러 가지 색을 동시에 인지할 때 결과적으로 나타나는 효과는 색을 띠고 있는 물체의 형태와 그 비율에 달려 있다. 또한 그런 물체들이 어떻게 놓이고 배치되어 있는지, 어떻게 그룹별로 묶여져 있는지에 달려 있다.

이를 보다 잘 이해하기 위해 보색인 빨강색(R)과 초록색(G) 두 색을 직사각형 널빤지에 두 구역으로 나누어 나란히 놓았을 때를 생각해보자. 두 색은 서로 강하게 보이게 되며, 특히 경계선 부근은 더욱 강하게 보인다. 이번에는 또 다른 널빤지를 아주 좁은 폭으로 평행하게 여러 조각으로 자르고, 빨간색과 초록색을 번갈아 칠한다면, 우리 눈은 더 이상 두 색을 뚜렷하게 인식하지 못하게 된다. 즉 형체의 개별성과 함께 색상의 개별성이 없어지게 되고, 빨간색과 초록색이 서로 섞이면서 가시적인 혼합, 즉 시각 혼합(Optical Mixture)으로 서로 파괴되고 회색빛의 무채색 널빤지로 변한다.

아래의 도형에서 보는 바와 같이 두 색이 접하는 부분이 서로 상대편 색에 깊숙이 교차되도록 나누어진다면, 그리고 톱니바퀴 모양이 매우 작아서 눈으로 보아도 잘 보이지 않을 정도라면 AB 위에서는 완전히 무채색의 색조가 나타나게 될 것이다. 그러나 두 색의 비율이 달라지거나 톱니바퀴의 모양이 고르지 않다면 아주 미묘한 아름다움을 가진 붉은빛을 띠는 회색이나 초록빛을 띠는 회색이 나타날 것이다.

조그만 보라색 점들이 박힌 노란색 천이나 오렌지색 반점이 뿌려진 파란색 천 위에서도 이와 비슷한 현상들이 나타날 것이다.

들라크루아는 가장 세련되고 정교하며, 가장 찾아보기 힘든 색조를 팔레트에서 미리 만들어내서 벽에 바르는 것이 결코 아니었다. 그는 앞으

외젠 들라크루아, 〈알제의 여인들〉, 1834년

로 드러날 조합을 미리 계산해서 결과적으로 그 조합으로부터 의도한 색조가 나오도록 한 것이다. 루브르 박물관에 있는 〈알제의 여인들Women of Algiers〉이란 그림에서 조그만 초록색 꽃들이 박혀 있는 분홍색 셔츠는 누구도 정확하게 말하고 정의할 수 없는 오묘한 제3의 색조를 만들어 내는데, 이는 어떠한 복제 화가도 미리 이 색을 만들어 붓 끝으로 화폭에 찍어낼 수 있는 색조가 아니다.

색상의 진동(The Vibration of Colors)

레온하르트 오일러(Leonhard Euler, 1707~1783)라는 독일의 뛰어난 현자가 그의 저서 《어느 독일 왕자에게 보낸 편지Lettres a une princesse d'Allemagne》에서 "소리와 빛 사이의 유사성은 너무나 똑같아서 심지어

최소한의 특별한 상황에서도 인정된다"고 밝혔다. 팽팽히 당겨진 현의 진동수에 따라 저음과 고음이 주어진 시간에 나오듯, 각각의 색상도 청각 기관의 소리처럼 시각 기관에 작용하는 어떤 진동수에 따라 달라진다. 진동은 색상에 내재하는 특징일 뿐만 아니라, 극단적으로는 색상 그 자체는 아무것도 아니지만 빛의 다양한 진동에 불과할 가능성이 매우 높다. 싱싱하고 화려한 꽃이 줄기에서 떨어지면 왜 색이 바래지는가? 그 이유는 영양분을 빨아들이지 못하면 꽃은 이내 생기와 활력을 잃어버리고, 식물 조직은 느슨해진 악기의 현처럼 똑같은 진동수를 낼 수 없기 때문이다.

홀륭한 색조 화가인 동양인들은 외관상 부드럽게 표면을 색칠할 때 순수한 상태에서 톤 위에 톤, 즉 파란색 위에 파란색, 노란색 위에 노란색, 빨간색 위에 빨간색을 칠함으로써 색상을 진동시킨다. 그래서 비록 단색만을 사용할 때조차도 그들은 천이나 양탄자, 꽃병 위에서 조화를 얻었다. 그 이유는 밝은 것에서부터 어두운 것까지 다양한 색가(色價)를 사용했기 때문이다. 높은 통찰력과 섬세함을 가지고 동양의 미술을 연구했던 아달베르 드 보몽(Adalbert de Beaumont, 1809~1869)은 색상의 법칙과 장식의 법칙에 대해 잘 알고 있었던 전문가로, 색상의 균등성(equality of colour)에 대해 반발했던 첫 번째 인물 중 한 사람이다. 이 색상의 균등성을 서유럽인들은 우리가 찾아낸 법칙 중에서 완전한 것인 양 추구하려 했고, 중국인들은 합리적인 이성을 가지고 결함이 있는 것으로 여겼다. 보몽은 《르뷔 데 되 몽드Revue des Deux Mondes》에서 아래와 같이 밝히고 있다.

"붉은 강낭콩이든 아니면 파란 청금석이나 옥색 터키석이든 간에 색상이 강하면 강할수록 동양의 화가들은 그 색상이 더 반짝이도록 했는데, 이는 그 자체로 음영이 나타나도록 하기 위해, 그리고 좀 더 강렬하게 만들기 위해,

무미건조하고 단조롭지 않도록 하기 위해, 한 마디로 이러한 진동을 만들어내기 위한 것이다. 이러한 진동 없이는 어떤 색도 눈으로 봐줄 수 없는 색이 되어 버리는데, 이는 같은 조건 하에서 어떤 소리도 이러한 진동 없이는 귀로 들을 수 없는 소리가 되어 버리는 것과 같다."

들라크루아는 직관에 의해서였는지 아니면 본인이 연구한 결과인지는 모르지만 하늘이나 건축물 깊숙한 곳의 통일성을 원할 때에도 화폭에 단조로운 색조를 칠하지 않도록 주의를 기울였다. 그는 같은 색상이라도 여러 톤으로 표면을 진동하게 만들었을 뿐만 아니라 더욱 크게 그림의 색상을 진동하게 만들었다. 그는 색상을 수평적으로 입히는 것이 아니라 같은 색상이지만 더욱 두드러지게 밑그림에 붓으로 색상을 찍어 발랐다. 동시에 이는 멀리서 보면 거의 모든 곳에 상당히 골고루 어떤 통일성을 드러나게 하고, 그 자체 강약이 가미된, 말 그대로 진동하는 색조에 독특한 깊이감을 더해준다. 이러한 법칙을 알지 못하면 이름 있는 화가라 할지라도 어찌할 수 없는 단조로움과 소위 보고서에 충실한 그림, 왼쪽에서 오른쪽으로 깨끗하게 아주 골고루 청소된 듯한 그림, 다시 말해 아무런 활력과 감흥이 없는 단조로운 그림만을 그려낼 뿐이다. 이같이 단일화되고 차가우며 평편한 하늘에다 〈오르페우스Orpheus〉가 그려진 반원형의 천장화와 〈바다를 대하고 연설하는 데모스테네스Demosthenes Declaiming by the Seashore〉, 〈십자군의 콘스탄티노플 입성Entry of the Crusaders in Constantinople〉과 같은 들라크루아의 작품을 비교해보라. 아니면 멀리 갈 필요도 없이 파리의 국회의사당 도서관 천장화와 어떤 장식 화가가 일반적인 방식에 따라 하늘을 그려놓은 다섯 개 둥근 지붕의 천장화를 비교해보라. 그러면 곧장 여러분은 색조 화가가 된 화가와 색조 화가가 되기를 원치 않은 보통 화가 간의 분명한 차이점을 느끼게 될 것이다.

외젠 들라크루아, 〈바다를 대하고 연설하는 데모스테네스〉, 1859년

외젠 들라크루아, 〈십자군의 콘스탄티노플 입성〉, 1840년

자연에서 빛은 날씨와 주위 환경, 시간에 따라 여러 다양한 색깔로 우리에게 다가온다. 만약 화가가 무채색의 빛과 희미한 회색빛의 효과를 선택했다면, 색상의 강화 또는 약화 법칙은 명암법과 반대되지는 않을 것이다. 말하자면 (새틴이나 갑옷, 호신구들과 같은 반짝이는 옷감이나 매끄러운 물체의 경우를 제외하고는) 밝은 곳에서는 색상들이 생생하게 드러나고, 그늘진 곳에서는 색상들이 누그러진다는 것이다. 그러나 화가가 차가운 기운이 도는 파란색의 빛이나 뜨거운 기운이 도는 오렌지색의 빛을 선택할 때 색상들에 대한 개념이 없다면 나타나는 현상들을 표현할 수 없을 것이다.

예를 들어 파란색의 모직물이 차가운 빛으로 비쳐지고 있다면, 그 파란색은 밝은 곳에서는 더욱 드러나고 어두운 곳에서는 누그러질 것이다. 반대로 그 빛이 태양빛처럼 오렌지색이라면, 어두운 곳에서는 같은 색깔의 모직이라도 더욱 파랗게 보일 것이고, 밝은 곳에서는 훨씬 덜 파랗게 보일 것이다. 왜 그럴까? 그 이유는 (오렌지색과 파란색) 두 보색이 섞여 나타나는 색상이 밝은 부분에 있는 모직의 순 파란색 대신에 회색빛으로 대체되기 때문이다. 이제 파란색 모직물을 오렌지색 모직물로 바꿔보자. 이를 차가운 색으로 비추면 이 빛의 파란색은 (보색의 법칙에 따라) 부분적으로 오렌지색을 중화시킬 것이다. 그러나 이러한 현상은 밝은 곳에 있을 때만 일어나는 것이고, 어두운 곳에 있다면 오렌지색은 그 색을 퇴색시킬 수 있는 빛으로부터 떨어져 있기 때문에 어둠이 보존해줄 수 있는 모든 색가를 보다 잘 보존할 수 있는 것이다. 이러한 점에서 우리는 색깔이 있는 빛이 색상에 미치는 영향은 우리가 여기서 밝히는 현상에 대해 확실히 알지 않고서는 파악할 수 없다.

수많은 그림들이 그렇게 편하지 않게 보이는 것은 대부분의 화가들이

이러한 법칙을 잘 모르고 있기 때문이다. 특히 파란색과 보라색이 그렇게 불편하고 불안한 색이라면 화가가 색상을 약화시켜야 할 곳에서는 강하게 드러나게 하고 강하게 드러나야 할 곳에서는 약화시키기 때문이며, 그가 택한 파란빛 또는 오렌지빛, 노란빛을 잘 고려하지 않았기 때문이다.✢

　이것이 화가가 색상을 다루는 데 있어서 따라야 할 법칙이고, 화가가 갖추어야 할 자산이다. 시각적인 아름다움에 원하는 감각의 표현까지 더한다면, 우화나 이야기 같은 분위기에 색조를 맞추면서 시적인 강조를 끌어올 줄 안다면 그 화가는 행복하다. 사실 훌륭한 배색의 표현이나 심미적인 색가에 대한 거론은 오늘날에 와서야 이루어진 것이다. 베로네세와 루벤스는 표현하고자 하는 이야기가 어둡거나 엄격하고, 차갑거나 날카로운 조화라고 할지라도, 시각적으로 즐거움과 편안함을 주기 위해 항상 고심했다. 예수 그리스도가 가나의 결혼식장에 앉아 있거나, 아니면 갈보리 산을 걸어가거나, 엠마오로 가는 제자들 앞에 나타나거나 베로네세는 그가 사용하는 색상에 대한 마음 자세를 조금도 바꾸지 않았다. 그는 눈의 즐거움을 포기하지 않았다. 소박한 차분함으로 그는 외부의 화려함을 동원해서 대상의 엄격함을 필요에 따라서 만들어내는 것에 반대했다. 루벤스의 경우는 〈사랑의 정원The Garden of Love〉에서 보는 바와 같이 아름다운 여자를 그리기 위해 사용한 색상이나 〈최후의 심판The Great Last Judgment〉에서 보는 바와 같이 지옥에 떨어진 여자들을 표현

✢ 저자주 : 우리는 색상들을 말할 때 촛불이나 램프, 가스불에 있을 때를 말하는 것이 아니라 대낮 햇빛에 있을 때의 색을 말한다는 것을 익히 알고 있다. 그렇기 때문에 화가들은 밤에 작업하는 것을 꺼려 한다. 그런데 니클레(M. Nicklès)가 낭시에서 공개적으로 행한 실험(Revue des Cours scientifiques)과 셰르륄(Michel Eugène Chevreul, 1786~1889)이 과학원에서 밝힌 바에 의하면, 마그네슘 불빛이나 전기 불빛은 햇빛과 같지 않지만 햇빛을 대체할 수 있는데, 이러한 불빛들이 매우 훌륭하게 순수한 색상들을 잘 드러나게 하고, 각 색조들이 각기 가지고 있는 색가들을 잘 유지하도록 하며, 인조 가스불이나 램프, 촛불에 있는 것처럼 혼동스럽지 않기 때문이다.

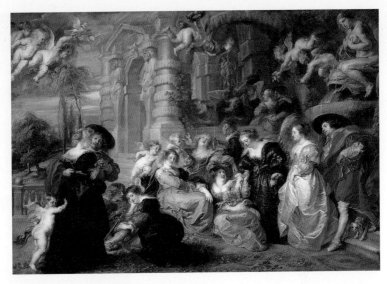

페테로 파울 루벤스, 〈사랑의 정원〉, 1630~1631년

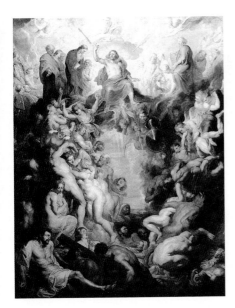

페테로 파울 루벤스, 〈최후의 심판〉, 1614~1617년

하기 위한 색상 사이에 큰 차이가 없었다. 그는 지옥에 떨어진 여자도 생생하고 밝은 장밋빛 시냇물처럼 표현했다. 그는 작품을 보는 사람에게 무서운 분위기를 보여주고자 할 때도 아름다움으로 우리를 유혹하고자 했다.

들라크루아는 보다 시적으로 대상에 흡입되어 자신의 감정에 보다 충실하게 자신이 생각하는 색조에 악기(시상)를 맞추었다. 그림의 첫 번째 작업은 무거운 것이든 가벼운 것이든, 우울한 것이든 의기양양한 것이든, 부드러운 것이든 비극적인 것이든 간에 자신의 멜로디를 서곡으로 만들었다. 멀리서 아무것도

아직 알아볼 수 없을 때 관객들은 이미 영혼을 두드리는 어떤 충격을 예감한다. 〈무덤의 그리스도Christ at the Tomb〉에서 보이는 석양의 하늘을 배경으로 한 비통함은 어떠하며, 〈묘혈을 파는 인부(산역꾼)와 함께 있는 햄릿 Hamlet and the Grave Diggers〉에서 볼 수 있는 비통하고도 매서운 슬픔은 어떠한가! 〈모로코의 유대인 결혼식Jewish Wedding in Morocco〉에서는 등장인물들이 얼마나 편한 자세로 있는지를 느낄 수 있지 않은가! 특히 〈모로코의 유대인 결혼식〉에서는 초록색과 빨간색이라는 두 개의 보색이 (따뜻한 붉은색은

외젠 들라크루아, 〈무덤의 그리스도〉, 1848년

외젠 들라크루아, 〈모로코의 유대인 결혼식〉, 1839년

외젠 들라크루아, 〈트라얀의 정의〉, 1840년

어두운 곳에서, 차가운 초록색은 밝은 곳에서) 화면을 지배하면서 조화를 이루고 있는데, 이러한 조화는 야외의 작렬하는 태양을 피해서 실내로 들어온 사람들이 느끼는 시원한 청량감을 상상케 한다. 또한 〈트라얀의 정의The Justice of Trajan〉라는 작품의 색조 배색 안에서는 팡파레 소리가 크게 울리는 듯하지 않는가! 이 그림에서 우리는 화려한 옷에 위엄에 찬 로마 황제가 장군들과 나팔수, 기수들을 대동하고 개선문에서 나오는가 하면, 한쪽에서는 한 여인이 눈물을 흘리며 죽은 아이를 트라얀의 발밑에 던지는 모습이 보인다. 아래쪽은 창백한 색조인 반면, 위쪽은 화려하고 찬란한 색조로서, 개선문의 아치(arch)가 쪽빛 창공을 가리고 있고, 하늘은 전리품 무기의 오렌지색 색조가 만들어내는 동시대비로 눈부시다.

이렇듯 색조 화가들은 과학이 발견한 수단을 통해 우리를 매료시키고 있다. 그러나 색상에 대한 기호가 너무 지나치게 편향된다면 적지 않은 희생이 뒤따를 수 있다는 말은 새겨들어야 한다. 그것은 종종 지향하는 방향을 왜곡할 수 있고, 감정을 비틀어놓으며, 생각을 바꿔놓을 수 있다는 것이다. 우리는 흔히 열정적인 색조 화가들은 자신의 색상을 위해 형태를 만든다고 말하곤 한다. 즉 색조 화가의 목적이 모든 색조가 빛을 발하도록 하는 데 있다는 것은 확실한 사실이다. 데생은 색조에게 우선순위를 물려주고 있고 물려주어야 할 뿐만 아니라, 구성은 색조에 의해

외젠 들라크루아, 〈키오스 섬의 학살〉, 1824년

지배를 받고 제약을 받으며 농락을 당한다. 노란색 모직물을 크게 자극하는 보라색을 여기에 가져오기 위해서는 이 색에 어떤 공간을 두어야 할 것이고, 아마 불필요할지 모르지만 어떤 부수적인 것을 만들어내야 할 것이다. 〈키오스 섬의 학살The Massacre at Chios〉에서 기병의 가죽 가방이 한 구석에 그려져 있는데, 이는 화가가 이곳에 오렌지색 공간이 필요했기 때문이다. 색상들을 두드러지게 한 후 이 색상들과 상반되는 것들을 다시 조화시키기 위해, 색들을 정화시키거나 단절시킨 후 비슷한 것들을 서로 가깝게 모으기 위해 온갖 파격이 허용되어야 하고, 그런 색

상들을 사용한 구실을 찾아야 한다. 반짝이는 물체, 가구, 천 조각, 모자이크 조각, 무기, 카페트, 화병, 낮은 층계, 벽, 털이 많은 동물, 화려한 깃털의 새들을 그림 안으로 들여와야 하고, 그렇게 함으로써 자연에 있어 하층의 것들이 점차 첫 번째 자리를 차지하여 인간의 존엄성과 자리를 다투게 될 것이지만, 인간만이 사고(思考)라는 생명의 가장 높은 표현을 가지고 있기 때문에 예술의 정점(頂點)을 차지해야 한다.

그렇다. 화가가 열정적으로 색상만을 추구한다면 그림의 장면에 활동적인 면을 희생시킬 수 있다. 그렇다면 우리의 색조 화가들은 무엇을 하고 있는가? 그들은 동양으로, 이집트와 모로코로, 스페인으로 떠나서 방석, (회교권의) 가죽 신발, 수연통(水煙筒), 터번, 아라비아의 외투, 터키의 외투, 돗자리, 파라솔 등 눈에 보이는 모든 물건을 가져온다. 그들은 사자와 호랑이로 영웅을 만들고, 풍경의 중요성을 과장한다. 복장과 움직이지 않는 물체에 대해 관심을 배가함으로써 그림은 갈수록 묘사적이 되어가고, 위대한 예술은 부지불식간에 시들어가고 사라질 위험에 있다.

색조의 진정한 역할은 무엇인가? 그것은 밖으로 보이는 자연의 행렬을 가져오고, 물질적인 피조물의 화려함을 인간의 행동이나 인간의 존재와 연계시키는 것이라 하겠다. 특히 색조 화가는 색조의 조화 속에서 시인들이 말하는 것처럼 자신의 사고에 일치하는 것처럼 보이는 것들을 선택한다. 그러나 우리가 알아두어야 할 것은 데생을 경시하고 색상을 우위에 두는 것은 절대적인 것보다 상대적인 것을, 항구적인 형태보다 일시적인 모습을, 영혼의 제국보다 육체적인 인상을 우선시하는 것이 될 수 있다는 것이다. 이미지가 사상보다 중시될 때 문학이 쇠퇴하는 경향이 있는 것처럼, 회화도 데생의 정신이 색조의 감각에 의해 압도되어버린다면 반드시 물질화되고 쇠퇴하게 된다. 한 마디로 오케스트라가 노래를 따라가지 않고 그 자체 시(詩)가 되는 것과 같다.

폴 세잔(Paul Cezanne), 〈사과와 오렌지 Apples and Oranges〉, 1899년

세잔의 정물화 가운데 가장 화려함을 자랑하는 작품 중 하나로, 소파 위에 놓인 흰
색 식탁보는 과일을 더욱 빛나고 도드라지게 만드는 역할을 하고, 작은 색면들이 겹
쳐지면서 대상은 입체감을 갖게 된다.

14
터치

터치의 특징,
곧 물질적 실행의 질은
화가에게 마지막 표현의 수단이다.

그림에 있어서 터치는 글씨에 있어서 서체(書體)와 거의 같은 것이다. 일부 예민한 사람들은 글씨 모양을 보고 그 사람의 정신적인 상태를 알아볼 수 있다고 생각하기도 한다. 이는 분명 지나친 것이기는 하지만, 펜을 다루는 손과 손을 이끄는 정신 사이에는 어떤 보이지 않는 관계가 있다는 것을 부정할 수는 없다. 쓰기의 대가들이 이유 없이 많이 써놓은 간략한 서명 글씨들은 무미건조한 것이기는 하지만, 그 안에서 그들은 대문자들을 얽히게 해놓고 글 끝에 덧글(tail-piece)이나 사람의 모습 같기도 한 야심찬 소용돌이를 집어넣어둔다. 그렇기에 어떤 작가의 수기 원고 속에서 써내려간 펜글씨를 따라가는 것은 호기심을 끌어내는 것이며, 글을 써내려간 방식이 소심하든 아니면 단호한 것이든, 멋을 부린 것이든 아니면 무심한 것이든, 난해한 것이든 아니면 분명한 것이든 간에 한 인격체의 특징을 닮은 어떤 것들을 따라가는 것은 흥미로운 일이다.

어떤 책이든 펼쳐보라. 처음에는 기계가 두드리고, 기계가 인쇄한 글씨의 형태에서는 어떠한 인간적인 면도 감추어져 있지 않은 것처럼 보인다. 그러나 놀랍도록 정확하게 글자를 표시하는 '활자(character)' 유형의 선택과 배열을 통해서 독자는 곧장 첫눈에 책의 성격을 눈치 채게 될 것이고, 내용이 무거운 것인지 가벼운 것인지, 친숙한 것인지 압도적인 것인지를 미리 예상하게 된다. 또한 인쇄공이 보다 작은 글씨로 조판한 문단을 단지 얼핏 보는 것만으로도 같은 페이지 안에서도 글자체의 변화를 통해 서술 내용의 톤이 변하는 부분을 인식할 것이다. 이는 마치 저자로 하여금 낮은 목소리로 말하게 하는 것과 같다. 이 아름다운 변화의 뉘앙

스는 예전에는 가장 생생하고 고상한 표현으로 우리의 언어 속에서 표시되었다. 고도의 지혜를 요구하는 작업은 '소(小) 파이카(small pica)체'로 인쇄되었다. 다른 곳에서는 '세인트 오거스틴(Saint Augustine)체'를 쓰기도 했는데, 이는 엄격한 기억을 상기시키고 도덕적인 사고와 관련이 있는 것처럼 보인다. '시세로(cicero)체'는 시집에서 길게 늘여지는 우아한 글자체를 보여주었으며, '가이야드(gaillarde)체'는 이름이나 모양에서 보듯이 필기체 문학의 책자에 잘 맞는다…. 과거에는 이같이 활자체의 이름에 어떤 의미가 있었는데, 오늘날에 우리는 여러 서체에 의미 없고 무기력한 번호만 매기고 있지 않는가!

그렇다. 터치는 화가의 서체(書體)로서 영혼의 두드림이다. 그러나 그것이 우리에게 보여주려고 하는 것은 대가의 개인적인 특징보다는 그의 작품의 특징이다. 왜냐하면 터치는 본질적으로 조건부의 것이기 때문이다. 터치는 다양한 관습을 가지고 있고, 상대적인 진실과 아름다움을 가지고 있다. 사실 이는 회화의 역사에서 항상 가장 나중에 오는 특성이다. 르네상스 시대의 가장 위대한 화가들도 이를 무시했다.

미켈란젤로는 천장화인 〈최후의 심판The Last Judgement〉을 마치 이젤에 캔버스를 놓고 그리는 것처럼 많은 주의를 기울여 섬세하게 그렸다. 라파엘로는 〈헬리오도로스의 추방The Expulsion of Heliodorus〉과 〈레오 1세와 아틸라의 만남The Meeting between Leo the Great and Attila〉이라는 프레스코화를 그리는 데 있어서 거의 〈파르나소스Parnassus〉와 〈아테네 학당The School of Athens〉을 그리듯이 그렸다. 레오나르도 다 빈치는 똑같은 터치로 부드럽게 융해 착색하면서 모든 그림을 다루었다. 티치아노(Titian Vecellio, 1490~1576)도 거의 차이를 두지 않았는데, 〈성 베드로의 순교The Death of St. Peter Martyre〉와 〈성모 승천Assumplion of Mary〉의 작품에서만은 주제의 내용을 고려하여 보통 때보다 활기차고

티치아노 베첼리오, 〈성 베드로의 순교〉, 1585년 티치아노 베첼리오, 〈성모 승천〉, 1516~1518년

대담하며 힘찬 액센트를 주어 그린 것으로 보인다. 안토니오 다 코레조 (Antonio da Correggio, 1489~1534)의 경우는 아마 애정을 갖고 붓을 다루었을 것이다. 그가 그리는 것은 우리에게뿐만 아니라 자신에게도 매력적인 것으로서 색조 속에서 사라졌다가 다시 나타나는 듯한 기쁨을 맛보았으나, 그의 붓질은 항상 같은 것이고 항상 사랑스러우며 평온하고 부드럽다.

터치의 관습이 느껴지기 시작하고, 그 특징을 다양하게 변화시키려고 신중히 생각하기 시작한 것은 17세기부터다. 니콜라 푸생(Nicolas Poussin, 1594~1665)은 〈구출된 어린 피루스Young Pyrrhus Saved〉와 〈사비니 여인들의 납치The Rape of the Sabines〉(71쪽 참조)를 그리면서 남자다운 손놀

안토니오 다 코레조, 〈레다와 백조〉, 1530년

니콜라 푸생, 〈레베카와 그 동료들〉, 1648년

림으로 의도적으로 거칠게 그림을 처리한 반면에, 〈레베카와 그 동료들 Rebecca and her Companions〉을 그릴 때에는 보다 부드럽게 붓을 다루었다. 루벤스는 〈케르메스Kermesse〉(90쪽 참조)의 농부들이나 헐떡이면서 거칠게 멧돼지를 쫓고 있는 사냥꾼을 그리면서는 어느 때보다도 힘차게 그의 감정을 표현했다. 후세페 데 리베라(Jusepe de Ribera, 1591~1652)는 그의 그림에서 아주 세밀하게 마치 외과의사가 해부하는 것처럼 과장되게 근육을 묘사했다. 즉 그는 마른 힘줄 위에 두터운 밀가루 반죽을 입히듯 그리면서 살이 접히는 모든 부분을 조각하고, 모든 주름살을 그려 넣었으며, 고르지 못하게 우둘투둘한 피부에 서로 다른 색상 덩어리를 기꺼이 긁어모았다. 안토니 반 다이크(Anthony van Dyck, 1599~1641)는 부드러움과 터치의 표현을 극한으로 끌어올렸다. 그는 편하면서도 섬세한 붓으로 이마의 빛을 펼치고, 관자놀이의 돌아가는 부분을 미끄러지듯 그렸으며, 코의 선을 강하게 처리하고, 눈 결막이나 눈동자의 빛나는 부분을 확실하게 하얀색으로 칠했다. 그러나 그의 터치는 어떤 다른 음영도 없이 그리는 대상

후세페 데 리베라, 〈성 오누프리우스〉, 1630년 안토니 반 다이크, 〈자화상〉, 1620~1621년

238

장 일 레스투, 〈성령강림〉, 1732년

을 직설적으로 나타내는 것이며, 다양한 모델 속에서도 일관성이 있다.

얼마 되지 않아 마니에리즘(✽mannerism: 선 원근법과 공기 원근법이 발견된 이후 기존 발견에서 변화된 시도를 하려는 현상) 화가들이 등장했는데, 장 주브네(Jean Jouvenet, 1644~1717)와 장 일 레스투(Jean Ii Restout, 1692~1768)와 같은 화가들은—그들 말에 따르자면—정확히 (네모나게) 데생을 한 다음 모나게 각 면이 나타나도록 그림을 그렸다. 그리고 프랑수아 부셰(François Boucher, 1703~1770)와 샤를 앙드레 반 루(Charles André van Loo, 1705~1765), 장 바티스트 그뢰즈(Jean Baptiste Greuze, 1725~1805)와 같은 화가들(특히 그뢰즈 화파의 화가들)의 터치는 종종 망치로 두들겨 만든 것처럼 모든 대상을 조각가의 망치로 거칠게 깎은 대리석 조각 같이 보이게 만들었다.

마침내 30년 전에 프랑스 화단에도 낭만주의✤ 화가들이 등장하여 에

✤ 테오도르 제리코(Theodore Géricault, 1791~1824)와 외젠 들라크루아(Eugène Delacroix, 1798~1863)는 19세기를 대표하는 프랑스 낭만주의 화가다.

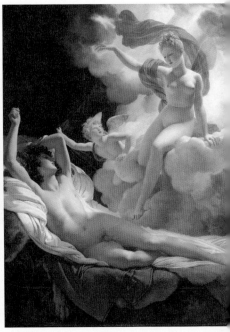

프랑수아 부셰, 〈퐁파두르 부인의 초상〉, 1756년 피에르 나르시스 게랭, 〈모르페우스와 아리리스〉, 1811년

나멜을 칠한 것처럼 매끈매끈한 그림을 그렸던 피에르 나르시스 게랭
(Pierre Narcisse Guérin, 1774~1833)과 안 루이 지로데(Anne Louis
Girodet, 1767~1824) 화풍에 대한 당연한 반발로서 물감이 남아도는 것
처럼 덕지덕지 칠해서 눈에 거슬리는 표현을 하기 시작했다.✥ 그러면서
대가의 능숙함을 상징하는 것인 양 자랑하는 것을 보았는데, 이러한 표
현은 고의적으로 화폭을 더럽히고 자신만만하게 두꺼운 물감층으로 티
나게 보이게 했다.

　이렇게 터치의 역사를 간략히 살펴보았는데, 이를 통해서 독자들은 어

✥ 마티에르(matière) : 예술 작품의 물질적인 재료 혹은 재질감. 일반적으로 작품 표면의 울퉁
불퉁한 질감 자체 혹은 회화 기법의 필치, 물감에 따라 야기되는 화면의 표면 효과를 의미한다.

떤 원칙들을 감지할 수 있을 것이다. 이러한 문제에서 취향의 첫 번째 법칙으로 터치는 큰 작품에서는 커야 하고, 작은 작품에서는 세밀해야 한다는 것이다. 미켈란젤로는 시스티나 성당의 그 장엄한 작품 〈예언자들Prophets〉과 무시무시한 인물들이 나오는 〈최후의 심판The Last Judgment〉을 매우 정교하게 그렸으나, 이는 오늘날 따라 해서는 안 될 예시들이다. 그러한 천재들은 자기만의 특권을 가지고 있었고, 이차적인 수단을 경멸했기에 형태의 마지막 장식 수단인 터치를 무시했던 초창기 젊고 강했던 회화의 시대로 우리가 되돌아갈 수는 없기 때문이다.

마찬가지로 헤라르트 테르뷔르흐(Gerard Terburg, 1617~1681)나 가브리엘 메취(Gabriël Metsu, 1629~1667)의 작품들과 같이 작은 작품이 아무렇게나 세밀하지 않게 그려진다면 이 또한 놀랄 일이다. 정신이 회화라는 열등한 분야와 아무런 관계가 없다 할지라도 최소한 붓의 정신이라도

헤라르트 테르뷔르흐, 〈편지 읽는 여인〉, 1660~1662년

가브리엘 메취, 〈편지 읽는 여인〉, 1665년

있어야 하는 것이다. 저속한 주제가 각 부분이 세밀하고 재치 있게 강조되어 표현됨으로써 보상되지 않는다면, 곧 뽑혀질 오리의 솜털이나 벗겨질 토끼가죽의 털, 껍질이 까인 신선한 굴, 가는 솜털까지 표현된 복숭아, 깎여지고 있는 오돌토돌한 껍질이 둘둘 말려 있는 레몬 등과 같이 보는 사람이 손으로 만지고 싶은 정도의 정밀한 표현력으로 보는 사람이 잠시라도 즐거움을 느낄 수 없다면, 냄비를 닦고 있거나 저녁을 준비하고 있는 나이든 주부의 그림이 무슨 관심을 끌 수 있겠는가? 그런데 위에서 밝힌 물체들의 다양한 표면에서 보는 바와 같이 이 물체들의 정취는 터치로밖에 표현될 수 없으며, 단지 색상이 정확한 것으로만은 충분치 않고, 각 물체의 속성에 적합한 능숙한 붓놀림이 필요하다.

그렇지만 큰 작품은 크고 대담하게 그려야 한다고 할지라도, 야코포 틴토레토(Jacopo Tintoretto, 1518~1594)나 그를 모방한 일부 베네치아 화가들처럼 건방지게 보일 정도로 무모하고 과감하게 그림을 그리는 것까지 의미할 수는 없다. 그것은 단지 붓이 밀걸레처럼 다루어질 수 있는 극장의 장식에 불과한 것이다. 데카당스(décadence)가 시작되던 시대에는 너무 지나치고 성급하거나 태만한 방식을 좋게 평가하는 사람들이 있었으나, 그 이후에는 이 조악한 그림에 대해 관심을 갖는 사람들이 없어졌다. 파올로 베로네세는 크고 대담하게 그리면서도 세부적인 부분을 잘 묘사할 줄 아는 그림 방식의 표본을 보여준다.(91쪽 〈가나의 결혼식〉 참조)

반면에 이젤에 놓고 그려지는 그림들은 명백한 자유를 박탈당하지 않고 교묘히 다루어질 수 있는데, 이 명백한 자유를 통해서 화가들은 그들이 기울였던 수고를 감추게 된다. 가브리엘 메취는 이러한 면에서 좋은 연구대상이 되는 대가로서 프란스 반 미에리스(Frans van Mieris the Elder, 1635~1681) 작품처럼 흐릿하고 도자기처럼 보이지 않으면서, 터치에 영혼이 충만한 듯한 강조 부분을 간직하고 있다. 그러한 터치는 아주

가브리엘 메취, 〈아픈 아이〉, 1663~1664년

작은 두상에서도 입의 편평한 부분이나 코의 연골 부분, 눈의 구석진 부분, 맺힌 눈물에서 반짝이는 빛을 보여주며, 얼굴 표정에 생기를 불어넣는다. 메취는 작은 그림에서도 '마무리'라는 것이 무엇인지 우리에게 가르쳐준다. 마무리한다는 것은 정확히 말해 마무리를 감추는 것이고, 솔직하고 자유로운 분위기를 조성하는 어떤 표현적인 터치를 통해 마무리를 활기차게 하는 것이다. 마무리한다는 것은 가볍고 생생하며 때로는 웅변적인 몇몇 붓질로써 화가가 느꼈을 권태로움을 관객들에도 불러일으킬 수 있는 이 무미건조한 깔끔함이나 획일성을 제거하는 것이다. 마무리한다는 것은 거리감의 특징을 보여주는 것이고, 윤곽에 음영을 주는 것이며, 그림 속의 중요한 대상, 예를 들어 얼굴이라든가 손의 표현에 생명력이라는 마지막 강조를 부여하는 것이다.

터치라는 것은 특히 중소형 크기의 그림에서 매우 다양하며, 그림 대상에 따라서도 다양하다. 그러나 실제 높은 숙련도를 자랑하는 화가들조차도 이러한 관습적인 법칙을 소홀히 하는 경우가 있다. 장 바티스트 그뢰즈(Jean Baptiste Greuze, 1725~1805)가 깨어진 항아리를 안고 있거나 새를 보고 울고 있는 어린 소녀를 그린 그림을 보자. 깨끗하고 투명하며 어떤 곳에서는 반들반들 윤기가 나는 피부 옆에

천 같은 이미지를 주지도 않고 놀랍게도
거칠다는 생각마저 들게 하는 두터운 붓
질로 옷을 그려놓고 있다. 이러한 천들
은 글라시(*glacis: 유화 물감의 투명한 효
과를 살리기 위해 엷게 칠하는 묘법) 처리가
되지 않고, 두텁고 지저분하게 물감이
칠해져 있다.

반면 다비트 테니르스(David Teniers
the Younger, 1610~1690)는 각 대상의
모습에 따라 터치를 알맞게 변용시켰다
는 점에서 높이 살만하다. 아무런 어려
움 없이 즐기듯이 그는 살색의 특징을
잘 살려서 그렸다. 즉 여기서는 시골 처
녀의 팽팽하고 신선한 피부를 나타내
고, 저기서는 바이올린을 켜는 코에 부

장 바티스트 그뢰즈, 〈비둘기를 안고 있는 소녀〉, 연도 미상

스럼이 난 어느 나이 많은 사람의 거친 피부를 표현하고 있다. 그는 클
라리넷의 상아 부분에 한 줄기 빛이 내려오는 것을 묘사하거나 어떤 질
그릇 위에 반짝이는 한 점을 부각시켜 표현하고 있다. 그는 갑옷의 빛나
는 부분을 명확하면서도 전체적으로 두텁게 보이게 그리기도 하고, 세숫
대야의 반사광을 부드럽게 표현하기도 했다. 벽의 단단함과 겉창에 걸려
있는 물건의 가벼움, 안장의 부드러움, 가죽 끈의 광택 없음, 긴 머리카
락의 비단결 같은 부드러움, 짧은 머리카락의 뻣뻣함, 슬레이트 판에 기
대어 선술집의 빚을 갚으려는 못생긴 여자의 은근한 표정, 이 모든 것들
이 놀랍도록 정확하게 표현되어 있다. 이는 화가의 어떤 장난기나 빈정
거리는 기분을 느끼게 하여 그림에 묘미를 더한다.

그러나 이러한 점에서 탁월한 화가로 여겨지는 테니르스의 터치는 단순히 다양한 것만은 아니다. 그의 터치는 일률적이지 않은데, 그 이유는 중요도에 따라서만 그리는 대상을 강조함과 동시에 원근법의 느낌에 따라 그의 손이 끊임없이 움직였기 때문이다. 그가 나무 술통의 둥근 테를 그린다면 둥근 형태를 따른다. 그가 테이블의 먼 쪽 측면을 그린다면 그의 붓은 본능적으로 시점(視點, point of sight)을 향한다. 액자의 높이에 있는 물체의 밝은 부분에서는 물감을 생생하고 두텁게 칠하고, 풍경화에서 그림의 구석진 부분이나 떨어진 부분을 그릴 때는 더 가볍고 가늘며 더 흐릿하게 처리했다. 또한 흡연실과 같은 뒷방의 깊숙한 곳이라면 터치는 점점 더 명확하지 않고 부드러워지며 부풀어 오른 것처럼 처리해서 그 공간에 (담배 연기의) 공기가 있는 것처럼 보이게 그렸다. 거리가 멀어짐에 따라 공기가 두터워질수록 투명함과 흐릿함을 통해서 연속적으로 이어지는 공기층을 나타내기 위해서 색상은 점점 더 옅어지게 된다.

따라서 터치는 선 원근법(투시 원근법)에 따라 데생이 그려진 다음 대기 원근법(공기 원근법)이 느껴지도록 한다. 터치는 가까운 것과 멀리 있는 것이 나타나게 하고, 표면이 편평하다는 생각을 없애게 하며, 때로는 무한한 공간이 있는 것 같은 환각을 가져오게 한다. 디에고 벨라스케스(Diego Vélasquez,

다비트 테니르스, 〈실내에서 담배 피우는 사람들〉, 1637년

1599~1660)는 주위의 공기를 표현하는 데 있어서 뛰어난 대가였고, 클로드 로랭(Claude Lorrain, 1600~1682)은 그의 멋진 풍경화(143쪽 참조)에서 이를 마술 수준으로까지 끌어올렸다. 그의 그림 액자는 때로는 저물고 있는 태양의 장엄함이 곧 사라질 끝없이 잔잔한 바다를 향해 열려 있는 창문 같기도 하고, 때로는 끝없는 시야로 펼쳐져 있으면서 신선들이 살고 있는 듯한 어느 행복한 계곡을 향해 열려 있는 창문 같기도 하다.

그러나 붓을 다루는 방법은 다양해야 하고, 원근법을 따라야 하며, 부수적인 부분에서 일률적으로 모두 정확하게 묘사되어서는 안 된다는 관습적인 법칙을 떠나서 화가의 터치는 자연스러워야 한다. 다시 말해서 자신의 마음에 따른 것이라면 항상 좋은 것이다. 자기만의 방식이 아닌 남의 방식으로 그림을 그리려는 화가는 다른 사람의 목소리를 흉내내면서 연설을 하려는 사람보다 더 우스꽝스러울 것이다.

디에고 벨라스케스, 〈베 짜는 여자〉, 1655년

발타자르 데너, 〈늙은 여인의 초상〉, 1721년 이전

후세페 데 리베라는 거칠지만, 그 거침이 진지하기 때문에 기분 나쁘지는 않다. 렘브란트는 신비한 색조를 가지고 있는데, 내면의 꿈꾸는 듯한 심오한 재능을 가지고 있기 때문이다. 벨라스케스는 솔직한데, 그의 붓놀림이 진실의 시적 영감에 의해 이끌리고 있기 때문이다. 푸생의 터치는 그의 성격처럼 남자답고 절도 있으며 표현이 단순하다. 루벤스는 그를 활기차게 하는 정열과 따뜻함을 가지고 붓을 다룬다. 그에게는 사람의 마음을 사로잡는 무엇이 있는데, 그의 기질이 그의 마음을 사로잡기 때문이다. 사랑스러우면서도 멜랑콜리한 화가 프뤼동은 부드럽고 강한 색조를 누그러트리는 방법을 택했는데, 이는 윤곽선을 부드럽게 만들고 그늘진 부분을 편안하게 하며, 자연이 사랑과 시정(詩情)의 베일을 통해서만 드러나도록 한다…. 따라서 그림을 잘 그리는 방법은 수백 가지가 있다.

그러나 확실한 것은 붓질을 할 때 절대 피에르 미냐르(Pierre Mignard, 1612~1695)의 무미하고 차가운 사랑스러움에 빠져서는 안 되며, 카를로 돌치(Carlo Dolci, 1616~1686)와 아드리안 반 데르 베르프(Adriaen van der Werff, 1659~1722)의 따분하고 지나치게 꼼꼼함, 안 루이 지로데(Anne Louis Girodet, 1767~1824)의 유리와 같은 뺀질뺀질함, 그리고 발타자르 데너(Balthasar Denner, 1685~1749)의 세밀하고 꼼꼼하며 메마른 방법론에 빠져서는 안 된다.

조르주 쇠라(Georges Pierre Seurat), 〈그랑자트 섬의 일요일 오후 A Sunday Afternoon on the Island of La Grande Jatte〉, 1884~1886년

쇠라는 물감을 섞는 대신 색을 원색의 미세한 점들로 분할하는 방법, 즉 '분할주의' 혹은 '점묘법'을 고안해냈다. 인상주의가 색과 빛을 대체로 동일시했다면, 쇠라는 색과 빛의 성질이 다르다고 인식하고 있었다. 그 결과 인상주의와는 다른 신인상주의를 창조했는데, 이는 '물리적' 혼합 대신에 안구 위에서 섞는 '시각 혼합'을 제안한 샤를 블랑의 색채론을 연구하고 활용한 것이다.

15
다양성

회화의 어떤 관습들은 다양하며,
내적인 특성이든 장식적인 특성이든
그리는 작품에 따라서,
그리고 화가가 채워야 하는
표면의 성격에 따라서
다양해야만 한다.

화가는 한 사람의 이기적인 즐거움을 위해서 작업을 할 수도 있고, 모든 사람의 기쁨을 위해서 그림을 그릴 수도 있다. 그러나 그의 작품에 비례하여 그것을 즐기는 관객들의 숫자에 의해 높이 평가받기 때문에 그의 재능을 발휘해야 할 작품의 표면은 방대해지고 더욱 견고해진다. 그리고 그 자신을 고양시키는 위엄의 증거로 오래 보존될 견고한 기념물의 벽에 그림을 그릴 필요성이 생긴다. 그러므로 그의 운명은 건축물의 벽에 그려진 그림과 연관된다. 큰 건물을 장식하는 벽화는 화가를 위한 지고(至高)의 목적지이다. 왜냐하면 그 벽화는 오랜 기간 동안 유지됨으로써 가치 있는 작품을 필요로 하기 때문이다.

모든 회화의 방식 중에서 과연 어떤 것이 건물의 장식에 가장 적합할 것인가? 화가의 감각과 사용하는 재료와의 관계 속에서 다양한 기법들, 즉 프레스코화, 밀랍화, 템페라화, 유화, 파스텔화, 과슈화, 에나멜화, 세밀화, 유리화, 납화 등을 살펴보자.

프레스코화(Fresco Painting)

프레스코화는 '신선한' 또는 '마르지 않은' 뜻의 이탈리아어 'fresco (영어 fresh, 프랑스어 frais)'에서 유래하는데, 그 이유는 아직 마르지 않은 석회반죽 위에 수용성 물감으로 그림을 그리기 때문이다. 소석회(消石灰)에 가는 모래를 섞어 만든 이 석회반죽으로 처음에는 벽에 충분히 붙도록 거친 초벌칠을 해서 바른다. 프레스코화는 질산칼륨으로 염색된 색조의 물질이 들어 있지 않은 깨끗한 벽을 필요로 하고, 여기에서 색깔들은 석회가 변색하지 않을 만큼만 사용해야 한다. 화가가 그림을 그릴 표면

미켈란젤로, 〈천지창조〉, 1511~1512년, 프레스코화, 시스티나 성당 천장화

을 반들반들하고 매끄럽게 만들었다면, 그는 준비된 석회반죽 위에 미리 구상한 밑그림을 그린다. 화가는 벽에 그릴 방대한 데생을 미리 완전히 준비하고 벽 앞으로 와야 한다. 이 방대한 그림의 데생은 만화의 밑그림처럼 커다란 종이 시트 위에 서로 겹쳐 있기 때문에 '카툰(cartoon)'이라고 부른다. 이 카툰이 그려진 종이 시트가 석회반죽 위에 발라진다. 프레스코화에서 필수적인 조건은 석회반죽이 아직 마르지 않을 때 그려져야 한다는 것이다. 화가는 한나절 만에 그릴 수 있을 것으로 생각되는 부분만 미장이로 하여금 석회반죽 위에 카툰이 그려진 종이 시트를 바르도록 한다. 축축한 석회반죽 위에 뾰족한 상아나 나무 조각으로 형태를 새기면서 데생의 본을 뜨거나 핀으로 찌르면서 대상의 윤곽선을 만들고, 석회반죽 위에 데생으로 그려진 구멍의 윤곽선을 따라가면서 목탄이나 붉은색 가루를 묻힌 탐폰을 두드린다. 그리고 나서 화가는 보다 주의를 기울이면서 뾰족한 펜이나 바늘을 가지고 석회반죽에 묻어 있는 자국을 따라 약간 패이게 데생이 드러나도록 덧그려 넣는데, 이렇게 해서 만들어

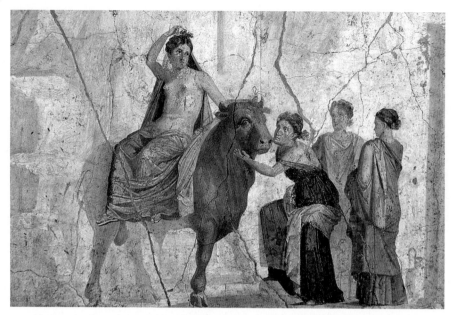

고대 로마의 회화 양식을 보여주는 폼페이의 프레스코화 벽화

진 지워지지 않은 윤곽선을 '프레스코의 못(nail of the fresco)'이라고 한다. 우리는 석회와 모래가 섞인 모르타르(회반죽) 벽면 위에 그려진 폼페이(Pompeii)의 여러 그림 속에서 이같이 그려진 윤곽선을 볼 수 있다. 그형태는 석회가 아직 축축할 때에만 새겨 넣었기 때문에 폼페이의 그림들은 프레스코화임이 분명하다.

일단 본을 뜨고 나면 화가는 그리기 시작해야 한다. 이제 그는 확실하고 재빠른 손놀림으로 주저하지도 후회하지도 않으면서 자신의 생각을 써내려가야 한다. 프랑수아 아나톨 그루이에(François Anatole Gruyer, 1825~1909)는 그의 저서 《라파엘로의 프레스코화에 대한 시론*Essai sur les fresques de Raphael*》에서 다음과 같이 밝히고 있다.

"석회반죽 면이 아직 마르지 않은 동안에 석회의 탄산칼슘은 안료를 빨아들이고 스며들게 하며, 완전히 반투명한 니스처럼 두께감이 없는 진짜 결정체 같은 것으로 그것의 표면을 형성한다. 이 피막은 그림을 손상키는 모든 외부적인 요인으로부터 그림을 보호하게 된다. 튼튼한 벽에 이렇게 그려진 그림은 사람이 생각할 수 있는 것 중에 가장 견고하고 가장 아름다운 것이다. 이러한 그림은 말하자면 습기의 영향과 같이 불순한 기후의 공기 속에서도 변치 않는 내구성을 지니게 된다."

석회반죽이 더 이상 축축하지 않으면 색상을 고착시키고 보호하는 속성이 없어지게 된다. 화가는 첫 번째 칠한 층 위에 마른 상태에서 덧칠을할 수 있을 뿐이다. 그러나 이러한 덧칠은 디스템퍼(distemper) 상태의 색상, 즉 액체 상태의 템페라 물감 속에 용해된 상태로 칠해지는 것이다. 이는 더 이상 모르타르에 흡수되지도 않고, 마르지 않을 때 칠해진 색상만큼 오랜 내구성을 지니지도 않는다. 이러한 디스템퍼 덧칠에 대해 조르조 바사리(Giorgio Vasari, 1511~1574)는 '경멸스럽다(cosa vilissima)'고 단언했다. 그러나 바사리가 이렇게 말한 것은 너무 오만한 자세라고 할 수 있는데, 그 이유는 가장 훌륭한 대가들과 심지어 바사리 본인도 그러한 덧칠을 항상 멸시했던 것은 아니기 때문이다. 마른 석회반죽에 프레스코화를 덧칠해 그릴 수 있는 방법은 색연필이나 상긴(＊sanguine: 고체 그림물감인 콩테 중에서 새빨간 것으로 데생 등에 애용)으로 그리는 것이다.

피에르 미냐르(Pierre Mignard, 1612~1695)는 파리의 발 드그라스(Val de Grace) 궁전의 모든 그림 중에서 찬사를 받을 만하다고 평가 받고 있는 둥근 천장의 그림 역시 이러한 방법으로 그렸다. 그러나 시간이 가면서 연필로 칠해진 부분은 가루로 변해 떨어져서 그 프레스코화는 머지않아 본래의 모습으로 돌아간다. 그것이 어떻든 극작가 시인 몰리에르

(Molière, 1622~1673)는 프레스코화에 대해 이야기하면서 다음과 같이 잘 표현했다.

프레스코화로는 조금도 다시 손댈 필요가 없다.
맨 처음에 다 처리되어야 한다.

프레스코화를 '사람이 생각할 수 있는 것 중에서 가장 아름다운 그림'이라고 칭하는 것은 조금 지나치게 과장된 말이다. 그림을 그리는 수단에 있어서 한계점이 있다는 것은 분명하다. 즉 프레스코화는 천연의 흙에서 나오는 색상으로만 채색이 가능하고, 거의 모든 광물성 색상은 사용할 수 없다. 또한 석회염은 변할 수 있고, 섬세하게 모방하기 어려우며, 색상이 빛나지도 않고 웅장하지도 않다. 그러나 기독교 사원을 장식할 때는 프레스코화의 그 결함이 바로 장점이 되기도 한다. 황금색의 눈에 잘 띄지 않은 색상은 원했던 또렷한 데생보다 화가의 생각을 더 잘

피에르 미냐르, 파리의 발 드그라스 궁전 천장화, 1663년, 프레스코화

나타나도록 한다. 흐릿한 것은 어떤 무겁고 종교적인 분위기를 자아낸다. 그것은 건축물이 지나치게 눈에 띄는 원근법에 의해 도착(倒錯)되지 않게 막아준다. 결국 프레스코화는 건축물과 일체가 되면서 웅장한 결속감과 함께 평온한 힘을 준다. 그림에 나오는 인물들은 외부 장식처럼 겉에 덧붙여진 것이 아니라 돌과 합쳐지고, 인간의 감정이 건축물의 벽에 스며들어가는 것 같다.

그러나 스타일 화가가 프레스코화를 좋아하는 이유가 단순히 까다로운 매력이나 역사적인 지명도 때문이라면, 벽 전면에 보다 쉽게 드러나고 예상했던 것보다 큰 효과를 가져올 수 있다는 이유로 건축가가 프레스코화를 추천한 것이라면, 그 화가들은 우리가 이제 앞으로 살펴보려는 다른 벽화 방식을 좋아할 수 있을 것이다.

밀랍화(蜜蠟畵, Wax Painting)

이 기법은 그림을 그리는 순간에 휘발유와 섞여서 액체 상태에 있는 밀랍 속에 묽게 적신 유화 물감을 사용하는 것으로, 불 기운은 전혀 사용하지 않는다. 다시 말해 밀랍에 섞은 안료(*기름에 잘 녹지 않는 성분)를 불로 녹여서 바르는 엔코스틱(encaustic) 방식을 사용하지는 않는다. 이 방식의 장점은 유화를 군데군데 반짝거리게 만드는 그림자 부분과 빛나는 부분이 번갈아 나타나는 것을 막아주는데, 이는 전체적으로 반짝거리게 만드는 니스로는 수정하기 어려운 것이다. 밀랍화는 전체적으로 반짝거리지 않고 통일성이 있기 때문에 관객들이 어느 정도 거리만 있으면 편하게 볼 수 있을 뿐만 아니라, 프레스코화와 비슷하면서도 덜 가볍게 보이고, 보다 덜 투명한 톤으로 보인다.

오늘날 대부분의 벽화 화가들은 밀랍화로 그리고 있다. 파리의 생 제르맹 데 프레(Saint Germain des Prés) 성당의 아름다운 장식 벽화에서

이폴리트 플랑드랭, 〈예수의 예루살렘 입성〉, 1846년, 파리 생 제르맹 데 프레 성당 벽화

이폴리트 플랑드랭(Hippolyte Flandrin, 1809~1864)은 언제든지 다시 손
질을 할 수 있도록 이 방식으로 그림을 그렸다. 색상의 화려함을 포기하
기 싫은 화가들은 프레스코화보다 밀랍화를 선호하는데, 그 이유는 밀랍
화의 색상은 보다 다양하고 풍부하기 때문이다. 돌이 있다는 것을 부각
시키거나 거추장스럽게 생각하지 않고 그들은 돌의 존재 자체를 무시해
없애버린다. 그들의 그림은 건축물을 무시하면서 벽은 반투명해지고, 실
제의 세상이나 하늘보다 차원이 높고 아름다운 세상과 하늘을 보여주며,
프리즘마의 색상으로 시화(詩化)되고 어떤 강렬한 조화 속에 융화된 인물
들을 보여준다.

　　　　　　템페라화(Painting in Distemper 또는 Tempera Painting)
　템페라화도 벽화에 잘 맞는다. 템페라화는 모든 화법 중에서도 아마
가장 오래된 그림 기법일 것이다. 이미 언급한 바와 같이 이는 염료(＊물

과 기름에 잘 녹는 성분)를 접착제(풀)에 적셔서 사용한다. 그 접착제는 첸니
노 첸니니(Cennino Cennini, 1360~1427)가 처방한 배합에 따라 염소의
가죽과 코, 발로 만들거나, 조르조 바사리가 말한 것처럼 달걀노른자
(rossio di uovo)를 가지고 부식을 방지하기 위해 약간의 식초를 타고 무
화과유를 섞어서 만든다.

템페라화는 프레스코화보다 색상이 보다 풍부하여 광물성 염료를 사
용할 수 있다. 사람들은 벽에 부드럽고 고운 석회를 바른 다음에 이를
사용할 수 있다. 화가들은 바르면서 색상이 약해지는 것을 예상해서 일
부러 밝고 강한 색조를 택한다. 유화가 얀 반 에이크(Jan van Eyck,

안드레아 만테냐, 〈율리우스 카이사르의 승리〉 중 일부, 1482~1492년

1390~1441)에 의해 완성되고, 이탈리아에서 안토넬로 다 메시나(Antonello da Messina, 1430~1479)에 의해 가르쳐지기 이전에 이탈리아 화가들은 벽이나 나무판, 캔버스 위에 템페라화를 그렸다. 프레스코화처럼 내구성을 지니고 있는 걸작들을 말하자면 안드레아 만테냐(Andrea Mantegna, 1431~1506)와 조반니 벨리니(Giovanni Bellini, 1430~1516), 일 페루지노(Il Perugino, 1448~1523)의 작품을 예로 드는 것만으로 충분하다.

한스 멤링, 〈성 우르술라 성골함〉, 1489년

만테냐의 작품인 〈율리우스 카이사르의 승리 The Triumph of Julius Caesar〉와 벨리니의 웅장한 작품인 〈8명의 성인들에 의해 둘러싸인 마리아Virgin surrounded by 8 Saints〉는 템페라화로 그려진 것들이다. 그런데 베네치아의 산 자니폴로(San Zanipolo) 성당에 있었던 작품 〈8명의 성인들에 의해 둘러싸인 마리아〉는 화재로 소실되었다. 템페라화는 유화에 비해 갈색으로 변해가는 것이 훨씬 덜하며, 덜 무거우면서도 프레스코화만큼 내구성이 있다. 한스 멤링(Hans Memling, 1430~1494)은 벨기에 브뤼지의 병원에 있는 유명한 〈성 우르술라 성골함The Shrine of St. Ursula〉을 그릴 때 달걀노른자의 템페라로 그렸다.

지금까지 언급한 프레스코화나 템페라화, 밀랍화 등은 벽화로 선호되던 화법으로서, 이는 벽의 장식뿐만 아니라 편평한 천장과 둥근 지붕의 천장 장식을 위해서도 사용할 수 있다.

그러면 편평한 천장과 둥근 지붕 천장에 사람을 그리는 것이 맞는 것인지 알아보자. 무엇보다 우화의 장면이나 특히 역사적인 장면을 우리 머리 위 편평한 천장이나 둥근 천장에 그린다는 것은 우스운 일로 보인다. 하늘밖에 보이지 않는 천장에다 화가가 예를 들어 몽테스팡 부인(Madame de Montespan, 1640~1707)과 함께 녹음이 우거진 베르사유 궁전의 오솔길을 산책하고 있는 루이 14세(Louis XIV, 1638~1715)를 우리에게 보여주려고 하는 것은 참으로 어리석은 일이다. 후에 피에르 퓌제(Pierre Puget, 1620~1694)는 아주 무거운 대리석상으로 이들을 조각하기도 했다. 날개가 있어 받쳐지는 것도 아니면서 영원히 수평의 위치에 놓여 있는 인물을 그린다는 것은 쇼킹한 파격이다. 관객들 입장에서는 벽에 있을 때 훨씬 잘 볼 수 있고, 수직으로 있을 때에나 그럴 듯하게 보이는 그림을 목이 떨어져라 쳐다본다는 것은 참으로 우스꽝스러운 것이다. 이탈

안토니오 다 코레조, 〈성모 승천〉, 1526~1530년, 두오모 성당 돔 천장화 (이탈리아 피렌체)

리아 사람들은 천장화로 장식된 방 가운데 거울이 박힌 테이블을 놓아두고 관객들이 천장을 쳐다보는 대신에 테이블 위의 거울을 보도록 함으로써 그러한 천장화를 교묘히 비난하고 있다.

이러한 관습과 충돌하지 않고 천장을 장식할 수 있는 그림의 유일한 소재는, 원한다면 하늘을 날아다니는 인물들을 그리는 것이다. 그러나 여기에는 새로운 문제가 있다. 그 문제는 안토니오 다 코레조(Antonio da Correggio, 1489~1534)를 제외하고는 대가들도 쉽게 해결할 수 없는 것이다. 즉 날개나 구름으로 받쳐

줄리오 로마노, 〈넵투누스와 물의 요정〉, 1528년

져 공중에 떠 있는 인물은 작아 보일 수밖에 없고, 구성이 많지 않다면 작게 보이는 인물들이 다양한 모습으로 나타나면서 극히 이상하게 보일 것이다. 이는 화가가 천장에 사람을 그릴 때, 즉 아래에서 위를 바라보아야 할 천장에 인물을 그릴 때 나타나는 문제이다. 어떤 사람은 턱으로 무릎을 만지는 것 같이 보일 것이고, 어떤 다른 사람은 엉덩이가 쇄골에 붙어 있는 것처럼 보일 것이다.

필자는 이탈리아 만토바(Mantua)의 테(Te) 궁전 천장에 줄리오 로마노(Giulio Romano, 1499~1546)가 그린 몇몇 신화 그림이 있는 것으로 기억하는데, 이것은 상당히 괴기스럽게 그려졌다. 아래 배가 보이게 그려진 태양의 말들은 이 그림을 보고 있는 관객 위로 떨어지는 듯하다. 그 천장화에는 바다의 신 넵투누스(Neptune)가 그려져 있는데, 마치 가슴의 근육은 크라바트(*17세기 남성들이 셔츠 안에 매던 삼각건)를 매고 있는 것처럼 보이며, 원근법을 철저히 지킨다는 명분 아래 그려진 그 형태는 바라보기에 불쾌하기 짝이 없고 때로는 괴기스럽게 보이기까지 한다. 미켈란젤

로에게는 대담하고 자신만만하게 (원근법에 의한) 단축 화법(畵法)으로
데생을 한다는 것이 하나의 놀이에 불과한데, 그는 마치 칸칸이 나누어
진 벽을 장식하듯이 시스티나 성당의 천장화를 그렸다.

라파엘로는 빌라 파르네시나(Farnesina)의 장식적 돌출부인 아치 아래
쪽에 〈신들의 회의The Council of Gods〉와 〈신들의 향연The Banquet of
Gods〉이란 작품을 그런 식으로 그렸다. 이 천장화는 마치 테두리로 둘
러싸인 태피스트리(＊여러 가지 색실로 그림을 짜 넣은 직물)처럼 보이는데,
못으로 천장에 부착되었다. 그러나 둥근 천장의 그림은 금지해야 하는
것인가? 아니다. 둥근 천장은 하늘의 궁륭(穹隆)을 모방한 것으로서 이를
통해 열린 하늘, 비어 있는 반투명의 돔을 상상케 하는 어떤 시적인 아름
다움이 있고, 종교 신자들로 하여금 눈을 들면 천국의 모습을 얼핏 볼

라파엘로 산치오, 〈신들의 향연〉(위쪽)과 〈신들의 회의〉(아래쪽), 1517~1518년.

수 있도록 하는 어떤 시흥(詩興)이 있다. 그러나 최소한 공중에 떠 있는 이러한 장면들은 우리와 상당한 거리를 두고 떨어져 있는 것이어서 대기 원근법(공기 원근법)으로 처리되어야 하며, 그에 따라 그림자를 약화시키고 빛을 가려줌으로써 천국의 사람들이 또렷하지는 않지만 어딘지 모르게 행복해 보이게 한다. 콘트라스트 속에 너무 명확하고 너무 활기차게 표현하는 것은 관객들의 눈을 즐겁게 하는 것이 아니라 거슬리게 하는 것이다. 관객들은 자기 머리 위나 교회의 포도(鋪道) 위로 그림의 인물들이 떨어지지나 않을까 걱정하게 되고, 그림 속의 무리들은 강한 명암 대비로 인해 서로 흩어져 보이게 된다. 따라서 전체적으로, 특히 (가장자리) 처마 부분(코니스cornice)에 확실하게 받쳐주는 것이 없는 인물 그림에서는 가벼운 금색의 빛깔이 눈을 편안하게 한다.

이 문제와 관련해서 뛰어난 예술 평론가인 앙리 들라보르드(Henri Delaborde, 1811~1899)는 그의 저서 《현대 예술에 대한 잡기Mélanges sur l'art contemporain》에서 다음과 같이 밝혔다.

"파르마(Parma)의 산 조반니(San Giovanni) 예배당을 프레스코화로 장식하면서 안토니오 다 코레조(Antonio da Correggio)의 붓은 벽을 뚫고 하늘로 무한히 열려 있는 것처럼, 그래서 마치 자신이 딛고 있는 들판을 없애버린 것처럼 보이게 만들었다. 시스티나 성당 천장화를 그리면서 견고한 표면에 대칭의 통로만을 그려 넣고, 가상 건축물의 장식물로 가장자리 틀을 장식했던 미켈란젤로보다 더 대담하게 코레조는 실제 건축물이 없어져 보이게끔 하는 것까지도 서슴지 않았다. 그는 빈 공간으로 그 건축물을 대신하고, 끝없는 이 공간의 한 중앙에 불규칙적인 선형으로 무한히 많은 무리들이 매달려 있으면서 가장 어려운 수직 원근법에 따라 서로서로 둥글게 말려 올라가고 있는 것처럼 보이게 했다."

안토니오 다 코레조, 〈예수 승천〉, 1520~1521년, 산 조반니 성당 천장화 (이탈리아 피렌체)

그러나 둥근 천장 전체가 뚫려 있는 것처럼 그 부분을 밝게 칠하여 하늘이 보이는 것 같이 그릴 것이 아니라, 들라보르드가 생각한 바와 같이 건물이 무너지는 것처럼 보이지 않게 하고 밖에서 일어나고 있는 변덕스런 이미지가 보이는 것 같은 인상을 주지 않도록 건물의 뼈대 사이의 간극에만 둥근 천장이 뚫려 있는 것처럼 보이게끔 그리는 것이 낫다.

유화(Oil Painting)

피에트로 페루지노(Pietro Perugino, 1446~1500)나 비바리니(Vivarini)가(家)의 화가들, 조반니 벨리니(Giovanni Bellini, 1430~1516), 안드레아 만테냐(Andrea Mantegna, 1431~1506), 그리고 마사초(Masaccio, 1401~1428)나 필리피노 리피(Filippino Lippi, 1406~1469), 안젤리코 다 피에솔레(Angelico da Fiesole, 1395~1455)와 같은 15세기 화가들의 작품을 볼 때

면 사람들은 유화가 진짜 진보된 그림 수단인지, 템페라화보다 유화를 선호해야 할 이유가 있는 것인지 자문하게 된다. 그 이유는 유화의 경우는 색이 변하고 퇴색하며 검어질 뿐만 아니라 끊임없이 흐려지는 것처럼 보이는 반면에, 템페라화는 오늘날에도 여전히 신선하고 투명하며 순수하기 때문이다. 오래된 그림일수록 보존이 더 잘 되어 있다는 것은 주목할 만하다. 루이지 란치(Luigi Lanzi, 1732~1810)의 말을 따르자면, 고대 미술이 그 보존력으로 인해 근대 미술을 욕보이고 있는 것은 아닌지 생각해볼 일이다. 반면에 유화로 그려진 거의 모든 걸작들이 손상될 위협을 받고 있다는 것 또한 눈여겨 볼만 것이 아닌가. 유화를 만든 화가로 여겨지는

얀 반 에이크, 〈아르놀피니 부부의 초상〉, 1434년

얀 반 에이크(Jan van Eyck, 1390~1441)의 그림들이 여전히 생생한 밝음으로 쉽게 변할 것 같지 않다면, 이는 염료를 아마유와 섞었기 때문이 아니라 이러한 혼합에도 불구하고 오일과 함께 조합했던 니스의 우수성 때문으로 그의 작품에 에나멜과 같은 효과를 주었다.

18세기에 토반하인 남작(Charles, Baron de Taubenhein, 1769~?)은 그의 저서 《밀랍 유화에 대하여De la Peinture à l'huile-cire》에서 다음과 같이 밝혔다.

"그림에 칠해진 오일 분자들이 쌓이고, 마르면서 증발로 인해 오일 분자들

의 흔적들이 남는다. 표면으로 나타날 때 오일 분자는 이미 말라버린 분자에 의해 형성된 얇은 막이나 증발을 막아주는 불침투성의 니스와 만나게 된다. 그리고 이 모든 오일 분자들은 물감의 경계 부분에서 이탈하려는 진행에 막혀 기름층을 형성하고, 이는 느끼지 못할 정도로 서서히 농축되어 그림을 누렇게 변색시킨다."

현대 작품들의 끊임없는 변화는 별개로 치고, 진사(辰砂, cinnabar)와 같은 금속성 염료가 오일과 배합되면서 나타나는 변화를 고려하지 않더라도, 모든 화가들은 바래져서 윤기가 없는 부분(프랑스어로 embus), 다시 말해 오일의 고르지 않은 건조로 인해 여기저기 얼룩을 만들어내는 흐릿한 부분이 얼마나 그들을 짜증스럽게 하는지 알고 있다. 화가들은 초벌칠을 하고 다시 칠을 할 수 있을 때까지 몇 주를 기다려야 하며, 이러한 지루한 기다림은 자신이 받은 영감에 부정적인 영향을 미치는지 알고 있다. 또한 그들이 배운 회화 자체에 내재된 특권을 위해 값비싼 대가를 치러야 한다는 것을 알고 있는데, 그러한 특권이라는 것은 활기찬 갈색을 허용하고, 그늘을 깊어지게 하며, 입체감을 두드러지게 함과 동시에 전체적으로는 보다 신비스럽게 보이게 하는 데 있다. ✧

✧ 저자주: 오늘날에는 작품의 내구성에 대해 생각하는 화가는 거의 없으며, 자신들이 사용하는 재료의 질을 생각하는 화가들도 거의 없다. 그러나 예외적으로 장 루이 에르네스트 메소니에(Jean Louis Ernest Messonier, 1815~1891)는 재료를 고르고 정제하는 데 있어서 세심한 주의를 기울인 화가로 언급할 수 있다. 그는 먼지가 붙지 않도록 병 속에 오일을 보관하면서도 공기가 통하도록 해서 몇 년 동안 햇볕이 쬐는 창가에 놓아두었는데, 이렇게 하면 오일은 빛깔이 나는 분자가 없어져 물처럼 맑아지고, 동시에 점성이 점차 높아져 꿀처럼 끈적거리게 된다. 메소니에는 본인이 직접 거의 모든 염료를 빻고 정제하며 시험했다. 이러한 세심한 주의는 불필요한 것이 아니다. 왜냐하면 그의 소규모 그림들은 내세울 만한 다른 장점들도 있겠지만, 무엇보다 조금도 변하지 않고 완벽한 상태로 보존된다는 장점이 있기 때문이다.
세바스티앙 드 부르동(Sebastien de Bourdon, 1811~1875)은 회화용 니스와 오일에 대해 박식한 연구 지식과 수많은 경험을 축적한 마드리드의 지식인으로서, 햇빛으로 정화된 탄성 고무의

'그림자는 엷게 칠하고 빛은 두텁게 칠하라.' 이는 학교에서의 가르침으로서 루벤스와 다비트 테니르스, 안토니 반 다이크 등은 이 원칙을 기꺼이 적용했다. 그러나 이는 상대적인 진리에 불과하다. 그늘진 부분(그림자)을 오일에 희석시킨 염료로 가볍게 칠하는 것을 사람들은 '프로티(※ frottis: 캔버스의 올이 보일 정도의 연한 채색)'라고 하고, 완전히 투명할 때는 '글라시(※(프) glacis, (영) glaze: 투명한 효과를 표현하기 위해 유화 물감을 엷게 칠하는 묘법)'라고 하는데, 그리려는 캔버스가 템페라로 준비되어 있고 잘 말라서 언제까지나 매우 맑다면 이는 매우 좋은 방법이다. 그러나 반대로 밑에 그림이 유화로 준비되어 있다면, 그림자 부분을 윤나고 투명하게 덧칠하는 것, 즉 글라시 기법을 쓰는 것은 더 이상 적합하지 않다. 그 이유는 밑에 준비 과정에서 들어간 오일은 어두워지게끔 되어 있고, 엷게 칠한 층을 통해서 나중에야 비쳐 나오게 되며, 글라시 기법으로 윤나고 투명하게 덧칠하는 것은 오일 위에 오일을 더하는 격이 되어서 그만큼 그늘진 부분을 더욱 검게 만들기 때문이다. 그러한 경우에는 스케치 단계에서 그늘진 부분을 두텁게 유화 물감으로 칠하는 것이 좋은데, 그 이유는 두텁게 칠함으로써 아래 부분이 보이지 않게 덮어버리게 되고, 이렇게 함으로써 검게 변하는 것을 막을 수 있기 때문이다.

템페라로 준비한 캔버스에 그림을 그렸던 파올로 베로네세(Paolo Veronese, 1528~1588)는 그늘진 부분을 글라시 기법으로 윤나고 투명하게 덧칠할 수 있었다. 그러나 유화로 준비한 캔버스 위에 작업을 하는 화가는 비록 어두운 부분이라 할지라도 아래층과 표면층을 서로 차단해

용액을 적은 비율로 섞을 것을 제안했는데, 이는 오일이나 니스가 마르면서 동시에 점액성이 지속되고 벗겨지는 것을 막아주는 효과를 준다는 것이다. 이러한 배합은 또한 습기로부터 그림을 보호해주고 염료의 산화 작용을 막아주는 장점도 있다. 부르동은 《예술 잡지Gazette des Beaux-Arts》 모음집 15권의 어느 기사에서 그의 연구 결과를 발표했다. 여기에는 수많은 그림을 상하게 만들었던 목재 벌레 방지법도 기록되어 있다.

테오도르 제리코, 〈메두사호의 뗏목〉, 1819년

버리도록 염료를 두텁게 발라 덮어버리는 것이 좋을 수 있다. 테오도르 제리코(Théodore Gericault, 1791~1824)는 〈메두사호의 뗏목The Raft of the Medusa〉를 그릴 때 이런 방식으로 했다.(174쪽 참조) 그러나 항상 그 늘진 부분보다는 밝은 부분에 물감을 짙게 발라야 하는데, 그 이유는 응고된 덩어리는 시간이 지나면서 햇빛을 잡아당겨서 인공적인 빛보다는 자연스런 빛을 더해주기 때문이다.

파스텔화(Pastel Painting)

파스텔화는 바싹 말려서 손가락으로 눌러서도 바스러질 정도로 부드러운 다양한 색상의 페이스트(✽paste: 갈아서 부드러운 상태로 만드는 것)로 그리는 그림이다. 순간적으로 사라지는 색조를 붙잡고자 하는 색조 화가나 재빨리 어떤 효과를 가져오고자 하는 화가는 이 파스텔을 이용할 수 있는데, 이는 준비 작업이 필요하지 않고, 즉석에서 그림을 그릴 수 있으

며, 자유롭게 중단할 수도 있고 다시 시작할 수도 있기 때문이다.

그러나 파스텔은 그저 보조적인 화법만은 아니다. 모리스 켕탱 드 라 투르(Maurice Quentin de La Tour, 1704~1788)나 장 바스티스 시메옹 샤르댕(Jean Baptiste Siméon Chardin, 1699~1779), 루이 토케(Louis Tocqué, 1696~1772), 피에르 폴 프뤼동(Pierre Paul Prud'hon, 1758~1823), 그리고 베네치아의 여성화가 로살바 카리에라(Rosalba Carriera, 1673~1757)와 베르사유의 궁정 화가 엘리자베트 루이즈 비제 르 브룅(Elizabeth Louise Vigée Le Brun, 1755~1842) 등은 이 분야에서 뛰어난 화가들로서, 파스텔을 별도의 화법으로 활용하면서 많은 초상화를 그렸다.

연필이 묻어나도록 충분히 오돌토돌한 종이를 팽팽히 당겨진 캔버스 위에 접착하여 그리는 파스텔화는 반짝거리지 않고 불투명하다. 그것은 유화와 같은 깊이감은 없지만, 눈에 거슬리게 거울처럼 반짝거리는 점들이 없다. 색상의 신선감이나 부드럽고 빛나는 살색, 피부의 솜털, 과일의 부드러운 감촉, 옷감의 폭신함과 같은 것은 파스텔 연필 이상으로 잘 표현할 수 없는데, 파스텔의 색상을 강하게 덧칠하거나 작은 손가락으로 비벼 섞어서 수천 가지의 색감을 만들어낼 수 있으며, 두껍게 칠해진 부분은 빛을 빨아들이는 효과도 있다. 부드럽고 금발의 연한 색은 짙은 갈색과 어우러져 처녀의 빛나는 피부, 아이들의 부드러운 살갗, 섬세한 손, 투명하고 윤기 나는 피부는 물론이고 오일을 섞어서는 망쳐버릴 수도 있는 일부 세련된 색상까

엘리자베트 루이즈 비제 르 브룅, 〈밀짚모자를 쓴 폴리냑 공작부인〉, 1782년

모리스 켕탱 드 라 투르, 〈퐁파두르 부인의 초상〉,
1722~1765년

지도 기가 막히게 표현할 수 있다. 드 라 투르의 장식용 초상화, 예를 들어 루브르 박물관에 있는 〈퐁파두르 부인의 초상Portrait of the Marquise de Pompadour〉에서는 파스텔이 겉으로는 날카롭고 거칠게 으깨어 칠해진 것처럼 보이는데, 퇴색한 비단의 색감과 표백하지 않은 자연 그대로의 레이스, 빛바랜 기타, 오래된 책 제본의 형용하기 어려운 색상과 판화첩의 색상 톤을 놀랍도록 정확하게 표현하고 있다.

그런데 파스텔화는 초상화나 풍경화, 정물화를 제외한 다른 모든 분야에는 맞지 않는다. 조세프 비비앙(Joseph Vivien, 1657~1735)이 그리했던 것처럼 파스텔로 대작을 그리려는 시도는 올바르지 않다고 할 것이다. 그는 루이 14세 시기에 일상적인 화법으로 등장인물이 20명이나 되는 우의적(寓意的)인 그림을 그리려고 시도했는데, 분명 이 그림은 커다란 구성의 그림에서 필요한 힘과 깊이감이 결여되었다.

파스텔화에 있어서 진정한 본보기라 하면 드 라 투르라 할 수 있다. 그는 무기력하지 않으면서 온전했고, 끝까지 마치면서도 여전히 경쾌했다. 직설적이면서 과감하고 자세히 보면 과장된 그의 터치는 적당한 거리에서 보면 진짜인 양 눈길을 끈다. 캔버스 위에 눈길을 두면 커다란 선영(線影)과 두껍고 긴 햇빛 자국들이 우연히 모아져 있는 것을 볼 것이다. 그러나 서너 발자국 뒤로 물러서면, 파스텔 연필의 경묘한 터치를 통해서 생명체의 모든 특징과 사건들이 있음을 발견하게 되는데, 이는

이미 계산된 것이다. 눈은 촉촉하고, 입술은 실룩이며, 콧구멍은 벌렁거리고, 머리카락은 흩날리며, 이마에 찍혀 있는 하얀색의 터치는 피골이 상접한 광대뼈와 코의 연골로 이어진다. 그 코는 단단하지 않으면서 튀어나와 있는 것처럼 느껴진다. 또한 얼굴의 돌아가는 곡면 부분은 반짝이고, 머리 안쪽과 구분되는 공간에서 귀로 이어진다.

드 라 투르는 파스텔 가루를 종이에 달라붙게 하기 위한 것 외에도 손가락을 사용하였다. 색조들이 서서히 엷어지고 조화되는 효과를 교묘한 덧칠로써 얻었다. 그는 정확하고 과감하게 그리고 자신 있게 색깔들을 칠하면서 색조들이 저절로 어울리게 내버려두었으며, 무리하게 꾸미지 않았다. 여기에서 나오는 유쾌한 활력과 색조 운영, 단단함과 부드러움의 적절한 배합을 두고 프랑수아 제라르(François Gérard, 1770~1837) 남작은 라 투르가 초벌칠을 한 두상을 보여주면서 다음과 같이 말했다.

"(라 투르는) 그로(Gros)와 지로데(Girodet), 게랭(Guérin), 그리고 나, 모두 'G'로 시작되는 이름을 가진 우리 화가들을 부끄럽게 하고 있다. 사람들은 우리에게서 이보다 나은 점을 조금도 찾을 수 없을 것이다."

그러나 안타깝게도 파스텔은 그러한 장점에도 불구하고 속성상 어쩔 수 없는 단점이 있는데, 그것은 가루로 부스러져서 떨어져나갈 수 있다는 것이다. 18세기에 라 투르와 앙투안 조세프 로리오(Antoine Joseph Loriot, 1716~1782)는 파스텔화를 고착시킬 수 있는 방법을 찾았으며, 로리오는 글루텐을 덧칠하는 기막힌 방법을 찾아냈다. 이렇게 글루텐을 덧칠하면 유화와 같은 특질이 생겨서 손으로 비벼도 조금도 지워지지 않고 물에 적셔도 손상되지 않는다. 이 방법은 부레풀과 에틸알코올을 혼합해서 비처럼 파스텔화 위에 분사하는 것이다. 이러한 실험은 회화학술원

조르주 루제, 〈나폴레옹 1세와 마리 루이즈의 결혼식〉, 1811년

(Academy of Painting) 앞에서 성공적으로 시현되었다. 최근에는 조르주 루제(Georges Rouget, 1781~1869)가 파스텔화 및 모든 종류의 데생을 고착시키기 위해 확실하게 보이면서도 간편한 방법을 찾아냈다. 그러나 파스텔화에 견고성과 내구성을 준다는 점에서는 두려워지는데, 우리는 그 견고성과 내구성으로부터 파스텔의 아주 정교한 가루, 말하자면 소위 순간적인 섬세함뿐만 아니라 그 매력과 가치를 만드는 젊음의 꽃을 날려 보내는 것은 아닌지 걱정해야 하지 않을까?

에나멜화(Énamel Painting)

에나멜은 금속 산화물로 채색되는 유리 같은 물질이다. 따라서 이 물감은 두 가지 물질로 구성되어 있는데, 즉 '퐁당(fondant, 용제溶劑)'이라는 무채색의 유리와 같은 물질과 빛깔을 내주는 산화물로 구성되어 있다. 에나멜은 불투명하기도 하고 투명하기도 하다. 불투명하게 하려면 유리성(琉璃性) 물질에 일정량의 주석 산화물을 첨가하면 된다. '엑시피앙(excipient)'이라 부르는 부형제(賦形劑), 즉 에나멜이 칠해질 바닥 물질에 접착되는 것은 불(火)의 작용에 의해 이루어진다. 부형제는 구리나 금, 은과 같은 금속제일 수도 있고, 자기(磁器, 포슬린Porcelain)나 도기, 벽돌, 사암(砂巖), 용암(鎔巖)일 수도 있다.

에나멜을 비금속재에 칠할 경우에는 '니스(*바니시varnish: 광택이 있는 투명한 피막을 형성하는 도료)' 또는 '쿠베르트(couverte)'라고 부른다. 페이스트(paste)가 어떤 색이든 간에 불에도 손상되지 않도록 하기 위해서 색상은 광물성 물질에서 추출해야 하고, 그 페이스트는 이러한 색상을 받아들일 수 있어야 한다. 또한 그것은 유리질 가루(퐁당)와 섞여서 녹음으로써 하나가 되고, 도기 또는 자기, 용암과 같은 부형제(엑시피앙) 표면에 고착된다. 이때 구워지면서 색상이 변하기도 한다. 따라서 에나멜화 화가는 작업 도중에 발생할 수도 있는 수많은 우발적인 일은 말할 것도 없거니와 불에서 끄집어낼 때 어떻게 변화가 일어날 것인지 예측해야 한다. 세심한 주의와 신중함이 요구되어 화가의 상상력을 위축시킬 수도 있다. 그렇기 때문에 에나멜화는 복제품을 만드는 데는 거의 이용되지 않으며, 특히 자기 타일 위에 그릴 때는 더욱 그러하다. 에나멜화의 가장 빛나고 값진 용도는 꽃병을 장식하는 것이다. 루이 뒤시유(Louis Dussieux, 1815~1894)는 그의 저서 《에나멜 역사의 연구Recherche sur l'histoire de l'Émail》에서 다음과 같이 언급하고 있다.

"에나멜화는 공기, 물, 열기, 추위, 습기, 먼지를 포함해서 유화를 손상시킬 수 있는 모든 요인들로부터 안전하다. 따라서 걸작들의 보존을 위해 대량으로 칠해지는 에나멜은 헤아릴 수 없는 장점이 있다."

에나멜화가 가지고 있는 이러한 장점은 약 30년 전에 모르텔레크(F H J Mortelèque, 1774~1844)라는 천재에 가까운 솜씨 좋은 한 예술가의 훌륭한 발견 덕분이다. 모르텔레크 이전에는 화려함에 영구적인 견고성까지 더해주는 에나멜화는 조그만 크기의 도기 판 위에나 그릴 수 있었고, 평평하고 부드러운 곳에다가는 그리기 어려운 작업이었다. 그는 큰 크기의 화산 용암 타일 위에 유리질 같은 물감으로 에나멜 칠을 하고 그림을 그리는 것을 생각했다. 용암 타일은 쉽게 평평하게 만들 수 있고, 매우 정확하게 짜맞추어서 사방으로 완전히 평평하고 연속적으로 연결이 가능한 드넓은 표면을 만들어낼 수 있다. 모르텔레크 이전에는 에나멜화 화가들이 다른 색들과 섞어서 수정함으로써 밝게 빛나는 모든 톤의 색상들을 만들어낼 수 있는 흰색이 없었다. 따라서 모르텔레크 이전의 화가들은 어쩔 수 없이 바탕에 흰색을 남겨두어야 했는데, 이렇게 바탕을 하얗게 남겨두는 것을 말 그대로 '레제르베(*réserver: 프랑스어로 '남겨두다'라는 의미)'한다고 한다. 그들은 색상을 두껍게 칠하거나 겹쳐 칠할 수 없었고, 갈색 톤 위에 밝은 톤을 칠할 수도 없었다. 이러한 제약으로 그들 작업은 더디고 힘들었다. 이에 모르텔레크는 흰색 에나멜을 발명해냈는데, 이는 효과 면에서 유화에서 사용하는 흰색과 유사한 것으로서, 화가는 바탕의 흰색 부분을 신경 써서 남겨두지 않으면서 마음대로 그림의 밝은 부분을 처리할 수 있게 되었다. 이렇게 됨으로써 용암이나 도기 판들은 이제 화가들이 자유롭게 또한 과감하게 그림을 그릴 수 있는 캔버스와 같은 그림 소재가 되었다.

덧붙여 말하자면 용암 위에 그림을 그리는 화가의 팔레트에는 진사색 (辰砂色, 주색朱色)과 버밀리언색(주황색)이 있지는 않지만, 보다 약한 여러 다양한 색가(色價)의 빨간색으로 대체되어 유화의 팔레트보다 더 풍성한 색상을 갖추게 되었다. 피에르 쥘 졸리베(Pierre Jules Jollivet, 1794~1871) 는 그의 저서 《용암 위의 에나멜화*Peinture en Émail sur lave*》에서 다음 과 같이 밝혔다.

"색상 염료를 가루로 빻아진 유리와 섞어서 불로 녹이면 반짝거림은 변하지 않는다. 유리가 액체로 변하면서 염료의 미립자를 둘러싸고 에나멜 위에 이 미립자를 고착시키게 된다. 불의 작용이 일어나기 전에는 이러한 작품은 프레스코화나 아교풀화(peinture à l'eau encollée)와 같이 보인다. 이러한 상태에서 아무런 탈 없이 다시 손질이 가해질 수 있다…."

두세 차례, 필요하다면 네 차례까지 구워지면서 이 그림은 스케치에서 마지막 완성품으로 점차 변해간다. 이렇게 함으로써 회화에 있어서 새로운 기념비적인 지평이 열리게 되었으며, 이제 우리는 사원이나 공공건물의 내벽이 앞으로는 유리화되고, 빛이 나며, 언제나 변치 않는 그림으로 장식되는 것을 볼 수 있게 되었다.

그러한 전망은 오늘날 여러 건축가들을 유혹했다. 펠릭스 뒤방(Félix Duban, 1979~1870)은 예술학교의 명예전당을 장식하기 위해 페리클레스 (Pericles)와 아우구스투스(Augustus), 교황 레오 10세(Leon X), 프랑수아 1 세(François I) 등 네 사람의 인물이 들어간 원형 장식을 용암 위 에나멜화로 그려줄 것을 주문했다. 건축물을 여러 색상으로 장식하는 것은 여러 과학자들이 연구해온 과제로서, 이러한 건축물을 프랑스에서 처음으로 건축하는 것을 몹시 원했던 자크 이냐스 히토르프(Jacques Ignace Hittorff,

1792~1867)는 생 뱅상 드 폴(Saint Vincent de Paul) 교회의 현관 외벽을 변치 않는 용암 에나멜화로 장식하는 것을 생각했다. 이 계획은 한 순간에 실현되었다. 용암 에나멜화를 줄곧 극찬해 왔던 지성인 졸리베는 현관 전체를 이 용암 에나멜화로 입혔다. 그러나 얼마가지 않아서 그 건물의 돌이 원형 그대로 완벽하게 다시 드러나도록 하기 위해 에나멜화 타일은 제거되었고, 역시 에나멜이 칠해진 벽면도 사라졌다.

이렇게 사라지게 된 원인이 무엇인가? 우리는 여기서 그 이유를 이야 기할 필요는 없다. 그러나 이러한 발견을 져버리는 것만큼 애석한 일이 또 있겠는가? 그러한 발견은 모자이크 장식을 할 경우 필요한 막대한 노 동과 큰 비용을 크게 절약하는 것으로서, 과거의 것이든 앞으로 만들어 질 것이든 간에 예술 창조물을 지워지지 않고 썩어 없어지지 않는 재질 로 변화시키는 것이지 않는가. 예를 들어 미켈란젤로의 시스티나 성당 벽화나 레오나르도 다 빈치의 복원된 〈최후의 만찬〉 그림, 라파엘로의 방, 티치아노(Titian)의 그림들, 코레조의 프레스코화 등과 같은 걸작들을 용암 위 에나멜화의 영구적인 보존력으로 고착시킬 수 있다는 것, 소멸 되어가는 이 작품들을 영구불변의 모작으로 다시 살아나게 한다는 것 이 상으로 대단한 일이 있을 수 있겠는가.

도기에 에나멜을 입히는 예술이 거의 초기의 토기(土器) 단지만큼이나 오래된 것이라 할지라도, 그것이 오랫동안 중국인이나 이집트인들로부터 나온 것으로 알려졌다고 하더라도, 페니키아인들이 그리스인들에게 전해 준 것이라 할지라도, 이 예술적인 사람들이 특히 채색된 유리의 선조세 공(線條細工) 방법으로써 모자이크로 배열하고 불로써 접합해서 더할 나위 없이 우아한 데생을 구성했다 할지라도, 금속에 에나멜화를 그리는 것은 근대의 발명품이고, 15세기 이상 거슬러 올라가지 않는 것이 확실해 보 인다. 이는 쥘 라바르트(Jules Labarte, 1797~1880)가 그의 저서 《고대와

중세의 에나멜화에 관한 연구《Recherches sur la Peinture en Émail, dans la Antiquité et au Moyen âge》에서 권위 있게 확인한 바 있다. 이 기법은 가용성(可溶性)의 파괴할 수 없는 색상으로써 에나멜 초벌칠이 된 금속 위에 그림을 그리는 것인데, 이는 마치 캔버스나 판넬 위에 그리는 것과 같다고 할 수 있다. 이 매력적이고 놀라운 비법이 처음으로 이루어지거나 최소한 다시 발견된 곳은 프랑스의 리모주(Limoges)이다. 레옹 드 라보르드(Léon de Laborde, 1807~1869)는 그의 저서 《루브르의 에나멜화 해제Notice des Émaux du Louvre》에서 "에나멜화의 원산지가 프랑스이고 그것도 리모주 지방이라는 것은 기성사실이고, 모든 권위 있는 사람들도 이를 인정하고 있다"고 밝혔다.

레오나르 리모쟁, 〈그리스도 수난도〉, 1553년

어떻든 간에 금속 위에 그리는 에나멜화는 훌륭한 장점들이 있다. 처음 칠해진 에나멜과 함께 녹은 색상 염료는 그 위에 충분히 스며들어서 그림에 아름다운 투명성을 주고, 동시에 불침투성의 니스는 크리스털 유리보다도 더 완벽하게 그림을 보호하게 된다. 그러나 도기 위의 에나멜화는 그렇지 않다. 즉 그 색상 염료는 초벌칠의 에나멜이 녹지 않은, 최소한 완전히 녹지 않은 상태에서 용해되며, 이는 투명하지 않거나 무겁게 보이는 시각 효과를 가져온다. 자크 니콜라 파이요 드 몽타베르 (Jacques Nicolas Paillot de Montabert, 1771~1849)는 언행이 신중한 화가였지만 다음과 같이 열정적으로 언급했다.

"인간의 기술에 있어서 이보다 더 훌륭한 것이 있고, 시각적으로 보기에 이

보다 더 예쁘고 놀라우며, 내구성과 정교함에 있어서 이보다 더 값진 것이 있을까? 그것은 바로 사라져 없어지지 않는 영상으로 우리에게 더없이 소중한 사물을 보여주는 (에나멜) 그림이 아닌가!"

사실 레오나르 리모쟁(Léonard Limosin, 1505~1575)이나 장 페니코 (Jean Pénicaud, 1490~1543), 다른 제3의 에나멜화 대가들의 손에서 나온 그림은 어떤 마법과 같은 매력이 있다. 그 그림들이 쥘 로맹이나 라파엘로, 한스 홀바인, 알브레흐트 뒤러와 같은 화가들 작품을 복제한 것이든, 아니면 에티엔 드 론느(Étienne de Laune, 1518~1583)의 창작화나 프랑수아 글루에(François Clouet, 1510~1572)의 매력적인 초상화를 복제한 것이든 간에 이 같은 매력이 있다. 주옥 같은 걸작이 된 장 프티토(Jean Petitot, 1607~1691)의 에나멜화나 세비녜(Sévigné)와 루이즈 드 라 발리에르(Louise de La Vallière)를 그린 여성 초상화에서의 놀라운 표현, 리슐리외(Richelieu)나 카티나(Catinat), 튀렌느(Turenne)의 에나멜화 초상화에

장 페니코, 〈갈보리 산 가는 길〉, 1525~1535년

레오나르 리모쟁, 〈아이네아스〉, 1540년　　　　장 프티토, 〈헨리에타 마리아 여왕 초상〉, 1660년

나오는 남성 인물에는 얼마나 큰 매력이 있는가! 부드러운 광택, 흠 없는 신선함, 티 없는 투명함은 어떠하고, 활기찬 색상은 인물들을 얼마나 실존감이 있고 생명감 있게 보이게 만드는가! 이러한 화가들의 에나멜화 이외에도 차라리 세공 예술에 속한다고 할 수 있는 많은 에나멜화 작품들이 있다. 이러한 작품들에는 유선칠보(有線七寶)로 되어 있는 것도 있고, 바탕면을 파낸 작품, 부조 조각물에 반투명으로 처리된 것들이 있다.

과슈화와 수채화(Gouaches and Aquarelles Painting)

과슈화(불투명 수채화)를 그리는 것은 가루로 빻은 염료를 물에 타거나 고무물(gum-water)에 희석시키고 흰색과 섞어서 사용한다. 화가들은 기억을 모아두거나 여러 시점(視點)을 적어놓고, 땅이나 바위, 하늘의 현지 색상들을 기록해두고자 할 때 기꺼이 이 과슈를 이용한다. 그러나 과슈

는 파스텔처럼 연습용이 아닌 다른 용도로도 사용된다. 즉 무대의 장식이나 큰 구성의 초벌 그림과 같이 전체적인 것을 그리는 데 특히 적합하다.

과슈화는 신선함과 투명성을 많이 가지고 있으며, 힘찬 톤도 느낄 수 있다. 또한 과슈화는 신속하고 간편하게 그림을 그릴 수 있는 회화 장르인데, 그 이유는 과슈를 그리기 위해서는 붓 몇 자루와 물감이 있는 팔레트, 물 한 컵이면 충분하기 때문이다. 그러나 물은 너무 빨리 마르기 때문에 물감을 섞는 것이 어렵다는 불편함도 있다. 그래서 과슈로 그려진 풍경화는 건조하고 평평하게 보이며, 하늘은 잘라져 있는 것처럼 보이고, 초록색은 거칠게, 노란색은 생경하게, 빨간색은 딱딱하게 보인다.

너무 빨리 말라버리는 것을 보완하기 위해 화가들은 무화과유나 대추즙, 달걀노른자와 같은 끈적끈적한 물질을 고무물에 섞는 것을 생각해냈는데, 이 경우 과슈는 템페라가 되는 것이며, 일종의 변종 템페라라 할 수 있다. 그러나 실제 보듯이 그것이 능숙한 화가의 손에서 과감하고 신속하게 다루어진다면 감미로움과 조화로움을 가질 수 있다.

〈사비니 여인들의 납치〉, 18세기, 과슈화

과슈는 색상이 있는 바탕에 그릴 수 있고, 밝은 빛의 색상을 중복해서 덧칠할 수 있다는 점에서 수채화와 구분된다. 과슈는 자신이 그리는 그림의 모든 표면에다 다른 색상을 입힐 수 있는 반면에, 수채화에서는 흰 바탕 위에서 작업을 하기 때문에 그림을 밝게 보이게 하기 위해서는 바탕의 흰색을 유보해 두어야 한다. 그 이유는 수채화에서는 덧칠한다고 해서 그 위에 새로운 색상 층이 만들어지는 것이 아니라 전에 있는 색상을 씻어버리게 되기 때문이다. 그래서 종종 담채화((淡彩畵, 라비lavis)라고 부르기도 하는데, 실제 담채화는 특히 먹이나 흑갈색의 단색으로만 그린 수채화를 말할 때 사용한다.

반면에 고무물에 희석된 색상의 염료가 적어 농도가 낮다면 그 그림은 밝고 경쾌하며 반투명한 것이 된다. 그러나 엄격히 말해 수채화는 컬러 데생에 지나지 않는다. 오늘날 영국의 화단에서는 담채화를 선명하고 견고하게 만드는 방법을 찾아냈는데, 이로써 수채화는 거의 새로운 회화 기법이 되었다. 아마 긁히고 다시 손질을 받으면서 좋은 화선지에 여러 겹의 물과 염료가 스며들어서 처음 매끈했던 화선지는 우둘투둘해지고 두툼해졌을 터인데, 영국의 수채화는 풍성한 색상을 가지고 있으면서도 동시에 흐르는 듯하고 빛나는 원경(遠景)을 가지고 있다. 이러한 수채화는 맑기도 하면서 활기차며, 입체감과 공간감이 좋다.

또한 알렉상드르 가브리엘 드캉 (Alexandre Gabriel Decamps, 1803~1860) 은 직접 신비스럽고 교묘하게 상반되는

알렉상드르 가브리엘 드캉, 〈전통 의상을 입고 앉아 있는 여인〉 19세기

성질의 자재를 서로 합쳐 사용하는 방법을 고안해내서 놀라운 결과를 가져왔다. 예를 들어 그는 입자가 굵은 거친 종이 위에 군데군데 기름진 물질로 문지른 다음 그 위에 수채화 그림을 그렸다. 기름진 물질은 거친 종이의 패인 부분에는 스며들지 못하고 표면의 껄껄한 부분에만 입혀지게 된다. 여기에 종이의 움푹 파인 부분에 담채(수묵)가 기름진 물질이 칠해진 곳을 손상시키지 않고 채워지게 되는데, 이렇게 하면 담채화의 투명감에다 유화의 진한 감과 두터운 감이 합쳐지면서 놀라운 효과를 가져왔다. 드캉은 이렇게 해서 오래된 벽의 거친 벽돌이나 거친 돌의 꺼칠꺼칠한 촉감, 거칠고 울퉁불퉁한 대지, 나무의 껍질 등을 표현할 줄 알았다.

무엇보다도 화가들이 꼭 잊지 말아야 할 사실이 있는데, 그것은 다양한 방법으로 더 잘 표현할 수 있는 것을 어떤 한 가지 방법으로만 표현해서는 안 된다는 것이다.

세밀화(Miniature Painting)

세밀화는 'mignature'라고도 쓰는데, 그 이유는 이 단어가 '귀여운', '사랑스런' 의미의 'mignard', 'mignon'이라는 말에서 온 것으로 생각하기 때문일 것이다. 사실 세밀화는 항상 귀엽고 때로는 사랑스럽기도 한 미술의 한 장르이다. 16세기와 17세기 프랑스와 이탈리아에서 많은 아름다운 (세밀화) 작품들이 그려진 것에서 보는 바와 같이 달걀, 아교, 유화, 에나멜 등 다양한 방법으로 세밀화를 그릴 수 있다 할지라도, 18세기 세밀화는 송아지 가죽이나 상아 위에 그려진 수채화라고 부르는 것이 일반적이다. 그러나 중세의 수사본(手寫本)을 풍성하게 장식했던 송아지 가죽이나 양피지에 그려진 섬세한 그림들은 차라리 과슈라고 해야 할 것인데, 그 이유는 광택이 없는 색상을 칠했으며, 흰색으로 살색을 돋보이게 했기 때문이다. 반면에 상아 위에 그린 세밀화는 진짜 담채화라고 할 수 있는

랭부르 형제, 〈베리 공작의 호화로운 기도서〉 중 1월과 6월, 1412~1416년

데, 그 이유는 바탕의 흰색이 유지되고 있기 때문이다. 그래서 예전에는
이를 흰색 바탕의 그림(peinture à l'epargne)이라고 불렀다. 오늘날 사람
들은 여기에 약간의 과슈를 더하고 있다. 세밀화 삽화의 시초는 단테가
파리에 왔던 14세기 초 '일루미네이션(✻illumination, 채색 삽화라는 뜻으로
프랑스어로는 '앙뤼미뉘르enluminure'라고 함)'이라는 이름으로 부를 때 이미
프랑스에서 미술의 한 분야로 자리 잡았다.

이러한 유형의 그림이 고대 로마에서 이루어졌고, 아우구스투스 황제
시대에 상당히 번창한 것이 사실이기는 하지만, 가장 능숙한 일루미네이
션이 이루어진 것은 오늘날에 와서이다. 책을 갖고자 하는 마음과 함께

이를 장식하고자 하는 욕구가 생겨난 것은 6세기 (고대 이집트 남부 지방인) 테바이드(Thebaid)와 시리아 지방의 초기 은둔자들 사이에서였다. 그들 은둔 고행자들이 의도적으로 청빈을 추구하면 할수록 성서 복사본은 화려하게 장식하려고 했으며, 심지어는 붉은빛 가죽에 금 글씨로 성경 구절을 적기도 했다. 이어서 그리스 수도승들의 경우에는 금으로 된 바탕에다 작게 그림을 그리면서 환상적인 동물과 비잔틴 양식 건축물을 흉내낸 장식을 그려 넣었다. 마지막으로 성서의 장식을 마무리하기 위해 흐르는 듯한 포도 넝쿨 모양으로 가장자리를 둘렀는데, 이로써 '비네트(vignette)'라는 가장자리 장식 예술이 생겨났다.

예한 푸케, 〈프랑스 연대기〉 중
'필립 왕에게 에드워드 3세의 헌정' 장면, 1455~1460년

일단 이 세밀화 예술이 정착하자 프랑스의 세밀화 화가들은 경탄할 만한 작품들을 만들어냈다. 보다 자연에 다가가기 위해서 이들 화가들은 기괴한 판타지 그림을 포기하고, 수도원 창문을 통해 밖을 바라보면서 수사본의 양피지 위에 정원의 꽃과 식물, 과수장(果樹墻)의 과일들, 날거나 기어 다니는 곤충들, 진짜 동물들, 살아 움직이는 동물 등을 그려 넣었다.

예한 푸케(Jehan Fouquet, 1420~1478?)와 같은 일루미네이션 화가들은 조그만 그림으로 기도서나 플라비우스 요세푸스(Flavius Josèphe)의 《고대Antiquités》나 티투스 리비우스(Tite Live)의 《역사Histoire》와 같은 그리스나 라틴 고전 문헌을 장식했으며, 창의력과 자연스러움의 모범이 되

었고, 때로는 작은 크기임에도 웅장함을 불어넣었다…. 수사본에 들어가는 그림은 특히 장식에 속하는 예술의 하나로서 인정되었다.

이제 상아 위에 그려진 세밀화와 소형 그림의 관습에 대해 간단히 이야기해 보겠다.

예술이 단순히 진짜를 모방하는 것이라면 모든 세밀화는 쫓겨나게 될 것인데, 그 이유는 세밀화라는 것이 이미지의 조그마함이 가지고 있는 거리감과 거리감을 없애는 세심한 마무리 사이에 모순이 상존하고 있기 때문이다.✣ 어떤 물체가 작게 그려졌다면 나는 내 눈을 가까이 해야만 그것을 볼 수 있다. 그러나 가까이 본다는 것은 또렷하게 보지 않을 수 없는데, 그 이유는 내 눈에서 아주 가까이 있는 물체를 흐릿하게 본다는 것은 터무니없는 말이기 때문이다.

다른 한편으로 물체를 작아 보이게 하는 것은 오직 원근법이기 때문에 실물보다 작은 것은 모두 멀리 있는 것으로 간주된다. 이러한 이유로 세밀화에는 분명한 모순이 있게 된다. 즉 작은 크기로 인해 멀리 떨어져 있는 것으로 보이는 것들이 그 형태가 자세히 그려짐으로써 가까이 보이게 하기 때문이다. 다행스러운 것은 예술이라는 것이 실제를 흉내내는 것과는 다르다는 것이다. 예술이라는 것은 우리의 정신이 거짓의 공범자인 한 우리에게 진실의 허상을 보여주는 아름다운 허구이다.

따라서 세밀화 화가들이 작은 인물들을 마치 그림 속에 처박아서 우리와는 연속적인 여러 대기층에 의해 단절되어 있는 것처럼 취급해야 하고, 가볍고 공기처럼 날아가 버릴 듯한 색상으로 처리해야 한다고 생각하는 것은 잘못된 것이다. 여기서 우리 손안에 쥘 수 있는 것을 우리 눈

✣ 조그마하다는 것은 멀리 있다는 것을 의미하는 것이고, 자세하고 세밀하게 그려졌다는 것은 가까이 있다는 것을 나타내기 때문에 이 두 가지 면에서 세밀화는 모순되는 점을 가지고 있다는 의미이다.

에서 사라져버리게끔 흐릿하게 처리하는 것보다 무미건조한 것은 없을 것이다. 이러한 세밀화는 돌에 조각된 판화와 거의 비슷할 것이다. 사람들은 즐거운 속임수를 좋아할 수도 있는데, 이는 나머지 모든 것을 간략하게 묘사함으로써 필수적인 특징에만 강하게 시선을 끌게 한다. 조각가들의 음각이나 세밀한 카메오 조각과 마찬가지로 세밀화 화가가 그림을 그리는 상아 위에서는 작은 것을 가지고 많을 것을 표현해야 한다. 이를 위해서는 표현에 있어 강조해야 할 악센트를 두드러지게 하고, 전체적인 내용에 중점을 두어, 다른 (사소한) 것은 가볍게 스쳐가는 것에도 만족해야 한다. 조그만 공간에 갇혀 있기 때문에 불필요한 것은 모두 배제해야 하며, 반대로 결정적인 것은 분명하게 그려 넣어야 한다.

일부 유명한 세밀화 화가들은 반대로 돋보기로 들여다보며 작업을 했다. 이들은 그들의 초상화에서 큰 크기의 자연에서 볼 수 있는 모든 세세한 것들을 아주 작게 점으로 찍어 그렸는데, 그 결과 관객들은 상아 위에 그려진 세세한 부분을 확대경으로 봐야 하는 경우도 있다. 매우 세밀하게 그린다는 것은 특징 없는 작품을 만들어낼 뿐이다. 모든 곳을 강조한다면 강조해야 할 곳을 충분히 강조하지 못하는 결과를 낳게 된다.

유리화(琉璃畫, Painting upon Glass)

이러한 유형의 그림은 이미 정의한 바와 같이 회화 예술이라기보다는 장식이라고 보아야 한다. 유리화에 대해서는 필자의 다른 저서《장식 예술의 문법*Grammaire des Arts décoratif*》에서 살펴보기로 한다.

납화(蠟畫, Encaustic Painting)

'encaustic'이라는 단어는 '태운다'라는 의미의 그리스어에서 기원한 것으로서, 납화는 밀랍(蜜蠟)이나 수지에 안료를 섞고 불로 녹여 부드럽게

해서 착색을 하고, 이를 문질러서 광택이 나도
록 한 그림을 말한다.

고대 작가, 특히 비트루비우스(Vitruvius, B.C.
80/70?~B.C. 15)나 플리니우수(Pliny, 23~70), 필
로스트라투수(Philostratus, 170~245)와 같은 작
가들이 남긴 여러 글귀 중에는 그리스의 가장
유명한 화가들이 납화로 그림을 그렸다는 언급
이 나온다. 그러나 어떠한 방법으로 그렸는가
하는 문제는 절반은 비밀로 남겨져 있다. 그 비
법을 되찾기 위해 지난 세기에 케이루스(Anne
Claude de Caylus, 1692~1765) 공작이 통찰력을
가지고 연구 활동을 했지만, 불완전한 방법만을
찾아내는 데 그쳤다.

자크 니콜라 파이요 드 몽타베르,
〈마멜루크의 루스탐 초상〉, 1806년
(⁂마멜루크Mameluk는 이슬람 세계의 노예군을 말함)

고대의 납화와 비슷하지는 않지만 최소한 유
사하다고 볼 수 있는 회화 방법이 발견된 것은 오늘날에 와서 자크 루이
다비드(Jacques Louis David, 1748~1825)의 제자인 자크 니콜라 파이요
드 몽타베르(Jacques Nicolas Paillot de Montabert, 1771~1849)에 의해서
이다. 우리는 생 마르탱 드 트로이(Saint Martin de Troyes)에 있는 그의
화실에서 납화로 그려진 한 남자의 초상화를 보았는데, 그 초상화는 선
명하고 진짜 같은 살색과 부드럽게 빛나는 색상, 청정함과 함께 내구성,
말하자면 작품의 보존성으로 감탄을 살 만하다. 몽타베르는 그의 저서
《회화개론Traité de Peinture》에서 경험을 통해 나오는 권위와 확신, 학식
을 가지고 그가 사용한 방법을 언급하고 있다.

학자나 분별 있는 작가들이 지적한 것처럼 현대 화가들은 왜 납화를
그리지 않았을까? 이는 아마 관습의 탓이든지, 아니면 이미 받아들여지

고 있는 방법에 너무 안이하게 집착하기 때문일 것이며, 아니면 화가로 하여금 새로운 기법에 대한 철저한 연구, 특히 화학과 관련된 복잡한 문제에 대한 연구가 필요할 경우 이를 피하고자 하는 마음 때문일 것이다.

그럼에도 불구하고 몽타베르는 납화가 유화와는 달리 조금도 누렇게 변색된다거나 고르지 않게 어두워져서 그림의 명암의 조화를 깨뜨리지 않는다는 것을 증명해냈다. 또한 납화는 상황에 따라 일부분을 광택이 없거나 투명하게 만들 수 있다. 즉 공기와 같이 유동적이고 사라져가는 것이나 눈에서 가까워서 분명하게 보이는 것을 표현할 수 있고, 템페라화보다 안전하고 풍성하면서도 템페라화만큼 빛을 발한다는 것을 증명해냈다. 뿐만 아니라 몽타베르는 납화가 프레스코화보다도 훨씬 섬세하게 모방할 수 있으며, 크든 작든 모든 유형의 그림을 그리는 데 사용할 수 있고, 외부 공기나 습기에 노출된 둥근 천장(궁륭穹窿)이나 벽을 장식하는 데도 훌륭하며, 마지막으로 납화는 고대 그리스 납화처럼 오늘날 변치 않는 회화 방법으로서 격렬한 파괴의 경우를 제외하고는 저절로 소멸되어 없어지지 않는다는 것을 증명했다. 아테네의 포에실 주랑(柱廊)에 있는 폴리그노토스(Polygnotus, B.C. 5세기경 그리스 화가)가 그린 〈마라톤 전투 Battle of Marathon〉는 거의 9세기 동안 개방되어 보관되고 있다. 또한 플루타르코스(Plutarch, 45~120)는 다음과 같이 기록하면서 납화의 긴 내구성에 찬사를 보냈다.

"아름다운 여인의 모습은 수채화와 같이 빨리 지워져버릴 때에만 무관심한 남자의 마음속에 남는다. (그러나) 어떤 연인의 마음속에서는 이 이미지는 어떤 의미에서 보면 불의 힘에 의해 고착된다. 그것이 바로 납화이다. 시간도 결코 그것을 지울 수 없다."

에두아르 마네(Édouard Manet), 〈굴 Oysters〉, 1862년

똑같은 정물을 그리더라도 어떤 화가는 단지 자연을 모방할 뿐이고, 또 다른 화가는 자연을 모방하면서도 해석하고 선택하며 정리한다. 그것이 장인과 예술가를 구분하는 차이이다. 마네는 사실주의에서 인상주의로 전환되는 시기에 중추적 역할을 했으며, 그의 그림은 단순한 선 처리와 강한 필치, 풍부한 색채감이 특징이다.

16
생명력

회화의 영역이
자연 전체로 확대된다 할지라도
회화 예술에는 상대적이든 또는 절대적이든,
지역적인 또는 범세계적인 의미에 따라서
단계적인 서열이 있다.

그림이라는 것이 당연히 생명력을 반영하는 것에 불과할지라도, 그 묘사가 모두 같은 순위에 있다고 할 수는 없다. 생명력은 창조물의 인상적인 장면을 구성하는 것들 사이에 매우 고르지 못하게 분배되어 있기 때문이다. 모든 존재들을 연결시키는 사슬은 처음에는 단순하고 세련되지 못한 고리들에 의해 이루어졌으나, 점차 복잡해지고 세련되어지며 발전되어 간다. 그리고 이러한 사슬이 올라갈수록 보다 풍성하게 다듬어지고 귀하게 된다. 따라서 생명이 없는 물질을 생기 없게 표현하거나 살아 있는 존재를 움직이는 동작으로 그리는 것은 무관심한 태도가 아니다. 땅에 붙어서 자라고 있는 식물이나 맹목적이지만 본능이라는 확실한 숙명적인 정신에 의해 움직이는 동물을 모델로 삼아 그림을 그리는 것은 모두 무관심한 태도가 아니다. 하물며 앞의 모든 창조물의 축약인 인간은 지성에 의해 그들에게 왕관을 씌우고 자유롭기 때문에 그들을 지배한다.

게다가 화가의 위대함이 그가 시도하는 그림의 난이도에 의해 평가되는 것이라면, 누구도 어떤 닮은 점을 찾아낼 수 없는 형태 없는 돌이나 아무런 비율도 없는 식물을 복제하는 것과, 비율이 맞춰져 있고 대칭적인 물체로서 태곳적부터 멋진 리듬의 법칙을 따르고 있는 물체, 그러나 움직이는 동작으로써 대칭이 무너지지만 다시 균형을 잡고 복귀하는 물체를 모방하는 것 사이에는 얼마나 큰 차이가 있는지! 회화라는 것은 생명력의 그림 아닌가. 그렇다면 모든 피조물 중에서도 가장 활기찬 인간의 모습보다 더 흥미로운 것은 없다. 예술은 아름다움을 나타내는 것이 아닌가. 그렇다면 인간은 또한 가장 숭고한 연구 대상이다. 그 이유는 동

물은 단지 특징만을 가지고 있는 반면에, 인간은 아름다움에 도달할 수 있는 유일한 존재이기 때문이다. 예술의 정의가 무엇이든 간에 그의 작품에는 열등한 방법과 우월한 방법이 존재하는데, 그 방법에 따라 표현되는 대상은 많든 적든 생명력을 부여받는다. 이러한 진실은 다른 방법으로 표현될 수 있다. 어떤 그림에서 엄격한 모방이 필요하면 할수록 그 그림은 열등한 방법에 더 가깝게 되며, 반대로 모방할 물체가 해석이 가능하면 할수록 그 그림은 더 고상해진다.

몇 가지 예를 들어보자. 우리는 매일 파리의 길거리에서 사람들이 어떤 상품을 꼭 진짜같이 그려놓아서 우리의 눈길을 붙잡는 상업 광고판을 본다. 그러한 것들은 때로는 우리의 눈을 속일 정도로 진열장 위에 진짜 진열되어 있는 것처럼 보이는 모자나 군도(軍刀), 탄약통이기도 하다. 때때로 도장공들은 너무나 완벽하게 모방한 마호가니나 참나무, 단풍나무로 된 광고판을 내걸어서 가구 세공인들까지도 착각할 정도다. 그러나 사람들은 이러한 모방이 예술가의 작품이 아니라 장인들이 작업한 것이라는 것을 알고 있다.

우리가 보통 생각하는 화가, 진정한 화가를 생각해보자. 말하자면 앙리 오라스 롤랑 들라포르트(Henri Horace Roland Delaporte, 1724~1793)나 장 바티스트 시메옹 샤르댕(Jean Baptiste Siméon Chardin, 1699~1779)과 같이 부엌 용품이나 식당 용품, 과일, 식품, 가구 등 집안 내부에서 흔하게 볼 수 있는 것으로서 정물(still-life)이라 부르는 것들을 즐겨 그렸던 화가들을 생각해보자. 샤르댕보다는 덜 예술적이고 덜 지성적이었던 들라포르트는 복숭아가 가득 찬 사발이나 받침접시가 있는 찻잔, 라타피아(ratafia) 증류주 병, 설탕 조각, 양철 커피 상자, 물병, 빵 조각, 자두를 탁자에 원하는 대로 올려놓고 그림을 그릴 것이다. 샤르댕은 이러한 물건들을 잘 재현하여 그림을 그렸다.

앙리 오라스 롤랑 들라포르트, 〈정물〉, 1765년

　샤르댕은 그의 동료의 작품을 살펴보면서 용품들과 과일들이 생각 없이 되는대로 함께 배치되어 있음을 알아챘을 것이다. 사람들은 컵에 라타피아주를 마시지 않고, 양철 커피 상자를 옆에 두고 복숭아를 먹지 않는다. 그리고 이러한 장면은 다양한 요소로 그림이 구성되어 있다고 느끼기는커녕 과부하가 걸린 듯하다고 느낄 것이다. 샤르댕 자신은 절대 이러한 실수를 하지 않는다. 그는 조그만 캔버스 위에 보다 적절하게 어울리는 물건들, 예를 들어 두 개의 자기 잔과 커피 주전자 하나, 설탕 그릇 하나, 물 한 컵을 모아서 그린다. 두 개의 오래된 작센(Saxony) 자기 컵은 서로 친밀한 사람들처럼 머리를 맞대고 놓여 있고, 집주인만큼 살림을 잘하고 있는 것처럼 보이게 한다. 사람들은 이 집의 여주인이 멀리 떨어져 있지 않고, 서로 밀접한 두 사람이 곧 이 테이블에 앉게 될 것이

장 바티스트 시메옹 샤르댕, 〈부엌 정물〉, 1732년

장 바티스트 시메옹 샤르댕, 〈자두가 있는 그릇〉, 1728년

라고 생각하게 된다. 그 어떤 것이 반갑고 평화로운 존재들을 알려주는 듯한 부드러운 통일성을 우리에게 드러내 보여주고 있다. 이것이 바로 우리 마음에 무슨 이야기를 해주는 정물화인 것이다. 그림이 잘 그려진 것과는 별개로 샤르댕의 작품은 들라포르트 작품보다는 우월하다고 할 수 있는데, 그 이유는 어떤 화가는 단지 자연을 모방했을 뿐이고, 또 다른 화가는 모방을 하면서도 해석하고 선택하며 정리했기 때문이다. 들라포르트는 장인에 가깝고, 샤르댕은 장인을 예술가와 구분시키는 공간을 한 발짝 넘어섰다.

그러나 진정한 화가가 단지 두 개의 자기 잔을 우리에게 보여줌으로써 제시하는 이 순수 예술의 영역에서 모든 것이 같은 단계, 같은 수준에 있는 것은 아니다. 잔이나 컵 대신에 살아 움직이고 지성이 있는 존재가 모델이라면 예술은 곧장 높은 단계로 승화되고, 보다 어려워지며, 보다 소중해진다.

　　　　　　　　　　　　루브르 박물관은 정물화라는 그림과 풍속화라는 친숙한 장면의 그림, 또는 네덜란드 사람들이 말하는 것처럼 '일화(逸話)의 그림conversation picture' 사이에 차이점을 살펴볼 수 있는 훌륭한 작품들로 가득 차 있다. 예를 들어 카스파르 네츠허르(Caspar Netsher, 1639~1684)의 〈음악 레슨 The Mussic Lesson〉이라는 작품 앞에 잠시 서 보자. 젊은 여자가 화려한 테이블 커버로 덮여 있는 테이블 옆에 앉아서 베이스 악기를 연주하고 있는 조그만 그림이다. 하얀 새틴 옷을 입은 여성이 음악 선생으로부터 레슨을 받고 있는데, 그 선생은 아마도 그녀의 아름다움에 빠져 있는 것처럼 보이고, 갈색 옷을 입고 있으며, 반쯤 그늘진 쪽에서 두 번째 줄로 물러서 있는 모습으로 그려져 있다. 이 젊은 네덜란드 아가씨 줄리아의 선생 생 프루(Saint Preux)는 그의 제자에게 악보를

카스파르 네츠허르, 〈음악 레슨〉, 1664~1665년

보여주고 있으며, 곡조의 가사를 손가락으로 보여주면서 그녀에게 마음을 열고 있다. 이 감지할 수 없고 조용한 드라마가 그림 한쪽에서 시작되고 있는 순간에 조그만 시동(侍童)이 손에 바이올린을 들고 조용히 걸어 들어오고 있는데, 이 아이가 들어옴으로써 선생의 사랑 고백은 혼란스럽게 되고, 여제자의 당황함이 끝나게 된다. 무슨 일이 일어난 거야? 왜 선생의 얼굴에는 활기가 넘치는 거야? 어린 시동은 이런 의문을 가지고 있는 것처럼 보인다. 한 사람은 이미 사랑에 빠졌고, 다른 한 사람은 곧 사랑에

카스파르 네츠허르, 〈구애〉, 1665년

빠질 듯한 두 사람 사이에 오가는 감정을 이해하지 못하고서 말이다.

　네츠허르가 테이블 커버 위에 첼로와 바이올린, 활, 악보대, 악보, 그리고 아마도 잊고 있던 선생의 모자 등을 잘 조합해서 올려놓고 똑같은 재능과 섬세한 터치로 훌륭하게 그린 정물화 중의 한 작품보다 이 〈음악 레슨〉 같은 그림을 좋아하지 않을 취향의 사람이 있을 수 있겠는가?

　만약 생명이 없는 물체 대신에 인물을 대체해 넣는 것만으로 그림이

이토록 승화될 수 있다면, 그 그림이 더 이상 일상생활에서가 아니고 역사나 시의 세계 속에 있는 영웅을 선정해서 그려졌을 때는 얼마나 대단하겠는가! 한 지역의 풍습을 표현한 것이 아니라 인간의 풍습, 영웅적인 성격의 모습을 표현했을 때는 또 어떠하며, 한 시대의 의상이 아니라 헐렁하게 주름진 옷과 같이 모든 시대, 모든 민족들에게 적합하도록 일반화한 의상으로 대체해서 그린다면 또 어떠하겠는가! 태초의 본질 속에 있는 형태의 아름다움을 되찾으려 하고, 그래서 조각과 같은 모습을 찾아서 신과 같은 불멸의 모습을 애써 생각해내고 창조해낼 때는 또 어떠하겠는가!

네츠허르와 라파엘로 사이에, 샤르댕과 미켈란젤로 사이에 어떤 간극

가브리엘 메취, 〈음악을 작곡하는 여성과 호기심 많은 남자〉, 1662~1663년

이 있음을 본다. 관찰자로서 이러한 간극을 편력(遍歷)한다는 것은 회화의 전체 영역, 즉 풍경, 해경, 동물, 전쟁, 일화의 장면, 흔히 풍속화라고 부르는 친숙한 장면, 마지막으로는 역사와 우화, 시, 풍자 등을 포괄하는 다양한 장르의 회화를 탐험하는 것이라 할 수 있다.

회화의 장르가 아무리 다양한 종류로 세분화한다고 할지라도 복잡화된 분류의 기초는 될 수는 없다. 그것은 오히려 다양성과 서로 다른 뉘앙스가 생명인 분야에서 여러 가지를 보고자 하는 철학을 왜곡하는 것이다. 우리가 생각하기에 유일하고 진정한 구분은 이미 밝혔다시피 모방과 스타일 사이의 차이에 입각해야 하는 것이다.

구스타프 클림트(Gustav Klimt), 〈해바라기가 있는 정원 Farm Garden with Sunflowers〉, 1907년

화면을 가득 채운 꽃과 녹색, 노랑, 빨강, 흰색 등 명도 대비는 풍부함을 느끼게 한다.
클림트는 아르누보 계열의 장식적인 양식을 선호하며 전통적인 미술에 대항했다. 그의 그림들은
'색채로 표현된 슈베르트의 음악'이라 불리며, 신비스럽고 몽환적인 스타일을 선보였다.

17

스타일

회화의 다양한 장르가
열등한 형태에 속하느냐,
아니면 우월한 형태에 속하느냐 하는 것은
모방과 스타일 중 어느 것이
주된 역할을 하느냐에 달려 있다.

이 책에서 스타일(style)을 어떻게 정의했
는지를 기억한다면(제4장 참조), 회화가 포함하고 있는 물체는 모두 모방의
대상이 될 수는 수 있으나 스타일의 대상이 될 수는 없다는 것을 알게 될
것이다. 스타일은 전형적인 참모습(typical truth)으로서 유기체 생명이나
동물만을 위해 존재한다. 우리의 지성은 말의 전형(典型, type)과 사자의
전형을 생각해낼 수 있는데, 그 이유는 말의 유기체나 사자의 유기체는
변치 않는 일정한 법칙을 따르고 있기 때문이다. 그러나 우리는 바위의
전형이나 구름의 전형을 생각해낼 수는 없다. 왜 그럴까? 이러한 물체는
살아 있는 것이 아니고, 유기체가 아니며, 유기체가 아니어서 아무런 비
율도 가지고 있지 않기 때문이다. 그렇다면 자연적으로 형태가 일정하지
않는 것들의 변치 않고 지속적인 형태를 어떻게 찾아낼 것인가? 자연적으
로 규칙적이지 못한 것들의 변치 않는 규칙을 어떻게 파악할 것인가? 오
직 다양한 크기로만 존재하는 것들에 있어서 완벽한 비율을 어떻게 찾아
낼 것인가? 필자는 어떤 말의 머리나 다리를 보았을 때 말의 전체적인 몸
뚱이와의 비율을 생각해서 그 동물의 전체 모습을 구성해낼 수 있다. 그
러나 어떤 돌의 절반을 본다고 할지라도 다른 절반을 알 수는 없다. 그
이유는 돌 분자의 집성체에는 어떠한 알려진 원칙도 없기 때문이다.

심지어 식물계에 속하는 피조물들도 대부분 공통적인 척도를 이루고
있지 않다. 비록 우리가 식물에게서 규칙성과 질서의 시작, 생명체의 밑
그림 같은 것을 나타내는 반복, 교대, 대칭 같은 것을 찾아낼 수 있을지
라도, 어떤 표준(standard, 프랑스어로 étalon)을 가지고 있는 것은 아니다.
누가 과일이나 야채의 전형적인 형태를 그릴 수 있는가? 누가 오렌지나

순무의 형태를 포착할 수 있는가? 화가가 이런 전형을 그릴 수 있다고 할지라도 그는 단지 관심도 없고 풍미도 없이 그저 차가운 이미지만을 만들어내는 것에 불과하다. 한 오렌지가 다른 모든 오렌지를 대표하려면 그림에서 그 특정 오렌지만의 특유의 특징과 매력을 주는 것들을 모두 없애버려야 한다. 그것은 한 오렌지가 다른 오렌지와 구별되게 하는 것으로 돌발적인 특별함과 무한한 다양성을 말한다. 즉 껍질의 울퉁불퉁함이나 반들반들함, 껍질을 손상시키고 광택이 없게 만드는 여기저기에 흩어져 있는 조그만 검은 반점들, 외피를 갉아먹은 해충들, 골고루 익지 않았다는 것을 알려주는 짙은 노랑색 또는 주황색 계통의 여러 뉘앙스의 색감들, 즉 어떤 부분은 태양에 노출되었고, 어떤 부분은 그늘에서 잘 익었다는 것을 알려주는 그러한 색감들…등이다.

정물화(Still-life Painting)

이러한 세부적인 섬세함은 얀 데 헤엠(Jan Davidsz. de Heem, 1606~1684)이나 라헬 라위스(Rachel Ruysch, 1664~1750)와 같은 화가들에게는 즐거움이었다. 이들은 일반화되어서 차갑고 무미건조해질 수 있는 것들을 세심한 모방을 통해서 특별하게 만드는 것을 좋아했다. 화가가 가재를 그리고 있다면, 그의 터치는 가재의 모든 뾰족한 발에 집중적으로 가해지고, 더듬이에서는 가늘게 늘어나며, 서로 부딪치는 각 관절에서는 두꺼운 껍질이 없는 부분에서 부드러운 속살이 얼핏 보인다. 또한 화가가 레몬을 그리고 있다면, 그는 관객들이 칼날 아래서 깎여지면서 돌돌 말려가는 껍질의 오톨도톨함을 생생히 느낄 수 있기를 바라고 있으며, 은제 칼날이 겉껍질 아래 두터운 하얀 막을 지나갈 때 상처가 난 레몬의 알갱이 안에서 미각을 신선하게 하고 즐겁게 하는 것을 보여줌으로써 반쯤 깎인 레몬으로 보는 사람에게 입에 침이 고이게끔

안 데 헤엠, 〈샴페인 잔과 파이가 있는 아침식사 정물〉, 1642년

하는 것을 원하고 있다. 화가가 껍질이 까진 굴을 그린다고 하면 우리의 손가락이나 입술로 만지거나 대보게 한다. 즉 그는 거칠게 까여 접혀져 있는 굴 껍질의 거친 가장자리와 함께 곱고 투명하며 윤기가 흐르고 촉촉한 진줏빛의 속살을 두드러지게 나타내고자 할 것이다. 그는 화가로서 자존심을 걸고 빛이 반짝이는 굴의 물방울들을 그리고, 어느 시인이 '시(詩)가 인간의 병(病)이듯이 굴의 병인 진주'를 그려 넣는다. 그는 사랑의 마음을 가지고 각 물체에서 여러 신기한 톤과 세심한 색감의 차이(뉘앙스), 광택이 없거나 반짝이는 것, 무늬가 없거나 거친 것, 빽빽하거나 부서지기 쉬운 것 등을 관찰한다. 그는 붓 끝으로 자두의 얇은 껍질과 점들과 뽀얀 껍질을 표현하고, 씨앗을 싸고 있는 보송보송한 껍질과 딱딱한 호두를 품고 있는 초록색 껍질이 으깨져 있는 모습 등을 표현한다. 그는

나비와 벌레, 풍뎅이, 날파리 같은 것을 그려 넣는 것도 잊지 않는다. 한 마디로 그는 잠시 우리의 눈을 즐겁게 하는 모방의 희열을 만들어낸다. 따라서 이러한 그림의 가치는 전적으로 표현력에 있다. 보여주는 장면이 고상해지고 훌륭하게 된다면, 스타일은 (저절로) 자기 자리를 잡게 될 것이다.

라헬 라위스, 〈꽃이 있는 정물〉, 1664~1665년

　정물화에서만큼 꼼꼼하고 있는 그대로는 아니지만, 모방이 여전히 가장 중요한 역할을 하는 그림이 또 있다. 풍경화를 구성하고 있는 각 요소에서 그 풍경화의 사실성을 가까이서 검토해보자. 감상자는 여기에서 공기의 존재, 멀리 떨어진 지평선의 거리감, 떠가는 구름의 가벼움, 물의 깊이감을 느낄 수 있다. 그리고 대지는 딱딱하고, 돌들은 입체적이고 단단하며, 지표면은 꺼칠꺼칠하고, 갈대풀은 축축하고, 수풀은 가시가 많다는 것을 느낄 수 있다. 또한 흔들리는 나뭇잎 사이로 햇빛이 들어오고, 군데군데 그늘진 부분이 있으며, 형태나 움직임, 뭉쳐져 있는 상태 등에서 다양한 모습을 하고 있는 잎사귀들을 인지할 수 있는데, 이는 분명 필수적인 요소이기도 하다. 들판과 수풀의 시(詩)는 사실성을 동반할 때만 감흥이 있다.

　그러나 인간 영혼의 어떤 감정을 표현함으로써 현실을 이상화하는 것은 화가의 몫이고, 충실하게 모방한 것만으로는 충분치 않다. 즉 사진기가 형태를 포착하듯이 색상도 포착하게 된다 할지라도, 어떤 지방의 어떤 풍경만 만들어낼 것이고, 풍경화라는 예술품은 전혀 만들어낼 수는 없을 것이다.

　렘브란트(Rembrandt van Rijn, 1606~1669)가 재미삼아 그린 데생으로서 현재는 애호가들 사이에 〈큰 나무가 있는 초가집Hut of the Big Tree〉이란 이름으로 유명해진 그림을 보자. 이 데생이 렘브란트의 눈을 통해서 보여진 것이 아니라 어떤 기계의 촬영 대상이 되어 그려졌다면, 아마 우리의 관심을 조금도 끌지 못했을 것이다. 그랬더라면 아무래도 렘브란트 자신이 느낀 후에 일깨워준 시골의 자유로움과 행복함이라는 감정을 우리는 조금도 느끼지 못할 것이다. 행복한 오두막집! 그 주위에 감도는 깊은 평화로움은 얼마나 대단한가! 도시는 멀리 있고, 아주 멀리 있다.

렘브란트 반 레인, 〈큰 나무가 있는 초가집〉, 1641년

우리는 단지 도시에 있지 않다는 만족감을 느끼기에 그저 충분하다. 문 앞에서는 무엇을 하고 있는지 모르지만, 두 아이가 아무것도 하고 있지 않다. 한 무리의 참새 떼를 노리고 있는 고양이 한 마리와 날개 밑으로 머리를 넣고 털을 고르는 듯한 한 마리 오리와 다른 오리 한 마리와 함께 이 아이들은 이 초가집 근처에 살아 움직이는 전부이다. 감상자는 이러한 숭고한 무질서의 편안함, 즉 들풀이 제멋대로 자라나고 꽃들이 피어 있는 황폐한 초가집 지붕, 그리고 질퍽거리는 들판을 거닐다 들어온 후 신발을 말리기 위해 집 안으로 들어갔을 때 아궁이에 불을 지피기 위해 쌓아둔 나뭇단과 같은 편안함 속에서 한참 동안 자신을 잊어버릴 수 있다. 렘브란트와 같은 화가들이 다루었을 때는 겉으로 보기에 가장 꾸밈 없는 모방이 우리의 감정과는 아무런 관련이 없는 물체를 우리에게 다정 스럽게 와 닿게 만든다. 낡은 이륜마차와 부서진 바퀴, 개구리의 울음소 리를 들을 수 있는 조그만 빨래터, 느리게 흘러가고 있는 운하의 물 위에 떠 있는 수련, 화가의 연필로 잘 표현된 수생 식물들, 그리고 크고 아름 다운 보리수나무는 이렇게 말해서는 안 되겠지만 자칫 촌스럽고 초라할

수 있는 그림에 장중함을 던져주고 있다. 여기에 생명력이 있지 않은 것들이지만 그 어떤 것들은 우리를 유혹하는 비밀스런 언어를 말하고 있는 것이다. 이것이 바로 렘브란트가 사물에 자신의 마음을 옮겨놓고 있는 것을 보여주는 것이다.

자연의 장면은 회화의 필수적 특징, 즉 통일성을 요구한다. 자연은 하루의 모든 순간순간이 시시각각 변할 뿐만 아니라 무한한 복합성과 끝없는 혼돈, 숭고한 무질서의 변화 속에 있으면서 가장 모순되는 감정들에 해당하는 것을 내포하고 있고, 이를 우리에게 보여준다. 우리의 감정을 불러일으킬 수 있는 자연은 그 감정들을 표현하는 데는 무기력하다. 사람만이 현실의 심장에서 잃어버린 흩어진 특징들을 골라내고, 자기 생각에 낯설거나 모순되는 것들을 제거하면서 그 감정들을 뚜렷하게 하고, 볼 수 있는 것으로 만들 수 있다.

살로몬 반 라위스달(Salomon van Ruysdael, 1602~1670)이 들판을 그린다면, 하늘에는 구름이 끼어 있고, 구름은 바람에 날리고 있으며, 그 바람은 덤불을 지나면서 쉬쉬 소리를 낼 것이고, 곡식의 이삭에 물결을 일게 하며, 오래된 참나무의 뾰족한 잎사귀들을 흔들고 있을 것이다. 그의 열정적인 눈에는 모든 것이 어두워지고, 모든 것이 우울한 기분을 띤다. 시냇가는 급류가 되어 뿌리 뽑힌 나무들을 휘감아 돌아가면서 급히 흘러 내려간다. 구름을 뚫고 나온 태양도 시골의 거친 자연의 모습을 바꾸지 못하고, 햇살의 미소도 그림의 우울함을 더한다. 그 화가가 빨간 옷을 입은 어느 명랑한 시골 아가씨를 만난다 하더라도 그는 그녀를 보려고 하지 않을 것이고, 결코 그 풍경화에 그려 넣지 않을 것이다. 그의 그림에는 단지 외로운 사람만을 흐릿하게 보이게 함으로써 고독감만을 고조시키고 있음을 우리는 알아차리게 된다.

니콜라스 피터스존 베르헴(Nicolaes Pieterszoon Berghem, 1620~1683)

살로몬 반 라위스달, 〈곡물밭 풍경〉, 1638년

니콜라스 피터스존 베르헴, 〈세 사람의 목동 무리〉, 1656년

이 같은 장소에서 그림을 그린다면, 관객들은 라위스달이 보여주는 것들을 인식하지 못할 것이다. 하늘은 평온하고 수풀은 평화롭다. 물은 부드럽게 흘러가거나 당나귀 등에 올라타고 울긋불긋 밝은 옷을 입은 쾌활한 소녀에 의해 이끌려 물을 마시러 온 소떼는 연못에서 잠들어 있다. 심지어 밤에도 그 장면은 빛의 드라마에 의해 경쾌한 분위기를 만든다. 가재를 잡기 위해 나뭇단에 불을 지피는 농부가 되었든, 아니면 반쯤 가려진 달빛에 의해 나무로 우거진 고장을 지나가는 여행객들과 동물들이든 그들은 자신들의 이미지를 반사시키는 늪 같은 빈터를 통과하고 있다.

이처럼 화가는 현실의 지배자로서 자신의 시각으로 현실을 밝히고, 자신의 마음에 따라 현실을 변모시킨다. 그리고 현실에 없는 것을 말하게 한다. 즉 감정을 이야기 하게 하고, 소유할 수도 이해할 수도 없는 생각을 말하게 만든다.

그러나 이미 개인적인 성향이 드러나 있는 풍경화가 스타일에 의해 고양될 수 있을까? 두 명의 유명한 프랑스 화가가 이를 극명하게 보여주었다. 니콜라 푸생(Nicolas Poussin, 1594~1665)과 클로드 로랭(Claude Lorrain, 1600~1682)이 바로 그들이다. 이들은 둘 다 현실을 벗어나지 않으면서도 그들의 상상력으로 아름답게 만든 나라로 우리를 이끌고 가며, 현실적인 요소로서 이상적인 앙상블을 구성해낸다. 그들이 선택한 나무들은 기분 좋은 모습을 하고 있으며, 그 그림자가 공간을 차지하고 있기는 하나 결코 그 공간을 분할시키지는 않는다. 그들이 그린 선들은 야릇하지 않으면서도 그럴 수 있는 것처럼 보이고, 격렬하지 않으면서도 대조를 이루며, 상반되는 것 속에서도 어떤 숭고한 폭넓음과 위엄이 넘치는 적막감을 간직하고 있다. 그들의 풍경화를 장식하고 있는 건축물들은 고대의 사람들과 시간을 떠오르게 한다. 푸생의 풍경화에 나오는 건축물들은 시실리나 그리스, 이집트를 연상시켜서 쫓기고 있는 갈라테이아

니콜라 푸생, 〈이상향의 풍경〉, 1645~1650년

(Galatea)나 밥그릇을 집어던지고 있는 디오게네스(Diogenes), 파라오의 딸에 의해 구출되는 모세가 물가에 그려져 있다고 해도 놀랄 만한 일은 아니다.

　클로드 로랭이 그려 넣은 건축물들은 가끔 황금시대를 연상시키는데, 이러한 신화적인 시기에는 일생이 그저 행복의 연속이었고, 농경의 신(神)인 사투르누스(Saturn)의 대지에 목신(牧神)과 요정들이 살고 있었으며, 기사(騎士)들은 반인반마의 켄타우로스(centaur)였다. 그의 영혼을 숭고하게 옮겨놓음으로써 클로드 로랭은 테오크리토스(Theocritus: 기원전 3세기 전반 그리스 목가 시인)의 목동들 사이에서 살았고, 목신의 피리 소리를 들었던 것을 연상해냈으며, 햇빛에 흠뻑 적신 캔버스 위에 무한한 거리감을 새겨 넣었는데, 이러한 거리감은 공간의 깊이뿐만 아니라 영혼의 원근을 나타내는 것이다. 그는 때로는 지평선으로 사라져가는 성스런 숲

클로드 로랭, 〈석양〉, 1646~1647년

의 그늘 아래에 있는 폐허의 사원을 그리는가 하면, 때로는 이상향의 조
선소에서 건조된 선박들이 상상 속의 항만(港灣)에서 폭풍에 의해 결코
솟구치지 않을 바다로 먼 항해를 떠나는 모습을 놀랍도록 정교하게 그
렸다.

어떠한 화파(畵派)도 이렇게 풍경화에 웅장함과 시흥(詩興)을 담아내지
는 못했다. 사실 거기에는 현재의 자연 속에서 과거의 역사를 되찾을 수
있고, 들판을 반신인(半神人)들이 살고 있는 것 같은 낙원으로 바꿔놓는
시흥과 웅장함이 있다. 단 현실감이 시야에서 사라지지 않고, 들판과 수
풀의 특징을 억지스러운 유토피아 표현으로 대체하지 않는다는 조건 하

클레드 로랭, 〈석양의 항구〉, 1639년

에 그렇다는 것이다. 시스템적으로 축소되어 진부해진 역사적 또는 영웅적 내용의 풍경화보다 더 회화의 법칙에 어긋나는 것은 없다. 그럴 바에야 카렐 뒤자르댕(Karel Dujardin, 1622~1678)이 천진하게 그린 작은 언덕이라든가 빌럼 반 데 펠더(Willem van de Velde the Younger, 1611~1693)가 그린 친숙하고 조그만 시냇가, 아니면 멀리 갈 것도 없이 라자르 브뤼안데(Lazare Bruandet, 1755~1804)의 참나무 그림이 백배 낫다. 역사적인 풍경화는 그것이 진지할 때에만 아름답다. 다시 말해서 표현하고자 하는 것을 느끼지 못하는 교사의 작품이 아니라 자신이 느낀 것을 표현할 줄 아는 대가에게서 나온 작품일 때 아름답다는 것이다.

빌럼 반 더 펠더, 〈풍랑〉, 1660년

라자르 브뤼안데, 〈낚시꾼이 있는 호수 풍경〉, 18세기

동물화는 동물이 그림의 주된 대상이 되는 그림으로, 동물은 모방이 주요 역할을 하는 대상의 목록으로 분류된다. 동물화는 공상적인 구성에서나 아니면 몇몇 장엄한 장면에서 신(神)들을 수행하며 나타날 때에는 단지 스타일에 의해서만 단순화되고 과장되게 표현되어야 한다. 따라서 동물화는 어떤 면에서 상징적인 것이며, 너무 가까이서 모방한다는 것은 유치한 것이다. 키벨레(*Cybele: 땅과 농업의 여신)가 사자들이 끄는 수레를 타고 지나가는 모습이나 의기양양한 바커스(Bacchus)가 검은 표범들이 이끄는 마차를 타고 가는 모습을 그릴 때에는 이러한 동물들의 털이나 세부적인 갈기털, 가죽의 반점들을 너무 자세하게 표현하는 것은 적합하지 않다. 이러한 동물들은 상징적인 요소로서 신화적인 이미지를 내포하고 있어야 한다. 그 동물들은 자신들이 따라다니는 신성한 존재들을 돋보이게 하는 것에 지나지 않기 때문이다.

태양신의 말이나 바다신의 말들이 있는 장식화를 그리는 데 있어서 화가가 그저 실제 말의 형상을 복제하는 데 머물러서 살아 있는 개체에서는 관찰할 수 없는 훨씬 더 큰 어떤 특징을 데생에서 잡아내지 못한다면, 줄리오 로마노(Giulio Romano, 1499~1546)나 폴리도로스(Polydorus: 그리스의 조각가)의 경우에서처럼 초자연적인 어떤 특징을 잡아내지 못한다면, 그 그림은 얼마나 어색하겠는가! 그 동물들이 역사 속에서 어떤 역할을 하고 영웅에게 도움을 줄 때에는 스타일로서 강조될 수 있다. 작은 화환을 두른 수소나 황소가 제사장에 의해 희생 제물로 끌려가는 모습을 그리고자 하는 화가가 그 동물들을 그림 속 드라마를 이끌고 있는 인물들과 조화를 이루게 하려 한다면 굳이 축사에 가서 그 동물들을 관찰할 필요는 없을 것이다. 그는 아마도 고대의 저부조(底浮彫) 조각이나 돌조각에서 영감을 받을 것이다. 그 동물들은 평범한 사실성을 넘어서 함축되고

확실한 형태로 표현되어 있기 때문이다. 그리고 자기만의 방식으로 동물들을 보고 이해하는 방식을 가진 화가들에게는 옛 거장들의 정신을 따라가는 것이 중요하기 때문이다.

게다가 고대 종교나 역사에서 고귀한 품성을 가진 것으로 여겨지는 동물들이 그렇게 제물로 바쳐졌으며, 우리는 그토록 오래전부터 그러한 동물들을 고귀한 것으로 만들었다는 전통에서 자유로울 수 없다. 그러한 동물들에는 말, 사자. 코끼리, 호랑이, 멧돼지, 암사슴, 숫양, 염소, 독수리, 올빼미, 따오기, 뱀, 돌고래, 백조, 비둘기, 거북이 등이 있다. 그러한 동물들이 불러일으키는 생각은 차치하고서라도 이 동물들은 보다 야생의 것일수록 그만큼 스타일에 의해 미화될 수 있다. 매순간 우리 눈에 보이고 우리의 일상생활과 관련이 있는 동물이라면, 면밀히 관찰하고 모사하는 것이 필요하다. 페이디아스(Phidias, B.C. 480~B.C. 430) 제자들이 파르테논 신전 벽에 조각해놓은 양과 암소들은 극히 소박한 반면에, 코니스(❋cornice: 수평의 띠 모양의 돌출 부분) 쇠시리(❋몰딩, 요철이 있는 곡선의 윤곽을 가진 장식적인 모양)를 장식하고 있는 사자 머리는 현실과 동떨어지고 고귀한 자연을 연상시켜준다. 그러나 오늘날에는 화가들이 사람이 살지 않은 곳에서 찾아 그려낸 것처럼 보이는 무서운 동물들의 이미지 속에서도 스타일이 있음을 보는데, 그 이유는 스타일의 정수는 살아 있는 짐승의 현실에서 잠시 나타나기 때문이다.

얀 피트(Jan Fyt, 1611~1661)와 장 르뒥(Jean Leducq, 1629~1676)이 개들의 습성을 연구했다면, 멜키오르 돈데코테르(Melchior d'Hondecoeter, 1636~1695)와 시몬 데 플리헤르(Simon de Vlieger, 1601~1653)는 닭장의 장면에 관심을 집중했다. 이들의 유일한 목적은 모델을 가급적 충실히 모방하고, 진짜처럼 보이게 하며, 세세한 곳에서 그들이 추구하고 재생한 사실성을 통해 호기심을 자아내게 하는 것이다. 파울루스 포테르(Paulus Potter,

얀 피트, 〈큰 개, 난쟁이와 소년〉, 1652년

멜키오르 돈데코테르, 〈닭과 오리〉, 17세기

파울루스 포테르, 〈어린 황소〉, 1647년

1625~1654)는 다른 야망은 없었던 화가였다. 그는 우리의 넋을 빼앗을 정
도로 뛰어난 재능으로 목장의 암소나 암양을 그렸고, 알지 못하는 방언
과 꿈속에서처럼 열등한 동물들이 살고 있는 이 어두컴컴한 세상에 감추
어진 시정(詩情)을 데생과 색채의 언어를 통해서 우리로 하여금 느끼게 할
줄 알았다.

　예전에 필립 바우베르만(Philips Wouwerman, 1619~1668)이 그리했던
것처럼 화가가 초원에서 한가로이 풀을 뜯고 있는 말을 주 대상으로 해
서 그림을 그리는 것을 재미로 삼는다면, 세부적으로 표현하는 것 말고
는 어떻게 그 소재에 대해 관심을 갖게 할 수 있겠는가? 그 말은 엉겅퀴
를 우적우적 먹고 나서는 조그만 개울가 풀이 짧은 곳에 서서 초연하게
맑은 공기를 들이마시고 생각에 잠겨 물소리를 듣고 있는 것처럼 보인
다. 뼈가 드러난 등짝과 큰 귀는 맑은 하늘을 배경으로 뚜렷이 드러나

있다. 본의 아니게 감상자들은 그 그림 속의 짐승에게 가까이 다가가서 다양한 털 모양을 보게 된다. 이쪽은 까맣고 저쪽은 희끗희끗하며 듬성 듬성 황갈색인데다가 배 밑으로는 흰 얼룩이 있고 고르지 않게 섬세한 톤에다 반짝이기도 하고 빛이 나기도 하고 은빛을 띠기도 하는 털을 보게 될 것이고, 고삐와 자꾸 마찰되면서 털이 닳아진 곳을 보게 될 것이며, 상처가 아문 찰과상 자국을 볼 수 있을 것이다. 마침내 사람들은 이

필립 바우베르만, 〈백마〉, 1646년

프란스 스니데르스, 〈사슴 사냥〉, 17세기

동물의 꿈꾸는 듯한 모습과 깊은 평온함을 자세히 보면서 즐거움을 찾게 된다….

그러나 이제 장면이 바뀌어서 이 들판의 당나귀가 성경 속에 나오는 당나귀가 된다고 생각해보자. 즉 이 당나귀가 예언자 발라암(Baalam)에 의해 붙잡혔다거나 예루살렘으로 입성하는 예수를 태우고 있는 그림(256쪽 그림 참조)에서도 방금 우리를 매료시켰던 그 세부적인 섬세함을 고집한다면 얼마나 어리석은 일이 될 것인가! 파리의 생 제르맹 데프레(Saint Germain des Prés) 성가대를 장식하고 있는 그 경탄할 만한 두 개의 그림 중 하나에서 이폴리트 플랑드랭(Hippolyte Flandrin, 1809~1864)은 동물들이 성스러운 행동과 섞여져 있을 때에는 가장 비천한 짐승으로 변하게 하는 스타일을 훌륭하게 보여주었다(256쪽 참조). 동물화를 고상하게 만드는 방법은 생명력이 넘치는 불같은 정열과 격정을 그림에 불어넣는 것이다. 이는 동물의 열정에 인간 열정의 어떤 점을 부여하는 것으로, 이는 레오나르도 다빈치나 루벤스, 프란스 스니데르스(Frans Snyders, 1579~1657)와 같은 화가들이 사냥이나 전쟁을 주제로 그린 그림 속에서 잘 표현해냈다.

전투나 사냥 장면은 서로 공통점을 가지고 있는데, 그것은 그럴듯하게 그리는 것 외에는 진짜 상황을 그려낼 수 없다는 것이다. 온종일 계속되는 행동을 어떻게 단 한 순간으로 표현한다는 말인가? 전략적인 움직임을 어떻게 정확하게 그림에 담아내며, 뉴스에 보도된 내용에 맞게, 그리고 역사적 사건에 충실하게 담아낸다는 말인가? 화가의 재능은 분명 가장 흥미로운 행동의 특징과 가장 특색 있는 에피소드, 결정적인 순간을 골라내는 데 있다.

사실 모든 그림은 통일성이라는 엄격한 법칙을 따라야 한다. 그런데 재능 있는 화가는 전투나 사냥의 통일성을 만들어내든지, 아니면 긴 서사의 복잡성으로부터 통일성이 어떻게 흐트러지기 시작하는지 알아야만 한다. 중요한 것은 단번에, 아주 강력하게 우리의 상상을 자극함으로써 전투의 장면과 기억에 남을 인상을 떠오르게 하는 것이다.

〈아부키르 전투The Battle of Aboukir〉에서 앙투안 장 그로(Antoine

앙투안 장 그로, 〈아부키르 전투〉, 1807년

Jean Gros, 1771~1835)는 관객들이 기억하게 될 에피소드를 선택함으로써 두 개의 군대, 두 민족, 두 가지의 용기를 즐겁게 의인화했다. 무스타파는 말에서 떨어져 무기를 놓치고 자신의 부하들이 도망치는 것을 보고 전율하고 있으며, 분개하여 손을 뻗쳐 도망병들을 붙잡으려 한다. 그의 아들은 아버지 무스타파를 구하기 위해 아버지의 칼을 다시 잡고 이를 뮈라(Murat) 장군에게 건네고 있는데, 혼전 속에서도 행렬에서만큼 멋있게 보이는 뮈라 장군은 아랍 말을 멈춰 세우고서는 역시 영웅적인 몸짓으로 패자를 너그럽게 봐주는 듯하다.

앙투안 장 그로의 또 다른 탁월한 그림 〈아일라우 전투의 나폴레옹 Napoleon during the Battle of Eylau〉(91쪽 참조)에서 그는 한 사람의 인물을 통해서 그가 그리고자 했던 엄청난 절망감을 집약적으로 표현했다.

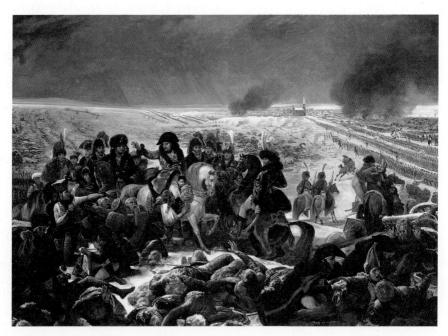

앙투안 장 그로, 〈아일라우 전투〉, 1807년

맨 앞줄에는 눈 밑에 죽은 사람들의 무리가 있고, 죽어가고 있는 사람들은 황제 호위대의 소리에 깨어나고 있으며, 아군 군위병들은 거친 적군임에도 부상당한 이들에게 붕대를 감아주고 있는 모습들이 보인다. 그리고 지평선 저 멀리에는 대지에 넓게 뻗쳐 있는 전체 연대의 모습과 죽음이 닥쳐왔음에도 전열을 유지하고 있는 군인들이 보이며, 줄지어 죽을 차례를 기다리고 있는 다른 한 무리의 모습이 보인다…. 그러나 이런 모든 이야기에도 우리의 눈은 계속해서 나폴레옹이라는 인물, 하늘에서 사라진 별을 찾고 있는 그 창백한 얼굴로 모아지는 것을 막을 수 없으며, 이는 이 커다란 재앙이라는 통일성을 끊임없이 우리 눈에 보여주고 있다.

이따금씩 통일성은 주된 이야깃거리가 없다는 데 있다. 전투는 서로 상반되는 바람결에 휩쓸리는 것처럼 보이는 두 개의 군대 이미지로서, 단 한 번의 살육으로 수많은 사람을 학살하는 것이다. 그러나 유사한 그림에서 모든 것이 그저 단순히 꾸며낸 이야기만은 아니지만, 모방이나 기억이라는 것은 여기서 어떤 역할을 하는 것일까? 비록 화가가 전쟁터에서 전투 모습을 한가롭게 바라볼 여유가 있었다고 가정하더라도 수많은 움직임과 몸짓, 태도가 한 순간에 그치는 것이다.

라파엘로는 〈콘스탄티누스 전투The Battle of Constantine〉를 데생하면서 대단한 스타일을 만들어냈는데, 이는 반라(半裸) 인물들의 행동과 고대 군대들의 모습을 표현함으로써 가능했다. 그러한 그림들은 대단히 아름다운 형태 아래에 전쟁의 끝없는 공포를 나타내고 있다. 아직 식지 않은 아들의 시신을 수습하는 아버지의 모습을 통해 인간의 희생에 뒤따라오는 한없는 고통을 이야기하는 그러한 그림은 말하자면 회화의 단계에서 가장 높은 위치에 속한다. 〈알렉산드로스 전투The Battle of Alexander〉에서도 샤를 르 브룅(Charles Le Brun, 1619~1690)은 이렇게 진짜 영웅적인 인물을 새겨 넣을 줄 알았다.

라파엘로 산치오,
〈콘스탄티누스 전투〉,
1517~1524년

샤를 르 브룅, 〈알렉산드로스 전투〉, 1673년

근대의 전투에 있어서는 공식적인 사실 기록들이 있고 의무적인 제복이 있어서 그러한 전투 그림은 그저 하나의 뒷이야기 정도의 가치밖에 없다. 그 이유는 화가가 총지휘관의 전투 계획을 상술하려 하고 전체적인 모습과 작전을 우리에게 보여주려고 한다면, 그 그림은 의미를 알 수 없는 작품이 될 것이기 때문이다. 그러나 오라스 베르네(Horace Vernet, 1789~1863)는 그의 그림에서, 그리고 오거스트 라페(Auguste Raffet, 1804~1860)는 그의 석판화에서 최소한 부분적으로 시기와 장소를 알려주고 전쟁 참여 인물들의 확실한 모습을 나타내려고 했다. 이 화가들은 파리의 거리에서도 쉽게 만날 수 있는 군인들을 미화시키는 것은 어리석은 짓으로 여기고, 무미건조한 암시와 힘찬 사실성의 표현 사이에서 주저하지 않고 후자를 택해서 정성을 다해 정확하게 묘사함으로써 큰 외투와 군모를 쓰고 군대를 지휘하는 위인과 여러 장군들을 빛나게 하고, 이들에게 경의를 나타내는 것을 기쁘게 생각했다. 불행히도 공보(公報)와 보고서 내용을 존중한다면, 세세한 것을 간과하거나 무시하지 못하고 사소한 사실이나 사소한 물건, 단추 구멍, 벨트, 견장, 옷의 가장자리, 각반의 단추 등을 지나치게 중시하게 되는데, 이는 작품에 대한 관심을 오히려 떨어뜨리는 것이 될 것이다.

미켈란젤로는 어느 날 프랑수아 드 올랑드(François de Hollande)에게 "어떤 사람의 발보다 그 사람의 신발을 더 좋아하는 어리석은 화가가 있을 수 있는가?"라고 말했다. 이 짧은 말로서 그는 회화의 한 원칙을 명확히 했다. 미켈란젤로는 이렇게 옷보다는 알몸에 우위를 두었고, 또한 정장보다는 헐렁한 주름진 옷을 우선적으로 생각했다. 조각만큼 엄격하지 않으면서 화가의 예술은 순전히 조건적이고 지엽적인 관습을 넘어설 때 그만큼 성장한다. 정장은 지역에 따라 다르며, 시간에 따라 변하고, 종종 변덕스러운 것이며 유행의 대상이기도 하다. 반대로 헐렁한 옷은 인류

오라스 베르네, 〈소모지에라 전투〉, 1816년

오거스트 라페, 〈나폴레옹의 근위병들〉, 1836년

공통의 옷이기에 변치 않고 영원하다. 따라서 친숙한 회화는 관습을 보여주면서도 복장의 짜릿한 흥미를 더해줄 때 관심을 배가시키며, 훌륭한 그림에서는 정장을 입은 인물이 잘 나타나지 않고 헐렁한 옷을 입은 인물만이 즐겨 그려진다.

라파엘로는 고딕 양식과 완전히 단절하고, 그의 스승 페루지노(Piertro Perugino, 1446~1523) 문하에서 익혔던 관습, 즉 플로렌스(Florence)나 페루지아(Perugia)의 양식에 따라 성경 속 인물들의 복장을 그리는 관습에서 벗어나면서 고대 그리스 시대의 헐렁한 주름진 옷이 훌륭하다는 것을 알았다. 〈아테네 학당〉에 나오는 철학자들이 입고 있는 옷들은 시스티나 성당 벽화에 그려진 〈예언자〉들이 입고 있는 옷과 마찬가지로 로마의 재단사가 재단하여 만든 것이 아니라, 라파엘로의 뛰어난 취향과 미켈란젤로의 자유스런 천재성에 의해 상상되고 투영되었으며 수정된 것이다.

베네치아 화파는 한편으로 보면 매우 매력적이었던 화파로서, 화려한 작품을 남긴 파올로 베로네세(Paolo Veronese, 1528~1588), 웅장한 그림을 그린 티치아노(Titian, Tiziano Vecellio, 1490~1576) 등이 여기에 속하지만, 전체적으로 볼 때 로마 화파나 피렌체 화파에 뒤떨어지는데, 그 이유는 헐렁한 옷을 자세히 관찰하기보다는 옷감들을 진열하는 데 그쳤으며, 극장 연극배우 의상에 맞추는 데 급급하고, 사틴(satin)과 호박단(taffeta), 벨벳(velvet), 화려한 비단(brocade) 등 여러 직물을 세부적으로 묘사해서 단지 눈에 다양한 즐거움을 주기 위한 것에 그쳤기 때문이다. 그들의 풍성하고 화려한 의상으로 인해 베네치아 화파는 별나고 저속하게 보이게 되었으며, 색상이 너무 강렬하게 대조되고, 단지 보여주기 위한 스타일로 흘러버렸다. 그렇지만 이러한 화풍은 루벤스에 의해 눈부시게 새롭게 되었으며, 이후 사람들은 그림 같은 수식(修飾)으로 회화의 표현력을 대체하기 위해 점차 감정과 생각을 무시하게 되었다.

그러나 헐렁한 주름진 옷이 맞지 않는 분야가 있는데, 그것은 초상화이다. 여기서 모방의 사실성은 가장 중요한 사항이며, 옷으로써 비슷하게 보이게 하는 것은 필수사항이다. 그러나 초상화는 회화에서 가장 높은 곳에 있는 영역으로서, 훌륭한 대가들만이 이 분야에서 뛰어난 작품을 남겼다. 이름을 나열하자면 이탈리아의 티치아노, 라파엘로, 레오나르도 다 빈치, 안드레아 델 사르토(Andrea del Sarto, 1486~1530), 스페인의 디에고 벨라스케스(Diego Velasquez, 1599~1660), 독일의 한스 홀바인(Hans Holbein the Younger, 1497~1543)과 알브레히트 뒤러(Albrecht Dürer, 1471~1528), 네덜란드의 안토니스 모르(Antonis Mor, 1517~1577), 페테르 파울 루벤스, 안토니 반 다이크(Anthony van Dyck, 1599~1641), 렘브란트 반 레인, 바르톨로메우스 반 데르 헬스트(Bartholomeus van der Helst,

조슈아 레이놀즈, 〈사라 캠프벨의 초상〉, 1778년

이아생트 리고, 〈루이 14세의 초상〉, 1701년

프랑수아 제라르, 〈레카미에 부인 초상〉, 1805년 장 오귀스트 도미니크 앵그르, 〈브로글리 공주〉, 1851년

1613~1670), 영국의 조슈아 레이놀즈(Joshua Reynolds, 1723~1792), 토머
스 게인즈버러(Thomas Gainsborough, 1727~1788), 프랑스의 이아생트 리
고(Hyacinthe Rigaud, 1659~1743), 니콜라 드 라르질리에르(Nicolas de
Largillière, 1656~1746), 자크 루이 다비드(Jacques Louis David,
1748~1825), 프랑수아 제라르(François Gérard, 1770~1837), 장 오귀스트
도미니크 앵그르(Jean Auguste Dominique Ingres, 1780~1867) 등을 들 수
있다.

　회화 작품이 그 작품에 필요한 지적 능력에 의해 측정되어야 한다면,
완벽한 초상화는 회화의 마지막 단어가 된다. 사실 겉으로 보기에 화가
를 규율하는 것처럼 보이는 모델의 독특한 특색, 즉 화가가 그의 초상화
를 그리는 데 있어서 반드시 표현해야 할 사항, 예를 들면 특이한 머리
손질과 의상의 재단, 머리에서 발까지의 일상적인 버릇을 가진 모델이라

327

할지라도 그 모델은 여전히 화가들에게 수많은 재량을 준다고 말할 수 있다. 심오하게 다루어져야 하는 매우 개인적인 특성들과 그 모습을 수정할 수 있는 수백 가지 방법이 있다. 즉 추한 부분을 수정함으로써, 또한 얼굴을 정면으로 할 것인지, 4분의 3 각도로 향하게 할 것인지, 측면으로 할 것인지 선택하는 것이다. 또한 머리를 숙이든지, 아니면 들거나 돌릴 수 있고, 중요하지 않은 부분을 감추거나 보기 좋은 부분을 두드러지게 하는 자세를 선택할 수 있다. 빛과 그 빛의 부드러움, 그늘과 그 그늘이 보여주는 신비함, 그윽함과 그 그윽함이 갖고 있는 품위 등을 살려냄으로써 모델의 모습을 다양하게 바꿀 수 있다는 것이다.

생명체, 특히 지적인 생명체인 인간을 표현한다는 것보다 더 어려운 일이 있을까? 어떻게 표현할 수 있을까? 말 그대로 모방으로써 표현할 수 있을까? 그러한 모방으로써 충분하다면 최고의 초상화 화가는 사진사일 것이다. 그러나 오류가 있을 수 없는 것으로 여겨지는 사진 이미지의 사실성이 얼마나 사람을 현혹시키고 있는지 누가 모르겠는가? 영혼이 있는 화가라야 모델의 영혼을 불러올 수 있다. 과연 기계가 어떻게 영혼을 불러올 수 있겠는가? 조각가 앙투안 아우구스틴 프레오(Antoine Augustin Préault, 1809~1879)의 훌륭한 표현에 따르자면 사진술은 대상 인물을 두고 단지 '불꽃의 그을음'만을 우리에게 보여줄 뿐이다.

느끼고 생각하는 존재 앞에서 모든 것은 느껴지고 생각되어야 한다. 따라서 모든 것, 즉 얼굴 표정과 동작 조절, 명암, 색상, 액세서리에 이르기까지 선택되어야 한다. 심지어는 모델을 좀 더 작게 보이게 하거나 좀 더 크게 보이게 하는 액자의 상대적인 비율에 이르기까지 모든 것을 선택해야 하다. 인물이 키가 크다면 머리 윗부분을 좁게 해서 그 인물이 그림 액자의 천장에 닿는 것처럼 그리는 것이 적합하고, 반대로 대상 인물의 키가 작다면 머리끝과 그림의 가장자리 사이의 공간을 일부러 넓게

한스 홀바인, 〈헨리 8세의 초상〉, 1537년

함으로써 작은 키를 분명히 드러나게 할 수 있다.

자세, 이것은 초상화에 있어서 가장 중요한 표현 수단 중의 하나이다. 포즈가 참신하면서도 억지스럽지 않고 인상적이면서도 자연스럽게 보이기 위해서는 얼마나 많은 시도와 탐색, 통찰력이 필요하겠는가! 한스 홀바인(Hans Holbein the Younger, 1497~1543)은 헨리 8세에게 똑바로 서서 얼굴을 정면으로 향하게 하고 아주 단순하게 손에 지팡이를 쥐고 한쪽 팔을 늘어뜨린 모습으로 포즈를 취하게 함으로써 이 덩치 큰 남자, 액자가 터지도록 꽉 차 있는 뚱뚱하고 탐욕스런 짐승 같은 이 남자의 본능과 식욕을 힘차게 나타낼 수 있었다. 그렇게 포즈를 취하게 함으로써 사람들은 그의 둥근 얼굴과 가혹하게 보이는 조그만 입, 좁고 뾰쪽한 콧구멍, 멧돼지 같은 눈, 부풀어 올라 있는 관자놀이, 지성이라고는 모두 기름진 내장 속에나 있는 것처럼 보이게 만드는 잘 발달된 턱을 더 잘 볼 수 있다.

홀바인 시대 이후 영국 화파는 다양한 자세의 초상화가 나타나 빛을 발했다. 이러한 점에서 매우 창의적인 상상력을 가지고 있는 조슈아 레이놀즈(Joshua Reynolds, 1723~1792)는 여러 훌륭한 초상화들을 남겼는데, 특히 〈존슨 박사Doctor Johnson〉의 초상화는 유명하다. 반쯤 잠긴 눈과 근심에 잠긴 듯한 이마, 아직은 애매한 어떤 생각을 붙잡으려는 듯한 반쯤 열려 있는 손은 미켈란젤로의 작품 〈이사야 예언자〉(117쪽 참조)와 같

이 황홀한 명상에 빠져 있는 것처럼 보이며, 머릿속 깊이 뭔가를 곰곰이 생각하고 있는 것처럼 보인다. 레이놀즈의 군 장교 초상화만큼 훌륭하게 영감을 받은 작품도 많지 않은데, 〈그란비 후작 존 매너스 초상 John Manners, Marquess of Granby〉은 한 군 장교가 관객을 향해 돌아서서 궁둥이가 보이는 말의 갈기를 붙잡고 멀리 전투에 출전하러 가기 위해 곧 안장에 올라타려는 모습을 보여주고 있다.

종족들이 섞이고 새로운 사상의 흐름과 역사적인 사건들이 이어지면서 나타난 어떤 이국적인 인물이나 기질들을 표현하기 위해, 지난 1세기부터 오늘날까지의 화가들은 초상화 분야에서 예외적인 것을 과장하고, 우연한 사건을 지나치게 표현하게 되었으며, 이러한 면에서 이들은 선배 화가들을 넘어서고 있다. 최근의 화가들을 예로 들면 앵그르는 〈베르탱 씨 초상The Portrait of Monsieur Bertin〉에서 그 모델을 몇 개월 동안 관찰한 후에 포착한 자세만으로 인물의 특징을 독특하게 표현할 수 있었다. 친숙하게 앉아 있으면서도 뚱뚱한 몸으로 눌려 있는 듯한 모습의 그림 속 인물은 쩍 벌린 허벅지 다리 위에 두 손을 웅크려서 놓

조슈아 레이놀즈, 〈존슨 박사〉, 1770년

조슈아 레이놀즈, 〈그란비 후작 존 매너스〉, 1766년

장 오귀스트 도미니크 앵그르, 〈베르탱 씨 초상〉, 1832년

고, 둥근 팔은 비대한 체격의 무게를 받치고 있는 것처럼 보인다. 사실 이 놀랍고 경이로운 초상화 작품에서 우리는 명확한 특성을 통해 다른 사람과는 혼동할 수 없는 개성을 본다. 즉 그의 모방에는 스타일이 넘쳐나고 있는데, 그 이유는 전형적인 사실성이 있기 때문이다. 다시 말해 오늘날 볼 수 있는 높은 지위의 부르주아 계급, 즉 힘과 지성과 완고함을 갖추고서 자신보다 높은 사람이든 낮은 사람이든 모두 무시하는 그러한 부르주아 계급을 의인화한 것처럼 보인다. 이러한 부르주아 계급은 교조주의자의 거만함에 상인들의 실증주의와 노동으로써 획득한 재산에서 오는 자신감이 뒤섞여 있다. 그렇지만 날카로운 눈빛에서 오는 뭘 물어보는 듯한 표현을 통해서뿐만 아니라 약간 흐트러진 머리카락과 넓적한 손과 순대같이 포동포동한 손가락, 조끼와 코트의 주름 속에서 이 인물의 초상화는 얼마나 내면적인 것을 잘 나타내고 있으며, 얼마나 심오하게 개성을 드러나게 하고 있는가! 시각적인 모습이 정신적인 모습을 완성시키고 있는 것이다.

인상학(physiognomy)이라고? 각 개인에는 화가가 처음에는 알아볼 수 없는 일반적인 사실성이 있다. 아무리 거칠어 보이는 사람이라도 부드러운 기질을 가지고 있고, 부드러운 성격의 사람도 폭력성을 띨 수도 있음을 흔히 볼 수 있기 때문이다. 안토니 반 다이크(Anthony van Dyck, 1599~1641)는 우연하게 나타난 표현이든, 아니면 일부러 착각을 불러일

으키게 하는 표현이든 간에 이를 통해 기질의
통일성을 포착하려는 욕심에서 모델들에게
식사를 하게 함으로써 그들의 참모습이 드러
나는 순간을 보다 잘 탐색했다. 이렇게까지
한 이유는 천성은 인위적인 방법으로 감추려
해도 드러나기 때문이라는 것이었다. 한스 홀
바인은 고행 중인 부드러운 인상의 노인을 그
리면서 매우 가까이서 관찰하고 깊이 생각했
는데, 이 그림에서 모델은 뼈가 드러나는 앙
상한 손을 겹치고 앉아 있다. 이러한 손은 주
름진 얼굴과 명상으로 움푹 파인 눈, 홀쭉한
볼, 얇은 입술을 하고서 평상시처럼 조용히
앉아 있는 모습에서 이미 나타나는 수척함과

한스 홀바인, 〈노인의 초상〉, 스케치

슬픔을 더해주고 있다. 귀까지 푹 눌러쓴 모자와 어깨를 덮고 있는 털외
투, 손을 얹고 있는 테이블 등 이 모든 것들은 그가 자기만의 집, 자기만
의 사고 속에서 살고 있는 북유럽의 어떤 사람이라는 것을 우리에게 보
여주고 있다. 폴 만츠(Paul Mantz)는 이를 두고 다음과 같이 말했다.

"이 생각하고 있는 사람의 진중하면서도 부드러운 얼굴 모습, 짐작컨대 16
세기의 모든 걱정거리를 가지고 있고, 에라스무스의 비웃는 듯한 입술이
아니면서도 그와 같이 고대가 끝나고 새로운 세상이 시작되고 있는 것을
보고 있는 사람의 얼굴 모습을 좋아하지 않을 수가 있겠는가! 홀바인의
이 초상화는 생각으로 가득 차 있다. 인간의 영혼이 이처럼 얼굴을 통해서
가시적으로 드러난 사례는 결코 없었다."

단조롭거나 복잡한 선, 거칠거나 부드러운 선, 인물의 성격에 맞게 맞추어진 명암, 남성적이나 부드러운 색감, 화려하지만 수수한 색감, 아무렇게나 입은 옷 또는 잘 차려 입은 옷, 액세서리와 표장(標章)들, 배경 등 이러한 다양한 요소들은 초상화에서 마음을 나타내는 것이다. 대가들은 이러한 요소를 대상 인물의 성격에 따라 작품에 사용하고, 때로는 그들의 재능에 따라 이를 작품에 활용한다.

만약 그 화가가 레오나르도 다 빈치이고, 그가 모나리자 앞에 있다면, 그는 아름다운 반농담(半濃淡)의 색으로 이 사랑스런 여인, 뭔가를 억제하는 듯하면서도 도발적인 미소를 하고 있으며 자석으로 끄는 듯한 시선을 가지고 있는 이 여인의 초상화를 그릴 것이다. 또한 명암의 혼합과 강한 색조를 누그러뜨린 그림의 부드러움이 이 얼굴과 이 관능적인 시선의 은밀한 유혹에 잘 맞아떨어지도록 단조(短調)의 조화가 나타나게 그렸을 것이다. 그 화가가 렘브란트라면 그는 가장 평범한 자연을 배경으로 신비스런 희미한 빛을 뿌려 넣었을 것인데, 이 신비스런 빛은 그에게 있어 하나의 시(詩)이자 빛의 소설이다. 또한 디에고 벨라스케스(Diego Velasquez, 1599~1660)라면 세련된 사실성으로써 (인물의) 기질의 미묘한 차이를 잘 표현할 것인데, 여기서 우리는 보이는 외형과 보이지 않는 마음의 내면성 사이에 존재하는 협화음을 어렵지 않게 발견할 것이다. 그리고 그 화가가 안토니 반 다이크나 안토니스 모르(Antonis Mor, 1517~1577)였다면, 이들은 모든 인물들을 귀족계급의 특징이나 기품 있는 사람들의 모습으로 그렸을 것이다. 만약 그 화가가 루벤스였다면 그는 모델의 이미지에서 나오는 생명력을 강조하고, 혈액의 순환을 빠르게 하는 것처럼 보일 것이며, 만약 어린아이나 여자가 모델이었다면 신선함과 젊음, 태양 같은 이미지를 넓게 집어넣을 것이다. 마지막으로 그 화가가 티치아노 같은 사람이었다면 그의 초상화 인물들은 모두 위엄 있게 보이는 사람들일 것이

안토니스 모르, 〈메리 여왕의 초상〉, 1554년 디에고 벨라스케스, 〈푸른 드레스를 입은 마르가리타 공주〉, 1659년

다. 그들의 근엄함은 우리가 가까이 가지 못하게 하면서도 동시에 그들의 아름다움은 우리를 끌어당기고 있기도 하다. 그들은 무엇인가를 말하면서도 침묵을 지키고 있다.

따라서 장르와 역사 간의 오래된 구분, 보다 자세히 말하자면 친숙하거나 일화적인 그림과 스타일 그림 간의 구분은 반드시 필요한 것이고, 심오한 것이며, 앞으로도 유지되어야 하는 것이다. 어떤 이에게는 개별적인 사실성이 적합하고, 어떤 이에게는 보다 일반적인 사실성이 적합하다. 다비트 테니르스(David Teniers, 1610~1690)는 루이 14세가 '개코원숭이(Baboon)'라고 부른 시골 사람들을 정성을 다해서 기괴하게 일그러진 모습에 모든 강조점을 두고 개별적인 사실성을 묘사했다. 아드리안 반 오스타데(Adriaen van Ostade, 1610~1685)는 떠돌이 음악사들이나 가

난하고 일그러진 마을 사람들의 흥미로우면서도 못생긴 모습을 세밀하게 그렸다. 그는 한 줄기 햇살이 들어오는 조그만 〈마을 학교Village School〉라는 그림을 남겼는데, 이 그림에는 20여 명의 귀여운 장난꾸러기들이 각기 나름대로의 방식으로 공부하기는 싫고 밖에 나가 덤불 속에서 놀 생각만 하고 있는 모습을 그렸는데, 정말 뛰어난 그림이라고 할 수 있다. 장터의 약장수라든가 공공 축제, 한 판의 장기, 친근한 대화, 집안에서

아드리안 반 오스타데, 〈마을 학교〉, 1662년

벌어지는 우스꽝스런 모습들, 일상 개인 생활에 있어서의 조그만 이야기 등을 그림으로 그리기 위해서는 감정은 말할 것도 없고 정확한 관찰과 이를 모방할 수 있는 타고난 재능이 필요하다. 스타일에 모든 것을 건다면 이는 격에 맞지 않을 수도 있고, 이치에 맞지 않을 수도 있다.

화가가 묘사하고자 하는 대상이 어떤 사람의 이야기라면, 그 화가의 일은 매우 다른 것이 된다. 모습이나 제스처, 표현, 바깥 자연, 풍경 등 이 모든 것은 화가의 생각에 따라 통제되고 그려진다. 이는 마치 화가가 일상의 낡은 동전들을 다시 녹이고 두들겨서 보다 순수하고 보다 가치가 높은 다른 주화를 만들어내는 사람과 같은 것이다. 그는 역사의 저울 안에서 사소한 것들은 큰 것의 중량에 의해 부산물로 나타난다는 것을 알고 있다. 레이놀즈가 이야기한 것처럼 알렉산드로스 대왕의 키가 작았는지, 아게실라우스(Agesilaus) 황제가 절름발이였는지, 바오로 사도가 평범한 외모를 하고 있었는지 등은 큰 문제가 아니다. 이러한 영웅들을 그리는 데 있어서 화가는 이러한 인물들이 어떤 모습과 비슷했는지보다는 그들의 영혼이 어떤 모습이었는지에 보다 주의를 기울인다. 그러한 화가는 잔 로렌초 베르니니(Gian Lorenzo Bernini, 1598~1680)처럼 우연히 이를 악물고 돌팔매를 하는 젊은 소년을 정복자 골리앗에 돌팔매를 하는 다윗의 모습으로 여기고 그림을 그리지는 않을 것이다. 이같이 평범하고 우연한 순간을 표현하는 것은 높은 수준의 예술의 법칙을 망각한 것이다.

색상도 스타일을 중시하는 화가의 눈에는 관습과 품격이 있다. 이따금 화가는 보다 엄격한 것을 위해 색상을 누그러뜨려서 거의 명암 톤만 나타나도록 하기도 하고, 아니면 조화가 너무 여성스러우면 급작스런 변화나 대담한 색상 배치로 조화를 깨뜨리는 것을 서슴지 않는데, 급작한 변화나 대담한 색상 배치는 군대 음악의 스타카토(*음을 하나하나 짧게 끊어서 연주하는 연주법) 음표처럼 관객을 심하게 흔들어놓는다.

위대한 화가는 우리 집에 들어와 우리의 옷을 입히고, 우리의 습관에 맞추며, 일상의 말들을 우리에게 건네고, 우리 자신의 모습을 보여주는 것이 아니다. 가장 위대한 화가는 자신의 사유(思惟)의 땅으로, 그가 상상한 궁전이나 들판으로 우리를 이끌고, 거기에서 신들의 언어로 우리에게 말을 건넨다. 그리고 이상적인 형태와 색상들을 우리에게 보여주면서 잠시 동안 그가 만든 허구 속에서의 진실의 힘을 통해 우리로 하여금 이러한 곳들이 우리가 항상 살고 있는 곳이고, 그러한 궁전들이 우리들 것이며, 그러한 풍경들 속에서 우리가 태어났음을 믿게 만든다. 그래서 이 언어가 바로 우리의 언어이며, 화가의 천부적 재능으로 만들어진 형태와 색상이 자연 그 자체의 형태이고 색상인 것이다.

아드리안 반 오스타데, 〈스튜디오에서 작업 중인 화가〉, 1663년

폴 시냐크(Paul Signac), 〈함께 어우러지는 시간 In the Time of Harmony〉, 1893~1895년

조르주 쇠라를 이어 신인상주의(점묘주의)를 이끌었던 폴 시냐크는 색채 분할은 체계가 아니라 철학이라고 말할 정도로 빛과 색채의 연구에 몰두했다. 그리하며 모자이크화 된 작은 직사각형의 색점들을 통해 그림을 그렸는데, 이 밝은 색점들은 감각적이고 그림에 생동감을 불어넣으며 리듬감을 주었다. 또한 특유의 붓 터치감은 세심한 균형감을 줌으로써 현대적 감각을 돋보이게 했다. 1886년 시냐크는 파리에서 빈센트 반 고흐를 만났고, 1887년 두 사람은 정기적으로 파리 외곽의 아니에르 쉬르 센느(Asnières-sur-Seine)에 가서 강의 풍경과 카페 등을 그렸다. 이때 반 고흐는 시냐크의 느슨한 기법에 감탄했고, 짧고 굵은 스트로크로 화면을 채우는 반 고흐의 기법에 영향을 미쳤다. 폴 시냐크의 작품들은 후대의 입체파와 야수파들에게 많은 영향을 미쳤다.

18
에필로그

예술은 자연을 모방하기 위한 것이 아니라
모방된 자연을 통해서
인간의 영혼을 표현하기 위해
상상된 것이다.

긴 작업의 끝에 우리는 회화를 지배하고 있는 원칙을 되찾고 발견하는 것이 얼마나 중요한 일인지, 숭고함이라든가 아름다움, 이상(理想), 스타일, 자연 등과 같이 의미 깊은 단어들의 진정한 의미를 복원시키는 것이 얼마나 필요한 일인지 새삼 느끼게 된다. 이러한 단어들은 진정한 의미를 왜곡시키는 무수히 많은 착오와 함께 뒤죽박죽으로 일상어 속에서 사용되고 있다. 이러한 단어들은 잘 연마(研磨)해야 할 유리와 같은 것으로 잘 닦아내지 않으면 사물을 보다 잘 보이게 하기는커녕 오히려 흐려 보이게 한다.

생각하면 할수록 인간은 타고난 감각의 반응으로, 즉 질서와 균형과 통일성에 대한 반응으로 초기 예술을 창조했다는 것이다. 이러한 특성들은 최소한 겉으로 보기에 생명력이 없는 자연, 말하자면 무한한 복잡성, 가시적인 균형의 부재, 끝없는 무질서 등이 드러내는 특성과 반대되는 것들이다. 가능할지 모르지만, 천지를 뒤엎은 무시무시한 대재앙 후에 지구상에 인간이 나타났을 때, 그 인간의 영혼 속에 일어났을 것들을 상상해보자. 화산으로 불타거나 대홍수로 침수되거나 엄청난 혼란 속에서 지구는 단지 숭고한 장면만을 보여주었을 것이다. 반면에 인간 그 자체는 아름다움과 질서, 균형, 조화와 같은 요소들을 지니고 있었을 것이다. 더할 나위 없이 자유로운 상상력과 지성을 가진 인간 존재이지만, 경이로운 질서를 따를 수밖에 없었을 것이다. 즉 신체에서 보이는 대칭이라는 질서, 영혼에서의 이성(理性)과 동작에서의 균형이라는 질서를 본질적으로 따르지 않을 수 없었을 것이다.

이렇게 인간은 연이어 모든 예술을 만들어냈다. 그의 손 밑에서 생기

없는 돌은 믿음과 생각을 표현하게 되었다. 일정한 법칙에 따라 짝을 맞춰 돌을 정렬하고, 대칭으로 통일감이 나타나도록 하면서 인위적인 균형을 만들어냈고, 유기체처럼 돌이 무엇을 표현하게 했다. 이렇게 해서 나타난 것이 건축이다.

인간은 소리를 재면서 이를 심장의 박동과 연계시킨 리듬으로 만들었고, 이를 일체성이 있는 감각으로 이끌어내서 음악을 만들어냈다.

역시나 같은 재능으로 인간은 혼란스런 숲이나 무질서한 강의 물줄기, 계곡의 거친 급류, 아무렇게나 돋아나는 야생 식물을 그냥 두지 않는다. 인간은 나무들을 정렬시키고, 물줄기 방향을 잡으며, 낙수를 통제한다. 식물들을 접붙여서 새로운 꽃을 만들어낸다. 이렇게 함으로써 들판은 커다란 정원이 된다.

이제 인간은 인간의 모습을 흉내내고자 했다. 이때 질서나 균형, 통일성을 더 이상 인위적으로 적용할 필요가 없어졌다. 이는 인간 그 자체가 매우 경이로운 모델이기 때문이다. 그러나 개개의 자연물에서 잘못된 부분을 바로잡으면서 인간은 생물체를 복원시키고, 생명체의 무수히 많은 기이한 모습을 넘어서 원래의 통일성, 원시적이고 완벽한 균형으로 복원시키기 위해 인간의 모습을 이용했다. 이렇게 해서 나타난 것이 조각이다.

인간이 그에게 소중한 피조물의 모습이나 그에게 감동을 준 행동의 기억을 형태나 색상으로 드러내고자 한다면, 원하는 이미지를 주변의 모든 장면으로부터 분리시켜 틀 안에 가두어놓는 것부터 시작한다. 여기에 어떤 법칙으로 질서를 집어넣고, 데생으로 균형을, 빛의 분배로 통일성을 부여하여 새로운 예술을 찾아냈는데, 이것이 회화이다.

따라서 예술은 자연을 모방하기 위한 것이 아니라 모방된 자연을 통해서 인간의 영혼을 표현하기 위해 상상된 것이다.

얼마나 고상한 모방인가! 이는 모든 예술 중에서도 얼마나 독립적이고 자랑스러운 것인가! 그것은 건축이 아닌가. 건축은 다른 어떠한 모델에도 종속되지 않고, 창조된 것을 모방하지 않으면서 단지 예술을 창조한 지고의 지성(知性)만을 모방한다. 건축은 우주의 (무질서한) 장면들을 질서 있게 만들거나 (균형 잡힌) 인체를 만들도록 한 사고(思考)를 연구한다. 그렇다면 음악은 어떠한가? 음악은 때때로 모방은 하지만, 항상 자유분방하고 단순한 유사함을 가지고 모방한다. 음악은 들리지 않는 것을 우리가 듣게 한다. 즉 음악은 소리(sound)를 가지고 밤과 꿈과 사막을 우리에게 그려준다. 장 자크 루소(Jean Jacques Rousseau, 1712~1778)가 말한 것처럼 소리(noise)를 가지고 침묵을 표현한다.

조각은 반드시 따라야 할, 피할 수 없는 모델이 있기 때문에 보다 더 모방적인 예술이라고 할 수 있지만, 끝까지 모방만 해서는 안 된다. 조각은 무거운 대리석을 이용해 가벼운 머리카락을 표현한다. 조각은 눈으로 보아 지나가버리는 표현은 없애버리지만, 마음에서 영구히 남는 것을 포착한다. 조각은 보다 완벽한 형태, 이상적인 형태를 이끌어내기 위해 자연스런 형태를 모방한다. 그러나 빛깔까지 모방하고자 한다면 생기 없고 볼썽사나운 허깨비만을 만들어낼 뿐이다.

그러나 조각보다 훨씬 모방적인 회화는 평면 위에 3차원의 형상을 표현하는 것으로서, 엄청나게 파격적으로 자연과 동떨어져 있다. 한쪽에 충실하면 할수록 다른 쪽으로는 그만큼 충실하지 못하게 된다. 회화 역시 3차원의 깊이감을 더하려고까지 모방하려고 하면 디오라마(＊ diorama: 풍경이나 그림을 배경으로 두고 축소 모형을 설치해 장면을 만들어내는 것)의 환상에 빠지게 된다. 그렇다면 이는 이미 회화가 아닌 것이다.

이렇듯 모든 예술은 인간의 영혼이나 마음속에서 탄생해서 자연 이상으로 승화된 것이기에 모든 점에서 있는 대로 맹목적으로 복제하려고 하

면 할수록 그만큼 더 품위가 떨어지고 자멸하는 것이다. 아니다. 데생 예술은 지고(至高)의 품위를 갖추면 모방의 예술이라기보다는 표현의 예술인 것이다. 사진술이 훌륭한 발명이기는 하지만 예술이 아닌 것은 단지 그것이 무관심 속에서 모든 것을 모방만 하고 아무것도 표현하지 않기 때문이다.

선택의 여지가 없는 곳에 예술은 없다. 실제 세상에 흩어져 혼돈되어 있는 특징들, 무수히 많은 사물 중에 실종된 특징들을 모아서 예술가들은 이를 이용해서 자신의 생각을 표현하고, 이를 분명하고 가시적이며 느낄 수 있는 하나의 작품으로 밝혀내는 것이다. 현실은 아름다움의 씨앗만 간직하고 있는 것이며, 예술가는 거기에서 아름다움 그 자체를 끄집어내는 것이다. 이 점이 어떻게 예술가가 자연보다 나은지를 보여주는 것이다. 혼동스러운 것을 정리하고, 어두운 것을 밝히며, 침묵하고 있는 것을 말하게 한다.

어떤 예술가의 작품이 훌륭하다고 평가를 받으려면 그 예술가는 현실을 부패시킨 사고로부터, 현실을 변질시킨 불순물로부터 벗어나 현실을 정화해야 한다. 산만한 것은 축소시키고, 세부적인 것으로 작아 보이거나 복잡한 것은 단순화시키며, 단순화함으로써 크게 보이게 해야 한다. 한 마디로 자연스런 사실성 속에서 예술가는 전형적인 사실성, 즉 스타일을 되찾아야 하는 것이다.

그러나 데생 예술, 특히 회화에 있어서 단순히 소박하다는 것 하나만으로 매우 매력적인 작품들이 있다고 말하는 것은 틀린 말이 아니다. 여기서 자연은 전형적인 형태는 없고 모습만 있는 피조물에서 기대하지 않았던 우연한 효과를 가져오기 때문이다. 스타일은 어디에서나 어울리는 것이 아니다. 형태에서 우연한 풍미가 느껴지도록 하고자 한다면 정곡을 찔러 형태가 눈에 띄도록 자세히 표현해야 한다. 이는 웅장함을 나타내

고자 할 때 형태를 단순화시키는 것과 상반되는 것이다. 미학의 개념은 너무나 모호하고 거의 알려지지 않아서 사람들은 스타일이 자연과 양립될 수 없는 것이며, 생명력의 표현은 살아 있는 개체에서만 찾을 수 있을 것이라고 믿고 있을 뿐만 아니라, 이상적인 것은 상상 속에 있는 것이고 현실적인 것 외에는 진실한 것이 없다고 믿고 있다. 그러나 이는 엄청난 착오이고 치명적인 실수인 것이다!

그렇다면 살아 있는 존재란 무엇인가? 그것은 모든 분자가 어떤 중심 주위에, 그리고 분해되고 와해되는 것을 막아주는 어떤 사고(思考) 주위에서 어떤 질서에 따라 정렬되어 있는 것을 말한다. 존재의 사고는 존재보다 앞서서 존재했고, 존재가 없어진 후에도 지속되는 것이다. 개별적인 것이 있기 이전에 어떤 전형(典型, type)이 있었다. 말들(horses)이 있기 이전에 어떤 말(horse)의 전형이 있었다. 이는 모든 말들이 우연히 조금씩 다르기는 하지만, 서로 비슷비슷해서 다른 동물들과 결코 혼동될 수 없기 때문이다. 따라서 말들은 같은 종족에 속하는 것이며, 같은 조상에서 나온 것이며, 같은 원시적인 판박이에 속해 있는 것이다. 이러한 판박이로 인해 말들은 공통된 모양새와 말 고유의 변치 않는 닮은꼴을 가지고 있는 것이다. 이 원시적인 판박이가 이상(理想)인 것이다.

따라서 이상은 같은 종 모든 존재의 원형(prototype)인 것이다. 그것은 살아 있는 것, 과거에 살았던 것, 앞으로 살게 될 것들의 가상적인 각 개체를 포함하고 있다. 그것은 영원하면서도 지나가버리는 것이고, 변치 않은 것이면서도 변하는 것이다. 또한 하나이고 동일한 것이면서도 고르지도 않고 무수히 많은 것이다. 결국 이는 불멸의 것이면서도 소멸되는 것이다. 실제 존재는 이상적인 원형, 신적인 사고 속에 영원히 새겨진 원형의 다소 불완전한 판본인 것이다. 어떤 살아 있는 존재의 모습을 이상화한다는 것은 생기를 줄이는 것이 아니라 오히려 반대로 보다 넘치고

보다 높은 차원의 생동감을 더하는 것이다. 그 존재 속에서 특징적인 모습, 즉 그 종족의 정수(精髓) 자체를 찾아내는 것이다. 현실적인 것을 이상화한다는 것은 사라 없어지는 것 속에서 영원한 것을 보여줌으로써 시간성을 배제하는 것이다.

아! 아마도 완벽한 전형이 우리 영혼의 단순한 꿈에 지나지 않는다면, 예술가가 살아 있는 자연을 오랫동안 깊이 관찰하지 않고 표현하려 한다면, 가시적인 것과 인식되어진 것을 출발점으로 해서 인식되어지지 않은 것과 보이지 않는 것으로 승화되지 않는다면, 그러한 창조물은 차가운 허깨비에 불과한 것이라 할 수 있다. 그 이유는 거기에는 생명력이 없고, 그래서 이상적인 것은 상상에 불과하기 때문이다.

그러나 예술가가 생명의 산물인 존재 속에서 감정과 사고의 산물인 전형을 찾았을 때, 과일 속에서 씨를 찾는 원예가처럼 했을 때는 이상적인 것은 차가운 허구이고 공허한 것이며, 허망한 망상이라고 하는 것은 맞지 않는 일이다. 따라서 정수(精髓)보다도 더 현실적인 것은 없지 않는가? 응축된 정수보다 더 확실한 것은 없으며, 전형이 살아 있다는 것은 예술에 있어 하나의 경이로운 일이 아니겠는가? 예전에 셰익스피어는 "이러한 허깨비, 유형은 인간보다도 더한 밀도를 가지고 있다…. 이는 숨을 쉬고 심장이 박동하며 마룻바닥을 걷는 발자국 소리를 듣는다"라고 말하지 않았던가?

또한 우리는 원칙이 자유를 속박하는 것이며 재능을 옥죄는 것이라고 생각하는 것을 경계하자. 조슈아 레이놀즈(Joshua Reynolds, 1723~1792)는 이를 갑옷에 비교하고 있다. 이 갑옷은 허약한 전사에게는 짐이 되지만, 건장한 남자에게는 보호 수단이 되고, 심지어 장식물처럼 쉽게 지니고 다닌다. 건축가와 조각가, 화가는 미학의 법칙에 의해 제약을 받기는커녕 어떤 점에서 오히려 더 자유로워질 뿐이다. 그 이유는 이러한 법칙

은 불확실성이라는 제약과 불명확성이라는 장애로부터 보다 자유롭게 해주기 때문이다. 그렇듯 예술의 원칙은 자유를 억제하는 융통성 없는 엄격성이 결코 아니다. 예외적인 것, 우발적인 것, 비규칙적인 것들이 도처에 있다. 심지어 우주계에서도 이런 것들은 있으나, 이로 인해 결코 위태롭게 되는 것은 아니다. 우리는 자주 하늘에 천체의 조화로운 법칙을 흐트러뜨리는 것 같은 유성이 밝은 빛을 띠고 떨어지는 것을 본다. 지구의 큰 변화를 표현하는 숫자 중에 명백히 잘못된 것이지만 감지할 수 없는 분수(分數)가 있으나, 이는 나중에 바로 잡아지는 것으로서 불협화음은 결국에 가서는 전체적인 조화 속에서 해결되고 만다. 마찬가지로 예술의 세계에서도 자유의 행복한 이탈과 천재의 항변을 위한 여지가 있는 것이다. 이러한 것이 전통에 반하는 것 같지만 소중함을 더해 주는 새로운 것으로 이끌어준다면, 우리는 이를 기쁘게 생각해야 한다.

그러나 유형(genre)의 완벽성은 결코 도달할 수 없는 것인가? 인간의 예술은 결국 모든 화려함 속에서 피조물의 원시적인 본보기를 찾을 것인가? 우리는 천재적인 그리스인들이 걷어냈던 장막, 신비스럽고 성스런 이 모델을 덮고 있는 장막을 완전히 볼 수 있을 것인가? 우리는 우리 자신 안에 명확하지 않고 희미하며 멀리 떨어져 있는 듯한 이러한 모델의 이미지를 가지고 있다. 이는 마치 예전에 우리가 플라톤의 사상에 따라 '신들과 함께 본질을 곰곰이 생각하고 살았던' 것과 같다. 인간 영혼의 호기심이 충족되는 날, 인간이 추구했던 진리와 그가 희망했던 행복, 그가 추구했던 미(美)를 충분히 소유하는 날, 인생의 목표가 없어져버리지 않을 것이라고 누구 알 것이며, 인간성은 보다 높은 차원의 것으로 변화되지 않는 한 포만감으로 무기력해지고 아무 소용이 없는 것으로 소멸하지 않을 것이라고 누가 말할 수 있겠는가? 그러나 확실한 것은 인류의 종말은 숭고한 이상향이 완성됨으로써 이루어질지라도, 우리의 세상은

틀림없이 종말에 가까이 있지 않다는 것이다.

인간은 이제 어느 때보다도 현실 예찬에 빠져서 예술에까지 취향을 끌어들였고, 시(詩)와 시적 영감을 막고 질식시켜버렸다. 그래서 진짜 진리를 우리에게 보여준다는 구실 아래 저속한 자연주의가 생겨나서 지나가는 범인(凡人)들로 하여금 예술의 깨끗한 적나라함 대신에 저속하고 외설적인 현행범과 같은 행태, 광학의 기발한 기교로써 고착되고 구체화된 현행범과 같은 행태를 보게끔 한다…. 또한 거기에서 사진술의 침해도 일어났다. 사진으로 보는 눈은 물질의 세계를 또렷하게 보지만, 영혼의 세계를 바라볼 때는 장님이나 다름없다.

그러나 모든 것은 순간에 지나지 않는다. 이윽고 새로운 지평이 차세대 시야에 열리고 있다. 이미 미래의 문턱에서 서성이고 있는 우리는 그러한 것들을 얼핏 보고 있다고 믿는다. 아주 최신의 학문인 미학이 비록 어떤 고대의 시인, 소크라테스의 제자의 명상 속에서 탄생했다고 할지라도, 이제 예술 교육을 명확히 하는 데 사용될 것으로 보인다. 과거의 위대한 예술가의 영혼에서 예감과 직감의 상태로 존재했다가 그들 작품 속에서 이끌어낸 원칙들은 미래의 대가들을 이끌어줄 것이다. 미(美)에 관한 철학이 가장 늦게 나타나기는 했지만, 본연의 자기 자리, 즉 첫 번째 자리를 차지하게 될 것이다. 둘러싸고 있는 어둠을 지나 감각과 영혼의 어렴풋한 불빛에서 일단 발견만 되면 그 총합체는 이제 횃불이 될 것이다.

후대의 예술가들이 앞서간 이들이 가지고 있었던 뜻하지 않은 재능과 더듬더듬 모색해 나가는 순진함, 사람들이 기대하는 고유 매력이 부족하다 할지라도, 미에 대한 희망으로 오히려 그들의 발걸음은 보다 굳세고 확실해질 것이며, 그들의 여정은 짧아지고 삶은 보다 길어질 것이다. 살

아가는 데 더욱 헐떡이고 쫓기는 인간을 따라가느라 이러한 예술가들이 지체하지는 않을 것이다. 축적된 부와 빨라진 속도로써 인간은 예술이라는 금강석에 새로운 면을 깎는 시간을 갖게 될 것이다. 그러는 동안 하느님 덕분으로 천재들은 이 땅에 새롭게 나타날 것이다. 선택받은 자, 날개 달은 자, 즉 대가들은 항상 있다. 이러한 대가들은 오늘날에도 있고 내일에도 있을 것이다. 우리는 이를 의심할 수 없는 것이다. 또 다른 익티노스(＊Ictinus: 기원전 5세기 그리스의 천재적인 건축가)와 또 다른 페이디아스(＊Phidias: 기원전 5세기 아테네의 천재적인 조각가이자 건축가)가 태어날 것이며, 또 다른 라파엘로가 태어나 다른 방식으로 숭고함을 찾아낼 것이다. 미(美)와 이상(理想)과 스타일은 불멸의 존재의 정수로서 결코 죽지 않는다. 데카당스(Décadence) 시대에 이러한 것들이 소멸되는 것처럼 생각될 수 있으나, 이는 단지 수면 상태에 들어가는 것일 뿐 마치 중세의 시에서 복음전도자를 무덤 속에서 잠자는 것으로 표현한 것과 비슷하다. 이 복음전도자는 무덤 속에서 꿈을 꾸다가 천사가 자신을 흔들어 깨워주기를 기다리고 있는 것이다.

빈센트 반 고흐(Vincent van Gogh, 1853~1890), 〈타라스콩으로 가는 길 위에서의 화가 Painter on the Road to Tarascon〉, 1888년

이 작품은 1888년 반 고흐가 프랑스 아를(Arles)에 머물고 있을 당시 그려진 작품으로 아를 북동쪽 교외에 있는 몽마주르(Montmajour) 수도원을 지나 타라스콩(Tarascon)으로 걸어가는 반 고흐의 자화상이다. 전신이 그려진 빈센트 반 고흐의 유일한 자화상이라고 하는데, 제2차 세계대전 중에 화재로 소실되었다.

반 고흐의 발자취를 따라가다가 만난 책

미술 전공자도 아니고 그저 애호가에 불과한 내가 *Grammaire des arts du dessin*이라는 책의 제목을 접하게 된 것은 우연한 일이었다. 나는 프랑스어를 전공한 이로서 외국을 자주 드나들게 된 어느 직장에서 35년 가까이 일했고, 운 좋게도 서유럽에서만 5번을 근무했다. 또한 근무지는 우연하게도 빈센트 반 고흐(Vincent Van Gogh, 1853~1890)가 태어났고 활동했으며 짧은 생을 마감했던 나라와 지역이었는데, 언제부터인가 이 화가의 발자취가 남겨져 있는 곳을 찾아다니기 시작했다. 특히 암스테르담에서의 마지막 해외 근무 시기에는 빠짐없이 우리나라 사람들이 가장 좋아한다는 이 화가의 족적을 거의 다 찾아가 사진으로 남기기도 하고 자료도 수집했다. 또한 반 고흐의 일생과 작품 등에 대해서도 조금씩 정리하기 시작하여 상당히 방대한 원고를 완성하였다. (당초 이 원고는 책자 발간을 염두에 둔 것이었으나, 여러 사정으로 발간되지는 못했다.) 그 과정에서 나는 이 책에 나오는 색상론이 반 고흐를 비롯해서 19세기 당시 후기 인상파와 점묘파(신인상주의) 화가들에게

커다란 영향을 미쳤다는 것을 알게 되었다. 이는 전통적 회화를 넘어 새로운 근대 미술의 탄생에 중요한 역할을 하였다. 나는 우리나라는 물론 일본에서도 아직까지 번역서가 나오지 않은 것을 확인하고 틈나는 대로 거의 3년에 걸쳐 이 책을 번역하였다.

내가 번역 대상으로 삼은 자료의 정확한 책 제목은 프랑스에서 발간된 《데생 예술의 문법: 건축, 조각, 회화Grammaire des Arts du Dessin: Architecture, Sculpture, Peinture》(1867년 초판, 이 책은 1880년판을 번역함)이다. 저자는 프랑스 학술원 및 예술원 회원으로서 당대 프랑스의 최고 지성인 중 한 명인 샤를 블랑(Charles Blanc, 1813~1882)이다. 1책 3권이라 할 수 있는 이 책에서 제3권에 해당하는 〈회화Peinture〉 편을 번역하여 이번에 책으로 출간하게 되었다. (이 책의 제목은 독자들의 편의를 위해 한국어판 번역에서는 새롭게 제목을 달았다.) 짧은 실력으로 당대 최고 석학의 미학 이론을 번역한다는 것은 쉽지만은 않았다. 그러던 중 1891년 케이트 뉴웰 도제트(Kate Newell Doggett)에 의해 미국에서 출간된 영어판(제3판)을 인터넷을 통해 찾을 수 있었다. 프랑스어 원서로 이해가 어려울 경우에는 이 영어판을 많이 참조하였다. (그런데 영어 번역도 쉽지 않았는지 프랑스어 원서 내용 중 이해가 어려운 부분은 영어판에서조차 아예 건너뛰고 있음을 여러 곳에서 찾을 수 있었음을 발견하였다.)

번역을 마치고 보니 학교에서 배웠던 색상환이라든가 보색 등의 개념이 이 책에서 처음 제시한 것임을 알게 되었다. 또한 이 책에서 회화의 문법으로 제시하는 빛, 명암, 필치, 스타일 등 미술사 및 미술 전공자들이 알아야 할 중요한 개념도 포함하고 있어 19세기 당시 미술 서적의 바이블과 같은 책이었음을 알 수 있었다. (물론 이 책이 나온 지 벌써 140년이 되었기 때문에 책에 나온 내용 중에는 이론이나 과학적 근거가 바뀐 것도 많으리라.) 문외한의 생각이기는 했지만, 추후에 보니 여러

전문가들도 이 책을 자신의 저서나 글에서 언급하고 있음을 보게 되었다. 생각이 여기에 이르자 어렵게 번역한 이 자료를 어떻게든 책으로 발간해보고자 했으나, 이를 선뜻 받아주는 출판사를 찾기가 쉽지 않았음은 물론 이 자료의 의의를 충분히 알고 있을 만한 전문가들로부터 추천사 한 장 받기도 어려웠다.

이런 상황에서 몇 년이 지난 후 인문산책 출판사가 역자의 제안을 흔쾌히 받아주었다. 그리고 지방에서 중소기업을 운영하고 있는 역자의 성실한 의제(義弟), '인버터기술' 임종연 대표가 지원해주어 마침내 이 책 원고가 인쇄기에서 돌아가게 되었다. 이들에게 각별히 고마운 마음을 전하면서 이 책 출간을 옆에서 지켜봐준 가족 및 주위 사람들과 기쁨을 나누고자 한다.

마지막으로 번역 대상이 된 이 책 제3권 〈회화〉 편에는 이번 번역서에 수록된 회화에 관한 내용 이외에 〈판화Gravure〉에 관한 내용도 상당한 분량으로 수록되어 있으나, 책 분량 및 현실적 제작 여건 등을 고려하여 부득이 다음 기회를 기대할 수밖에 없었음을 안타깝게 생각한다. 또한 원서의 어려운 문장 구조와 문학적인 내용으로 인해 완벽하게 번역된 것이라고 장담할 수는 없음을 인정하며, 오류나 과오가 있을 경우에는 역자의 이메일 주소(lyonjung@hanmail.net)로 알려주실 것을 독자 여러분께 부탁드린다.

2020년 7월

정 철

빈센트 반 고흐(Vincent van Gogh, 1853~1890), 〈아이리스 Irises〉, 1890년

노란색 배경과 아이리스 꽃의 대조적 색깔이 강한 효과를 보여주는 이 작품은 샤를 블랑의 보색 대비를 바탕으로 하여 충실하게 그려진 작품이다. 아이리스는 원래 자주색에 가깝게 색칠되었지만, 시간이 지나 붉은색이 바래면서 푸른색 꽃잎으로 보인다고 한다.

🌑 간략한 서양미술사

선사시대 미술	고대 이집트 미술	고대 그리스 미술	고대 로마 미술
문자가 생기기 이전부터 인류는 벽화 등을 그리며 미술 활동을 해왔다. 기원전 2만 년 전 알타미아 동굴 벽화나 라스코 동굴 벽화 등은 그 대표적 예이다.	태양 숭배, 절대왕권주의 중심이었던 이집트 문명은 피라미드 등을 통해 영혼불멸의 사상을 믿었다. 그 결과 얼굴과 발은 측면을 그리고 몸은 정면을 그리는 전형적인 틀이 생겨났다.	조화와 균형을 중심으로 신전 건축이 주를 이루었고, 황금 비례라는 이상적인 미(美)를 추구한 신들의 조각상을 많이 만들었다. 대표작으로는 밀로의 비너스, 파르테논 신전 등이 있다.	미(美)의 기준에 있어 기능성과 실용성, 합리성을 중시하였다. 콜로세움 극장, 카라칼라 황제의 목욕탕과 같은 건축물과 카이사르 흉상, 아우구스투스 황제의 입상 등이 있다.

중세 미술	르네상스 미술	바로크 미술	로코코 미술
로마 제국의 멸망 이후부터 르네상스가 시작되는 15세기 초까지 약 천 년 동안의 미술을 말한다. 기독교 중심의 세계가 형성되면서 종교적 필요에 따라 주문 제작되었다. 중세 미술은 크게 비잔틴-로마네스크-고딕 미술 3단계로 변화한다.	'재생', '부활'이라는 뜻의 '르네상스'는 인간 정신의 회복을 바탕으로 중세의 기독교 신앙 위주의 미술에서 인간 위주의 미술로 전환한다. 이탈리아의 피렌체와 베네치아에서 시작되어 16세기 전반 전성기를 맞이한다. 또한 이 시대에 유화가 발명되어 원근법을 회화에 적용하였다. 대표작으로는 보티첼리의 〈비너스의 탄생〉, 레오나르도 다빈치의 〈모나리자〉, 미켈란젤로의 〈최후의 심판〉, 라파엘로의 〈아테네 학당〉 등이 있다.	17세기에는 루터의 종교개혁과 절대 왕권이 성립하였고, 대표적 건축물로는 프랑스의 베르사유 궁전이 있다. 회화에서는 역동적이면서 빛을 통한 강한 색채 대비를 추구했다. 대표적 작가로는 루벤스, 렘브란트, 베르니니, 카라바조 등이 활동했다.	루이 15세가 통치하는 동안 프랑스 파리에서 성행했던 미술 사조다. 18세기까지 화려하면서도 장식적이고 감각적인 성향이 사치스러운 궁전이나 교회를 장식하는 데 널리 유행하였다. 대표적 작가로는 와토, 프라고나르, 부셰 등이 활동했다.

신고전주의 미술	낭만주의 미술	자연주의 미술	사실주의 미술
18세기 계몽주의 여파로 귀족층이 몰락하면서 그리스 로마 시대의 고전주의 양식이 부활하게 된다. 대표적 작가로는 다비드, 앵그르 등이 있다.	18세기 중후반에서 19세기 초까지 산업혁명, 미국의 독립, 나폴레옹의 전쟁 등 급변하는 시기에 인간의 이성을 강조하며 등장하였다. 죽음, 전쟁, 광기를 표현하거나 극적인 사건을 주로 다루었다. 대표적인 작가로는 제리코, 들라크루아 등이 있다.	19세기 중엽 낭만주의가 현실적이지 않다는 비판 하에 자연을 있는 그대로 그려내는 작가들이 등장한다. 대표적 작품으로는 밀레의 〈만종〉, 〈이삭 줍는 여인들〉 등이 있다.	계몽주의와 과학의 발달은 시민 평등사상에 영향을 미쳤고, 평범한 일상과 사회의 어두운 면에 대한 고발, 도시 근로자를 소재로 삼았다. 대상의 세부 특징까지 정확히 재현하고 객관적으로 기록하는 사조다. 대표적 작가로는 쿠르베, 도미에 등이 있다.

인상주의 미술	신인상주의 미술	후기 인상주의 미술	야수주의 미술
19세기 후반 프랑스에서 일어난 중요한 회화 운동. 당시 아카데미 화가들은 귀족의 초상화나 신흥 부르주아층의 누드화 등을 그렸다. 인상파 화가들은 이러한 퇴폐적 관행에서 탈피하여 자연을 그리기 시작했다. 그들은 사실적 묘사를 던져 버리고, 야외에서 빛의 움직임에 따라 시시각각 변하는 색채의 변화 속에서 자연을 묘사하였다. 모네의 《인상: 해돋이》(1872)는 인상파의 출발을 알리는 기념비적인 작품이다. 이후 이들 인상주의는 현대미술 즉 모더니즘의 태동에 영향을 미쳤다.	점묘파라 불리며, 모자이크화 된 작은 직사각형의 색점들을 통해 그림을 그렸다. 이 밝은 색점들은 감각적이고 그림에 생동감을 불어넣으며 리듬감을 주었다. 인상주의가 경험적이고 감각적이라고 한다면, 신인상주의는 분석적이고 과학적이라고 할 수 있다. 대표적 화가로는 쇠라, 시냐크, 피사로 등이 있다. 특히 시냐크의 작품들은 후대의 입체파와 야수파들에게 많은 영향을 미쳤으며, 짧고 굵은 스트로크로 화면을 채우는 반 고흐의 기법도 그의 영향을 받은 것이다.	대략 1890년에서 1905년 사이 프랑스 미술의 경향을 일컫는 말이다. 인상주의에서 출발했지만, 찰나의 순간에 주목한 인상주의와는 달리 후기 인상주의는 작가만의 주관과 경험 등 화가 자신의 감정을 이입하기 시작하여 화가가 어떤 의식을 가지고 어떤 시점으로 보느냐의 주관성에 주목했다. 대표적 작가로는 반 고흐, 고갱, 세잔, 로트렉, 드가 등이 있다.	20세기 주류인 아방가르드의 사조로서 현대미술의 신호탄과 같았다. 후기 인상주의의 영향을 받았지만 명암과 색채를 보이는 대로 표현하는 것이 아니라 작가의 주관적 감성에 따라 강렬한 원색으로 표현했다. 대표적 작가인 마티스는 피카소와 함께 회화에 위대한 영향을 미쳤다.

🍎 그림 목록

♣ 작품 수록 페이지/저자명/ 작품명/ 작품 연도/ 작품 방식/ 작품 크기(높이×넓이cm)/ 작품 소장처(소장처 위치)

12. 〈레다와 백조 Leda and the Swan〉, A.D. 1, 프레스코 벽화(이탈리아 폼페이)

15. 라파엘로 산치오, 〈갈라테아의 승리 The Triumph of Galatea〉, 1514, 프레스코, 71.2×55.2cm, 빌라 파르네시나(이탈리아 로마)

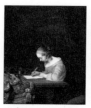
19. 헤라르 트 테르뷔르흐, 〈Woman Writing A Letter〉, 1655, 나무에 오일, 29×38cm, 마우리츠하우스 왕립미술관(네덜란드 헤이그)

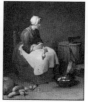
20. 장 바티스트 시메옹 샤르댕, 〈순무를 다듬는 여인 Woman Cleaning Turnips〉, 1738, 캔버스에 오일, 46.2×27.5cm, 알테 피나코테크 미술관(독일 뮌헨)

24. 프랑수아 마리우스 그라네, 〈사보나롤라의 심문 The Interrogation of savonarola〉, 1843, 캔버스에 오일, 99×125cm, 메트로폴리탄 미술관(미국 뉴욕)

25. 장 바티스트 그뢰즈, 〈부서진 주전자 The broken vessel〉, 18세기, 캔버스에 오일, 109×87cm, 리옹 미술관(프랑스 리옹)

26좌. 피에테르 코르네리츠 반 슬링헬란트, 〈앵무새를 들고 있는 소녀 Girl with a Parrot〉, 17세기, 나무에 오일, 40×31cm, 코펜하겐 국립미술관(덴마크 코펜하겐)

26우. 가브리엘 메취, 〈청어가 있는 점심식사 Le Déjeuner de Harengs〉, 17세기, 캔버스에 오일, 53×44cm, 루브르 박물관(프랑스 파리)

28. 디에고 벨라스케스, 〈세비야의 물장수 The Waterseller of Seville〉, 1620, 캔버스에 오일, 105×80cm, 앱슬리 하우스(영국 런던)

33. 장 바티스트 시메옹 샤르댕, 〈브리오슈 빵 The Brioch〉, 1763, 캔버스에 오일, 47×56cm, 루브르 박물관(프랑스 파리)

33. 디에고 벨라스케스, 〈술 마시는 사람 The Drunks〉, 1629, 캔버스에 오일, 165×225cm, 프라도 미술관(스페인 마드리드)

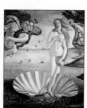
36. 산드로 보티첼리, 〈비너스의 탄생 The Birth of Venus〉 일부분, 1485, 캔버스에 템페라, 172.5×278.9cm, 우피치 미술관(이탈리아 피렌체)

40. 산드로 보티첼리, 〈아테나 여신과 켄타우로스 Pallas and Centaur〉, 1482, 캔버스에 템페라, 204×147.5cm, 우피치 미술관(이탈리아 피렌체)

41. 라파엘로 산치오, 〈절름발이의 치유 The Healing of the Lame Man〉, 1515, 캔버스에 템페라, 340×540cm, 빅토리아 앤 알버트 박물관(영국 런던)

42. 렘브란트 반 레인, 〈막달리나 마리아 앞에 나타난 예수 Christ Appearing to Mary Magdalene〉, 1651, 캔버스에 오일, 65×79cm, 헤르조그 안톤 울리히 미술관, (독일 브라운슈바이크)

44. 렘브란트 반 레인, 〈엠마오의 만찬 The Supper at Emmaus〉, 1628, 판넬에 오일, 37.4×42.3cm, 자크마르 앙드레 미술관(프랑스 파리)

46. 니콜라 푸생, 〈아르카디아의 목동들 The Shepherds of Arcadia〉, 1638~1640, 캔버스에 오일, 85×121cm, 루브르 박물관(프랑스 파리)

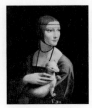

48. 레오나르도 다 빈치, 〈담비를 안고 있는 여인 Lady with an Ermine〉, 1489~1490, 월넛 판넬에 오일, 54×39cm, 크라쿠프 국립미술관(폴란드 크라쿠프)

51. 다비트 테니르스, 〈담배를 피고 술을 마시는 원숭이들 Smoking and Drinking Monkeys〉, 1660, 판넬에 오일, 21×30cm, 프라도 미술관(스페인 마드리드)

52. 아드리안 브라우머, 〈싸움질하는 농부들 Peasants Fighting〉, 1631~1635, 판넬에 오일, 33×49cm, 알테 피나코테크 미술관(독일 뮌헨)

54. 폴 슈나바르, 〈역사의 철학 The Philosophy of History〉, 1850, 캔버스에 오일, 303×380cm, 리옹 미술관(프랑스 리옹)

56좌. 알브레히트 뒤러, 〈자화상 The Self-portrait〉, 1500, 라임 우드에 오일, 67.1×48.9cm, 알테 피나코테크 미술관(독일 뮌헨)

56우. 렘브란트 반 레인, 〈자화상 The Self-portrait〉, 1659, 캔버스에 오일, 84.5×66cm, 워싱턴 국립미술관(미국 워싱턴 D.C.)

58. 자크 루이 다비드, 〈소크라테스의 죽음 The Death of Socrates〉, 1787, 캔버스에 오일, 129.5×196.2cm, 메트로폴리탄 미술관(미국 뉴욕)

61. 피에르 폴 프뤼동, 〈범죄자를 쫓는 정의와 징벌의 여신 Justice and Divine Vengeance Pursuing Crime〉, 1808, 캔버스에 오일, 33×41cm, 게티 박물관(미국 로스앤젤레스)

63. 조반니 벨리니, 〈왕좌에 앉은 성모와 아기 Madonna and Child Enthroned between SS. Francis, John the Baptist, Job, Dominic, Sebastian and Louis〉, 1487, 판넬에 오일, 471×258cm, 아카데미아 미술관(이탈리아 베네치아)

64좌. 티치아노 베첼리오, 〈참회하는 막달라 마리아 The Penitent Magdalene〉, 1565, 캔버스에 오일, 118×97cm, 게티 박물관(미국 로스앤젤레스)

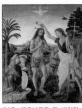

64우. 레오나르도 다 빈치와 안드레아 델 베로키오, 〈그리스도의 세례 The Baptism of Christ〉, 1472~1475, 나무에 오일, 177×151cm, 우피치 미술관(이탈리아 피렌체)

65상. 도메니코 기를란다요, 〈성 세례자 요한의 탄생 The Birth of John the Baptist〉, 1486~1490, 프레스코, 215×450cm, 산타 마리아 노벨라 성당(이탈리아 피렌체)

65하. 피에트로 페루지노, 〈베드로에게 천국의 열쇠를 주는 예수The Delivery of the Keys〉, 1481~1482, 프레스코, 시스티나 성당(바티칸시티)

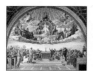

66상. 라파엘로 산치오,
〈디스푸타 Disputa〉,
1509~1510, 프레스코,
500×770cm, 바티칸 박물관
내 사도궁전(바티칸시티)

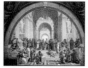

66하. 128. 라파엘로 산치오,
〈아테네 학당 The School of
Athens〉, 1509~1511,
프레스코, 500×770cm,
바티칸 박물관 내 사도궁전
(바티칸시티)

69. 니콜라 푸생,
〈유다미다스의 유언
Testament of Eudamidas〉,
1643~1644, 캔버스에 오일,
110×138cm, 덴마크
국립미술관(덴마크 코펜하겐)

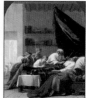

70. 외스타슈 르 쉬외르, 〈성
부르노의 삶: 레이몽
디오크레스의 죽음 Life of
Saint Bruno: Death of
Raymond Diocrès〉,
1645~1648, 캔버스에 오일,
193×130cm, 루브르 박물관
(프랑스 파리)

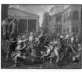

71상. 니콜라 푸생, 〈사비니
여인들의 납치 The Rape of
the Sabines〉, 1637,
캔버스에 오일, 159×206cm,
루브르 박물관(프랑스 파리)

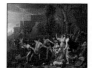

71하. 니콜라 푸생, 〈구출된
어린 피루스 Young Pyrrhus
Saved〉, 1634, 캔버스에
오일, 116×160cm, 루브르
박물관(프랑스 파리)

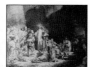

73. 렘브란트 반 레인,
〈100플로린 동전 Piece of a
Hundred Florins〉,
1646~1650, 종이에 에칭
석판화와 드라이포인트,
28×39.4cm, 암스테르담
국립미술관(네덜란드
암스테르담)

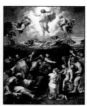

74좌. 라파엘로 산치오,
〈예수의 변모 Transfiguration
of Jesus〉, 1516~1520,
나무에 템페라, 405×278cm,
바티칸 박물관(바티칸시티)

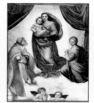

74우. 라파엘로 산치오,
라파엘로 산치오, 〈시스티나
성모 Sistine Madonna〉,
1513~1514, 캔버스에 오일,
265×196cm, 알테 마이스터
회화관(독일 드레스덴)

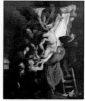

76. 페테르 파울 루벤스,
〈십자가에서 내려짐 Descent
from the Cross〉,
1612~1614, 판넬에 오일,
420.5×320cm, 성모 마리아
대성당(벨기에 안트베르펜)

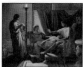

77상. 장 오귀스트 도미니크
앵그르, 〈아우구스투스,
옥타비아, 리비아에게
서사시 아이네이스를 읽어주는
베르길리우스 Virgil Reading
Aeneid to Augustus,
Octavia, and Livia〉, 1811,
캔버스에 오일, 307×326cm,
오귀스탱 미술관
(프랑스 툴루즈)

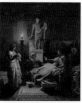

77하. 장 오귀스트 도미니크
앵그르, 〈아우구스투스,
옥타비아, 리비아에게
서사시 아이네이스를 읽어주는
베르길리우스 Virgil Reading
Aeneid to Augustus,
Octavia, and Livia〉, 1864,
판넬에 오일, 61×49.8cm,
라살 대학교 미술 박물관 (미국
필라델피아)

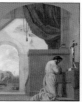

78. 외스타슈 르 쉬외르,
〈성 브루노의 삶: 기도하는 성
브루노 Life of St. Bruno: St.
Bruno at Prayer〉,
1645~1648, 캔버스에 오일,
193×130cm, 루브르 박물관
(프랑스 파리)

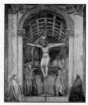

84. 마사초, 〈성 삼위일체
Holy Trinity〉, 1627,
프레스코, 667×317cm, 산타
마리아 노벨라 성당(이탈리아
피렌체)

85상. 파올로 우첼로,
〈산 로마노 전투 The Battle
of San Romano〉,
1436~1440, 판넬에 템페라,
188×327cm, 우피치
미술관(이탈리아 피렌체)

85하. 파올로 우첼로,
〈산 로마노 전투 The Battle
of San Romano〉,
1436~1440, 판넬에 템페라,
188×327cm, 우피치
미술관(이탈리아 피렌체)

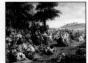

90. 페테르 파울 루벤스,
〈케르메스 Kermesse〉, 1635,
판넬에 오일, 149×261cm,
루브르 박물관(프랑스 파리)

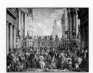

91. 파올로 베로네세, 〈가나의
결혼식 The Marriage at
Cana〉, 1563, 캔버스에 오일,
677×994cm, 루브르 박물관
(프랑스 파리)

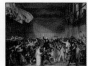

92상. 자크 루이 다비드,
〈테니스코트의 서약 The Oath
of the Tennis Court〉, 1794,
캔버스에 오일, 65×88.7cm,
카르나발레 미술관(프랑스
파리)

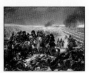

92하. 320. 앙투안 장 그로,
〈아일라우 전투의 나폴레옹
Napoleon during the Battle
of Eylau〉, 1808, 캔버스에
오일, 521×784cm, 루브르
박물관(프랑스 파리)

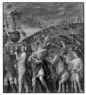

94상. 안드레아 만테냐,
〈율리우스 카이사르의 승리
Triumph of the Julius
Caesar〉 중 일부, 1488,
캔버스에 템페라,
270.3×280.5cm, 햄프턴
코트 궁전(영국 런던)

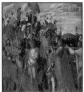

94하. 안드레아 만테냐,
〈율리우스 카이사르의 승리
Triumph of the Julius
Caesar〉 중 일부, 1488년,
캔버스에 템페라,
270.3×280.5cm, 햄프턴
코트 궁전(영국 런던)

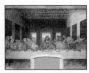

95. 레오나르도 다 빈치,
〈최후의 만찬 The Last
Supper〉, 1495~1497,
프레스코, 700×880cm,
산타마리아 델라 그라치에 성당
(이탈리아 밀라노)

96. 니콜라 푸생, 〈솔로몬의
심판 The Judgement of
Solomon〉, 1649, 캔버스에
오일, 101×150cm, 루브르
박물관(프랑스 파리)

97. 외스타슈 르 쉬외르,
〈에페소스에서 설교하는 성
바오로 St. Paul at
Ephesus〉, 1649, 캔버스에
오일, 394×328cm, 루브르
박물관(프랑스 파리)

98. 장 오귀스트 도미니크
앵그르, 〈호메로스의 신격화
Apotheosis of Homer〉,
1827, 캔버스에 오일,
386×512cm, 루브르
박물관(프랑스 파리)

99. 외스타슈 르 쉬외르, 〈성
브루노의 나눔 Life of St.
Bruno: Sharing〉,
1645~1648, 캔버스에 오일,
193×130cm, 루브르
박물관(프랑스 파리)

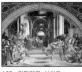

100. 라파엘로 산치오,
〈헬리오도로스의 추방 The
Expulsion of Heliodorus
from the Temple〉,
1511~1513, 프레스코,
720cm(넓이), 바티칸
박물관(바티칸시티)

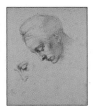

106. 미켈란젤로, 〈레다의
두부 습작 Studies for the
Head of Leda〉, 1530,
종이에 붉은색 연필,
35.4×26.9cm, 카사
부오나로티 박물관(이탈리아
피렌체)

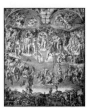

111. 미켈란젤로, 〈최후의
심판 The Last Judgement〉,
1537~1541, 프레스코,
1,370×1,200cm, 시스티나
성당(바티칸시티)

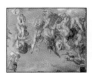

112상. 미켈란젤로, 〈최후의
심판 The Last Judgement〉
중 '천벌을 받는 사람들 The
Damned in the Air',
1537~1541, 프레스코,
1,370×1,200cm, 시스티나
성당(바티칸시티)

112하. 미켈란젤로, 〈최후의
심판 The Last Judgement〉,
중 '구원을 받는 사람들 A
Group of the Saved',
1537~1541, 프레스코,
1,370×1,200cm, 시스티나
성당(바티칸시티)

113상. 미켈란젤로, 〈최후의
심판 The Last Judgement〉
중 '마리아와 예수 Mary and
Christ', 1537~1541,
프레스코, 1370×1,200cm,
시스티나 성당(바티칸시티)

113하. 미켈란젤로, 〈최후의
심판 The Last Judgement〉
중 중 '나팔을 불고 있는
천사들 Angels, Trumpeting',
1537~1541, 프레스코,
1370×1,200cm, 시스티나
성당(바티칸시티)

117좌. 미켈란젤로, 〈이사야
예언자 The Prophet Isaiah〉,
1508~1512, 프레스코,
390×380cm, 시스티나
성당(바티칸시티)

117우. 미켈란젤로, 〈쿠마에
무녀 Cumaean Sibyl〉,
1508~1512, 프레스코,
390×380cm, 시스티나
성당(바티칸시티)

118좌. 미켈란젤로, 〈델포이
무녀 Delphic Sibyl〉,
1508~1512, 프레스코,
390×380cm, 시스티나
성당(바티칸시티)

118우. 미켈란젤로, 〈페르시아
무녀 Persian Sibyl〉,
1508~1512, 프레스코,
390×380cm, 시스티나
성당(바티칸시티)

119좌. 미켈란젤로, 〈리비아
무녀 Libyan Sibyl〉,
1508~1512, 프레스코,
390×380cm, 시스티나
성당(바티칸시티)

119우. 미켈란젤로, 〈예레미아
예언자 The Prophet
Jeremiah〉, 1508~1512,
프레스코, 390×380cm,
시스티나 성당(바티칸시티)

122. 자크 칼로, 〈음식을
준비하는 집시들 Preparing
for a Celebration
(Gypsies)〉, 1621, 판화,
12.7×24cm, 오스트라바
미술 갤러리(체코
모라비아실레시아)

123. 니콜라 투생 샤를레,
〈동정 L'Aumône〉, 1819,
종이에 석판화,
25.2×28.7cm, 워싱턴
국립미술관(미국 워싱턴 D.C.)

124. 외스타슈 르 쉬외르,
〈교황의 편지를 읽고 있는
성 브루노 St Bruno
Receives a Message from
the Pope〉, 1645~1648년,
캔버스에 오일, 193×130cm,
루브르 박물관(프랑스 파리)

125좌. 렘브란트 반 레인,
〈이삭의 희생 Sacrifice of
Issac〉, 1635, 캔버스에 오일,
193×132cm, 에르미타주
미술관(러시아
상트페테르부르크)

125우. 렘브란트 반 레인,
〈아브라함의 희생 Abraham's
Sacrifice〉, 1635, 캔버스에
오일, 15.6×13.2cm,
사우스오스트레일리아 갤러리
(오스트레일리아 노스테라스)

126우. 렘브란트 반 레인, 〈눈 먼 토비 The Blindness of Tobit〉, 1651, 종이에 에칭 판화와 드라이포인트, 16.1×13.2cm, 메트로폴리탄 미술관(미국 뉴욕)

130상. 피에르 나르시스 게랭, 〈마르쿠스 섹스투스의 귀환 Return of Marcus Sextus〉, 1799, 캔버스에 오일, 217×243cm, 루브르 박물관 (프랑스 파리)

130하. 192. 피에르 나르시스 게랭, 〈아가멤논과 클리타임네스트라 Clytemnestra and Agamemnon〉, 1817, 캔버스에 오일, 76×84cm, 루브르 박물관(프랑스 파리)

141좌. 안토니오 다 코레조, 〈제우스와 이오 Jupiter and Io〉, 1531~1532, 캔버스에 오일, 163.5×70.5cm, 빈 미술사 박물관(오스트리아 빈)

141우. 미켈란젤로, 〈에리트레아 무녀 Erythraean Sibyl〉, 1508~1512, 프레스코, 390×380cm, 시스티나 성당(바티칸시티)

142. 마인데르트 호베마, 〈미델하르니스의 가로수길 The Avenue at Middelharnis〉, 1689, 캔버스에 오일, 104×141cm, 내셔널갤러리(영국 런던)

143상. 클로드 로랭, 〈로마 주변의 풍경 The Roman Campagna〉, 1639, 캔버스에 오일, 101.6 ×135.9cm 메트로폴리탄 미술관(미국 뉴욕)

143우.니콜라 푸생, 〈평온한 풍경 Landscape with a Calm〉, 1650~1651, 캔버스에 오일, 97 ×131cm 게티 박물관 (미국 로스앤젤레스)

153. 라파엘로 산치오, 〈파르나소스 The Parnassus〉, 1509~1511, 프레스코, 670cm(넓이), 바티칸 박물관 (바티칸시티)

155. 장 오귀스트 도미니크 앵그르, 〈스핑크스의 수수께끼를 설명하는 오이디푸스 Oedipus Explaining the Enigma of the Sphinx〉, 1808, 캔버스에 오일, 189×144cm, 루브르 박물관(프랑스 파리)

156. 장 오귀스트 도미니크 앵그르, 〈샘The Spring〉, 1856, 캔버스에 오일, 163×81cm, 오르세 미술관(프랑스 파리)

158. 라파엘로 산치오, 〈성 가족 Holy Family〉, 1518, 캔버스에 오일, 207×140cm, 루브르 박물관(프랑스 파리)

161. 폴 들라로슈, 〈제인 그레이의 처형 The Execution of Lady Jane Grey〉, 1833년 캔버스에 오일, 246×2971cm, 내셔널갤러리 (영국 런던)

162. 샤를 조세프 나투아르, 〈프시케의 화장실 The Toilet of Psyche〉, 1735, 198×169cm, 캔버스에 오일, 뉴올리언스 미술 박물관(미국 뉴올리언스)

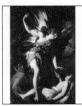

167. 조반니 발리오네, 〈신성한 사랑과 세속적 사랑 Sacred and Profane Love〉, 1602, 캔버스에 오일, 240×143cm, 바르베리니 궁전 내 국립고전회화관 (이탈리아 로마)

168. 피테르 파울 루벤스, 〈자화상 The Self-portrait〉, 1639, 캔버스에 오일, 110×85.5cm, 빈 미술사 박물관(오스트리아 빈)

174. 267. 테오도르 제리코, 〈메두사호의 뗏목 The Raft of the Medusa〉, 1818~1819, 캔버스에 오일, 490×716cm, 루브르 박물관(프랑스 파리)

175. 레오나르도 다 빈치, 〈모나리자 Mona Lisa〉, 1517, 포플러 패널에 오일, 77×53cm, 루브르 박물관 (프랑스 파리)

176. 아담 엘스하이머, 〈이집트로의 탈출 The Flight into Egypt〉, 1609, 구리 위에 오일, 31×41cm, 알테 피나코테크 미술관(독일 뮌헨)

177. 레오나르드 브라머, 〈동방박사의 예배 The Adoration of the Magi〉, 1628~1630, 판넬에 오일, 43×53cm, 디트로이트 미술관(미국 디트로이트)

178좌. 헤리트 반 혼트호르스트, 〈군인과 소녀 The Soldier and the Girl〉, 1621, 캔버스에 오일, 82.6×66cm, 헤르조그 안톤 울리히 미술관 (독일 브라운슈바이크)

178우. 안 루이 지로데, 〈프랑스 영웅들의 영혼을 맞이하는 오시안 Ossian Receiving the Ghosts of the French Heroes〉, 1801, 캔버스에 오일, 192×182cm, 알메종 성(프랑스 파리 근교):

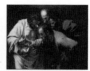

180상. 미켈란젤로 메리시 다 카라바조, 〈의심 많은 도마 The Incredulity of Saint Thomas〉, 1601~1602, 캔버스에 오일, 106.9×146cm, 상수시 갤러리(독일 포츠담)

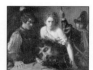

180하. 발랭탱 드 볼로냐, 〈골리앗의 머리를 들고 있는 다윗 David with the Head of Goliath and Two Soldiers〉, 1620~1622, 캔버스에 오일, 99×134cm, 티센 보르네미사 미술관(스페인 마드리드)

181. 페테르 파울 루벤스, 〈마리 드 메디치 대관식 The Coronation of Marie de Medici〉, 1622~1625, 캔버스에 오일, 390×720cm, 루브르 박물관(프랑스 파리)

182. 렘브란트 반 레인, 〈명상에 잠긴 철학자 Philosopher in Meditation〉, 1632, 오크 판넬에 오일, 28×34cm, 루브르 박물관 (프랑스 파리)

183. 렘브란트 반 레인, 〈책을 보는 철학자 Philosopher with an Open Book〉, 1645, 오크 판넬에 오일, 28×34cm, 루브르 박물관(프랑스 파리)

184. 렘브란트 반 레인, 〈야경 The Night Watch〉, 1642, 캔버스에 오일, 363×437cm, 암스테르담 국립미술관 (네덜란드 암스테르담)

187좌. 안토니오 다 코레조, 〈신성한 밤 The Holy Night〉, 1529~1530, 캔버스에 오일, 256.5×188cm, 알테 마이스터 회화관 (독일 드레스덴)

187우. 조슈아 레이놀즈, 〈뱀프파일드 초상 Lady Bampfylde〉, 1776, 캔버스에 오일, 238.1×148cm, 테이트 브리튼(영국 런던)

191좌. 안토니 반 다이크, 〈자화상 The Self-portrait〉, 1620~1621, 캔버스에 오일, 116.5×93.5cm, 에르미타주 미술관 (러시아 상트페테르부르크)

191우. 티치아노 베첼리오, 〈장갑 낀 남자 The Man with a Glove〉, 1520~1523년경, 캔버스에 오일, 100×89cm, 루브르 박물관(프랑스 파리)

193. 안 루이 지로데, 〈잠자는 엔디미온 The Sleep of Endymion〉, 1791, 캔버스에 오일, 198×261cm, 루브르 박물관(프랑스 파리)

194상. 장 바티스트 위카르, 〈서사시 아이네이스를 읽어주는 베르길리우스 Virgil Reading the Aeneid to Augustus, Octavia, and Livia〉, 1790~1793, 11.1×142.6cm, 시카고 미술관(미국 시카고)

194하. 프랑수아 마리우스 그라네, 〈로마 카푸친 수도원 내부 Interior of the Choir in the Capuchin Church in Rome〉, 1818, 캔버스에 오일, 175×127cm, 에르미타주 미술관(러시아 상트페테르부르크)

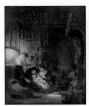

195좌. 렘브란트 반 레인, 〈신성한 가족 The Holy Family〉, 1640, 오크 판넬에 오일, 41×34cm, 루브르 박물관(프랑스 파리)

195우 렘브란트 반 레인, 〈토비아의 가족을 떠나는 천사 The Archangel Raphael Leaving Tobias' Family〉, 1637, 판넬에 오일, 66×52cm, 루브르 박물관 (프랑스 파리)

198. 클로드 로랭, 〈사무엘의 축성을 받는 다윗 David Crowned by Samuel〉, 1647, 캔버스에 오일, 119×150cm, 루브르 박물관 (프랑스 파리)

199. 프란치스코 프란치아, 〈검은 옷을 입은 청년 Young Man Dressed in Black〉, 1510, 나무에 템페라, 47.9×35.6cm, 메트로폴리탄 미술관(미국 뉴욕)

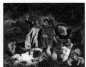

216상. 외젠 들라크루아, 〈단테의 배 The Barque of Dante〉, 1822, 캔버스에 오일, 189×246cm, 루브르 박물관(프랑스 파리)

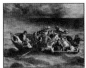

217. 외젠 들라크루아, 〈돈 주앙의 난파선 The Shipwreck of Don Juan〉, 1840, 캔버스에 오일, 135×196cm, 루브르 박물관 (프랑스 파리)

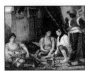

221. 외젠 들라크루아, 〈알제의 여인들 Women of Algiers〉, 1834, 캔버스에 오일, 80×229cm, 루브르 박물관(프랑스 파리)

236좌. 티치아노 베첼리오, 〈성 베드로의 순교 The Death of St. Peter Martyre〉, 1585, 캔버스에 오일, 500×300cm, 산티 조반니 에 파올로 성당(이탈리아 베네치아)

236우. 티치아노 베첼리오, 〈성모 승천 Assumption of Mary〉, 1516~1518, 캔버스에 오일, 360×690cm, 산타 마리아 글로리오사 데이 프라리 성당(이탈리아 베네치아)

237상. 안토니오 다 코레조, 〈레다와 백조 Leda and the Swan〉, 1530, 캔버스에 오일, 156.2×217.5cm, 베를린 국립회화관(독일 베를린)

367

237하. 니콜라 푸생,
〈레베카와 그 동료들 Rebecca
and Her Companions〉,
1648, 캔버스에 오일,
118×197cm, 루브르 박물관
(프랑스 파리)

238좌. 후세페 데 리베라,
〈성 오누프리우스 Saint
Onuphrius〉, 1630, 캔버스에
오일, 228.6×177.8cm
아일랜드 국립박물관
(영국 아일랜드 더블린)

238우. 안토니 반 다이크,
〈자화상〉, 1620~1621,
캔버스에 오일,
81.5×69.5cm,
알테 피나코테크 미술관
(독일 뮌헨)

239. 장 일 레스투, 〈성령강림
Pentecost〉, 1732, 캔버스에
오일, 465×778cm, 루브르
박물관(프랑스 파리)

240좌. 프랑수아 부셰,
〈퐁파두르 부인의 초상
Portrait of Madame de
Pompadou〉, 1756, 캔버스에
오일, 212×164cm, 알테
피나코테크 미술관(독일 뮌헨)

240우. 피에르 나르시스 게랭,
〈모르페우스와 아리리스
Morpheus and Iris〉, 1811,
캔버스에 오일, 251×178cm,
에르미타주 미술관(러시아
상트페테르부르크)

241좌. 헤라르트 테르뷔르흐,
〈편지 읽는 여인 Woman
Reading a Lette〉,
1660~1662, 캔버스에 오일,
81.9×64.4cm, 로얄 콜렉션
(영국 귀족 가문)

241우. 가브리엘 메취, 〈편지
읽는 여인 Woman Reading
a Lette〉, 1665, 캔버스에
오일, 52.5×40.2 cm,
아일랜드 국립박물관(영국
아일랜드 더블린)

243. 가브리엘 메취, 〈아픈
아이 The Sick Child〉,
1663~1664, 캔버스에 오일,
32.2×27.2cm,
암스테르담 국립미술관
(네덜란드 암스테르담)

244. 장 바티스트 그뢰즈,
〈비둘기를 안고 있는 소녀
Young Girl With A Pigeon〉,
연도 미상, 캔버스에 오일,
64.4×53.3cm, 두에 성당
박물관(프랑스 두에)

245. 다비트 테니르스,
〈실내에서 담배 피우는 사람들
Smokers in an Interior〉,
1637, 판넬에 오일,
39.4×37.3 cm,
티센보르네미사 미술관(스페인
마드리드)

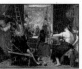

246. 디에고 벨라스케스, 〈베
짜는 여자 The Spinners 또는
The Fable of Arachne〉,
1655, 캔버스에 오일,
220×289cm, 파라도
미술관(스페인 마드리드)

247. 발타자르 데너, 〈늙은
여인의 초상 The Portrait of
an Old Woman〉, 캔버스에
오일, 1721년 이전,
37×31.5cm, 빈 미술사
박물관(오스트리아 빈)

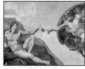

251. 미켈란젤로, 〈천지창조
The Creation of Adam〉,
1511~1512, 프레스코,
280×570cm, 시스티나
대성당(바티칸시티)

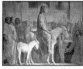

256. 이폴리트 플랑드랭,
〈예수의 예루살렘 입성 Christs
Entry into Jerusalem〉,
1846, 밀랍, 생 제르맹 데 프레
성당(프랑스 파리)

257. 안드레아 만테냐,
〈율리우스 카이사르의 승리
The Triumph of Julius
Caesar〉 중 일부,
1482~1492, 캔버스에 템페라,
266×278cm, 햄프턴 코트
궁전(영국 런던)

258. 한스 멤링, 〈성 우르술라
성골함 The Shrine of St.
Ursula〉, 1489, 판넬에 오일,
87×33cm, 성 얀 병원 부속
멤링 미술관(벨기에 브뤼헤)

259. 안토니오 다 코레조,
〈성모 승천 Assumption of
the Virgin〉, 1526~1530,
프레스코, 두오모 성당
(이탈리아 피렌체)

260. 줄리오 로마노,
〈넵투누스와 물의 요정
Neptune and a Water
Nymph〉, 1528, 스투코에
오일, 테 궁전(이탈리아 만토바)

261.라파엘로 산치오, 〈신들의
향연 The Banquet of the
Gods〉(위쪽)과 〈신들의 회의
The Council of the
Gods〉(아래쪽), 1517~1518,
프레스코, 49.6×33.1cm,
파르네시나 빌라(이탈리아
로마)

263. 안토니오 다 코레조,
〈예수 승천 Ascension of
Christ〉, 1520~1521,
프레스코, 969×889cm,
산 조반니 성당(이탈리아
피렌체)

264. 얀 반 에이크,
〈아르놀피니 부부의 초상 The
Arnolfini Portrait〉, 1434,
캔버스에 오일, 82.2×60cm,
내셔널 갤러리(영국 런던)

268. 엘리자베트 루이즈 비제
르 브룅, 〈밀짚모자를 쓴
폴리냑 공작부인 The
Duchesse de Polignac in a
Straw Hat〉, 1782, 캔버스에
오일, 92.2×73.3cm,
베르사유 궁전 박물관(프랑스
파리 근교)

269. 모리스 켕탱 드 라 투르,
〈퐁파두르 부인의 초상 The
Portrait of the Marquise de
Pompadour〉, 1722~1765,
종이에 파스텔, 175×128cm,
루브르 박물관(프랑스 파리)

271. 조르주 루제, 〈나폴레옹
1세와 마리 루이즈의 결혼식
Marriage of Napoleon and
Marie Louise〉, 1811,
캔버스에 오일, 185×182cm,
베르사유 궁전 박물관(프랑스
파리 근교)

276. 레오나르 리모쟁,
〈그리스도 수난도 The
Crucifixion〉, 1553,
106×74cm, 에나멜, 루브르
박물관(프랑스 파리)

277. 장 페니코, 〈갈보리 산
가는 길 The Way to
Calvary〉, 1525~1535,
에나멜, 중앙 5.9×22.2cm,
날개 26×9.5cm,
프릭 미술관(미국 뉴욕)

278좌. 레오나르 리모쟁,
〈아이네아스 Aeneas〉, 1540,
에나멜, 29,2×23,6cm, 월터
아트 뮤지엄(미국 볼티모어)

278우. 장 프티토, 〈헨리에타
마리아 여왕 초상 The Portrait
of Henrietta of England〉,
1660, 세밀화에 에나멜,
3.5×2.9cm, 로얄 컬렉션
(영국 귀족 가문)

280. 알렉상드르 가브리엘
드캉, 〈전통 의상을 입고 앉아
있는 여인 Seated Woman in
Costume〉 19세기, 종이에
수채, 14.6×13.9cm, 모르간
라이브러리 뮤지엄(미국 뉴욕)

282좌. 랭부르 형제, 〈베리 공작의 호화로운 기도서 중 1월 January: Les Très Riches Heures du Duc de Berry〉, 1412~16, 세밀화, 22.5×13.6cm, 콩데 미술관 (프랑스 상티이)

282우. 랭부르 형제, 〈베리 공작의 호화로운 기도서 중 6월 June: Les Très Riches Heures du Duc de Berry〉, 1412~1416, 세밀화, 22.5×13.6cm, 콩데 미술관 (프랑스 상티이)

283. 예한 푸케, 〈프랑스 연대기 Grandes Chroniques de France〉 중 '필립 왕에게 에드워드 3세의 헌정' 장면, 1455~1460, 세밀화, 46×35cm, 프랑스 국립도서관(프랑스 파리)

286. 자크 니콜라 파이요 드 몽타베르, 〈마멜루크의 루스탐 초상 Le Mamelouk Roustam〉, 1806, 캔버스에 오일, 152×125.5cm, 파리 군사박물관(프랑스 파리)

292. 앙리 오라스 롤랑 들라포르트, 〈정물 Still-Life〉, 1765, 캔버스에 오일, 노턴 사이먼 뮤지엄(미국 패서디나)

193상. 장 바티스트 시메옹 샤르댕, 〈부엌 정물 Kitchen Still-Life〉, 1732, 나무 판넬에 오일, 17×21cm, 루브르 박물관(프랑스 파리)

193하. 장 바티스트 시메옹 샤르댕, 〈자두가 있는 그릇 A Bowl of Plums〉, 1728년, 캔버스에 오일, 44.5×58cm, 필립스 컬렉션(미국 워싱턴 D.C.)

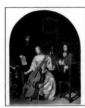

295. 카스파르 네츠허르, 〈음악 레슨 The Mussic Lesson〉, 1664~1665, 판넬에 오일, 35.5×45.4cm 루브르 박물관(프랑스 파리)

296. 카스파르 네츠허르, 〈구애 Courtship〉, 1665, 캔버스에 오일, 48.9×43.8cm, 디트로이트 미술관(미국 디트로이트)

297. 가브리엘 메취, 〈음악을 작곡하는 여성과 호기심 많은 남자 A Young Woman Composing Music and a Curious Man〉, 1662~1663, 판넬에 오일, 57.8×43.5cm, 마우리츠하우스 왕립미술관 (네덜란드 헤이그)

302. 얀 데 헤엠, 〈샴페인 잔과 파이가 있는 아침식사 정물 Still-Life, Breakfast with Champaign Glass and Pipe〉, 1642, 오크에 오일, 47×59cm, 잘츠부르크 예술박물관(오스트리아 잘츠부르크)

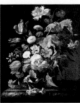

303. 라헬 라위스, 〈꽃이 있는 정물 Still-Life with Flowers〉, 1664~1665, 캔버스에 오일, 75×58.5cm, 할빌 박물관(스웨덴 스톡홀름)

307상. 살로몬 반 라위스달, 〈곡물밭 풍경 Landscape with Cornfields〉, 1638, 판넬에 오일, 33.5×52.5cm, 할빌 박물관(스웨덴 스톡홀름)

307하. 니콜라스 피터스존 베르헴, 〈세 사람의 목동 무리 The Three Droves〉, 1656, 캔버스에 오일, 44×66.5cm, 암스테르담 국립미술관 (네덜란드 암스테르담)

309. 니콜라 푸생, 〈이상향의 풍경 Ideal Landscape〉, 1645~1650, 캔버스에 오일, 120×187cm, 프라도 미술관(스페인 마드리드)

310. 클로드 로랭, 〈석양 Sunrise〉, 1646~1647, 캔버스에 오일, 102.9×134cm, 메트로폴리탄 미술관(미국 뉴욕)

311. 클레드 로랭, 〈석양의 항구 Seaport at Sunset〉, 1639, 캔버스에 오일, 100×130cm, 루브르 박물관(프랑스 파리)

312상. 빌럼 반 더 펠더, 〈풍랑 Ships in a Gale〉, 1660, 캔버스에 오일, 72.4×108cm, 워싱턴 국립미술관(미국 워싱턴 D.C.)

312하. 라자르 브뤼안데, 〈낚시꾼이 있는 호수 풍경 Lakeside Landscape with Fishermen〉, 18세기, 과슈, 52.8×32.5cm

315상. 얀 피트, 〈큰 개, 난쟁이와 소년 Big dog, Dwarf and Boy〉, 1652, 캔버스에 오일, 138×203.5cm, 알테 마이스터 회화관(독일 드레스덴)

315하. 멜키오르 돈데코테르, 〈닭과 오리들 Hens and Ducks〉, 17세기, 캔버스에 오일, 115×136cm, 마우리츠하우스 왕립미술관 (네덜란드 헤이그)

316. 파울루스 포테르, 〈어린 황소 The Young Bull〉, 1647, 캔버스에 오일, 236×339cm, 마우리츠하우스 왕립미술관(네덜란드 헤이그)

317. 필립 바우베르만, 〈백마 The Grey〉, 1646, 판넬에 오일, 44×38cm, 암스테르담 국립미술관 (네덜란드 암스테르담)

318. 프란스 스니데르스, 〈사슴 사냥 Deer Hunt〉, 17세기, 캔버스에 오일, 58×112cm, 프라도 미술관 (스페인 마드리드)

319. 앙투안 장 그로, 〈야부키르 전투 Battle of Aboukir〉, 1807, 캔버스에 오일, 578×968cm, 베르사유 궁전 박물관(프랑스 파리 근교)

322상. 라파엘로 산치오, 〈콘스탄티누스 전투 The Battle of Constantine 또는 The Vision of Cross〉, 1517~1524, 프레스코, 바티칸 박물관(바티칸 시티)

322하. 샤를 르 브룅, 〈알렉산드로스 전투 The Battle of Alexander 또는 Alexander and Porus〉, 1673, 캔버스에 오일, 470×1,264cm, 루브르 박물관(프랑스 파리)

324상. 오라스 베르네, 〈소모지에라 전투 The Battle of Somosierra〉, 1816, 캔버스에 오일, 81×99cm, 바르샤바 국립미술관(폴란드 바르샤바)

324하. 오거스트 라페, 〈나폴레옹의 근위병들 Vie de Napoléon〉, 1836, 일러스트레이션, 26×35cm, 스미스대학 미술 박물관(미국, 메사추세츠)

326좌. 조슈아 레이놀즈, 〈사라 캠프벨의 초상 Sarah Campbell〉, 1777~1778, 127.6×101.6cm, 캔버스에 오일, 예일대학교 영국미술연구센터 (미국 뉴헤이븐)

326우. 이아생트 리고, 〈루이 14세의 초상 The Portrait of Louis XIV〉, 1701, 캔버스에 오일, 277×194cm, 루브르 박물관(프랑스 파리)

327좌. 프랑수아 제라르, 〈레카미에 부인 초상 The Portrait of Madame Récamier〉, 1805, 캔버스에 오일, 255×145cm, 카르나발레 박물관(프랑스 파리)

327우. 장 오귀스트 도미니크 앵그르, 〈브로글리 공주 초상 The Portrait of Princess Albert de Broglie〉, 1851~1853, 캔버스에 오일, 121.3×90.8cm, 메트로폴리탄 미술관(미국 뉴욕)

329. 한스 홀바인, 〈헨리 8세의 초상 The Portrait of King Henry VIII〉, 1537, 오크 판넬에 오일, 237.5×120.7cm, 펫워스하우스 앤 파크(영국 잉글랜드 웨스트서식스)

330상. 조슈아 레이놀즈, 〈존슨 박사 Doctor Johnson, 1770, 캔버스에 오일, 75.6×62.9cm, 개인 소장

330하. 조슈아 레이놀즈, 〈그란비 후작 존 매너스 John Manners, Marquess of Granby〉, 1766, 캔버스에 오일, 247.5×210.2cm, 존 앤 메이블 링글링 미술관(미국 플로리다)

331. 장 오귀스트 도미니크 앵그르, 〈베르탱 씨 초상 The Portrait of Monsieur Bertin〉, 1832, 캔버스에 오일, 1165×95cm, 루브르 박물관(프랑스 파리)

334좌. 안토니스 모르, 〈메리 여왕의 초상 The Portrait of Queen Mary I〉, 1554, 판넬에 오일, 112×83cm 이사벨라 시워드 가든 박물관(미국 보스턴)

334우. 디에고 벨라스케스, 〈푸른 드레스를 입은 마르가리타 공주 Infantin Margarita Teresa in a Blue Dress〉, 1659, 캔버스에 오일, 127×107cm, 빈 미술사 박물관(오스트리아 빈)

335. 아드리안 반 오스타데, 〈마을 학교 Village School〉, 1662, 판넬에 오일, 40×32.5cm, 루브르 박물관(프랑스 파리)

337. 아드리안 반 오스타데, 〈스튜디오에서 작업 중인 화가 The Artist in His Studio〉, 1663, 나무에 오일, 38×35.5cm, 알테 마이스터 회화관(독일 드레스덴)

338. 폴 시냐크, 〈함께 어우러지는 시간 In the Time of Harmony〉, 1896, 캔버스에 오일, 87.6×104.1cm, Kasser Mochary 아트 재단(미국 뉴저지)

349. 빈센트 반 고흐, 〈타라스콩으로 가는 길 위에서의 화가 Painter on the Road to Tarascon〉, 1888년, 소실

353. 빈센트 반 고흐, 〈아이리스 Irises〉, 1890, 캔버스에 오일, 92.7×73.9cm, 빈센트 반 고흐 미술관(네델란드 암스테르담)